조선과 서양의 풍속화,
시대의 기록

KB067095

이 책에 그림과 자료 등을 게재하도록 허락해 주신 저작권자들께 지면을 빌려 다시 한번 감사드립니다. 특히 본문에서 주로 인용한 사료인 고전번역원 종합DB(https://db.itkc.or.kr)와 조선왕조실록(https://sillok.history.go.kr/main/main.do)의 게재를 허락해 주셔서 감사합니다. 그러나 이 책에 실린 그림이나 자료 중에서 일부 저작권자가 확인되지 않아 사전에 허락받지 못한 것은 추후 적법한 절차에 따라 조치하겠습니다.

조선과 서양의 풍속화, 시대의 거울

2024년 6월 15일 처음 펴냄

지은이 | 장혜숙
펴낸이 | 김영호
펴낸곳 | 도서출판 동연
등 록 | 제1-1383호(1992년 6월 12일)
주 소 | 서울시 마포구 월드컵로 163-3
전 화 | (02) 335-2630
팩 스 | (02) 335-2640
이메일 | yh4321@gmail.com

Copyright ⓒ 장혜숙

이 책은 저작권법에 따라 보호받는 저작물이므로, 무단 전재와 복제를 금합니다.
잘못된 책은 바꾸어 드립니다. 책값은 뒤표지에 있습니다.

ISBN 978-89-6447-986-5 03650

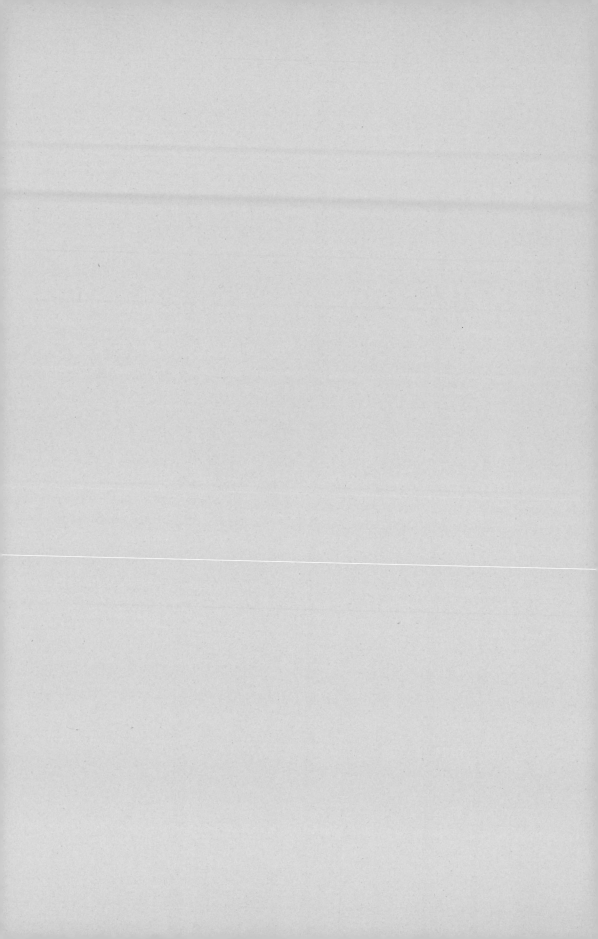

조선과
서양의
풍속화,
시대의 거울

|장혜숙 지음|

동연

머리글

'조선과 서양의 풍속화'를 비교합니다. 이건 틀린 말이지요? '동양과 서양' 또는 '조선과 네덜란드', '조선과 스페인' 이런 식의 제목으로 많은 고민 끝에 '조선과 서양'으로 씁니다. '동양'이라 하면 중국의 산수 인물화가 많은데, 조선에서도 중국의 화첩을 보고 중국풍의 그림을 많이 그렸기 때문이죠. 일본의 우키요에는 유럽에 자포니즘 선풍을 일으켰고요. 중국과 일본의 그림을 빼고 '동양'이란 말을 쓸 수는 없습니다. 서양의 풍속화는 유럽의 여러 나라 작품들이 모여 있습니다. 어느 나라를 특정할 수가 없습니다. 이런 사정으로 동서양의 비교가 '조선과 서양'의 비교가 되었습니다.

그림에 따라 서로 시간 차가 있습니다. 제목이 비슷한 그림, 화면이 닮은 그림, 담긴 이야기가 비슷한 그림을 모았습니다.

잊힌 옛이야기들, 한국전쟁 후까지도 남아 있던 우리 삶의 모습들을 소환했습니다. 눈으로 본 사람이 전하지 않으면 그 모습이 파묻힐 것 같은 안타까움이 큽니다. 물론 저는 조선 시대에는 살지 않았지요. 다만 조선의 풍습이 남아 있던 시대에 유년기를 보냈습니다. 할아버지가 나뭇개비를 황이 담긴 그릇에 콕콕 찍어내며 성냥을 만드실 때 옆에 앉아 황 냄새를 맡았습니다. 다섯 살 무렵에 할머니는 저 시집갈 때 가져가라고 길쌈한 실꾸리와 천을 남겨주셨습니다. 어릴 적 남자아이들은 소에게 꼴을 먹이려 소 끌고 풀밭을 옮겨 다녔습니다. 여자 친구들은 바구니 들고 나물 캐러 다녔습니다. 조선 풍속화의 여러 장면이 수백 년의 시간을 뛰어넘어 마치 나의 옛 사진처럼 다가왔습니다.

서양의 옛 풍속에는 깜깜합니다. '사람 사는 모습이 뭐 그리 다를까?' 하는 생각으로 서양인들의 풍속화를 찾아봤습니다. 조선과 비슷한 그림이 많아서 '그렇지, 사람들은

다 이렇게 사는 거지' 하며 고개를 끄덕이다가, '아니, 어떻게 이렇게 다를 수가 있나?' 하며 고개를 가로저으며 조선과 서양의 풍속화를 살펴보는 재미에 푹 빠졌습니다.

유년의 기억을 징검다리 삼아 조선 시대로 건너가 봤습니다. 보폭을 넓혀 그 시대의 서양까지 돌아봤습니다. 과거는 과거 시대의 현재였고, 현재는 과거의 미래였습니다. 현재는 미래의 과거가 될 것입니다. 미래는 미래 시대의 현재가 될 것입니다. 그러한 연결고리 속에서 서로 다른 시대에 대한 낯섦과 익숙함을 살펴봤습니다.

배추밭 무밭의 샛노란 장다리꽃 위에서 춤추는 나비를 쫓아다녀 본 적이 없는 손주들에게 할머니의 옛이야기를 들려주는 마음으로 썼습니다. 『조선과 서양의 풍속화, 시대의 거울』이 시간의 흐름을 타고 "옛날, 옛날에~"로 시작하는 이야기로 남기를 바랍니다. 호랑이가 담배 피우고 여우가 말을 하던 이야기가 아닌 사람의 이야기, 우리 할머니, 할아버지들의 이야기로 남으면 좋겠습니다.

편집하기 참 까다로운 원고를 맡아 수고해주신 동연출판사 편집자분들께 깊이 감사합니다. 규격이 제각각인 그림, 많은 인용문, 수시로 등장하는 영어와 한문, 편집의 불편함을 겪으며 좋은 책으로 만들어 주셔서 감사합니다.

판매할 걱정을 덮어두고 출판을 결정하신 대표님께도 감사합니다.

2024년 봄
장혜숙

차 례

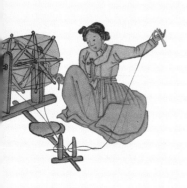

Part 1

회사繪事에 속하는 일이면
모두 홍도에게

Part 2

농자천하지대본

農者天下之大本

Part 3

주인공이 되지 못했던 사람을
그림의 주인공으로

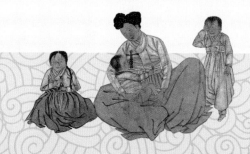

Part 6

광통교를 배회하던 방랑아

회사繪事에 속하는 일이면
모두 홍도에게

김홍도
〈길쌈〉

빈센트 반 고흐
〈실 잣는 사람〉

여자아이는 열 살이 되면 밖에 나가서는 안 된다.

어머니는 유순한 말씨와 태도,

그리고 남의 말을 잘 듣고 절대 순종하는 법을 가르치며

삼베와 길쌈을 하고 누에를 길러 실을 뽑으며

비단 · 명주를 직조하고 실을 뽑는 등 여자의 업을 배워야 한다.

女子十年不出 姆敎婉娩聽從 執麻枲 治絲繭 織紝組紃 學女事

(여자십년불출 모교완만청종 집마시 치사견 직임조순 학여사)

_『예기禮記』「내칙편內則篇」

　고대 중국에서 만들어진 『예기禮記』가 우리나라에는 삼국 시대에 전해졌고, 조선 시대에 많은 주석서가 간행되었다. 21세기를 살고 있는 우리, 특히 여성들은

기절초풍할 내용이다. 잊힌 사상이요, 잊힌 언어란 말인가? 아니다. 생각도 이어지고 있고, 단어의 선택이 바뀌었을 뿐『예기禮記』의「내칙內則」은 아직도 회자되고 있다. '밥하고, 빨래하고, 청소하고'로 바뀌어서.

여자들 하는 일에 대해 흔히들 말하기를 '밥하고, 빨래하고, 청소하고'로 가사노동을 꼽아왔다. 시대의 흐름에 따라 주부는 꼭 여성을 지칭하지도 않고, 가사노동의 종류도 많이 변했다. 밥, 빨래, 청소는 누가 하든 꼭 필요한 일인데 많은 부분이 기계화되고 전문화되었다. 주방가전은 놀랍게 발전했고, 세탁기에 맡긴 빨래는 여성을 해방시켰다. 청소는 로봇이 해주는 시대에 살고 있다.

옛 여인들이 하던 가사노동의 항목 중에 빠진 것이 있는데 바로 '길쌈'이다. 길쌈은 실을 자아내고, 옷감을 짜는 모든 과정을 뜻한다. 목화를 길러 솜을 얻고 그것으로 실을 자아 옷감을 짠다. 모시풀을 훑어 겉껍질을 갈라 모시를 짜고, 삼의 껍질로 삼베를 짠다. 뽕나무를 기르고 누에를 치며 누에 밥을 부지런히 먹이고 고치에서 명주실을 얻는다.

현재 기계화된 공장에서 생산하는 방직과 방적, 염색, 섬유 디자인은 이전에 여성의 가사노동 중에서 가장 세분화되고 전문화된 부분이다.

『예기禮記』에서 언급한 "삼베와 길쌈을 하고 누에를 길러 실을 뽑으며, 비단·명주를 직조하고 실을 땋는" 과정은 공장에서 한다. 방적공장은 18세기 유럽의 산업혁명을 이끌었다.

반세기 이전만 해도 바느질은 물론 길쌈의 모든 과정을 다 집안에서 했었다. 일종의 가내수공업이다. 동서양을 막론하고 여인들의 가사노동 중에 길쌈은 중요한 생계 수단이었다. 그 과정이 얼마나 고달팠는지 규방가사의 내용을 살펴본다. 경북 김천시 남면 운봉에서 수집된 〈여성 탄식가〉이다.

　　　　여자몸이 되어나서 인들 아니 원통한가 누대종가 종부로서 봉제사도 조심이오

통지중문 호가사에 접빈객도 어렵더라 모시낳기 삼베낳기 명주짜기 무명짜기
다담일어 베를보니 직임방적 괴롭더라 용정하여 물어다가 정구지임 귀찮더라
밥잘짓고 술잘빚어 주사시에 어렵더라 세목중목 골라내어 푸재따듬 과롭더라
자주비단 잉물치마 염색하기 어렵더라 춘복짓고 하복지어 빨래하기 어렵더라
동지장야 하지일에 하고많은 저세월에 첩첩이 쌓인일을 하고한들 다할손가
줄저고리 상첨박아 도포짓고 버선지어 서울출입 향장출입 내일갈지 모래갈지
부지불각 총망중에 선문없이 찾는의복 사랑에 저양반은 세정물정 어이알리

_ "규방가사에 나타난 여성들의 눈물과 해학"(출처: 문화재청)

조선 후기 실학자 서유구徐有榘(1764-1845)가 지은『임원경제지林園經濟志』권 28
「전공지展功志」는 길쌈하는 방법을 그림까지 곁들여 상세하게 설명했다. 청나라의
우수한 기술을 조선의 여인들이 보고 배우도록 기록한 것이다.

『명심보감』「부행편婦行篇」에는 부덕婦德 · 부언婦言 · 부용婦容 · 부공婦功을 여인의
네 가지 덕목으로 꼽는다. 이 중에 부공은 길쌈을 부지런히 하라는 뜻이 포함되어
있다. 지금은 떨어진 단추도 직접 달지 않고 세탁소에 맡기는 시대이지만 옛날에
는 길쌈이 여인들의 중요한 덕목이었다.

『조선왕조실록』에는 궁녀들이 길쌈을 하도록 왕이 직접 명하기도 한다.

태종 11년(신묘, 1411) 윤 12월 2일(무오) 기록.

임금이 또 여러 신하에게 일렀다.

"의식(衣食)은 인생에 있어 중요한 것이니, 어느 한 가지에 치우치거나 폐할 수
없는 것이다. 예전에는 후비(后妃)가 부지런하고 알뜰하여 또한 후부인(后夫人)이
친히 누에를 친 일이 있었는데, 지금은 아래로 궁중 시녀까지 모두 배불리 먹고
일이 없어 과인(寡人)의 의복까지 모두 사서 바친다. 금후에는 삼을 거두는 법을

정하여 궁중 시녀로 하여금 길쌈하는 것을 맡아서 내용(內用)에 대비하게 하라."[1]

그 흔하던 목화밭과 뽕나무밭은 다 어디로 갔을까? 탐스럽고 하얗게 빛나는 목화꽃을 본 지도 오래됐다. 화초로 기를 뿐 목면을 얻기 위한 농작은 아니다. 호롱불 아래 실 잣는 어머니의 모습도 옛날이야기 속으로 숨어들었다. 학교를 마치고 온 아이들이 뽕밭으로 달려가 뽕잎을 따오고, 사각사각 맹렬히 뽕잎을 갉아 먹는 누에를 보며 몇 잠을 잤는지 헤아려보는 일도 없다. 번데기가 단백질 영양 간식이던 시절은 누런 책갈피 속에나 남아 있다. 현재 하늘 높은 줄 모르고 올라가는 잠실 쪽 아파트가 지어진 그 자리가 뽕밭이었다는 것을 아는 사람들은 얼마나 될까? 목화솜에서 실을 잣고, 누에고치에서 비단실을 뽑아내는 장면은 반세기 전에도 농촌에서 볼 수 있었는데 이제는 그림책 속에 갇혀 있다. 한산모시가 유명세를 타는 것은 모시삼기의 뛰어난 기술보다는 담백하고 맛있는 모시떡 때문은 아닐까.

길쌈은 크게 실 잣기와 천 짜기 두 가지 공정으로 나뉜다. 김홍도의 〈길쌈〉은 상하 2단으로 구성되어 있다. 위에는 실을 뽑아내는 베매기 장면, 아래에는 베 짜기 장면을 그려 길쌈의 두 가지 공정을 다 묘사했다. 베매기하는 여인은 실에 풀칠을 하고 있다. 바로 그 아래에 그릇이 보이는데 그것은 풀칠이 빨리 마르도록 약한 겻불을 피운 것이다. 이런 공정을 거쳐 나온 실이 날실이 되고, 베매기가 끝난 실을 베틀에 올려놓으면 곧바로 베를 짤 수 있다.

베 짜기는 베틀에 날실(베매기가 끝난 실)을 걸고 바디(빗살처럼 만든 구멍에 실을 한 올씩 거는 도구)와 씨줄을 감은 북을 날줄 사이로 통과하며 천을 짠다. 손만 바쁜 것이 아니다. 다리와 발도 역할이 크다. 베틀 앞에 앉은 여인은 오른쪽 발을 앞으로 내밀고 있다. 엄지발가락에 실을 매어 베틀신대에 연결하고 팽팽하게 당긴다. 여인의 발가락에 매인 실을 보면 그 과정이 짐작된다. 다리는 베틀신을 당겨 용두머리

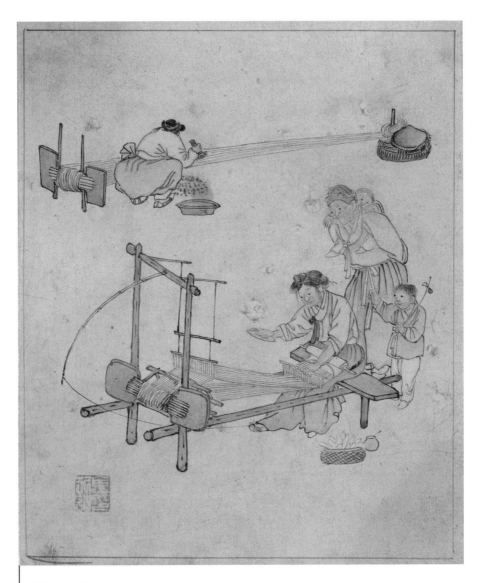

김홍도 <길쌈>
《단원풍속도첩》 조선, 종이에 수묵담채, 28×23.8cm, 보물 527호, 국립중앙박물관

로 날실을 위로 끌어올린다. 앉아서 하는 일이지만 베 한 필이 나오기까지 11개의 공정을 거치는 중노동이다. 조선 시대에 주로 평민 여성들이 베를 짰지만, 후기에는 가난한 양반가의 아내들도 베 짜는 일을 했다. 여인들은 노동의 굴레에서 벗어날 수 없었다. 조선 시대에 천은 단순히 옷 짓는 재료만이 아니었다. 옷감은 나라에 바치는 세금이 되기도 하고, 필요한 물품을 살 수 있는 화폐가 되기도 했다. 군역 대신에 내는 군포軍布이기도 했다. 가정에서 필요한 것 외에 시장에서 유통하는 상품으로서 국가 경제까지 영향을 미쳤다.

베틀에 앉은 여인 뒤에는 아기 업은 할머니가 서 있다. 아마도 시어머니일 것이다. 베 짜는 노역에서는 벗어났지만, 자리를 넘겨받은 며느리 대신에 아기를 봐야 한다. 어린아이는 무엇을 조르는지 할머니의 허리끈을 잡고 흔든다. 단원의 섬세한 관찰이 제대로 드러난 작품이다. 어쩌면 단원도 어려서 저러한 장면 속에 있지 않았을까? 길쌈의 공정을 아래위로 나누어 구성한 그림은 마치 분업화한 시스템 공장을 보는 듯하다. 방직紡織과 방적紡績 공장이 분업화된 것처럼.

단원의 길쌈에 관한 다른 그림 〈자리짜기〉도 함께 보자.

수공업과 상공업이 크게 발달하던 조선에서 자리짜기는 생계 수단의 한몫을 톡톡히 했다. 자리는 왕실에서 서민까지 모두에게 필요한 생활용품이었다. 부들, 갈대, 귀리, 왕뜨(매자기) 따위를 베어 볕에 말리고 꼬아 자리를 만들어 사용하기도 했고, 세금으로 내기도 했다. 수요가 많아 판매도 활발했다.

온돌식 주거 구조에서는 바닥에 까는 자리가 필요하다. 습기와 냉기를 막아주고, 겨울엔 온돌바닥의 열 손실을 막아준다. 자리의 종류는 다양하다. 용수초(골풀)로 짠 등메는 고급품이라 주로 진상용으로 바쳤다. 왕골로 짠 돗자리, 삿으로 엮은 삿자리, 짚으로 짠 짚자리, 부들로 짠 늘자리, 시원한 대자리 등이 있다. 신분에 따라 양반은 꽃돗자리(화문석)를 사용하는가 하면 흙바닥 위에 짚자리를 깔고 생활하는 가정도 있었다. 자리짜기의 장인이 석장席匠인데 조선 시대에 충청도, 경

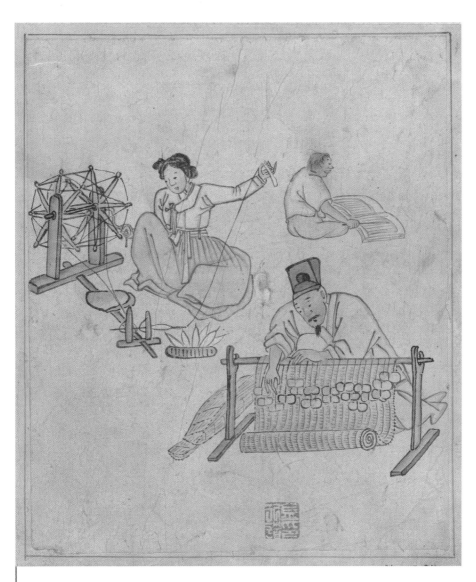

김홍도 <자리짜기>
《단원풍속도첩》 조선, 종이에 수묵담채, 28×23.8cm, 보물 527호, 국립중앙박물관

상도, 전라도에 392명의 석장이 돗자리를 대량 생산하여 국가에 공납하였다.

그림은 '부직석처집마夫織蓆妻緝麻' 문자 그대로 남편은 자리를 짜고 아내는 길쌈을 하는 일상의 한 장면이다. 이 그림에는 〈길쌈〉에는 등장하지 않은 물레가 있다. 물레는 솜이나 털 따위의 섬유를 자아서 실을 만드는 수공업 도구이다. 바구니에는 실을 감아 놓은 실꾸리가 여러 개 담겨 있다. 의도적인지 우연인지 알 수 없으나 비스듬히 세워둔 실꾸리가 모여 마치 백련이 핀 듯하다. 아이와 두 어른, 이들은 부부와 아들일 것이다. 남자는 자리틀로 자리를 짜고 있다. 짜여진 자리에 동글동글 매달려 있는 것은 고드랫돌이다. 거기에 날줄을 감아 놓고 고드랫돌을 앞뒤로 반복해서 넘겨 가며 자리를 짠다. 남자는 사방관을 쓰고 있으니 양반일 것이다. 조선 후기에 몰락한 양반들이 많았는데 들일은 심한 육체노동이라 싫고, 장사는 천해 보여서 싫고, 들어앉아 자리를 짜는 일이 많았다. 실내 노동이니 남의 눈에 띄지 않기 때문이다. 그림을 눈여겨보면 아버지의 자리 짜는 손은 가늘고 굳은살이 없다. 어설픈 손놀림인 것 같다. 자리짜기가 익숙한 일이 아닌 것이다. 당시 양반 자제들은 댕기 머리를 했는데 글을 읽고 있는 아들은 더벅머리이다. 아버지의 사방관은 양반을, 아들의 더벅머리는 평민을 상징하니 이 가정이 양반인지 평민인지 판단하기 어렵다.

조선 후기 상민은 16세부터 60세까지는 군역을 하든지, 직접 군대에 가는 대신 군포를 바쳐야 했다. 군포의 가치를 곡물로 비교하면 면포 1필에 대하여 쌀 6말, 조 8말, 콩은 12말에 해당한다. 돈으로 환산하면 2냥이다. 그림 속 남자가 양반이라면 군포를 내지 않아도 될 것이고, 생계 수단으로 자리를 짜는 것이다. 어린아이는 뒤로 물러앉아 책을 읽고 있다. 아이는 글을 막대기로 한 자씩 짚어가며 읽는다. 이 장면에서 옛 시가 생각난다. 문인 이응희李應禧(1579-1651)의 『옥담시집玉潭詩集』에 수록된 〈아침 창(朝窓)〉의 한 구절이다.

처는 삼과 모시를 삼고

어린 아들은 시경을 외우네

妻努執麻枲 稚子誦詩經

(처노집마시 유자통시경)

옛 어른들은 세상에 듣기 좋은 소리가 자식 목에 젖 넘어가는 소리, 자식 글 읽는 소리, 가뭄에 빗소리라고 하였다. 이들 부부에겐 아들의 글 읽는 소리가 힘을 덜어주는 노동요로 들릴 것이다. 아니, 노동요와는 비교할 수 없다. 노동요는 힘든 육체적 노동을 위로해주는 역할을 하지만, 자식의 글 읽는 소리는 삶의 고통을 위로하고 앞날에 대한 희망까지 준다.

김홍도의 풍속화가 유행하던 시기에는 평민도 공부하면 과거시험을 보고 관료가 될 수 있었다. 역사의 기록에 할머니가 길쌈으로 손자를 가르쳐 벼슬에 오르게 한 이야기가 있다. 중종 9년(갑술, 1514) 2월 3일(정유) 4번째 기사에는 서얼이 당상에 오른 전례를 기록했다.

석평은 천얼(賤孼) 출신으로 시골에 살았는데, 그가 학문에 뜻이 있음을 그의 조모가 알고서, 천얼임을 엄폐하고 가문을 일으키고자, 그 손자를 이끌고 서울로 와서 셋집에 살면서 길쌈과 바느질로 의식을 이어가며 취학시켰다. 드디어 과거에 급제하여 중외(中外)의 관직을 거쳐 지위가 육경에 오르니, 사람들이 모두 그 조모를 현명하게 여겼다.[2]

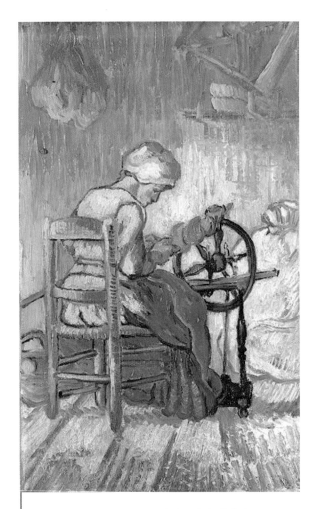

빈센트 반 고흐Vincent van Gogh **〈실 잣는 사람, 밀레 이후**The Spinner, after Millet**〉**
1889, 캔버스에 유채, 40.0×25.5cm, 모세 메이어Moshe Mayer 콜렉션, 제네바, 스위스

　이 그림에 등장하는 물레는 〈자리짜기〉에 있는 물레와는 다른 모양이다. 돌리며 실을 감기 위한 기능은 같지만, 좌식 생활을 하는 조선의 물레와 입식 생활을 하는 서양의 물레는 다를 수밖에 없다.

빈센트 반 고흐는 생 레미에서 장프랑수아 밀레의 작품을 21점이나 따라 그렸다. 그대로 베낀 것은 아니다. 일종의 번역 같은 것이다. 번역은 같은 의미를 다른 언어로 옮기는 것이다. 고흐 작품 중에 '밀레 이후after Millet'라 함은 밀레의 작품을 고흐의 화풍으로 옮긴 그림이다. 〈실 잣는 사람〉은 밀레 작품에서 키아로스쿠로chiaroscuro(강한 명암 대비)와 흰색과 검은색을 따랐다.

밀레는 사실주의 화가로서 일반인들의 일상생활 장면을 많이 그렸다. 서양화에서는 이런 양식을 장르 페인팅Genre Painting(풍속화)이라 한다. 밀레는 손꼽히는 장르 화가이다. 고흐 또한 수많은 장르 페인팅을 남겼다.

고흐는 1883년부터 1885년까지 뉘넌Nuenen의 목사관에서 부모와 함께 살았다. 뉘넌에 머무는 동안 가난한 노동자들에게 강한 애착을 느꼈고, 베틀에서 일하는 직공의 모습을 여러 장 그렸다. 네덜란드는 섬유산업이 발달한 나라였다. 플랑드르Flanders(옛 브라반트Bravant 공국)는 11세기부터 방적 기술이 발달하여 '브로드클로스Broadcloth'라는 섬유를 대량 생산했다. 1400년 이후 네덜란드의 레이덴Leiden은 섬유산업의 가장 중요한 도시로 떠올라 1664년에 모직 산업의 절정기를 맞았다. 차츰 열기는 식어갔지만 19세기 말까지 네덜란드는 중요한 직물 생산지였다.

빈센트 반 고흐가 살던 시대에 뉘넌의 그 작은 마을에서 400명이 넘는 사람들이 농사일이 중단된 겨울 동안 국내 산업 활동인 직조를 시작했다. 우리나라 농촌에서 추수가 끝난 겨울에 가마니를 짜고 새끼를 꼬던 것과 같은 상황이다. 고흐의 관심이 방직공들에게 쏠렸다. 펜 드로잉, 수채화, 유화, 모두 28점 정도를 그렸다. 화가는 시대를 그리는 사람이다. 고흐도 자신의 동네에서 흔히 볼 수 있는 장면을 그렸다.

고흐의 물레 그림은 가운데 붉은 천이 가장 먼저 눈에 들어온다. 주제뿐 아니라 베틀의 붉은 천과 대조되는 짙은 나무와 회색 벽의 침울한 효과도 눈에 띈다. '방직공' 시리즈는 시간이 지남에 따라 일화적인 요소를 버리고 작업 과정과 기계 자

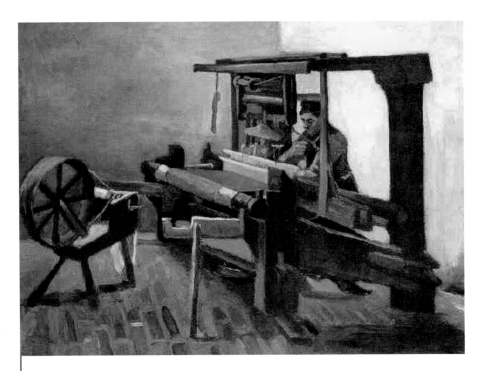

빈센트 반 고흐Vincent van Gogh **<물레와 함께 왼쪽을 향한 직공**Weaver Facing Left with Spinning Wheel**>**
1884, 캔버스에 유채, 61×85cm, 보스톤미술관, 보스톤, 미국

체에 집중하면서 점점 더 정밀하게 베틀을 묘사했다.

　그림 속 직공은 의자에 앉아 일한다. 조선처럼 바닥에 앉아서 베틀 작업을 하는 것보다 힘이 덜 든다. 바닥에서 베틀을 사용할 때는 실을 묶어 놓기도 어렵다. 베틀북을 들고 있기도 힘들다. 하루에 20자 정도를 짠다. 의자에 앉아 일하는 베틀은 발끝을 약간만 움직여도 바디집이 열렸다 닫혔다 하면서 베틀북이 쉽게 왔다 갔다 한다. 중국에서도 의자에 앉아서 일하는 베틀을 사용했다.

　강원도 오산리 신석기 유적지(양양군 손양면 오산리)는 B.C. 6000년경부터 형성

된 것으로 추정되는데 이곳에서 길쌈 도구가 출토되었다. B.C. 4000년에 형성된 것으로 보이는 신석기 유적 궁산패총(평남 용강군 해운면)에서도 방차(물레)가 출토되었다. 베, 모시, 명주의 길쌈은 삼한 시대 이전부터 계속돼왔다. 문익점文益漸 (1329~1398)이 원나라에서 목화씨를 들여온(공민왕 12년, 1363) 후에는 무명 길쌈이 시작되었다. 무명 길쌈은 조선 시대에 더 활발해지며 풍속화의 주제가 되었다.

김홍도의 그림은 옅은 채색을 했지만, 선묘화의 섬세함이 인물들의 표정을 그대로 전달한다. 마치 그림 속 등장인물들의 대변인처럼 그들의 심리상황을 선線으로 묘사한다. 고흐의 그림도 노동에 대한 화가의 눈길이 담겨 있다. 그러나 두 화가의 차이는 분명하다. 마치 수채화와 유화의 질감이 다른 것처럼 조선의 그림과 서양의 그림이 다른 것이다. 시원한 맑은장국 맛과 진한 찌게 맛의 차이라고나 할까.

Vincent van Gogh
빈센트 반 고흐

빈센트 반 고흐(Vincent van Gogh 1853. 3. 30. 네덜란드 쥔더트 출생, 1890. 7. 29. 프랑스 오베르 쉬르 와즈 사망)는 후기 인상파 화가이다. 목사의 아들로 태어나 기숙학교에 다니며 프랑스어, 영어, 독일어, 그림을 배웠다. 일찍 학교를 떠난 후, 1869년 헤이그에 있는 미술대리점 구필(Goupil & Co.)에서 일하다가 런던으로 옮겨가면서 불안증세가 나타났다. 그 후 파리로 옮겨 보조교사, 목사, 설교자, 서점 자원봉사자로 일했고 잠시 신학 공부를 했다.

1880년 브루셀로 이사하면서 여러 화가와 교류하고 회화 공부를 하였다. 이때는 주로 풍경과 농민, 노동자를 그렸다. 1884년에 바르비종 학파의 사실주의 화가 밀레를 자신의 '아버지'이자 '영원한 주인'이라고 선언했다.

1886년 3월 파리로 이주한 고흐는 인상주의를 발견하고 툴르즈-로트렉Henri de Toulouse-Lautrec이나 고갱Paul Gauguin과 같은 보헤미안과 친구가 되었다. 그의 그림도 밀레의 침울한 색채를 버리고 두꺼운 붓놀림과 생생한 색채로 변했다. 1888년 2

월 프랑스 남부 아를Arles로 이사했을 때 밀레는 다시 고흐의 삶에 스며들었다. 고흐는 다시 밀레의 주제로 돌아섰지만 프로방스의 노란 밀밭과 파란 하늘이 강렬하게 고흐를 공격했다. 아를의 아름다운 자연색에 매료되어 해바라기를 포함한 190여 점의 그림을 그렸다.

고흐는 라마르틴 광장의 '노란 집'에 방 4개를 임대했고, 고갱이 그곳에 입주했다. 고갱은 주로 기억과 상상력으로 작업한 반면 고흐는 눈앞에 보이는 것을 그리는 것을 선호했다. 서로 다른 캐릭터로 인해 둘 사이의 긴장감은 점점 고조되었고, 고갱은 떠났다. 망상과 악몽은 계속 고흐를 괴롭혔다. 고흐는 일생 동안 많은 혼란에 시달렸지만, 그의 정신적 불안정은 풍부한 감정 표현으로 화폭에 옮겨졌고, 정신병원 입원 중에 그린 〈별이 빛나는 밤〉은 세계인의 사랑받는 명화가 되었다.

빈센트 반 고흐 그림의 특징은 감정을 마구 쏟아부은 듯한 입체감 있는 색칠이다. 임파스토Impasto 기법이다. 화폭에 물감을 두껍게 얹어 놓고 유화 나이프나 거친 붓으로 펴나가면서 붓 자국이 층을 이루며 획이 된다. 많은 사람이 고흐의 이러한 질감을 애호한다.

1890년 5월, 파리 북쪽의 작은 마을 오베르-쉬르-와즈Auvers-sur-Oise로 이주하여 생애 마지막 몇 년을 보내며 열광적인 속도로 마을 주변을 그렸다. 온통 황금빛으로 익어가는 7월의 밀밭 〈까마귀 나는 밀밭〉을 마지막으로 남기고 신산한 그의 생을 마감했다. 빈센트 반 고흐는 동생 테오와 함께 그곳에 나란히 아이비 넝쿨을 덮고 잠들어 있다.

낯선 말 풀이

잣다 물레 따위로 섬유에서 실을 뽑다.

삼다 삼이나 모시 따위의 섬유를 가늘게 찢어서 그 끝을 맞대고 비벼 꼬 아 잇다.

베매기 베를 짜려고 날아 놓은 실을 매는 일.

날다 1. 명주, 베, 무명 따위를 짜기 위해 샛수에 맞춰 실을 길게 늘이다.

2. 베, 돗자리, 가마니 따위를 짜려고 베틀에 날을 걸다.

겻불 겨를 태우는 불. 불기운이 미미하다.

바디 베틀, 가마니틀, 방직기 따위에 딸린 기구의 하나. 베틀의 경우는 가 늘고 얇은 대오리를 참빗살 같이 세워, 두 끝을 앞뒤로 대오리를 대 고 단단하게 실로 얽어 만든다. 살의 틈마다 날실을 꿰어서 베의 날 을 고르며 북의 통로를 만들어주고, 씨실을 쳐서 베를 짜는 구실을 한다.

베틀신대 베틀의 용두머리 중간에 박아 뒤로 내뻗친, 조금 굽은 막대. 그 끝에 베틀신끈이 달린다.

용두머리 베틀 앞다리의 끝에 얹는 나무.

왕듸 매자기. 사초과의 여러해살이풀. 높이는 1.5미터 정도이고 뿌리는 길 게 뻗으며, 끝에 단단한 덩이뿌리가 몇 개 생긴다.

등메 헝겊으로 가장자리 선을 두르고 뒤에 부들자리를 대서 꾸민 돗자리.

고드랫돌 발이나 돗자리 따위를 엮을 때에 날을 감아 매어 늘어뜨리는 조그마 한 돌.

군포 조선 시대에 병역을 면제하여 주는 대신으로 받아들이던 베.

서얼 서자, 얼자를 아울러 이르는 말.

얼자 양반과 천민 여성 사이에서 낳은 아들.

김홍도
〈우물가〉

유진 드 블라스
〈연애/추파〉

2021년 4월 29일, 경주 동부사적지대(발천) 발굴조사 현장 공개가 있었다. 발천의 새로운 수로가 발견된 것이다. 발천撥川은 경주 동궁과 월지에서 월성 북쪽과 계림을 지나 남천에 흐르는 하천이다. 신라의 시조 박혁거세의 왕비 알영의 이야기가 전해 내려오는 곳이다.

알영부인은 기원전 53년 경주 알영정閼英井에서 태어났다(『삼국유사』「기이 1편」권 1). 한 나라의 시조와 물(천川/정井/천泉)에 대한 이야기가 많다. 나주의 완사천浣紗泉은 고려의 태조 왕건과 장화왕후 오씨의 사연을 담고 있다. 고려 태조(왕건王建 877~943)에 관한 이야기로, 또 조선 태조(이성계李成桂 1335~1408)에 관한 이야기로 많이 알고 있는 '버들잎' 이야기이다.

왕건이 목을 축이려고 한 여인에게 물을 청했는데 여인이 우물물 한 그릇에 버들잎을 띄워줬다는 이야기. 갈증이 심한데 급히 물을 마시면 체할까 봐 버들잎을 불어가며 천천히 마시라는 의미였다. 지혜로운 이 여인이 바로 장화왕후 오씨였

다. 서울에 '정릉 버들잎 축제' 행사도 있는데, 조선의 태조 이성계와 신덕왕후의 만남을 기억하는 축제이다. 이성계와 신덕왕후의 만남은 왕건과 장화왕후의 인연과 똑같다. 버들잎을 띄운 여인 강씨는 이성계의 두 번째 부인이 되었고, 조선이 건국된 후 첫 번째 왕비인 신덕왕후가 되었다. 왕비가 되고 싶은 처녀들은 이제 우물가로 나가야 할 것이다.

조선 시대를 지난 수백 년 후에는 "앵두나무 우물가에 동네 처녀 바람났네"(1955, 천봉 작사, 한복남 작곡)라는 노래가 있었다. 우물가는 남녀 간에 무언가 이루어지는 명당인가? 지금은 옛날과 같은 공동우물이 없다. 옛 '우물가'는 오늘날 약수터가 된 것 같다. '처녀'라는 단어는 낯설고 나이의 한계도 다 없어진 오늘날, 등산길 약수터에는 갈증을 달래고자 하는 남녀들이 모여든다. 버들잎 대신 낯선 허브 잎 하나 띄워서 건네주면 무슨 잎인지 물어보는 것으로 시작한 대화는 어떻게 발전해나갈지 상상해 본다.

박지원朴趾源(1737-1805)의『연암집 11권 열하일기』갑술 6월 27일, 「도강록渡江錄」에는 이용후생설利用厚生設을 기록했는데 그 내용은 이렇다. 박지원이 압록강을 건너 중국 땅을 밟은 후 우물가에서 쉬면서 목을 축이는데 도르래가 있는 우물을 보았다. 벽돌로 쌓은 우물에 도르래가 오르내릴 구멍만 남겨두고 뚜껑을 덮은 것을 보고 감탄한 기록이다.

이는 사람이 빠지는 것과 먼지가 들어감을 막기 위함이었고, 또 물의 본성이 음(陰)하기 때문에 태양을 가려서 활수(活水)를 기르는 것이다. 우물 뚜껑 위엔 녹로(轆轤)를 만들어 양쪽으로 줄 두 가닥이 드리워져 있고, 버들가지를 걸어서 둥근 그릇을 만들었는데, 그 모양이 바가지 같으나 비교적 깊어서 한 편이 오르면 한 편이 내려가서 종일토록 물을 길어도 사람 힘을 허비하지 않게 된다. 물통은 모두 쇠로 테를 두르고 조그마한 못을 촘촘히 박은 것이다. 대나무로 만든 것은

오래 지나면 썩어서 끊어지기도 하려니와 통이 마르면 대나무 테가 저절로 헐거워서 벗겨지므로 이렇게 쇠 테로 메우는 것이 좋은 방법이다.[1]

우물에 대한 기록은 곳곳에서 쉽게 찾을 수 있다. 물은 생명의 근원이고, 사람이 주거지를 정할 때도 물 공급을 우선했기 때문이다. 홍만선洪萬選(1643-1715)의 『산림경제』권1 "우물"에는 어느 땅에 우물을 파야 하는지 친절하게 적혀 있다. 구리로 만든 동이를 밤에 땅 위에 엎어놓고 하룻밤이 지난 다음 날 관찰하여 이슬이 많이 맺힌 곳을 파면 반드시 좋은 우물이 된다는 것이다.

조선의 풍속화에서 우물가의 모습을 살펴본다.

김홍도의 다른 풍속화들도 그렇듯이 〈우물가〉도 인물 중심의 그림이다. 우물은 둥글고, 둥근 것에 모인 사람들을 배열하자면 등을 보이는 사람도 있을 것이다. 얼굴 표정으로 이야기를 만들어 내는 단원은 등장인물들의 표정을 다 보이도록 구성했다. 등 돌린 사람은 없다. 오른쪽 위에서 왼쪽 아래로 흐르는 사선 구도에, 왼쪽 아래 구석을 과감히 잘린 모습으로 완성했다. 그 부분이 없어도 이야기 한 편은 완성되는 놀라운 구도이다.

상형문자인 중국의 우물은 '정井'으로 네모진 우물을 묘사한다. 조선의 우물은 그림 속에 대부분 둥근 모습으로 그려졌다. 신윤복申潤福(1758-1814?)의 〈정변야화井邊夜話〉(간송미술관 소장)에 있는 우물도 둥글다. 굳이 네모진 것을 찾자면, 독일 함부르크 민족학박물관(Museum am Rothenbaum)이 소장한 김준근金俊根(생몰년 미상)의 〈물긷기〉 사각형 우물이다.

둥근 우물에 이어 그림 속에서 둥근 것을 찾아보자. 우물, 두레박, 갓, 물동이, 작은 그림 속에 둥근 모양이 많이 들어 있다. 시원한 우물물이 목을 축이고 마음까지도 모난 곳 없이 둥글고 부드럽게 풀어주는 느낌이다.

글의 시작에서 언급했듯이 우물가에는 사연이 많다. 우물가 그림은 어떤 이야

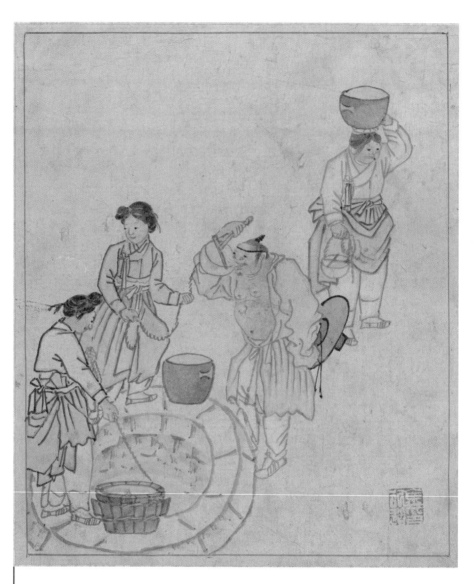

김홍도 <우물가>
《단원풍속도첩》 조선, 종이에 수묵담채, 28.1×23.9cm, 보물 제527호, 국립중앙박물관

기를 품고 있을까? 세 여인과 한 남자가 만들어 낼 이야기가 자못 궁금하다.

사내가 갓을 지니고 있는 것을 보니 상놈은 아닌 것 같다. 풀어헤친 옷은 허리 아래의 주름으로 보아 철릭을 입었다. 당시 하급 관료와 악공이나 무당까지도 겉 옷으로 철릭을 입었고, 문관과 무관도 융복戎服(군복)으로 입던 옷이다. 남자의 정 체는 무엇일까? 괴나리봇짐을 진 것도 아니니 먼 길을 가는 나그네는 아닐 테고, 혹시 조선 시대의 '바바리맨'이 아닐까? 이 우물가, 저 우물가에 출몰하는 바바리 맨. 가슴 털까지 다 드러내 '남녀칠세부동석'의 도덕에 갇혀 사는 여인들에게 눈 요깃거리를 만들어줬다. 그렇다고 여인네들이 좋아하지만은 않는다. 물을 건네는 여인은 수줍어하고, 옆모습의 여인은 무심한듯하나 표정은 살짝 웃는 모습이다. 물동이를 이고 가다가 사내의 등장에 멈춰선 여인은 찡그린 표정이다. 사내의 꼴 이 망측하여 찡그리는지, 물을 떠주는 여인을 시샘하는 건지, 그 속내를 알 수 없 다. 발걸음은 이미 물을 긷고 우물을 떠나는 방향이다. '에잇, 조금 더 있다 갈 걸 …' 표정으로 드러난 숨길 수 없는 속내를 김홍도에게 들켰다.

중세 때는 종교적 순례가 여행의 주목적이었다. 자신의 종교에 따라 기독교, 불 교, 이슬람교의 성지를 순례하는 것이다. 17, 18세기에는 '그랜드 투어'가 유럽의 상류층에서 유행했다. 르네상스의 건축과 예술을 공부하려고 그리스와 로마로, 고급 예법을 익히기 위해 프랑스와 이탈리아를 여행했다.

19세기에는 새롭게 형성된 중산층까지 관광과 휴양을 위한 여행을 했다. 국제 여행은 더 이상 귀족의 전유물이 아니었다. 여행을 하며 생활양식의 교류가 활발 해졌다. 특히 베네치아는 인기 있는 도시였다. 물 위에 세운 도시에 사람들의 관 심이 쏠렸고, 관광객들의 구매 욕구에 따라 예술가들은 그곳 주민들의 일상생활 을 작품의 주제로 삼았다.

서양의 우물가 그림을 보자. 물의 도시 베네치아에는 목조건물이 아닌 석조건

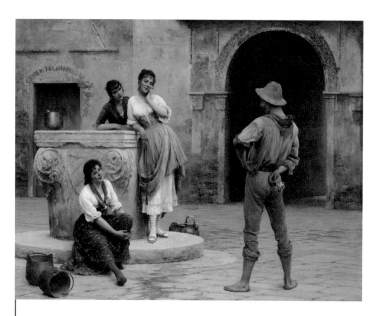

유진 드 블라스Eugene de Blaas <연애/추파Flirtation>
1894, 캔버스에 유채, 5.4×132.1cm, 개인 소장

물이 세워졌다. 어느 그림이든지 배경은 석조건물이다. 우물의 입구를 보호하는
구조물인 베라 다 포초Vera da pozzo(대리석 장식으로 덮인 베네치아 지하 수조의 가장자리) 주
위에 세 명의 여인과 한 명의 남성이 모여 있다. 김홍도의 〈우물가〉와 등장인물이
같은 네 명으로 구성됐다. 여자 셋과 남자 하나까지 같다. 남자가 등장한 장면에
서 조선과 서양의 여인네들 모습은 확연히 다르다. 남자를 바라보는 눈빛이 누구
보다 더 관심을 끌고자 하는 표정이다.

베라 다 포초는 수로가 건설되기 이전 베네치아 공화국에 식수를 공급하는 필
수적인 공공시설이었다. 부유층에서 도시에 우물을 기증했다.

여자들은 마실 물을 긷기 위해 가져온 구리 냄비를 내려놓고 즐거운 휴식 시간

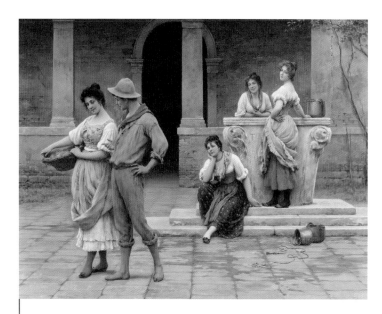

유진 드 블라스Eugene de Blaas 〈질투 없는 사랑은 없다No Love Without Envy〉
1901, 캔버스에 유채, 103.5×123.5cm, 개인 소장

을 보내고 있다. 접근하는 남성을 마치 기다렸다는 듯이 빤히 바라본다. 손에 든 꽃을 뒤로 숨기고 접근하는 맨발의 남성은 누구일까? 구혼자일까? 뒷모습만 보이는 그의 표정은 알 수 없지만, 벌린 다리의 간격과 약간 뒤로 젖힌 허리의 모습을 보니 아주 당당한 자세로 버티고 서 있는 모습이다. 구혼에 성공할 자신감이 보인다. 꽃 한 송이를 받을 여인은 과연 누구일까? 살짝 노출된 눈과 얼굴의 각도로 보아 앉아 있는 여인에게 눈길을 준 것 같은데 과연 빨간 스타킹을 신은 여인은 꽃을 받았을까?

〈질투 없는 사랑은 없다〉는 거의 70년 동안 영국 가족 컬렉션에서 대중의 눈에 띄지 않게 숨겨져 있었다. 베네치아의 안뜰과 운하를 따라 구성된 유진 드 블라스

의 많은 그림과 같은 맥락이다.

우물가 그림에 자주 등장하는 맨발의 남자가 오렌지 장사에게 작업을 거는 모습을 세 명의 여성이 관찰하고 있다(아니, 뭐야? 우리한테 왔던 그 남자잖아. 저 남자는 매일 여자 꼬실 생각만 하고 사냐? 한심한⋯). 세 여자는 슬쩍 분개하는 마음이다. 마음 들키지 않으려고 표정을 관리하면서.

블라스는 이 그림처럼 꽃, 밝은 색상의 과일, 오래된 구리 주전자를 포함하여 그의 그림에 일상적인 소품을 추가하는 것을 즐겼다. 무대가 베네치아일 경우엔 배경으로 석조건물을 그렸다. 그림 속 남자의 구애 노력은 과연 통했을까? 화가는 결과를 감상자가 완성할 몫으로 남겨둔다.

우물가는 조선 여인들에게 일종의 해방구 역할을 했다. 여인들이 자유롭게 출입할 수 있는 곳, 어쩌다 남자 구경도 할 수 있는 곳이 바로 우물가였다. 빨래터도 여인들에게 자유로운 장소였다. 부분이나마 몸을 드러내고 시원하게 씻을 수 있는 곳이 빨래터였다. 때문에 남자들은 오히려 여인들 가까이 다가가지 못하고 훔쳐보는 것으로 만족할 뿐이었다. 우물가에서는 가까이 접근하여 대화도 할 수 있었다. 남자들은 어느 쪽을 더 선호할지 궁금하다. 살짝 벗은 몸을 멀리 숨어서 훔쳐보는 빨래터? 또는 직접 대화를 할 수 있는 우물가?

서양의 우물가 그림과 비교해보자. 제목부터 조선과 서양의 다름을 드러낸다. 그림 제목을 '우물가'라고 하면 우리는 우물가가 상징하는 모든 정황을 상상한다. 서양 그림의 제목은 아주 구체적이다. 무대가 우물가일 뿐, 그림 제목으로는 등장하지 않는다. 우물가에서 벌어지는 상황을 그림에서도 확실히 묘사하고, 제목은 행동 자체를 묘사한다. '추파'라거나 '질투 없는 사랑은 없다'고 확실히 알려 준다. 조선과 서양 문화의 차이이다.

Eugene de Blaas

유진 드 블라스

유진 드 블라스(Eugen von Blaas/Eugene de Blaas 1843. 7. 24. 이탈리아 알바노라치알레 출생, 1932. 2. 10. 이탈리아 베네치아 사망)는 화가 집안에서 태어났다. 오스트리아 출생인 아버지 칼 폰 블라스Karl von Blaas는 후기 비더마이어 시대(Biedermeier 1815~1848 중부 유럽 시대, 나폴레옹 전쟁이 끝난 비엔나 회의 때부터 시작, 1848년 유럽 혁명의 시작과 함께 끝남)의 역사, 초상화, 프레스코 화가로 로마 사회에서 주목받았다.

유진 드 블라스는 대부분의 삶을 이탈리아에서 보냈다. 형 율리우스 폰 블라스 Julius von Blaas와 함께 아버지에게서 그림지도를 받으며 견습 기간을 보냈다. 베네치아와 로마의 아카데미에서 공부했고, 프랑스 벨기에 네덜란드를 여행하며 그림을 연구했다.

아버지와 마찬가지로 유진 드 블라스는 나중에 베네치아 예술 아카데미의 교수가 되어 베네치아에서 살았다. 베네치아 거리에서 영감을 받아 자신만의 독특한 장르 페인팅Genre-painting을 그렸고, 사람들은 그를 풍속화의 선구자로 여겼다.

풍속화의 정확한 기술과 밝은 색감은 베네치아 회화 전통과 잘 조화된다. 그의 풍속화는 도시를 방문하는 부유한 여행자와 관광객들 사이에서 인기가 많았다. 부유한 베네치아 방문객은 도시의 운하와 삶에 대한 감각을 원했고, 시장에 작품을 공급하기 위해 예술가 학교가 발전했다.

그의 많은 풍속화의 초점은 종종 젊은 여성과 소녀들이다. 거리에서 나누는 대화나 연인과의 구애 등 이탈리아 젊은이들의 고유한 아름다움을 포착하기 위해 노력했다. 친밀한 안뜰과 소박한 뒷골목으로 이루어진 고대 석조건물 사이에서 베네치아 시민들의 일상을 포착했다. 미소 짓고 수다 떨고 시시덕거리는 여인들을 힐끔 본 순간을 사진처럼 묘사했다.

유진 드 블라스는 1875~1891년 런던 왕립 아카데미에서 그림을 전시했다. 또한 베를린, 뮌헨, 비엔나, 함부르크 및 파리를 포함한 도시에서 많은 국제 전시회에 참여했다. 유럽에서 가장 큰 경매시장인 도로테움Dorotheum은 수많은 경매에서 유진 드 블라스의 작품에 대한 최고 가격을 달성했다.

낯선 말 풀이

활수活水 　　흐르는 물을 흐르지 않는 물에 상대하여 이르는 말.

녹로轆轤 　　활차.

활차滑車 　　도르래를 이용하여 무거운 물건을 들어 올리는 데 쓰이던 기구.

철릭 　　　　무관이 입던 공복. 허리에 주름이 잡히고 큰 소매가 달렸는데, 당상
　　　　　　　관은 남색이고 당하관은 분홍색이다.

융복 　　　　철릭과 주립으로 된 옛 군복. 무신이 입었으며, 문신도 전쟁이 일어
　　　　　　　났을 때나 임금을 호종할 때는 입었다.

호종扈從 　　임금이 탄 수레를 호위하여 따르던 일. 또는 그런 사람.

김홍도
〈행상〉

아드리안 반 드 벤느
〈두 행상〉

농경사회는 정착하는 시대인데 행상은 떠돌이이다. 정착하여 생활할 수 있는 기반이 전혀 없거나 농사나 수공업만으로는 생계를 유지할 수 없으므로 행상에 나서는 사람들이 많았다. 행상의 밑천은 팔 물건을 사고, 운반에 필요한 말이나 소를 장만할 정도면 됐다. 그것마저도 없는 사람들은 물건을 운반하는 데 필요한 근력을 바탕으로 지게와 광주리에 짐을 싣고 장삿길에 나섰다.

부부가 함께 다니는 행상도 있었고, 어린아이까지 데리고 다니는 가족 행상들도 있었다. 그런 경우엔 당연히 여자도 행상이 된다. 김홍도의 〈행상〉은 조선 시대에 여성 상인이 활동하였다는 사실을 확인해준다. 바닷가 주변에서는 어부의 아내들이 광주리에 생선을 담아 머리에 이고 집집마다 찾아다니면서 직접 파는 경우가 많았다. 혜원 신윤복의 풍속화 〈어물 장수〉에서 어촌 여인들이 생선 행상에 나선 것을 볼 수 있다.

시대에 따라 행상을 장려하기도 하고, 억제하기도 했다. 통일신라와 고려는 상

업을 억제하지 않았고, 대외무역도 활발하였다. 오히려 하층민을 위하여 상거래를 촉진하기도 하였다. 조선 초기의 조정에서는 행상을 등록시키고 세금을 부과해 행상이 지나치게 많아지는 것을 억제했다.

> 선왕이 공상세(工商稅)를 제정한 것은 말작(末作, 공·상업[工商業]을 말함)을 억제하여 본실(本實, 농업)에 돌아가게 하기 위한 것이었다.
>
> 우리나라에서는 이전에는 공(工)·상(商)에 관한 제도가 없어서 백성들 가운데서 게으르고 놀기 좋아하는 자들이 모두 공과 상에 종사하였으므로 농사를 짓는 백성이 날로 줄어들었으며, 말작이 발달하고 본실이 피폐하였다. 이것은 염려하지 않을 수 없는 일이다. 그러므로 신은 공과 상에 대한 과세법을 자세히 열거하여 이 편을 짓는다. 이것을 거행하는 것은 조정이 할 일이다."
>
> _ 『삼봉집』 권7 「조선경국전 상」 "부전賦典 공상세工商稅"[1]

태종 7년(정해, 1407)에는 행상에게 행장行狀(여행허가서, 영업허가증)을 발급하고, 행장이 없는 자는 도적으로 논죄한다고 하였다. 행장 발급의 목적은 상업 억제, 세금 징수, 물가조절, 호구 파악, 치안유지, 국내 비밀 보호, 기존 행상 보호 등을 위한 것이었다.

> 태종 7년(정해, 1407) 10월 9일(기축) 기록.
>
> "동북면(東北面)·서북면(西北面)은 지경(地境)이 저들의 땅과 연접하여 있으니, 그 방면으로 들어가는 행상(行商)은 서울 안에서는 한성부(漢城府)가, 외방에서는 도관찰사(都觀察使)·도순문사(都巡問使)가 인신행장(印信行狀)을 만들어주고, 행장(行狀)이 없는 자는 일체 계본(啓本)에 의하여 엄하게 금지할 것입니다."[2]

시대가 처한 상황에 따라 농업과 상업에 대한 권장과 제한이 이뤄졌다. 농업이 어려울 때는 상업을 억제하고, 상업에 치우칠 때는 농업을 권장했다. 18세기에 접어들면서 신분에 기초한 사회는 생업에 기초한 사회로 변화하기 시작했다. 정조는 양반이 상업을 천시하는 것을 비판했다. 대대로 경상을 지낸 집안이라 하더라도 한번 벼슬길이 끊기면 자손들이 곤궁하여 떨쳐 일어나지 못하고, 심지어는 걸식까지 하는 지경에 처하게 됨을 한탄했다. 중국에서는 비록 각로라 하더라도 은퇴하여 한가히 지내게 되면 스스로 행상을 하기 때문에 가난한 지경에 이르지는 않는다며 생업의 중요성을 강조했다.

행상은 걸어 다니는 만물상이다. 행상이 취급하는 품목은 농민들이 생산할 수 없는 수공업품, 직물과 지필묵, 유기그릇과 솥 같은 금속품, 해산물 등이었다. 바다와 가까운 마을에서는 생선을, 바다와 거리가 먼 곳에는 건조해산물, 절임 어류, 소금을 판매했다. 농산물을 직접 사고팔고 교환하기도 했다. 바깥출입이 제한된 여성들에게 필요한 물품을 행상이 공급했다. 방물장수가 빗, 바늘, 장신구 등을 취급할 뿐만 아니라 폐쇄적인 지역사회에 다른 지방의 소식을 전하는 신문 같은 역할도 했다. 여러 고을을 떠도는 방물장수가 혼인을 중매하는 일도 많았다. 농사에 필수품인 농기구 행상도 있었고, 부잣집에 보석이나 장식품을 판매하기도 했다. 보자기에 물건을 싸서 들고 다니거나 머리에 이고 다니는 행상을 봇짐장수, 또는 보부상이라고 불렀다.

그림을 보자마자 바로 생각나는 단어는 '남부여대男負女戴'이다. 가난한 사람들이 살 곳을 찾아 이리저리 떠돌아다닌다는 의미로 사용되는 사자성어인데 그림 속 행상 부부의 짐을 이고 진 모습이 그러하다.

아기를 옷 속에 넣어 업은 모습이 특별하다. 요즘은 아기띠로 아기를 안고 어른의 코트 앞자락을 여민 모습이 많지만, 조선 시대 그림에서는 볼 수 없었던 모습이다. 처네조차도 마련하지 못했는지, 이런 방법이 더 편했는지 알 수 없다. 여자

가 치마를 걷어 올리고 바지에 행전까지 찬 것은 길을 오래 걸었다는 표시다. 남자의 벙거지는 낡아서 너덜너덜하다. 여자는 걸음을 멈춰 선 상태이고, 남자는 걷고 있는 발 모양이다. 남자가 멈추지 않고 걸으면서 아내를 쳐다본다. 입을 다문 것을 보니 "뭐해, 빨리 따라오지 못하고?" 이런 핀잔을 하는 것은 아니다. 힘들어하는 아내를 안쓰러운 마음으로 보는 것 같다. 조선의 남자는 "힘들지?"라고 다정한 말 한마디도 쉽게 못 한다. 그저 묵묵한 표정으로 아내를 바라보는 모습이다.

아이를 업은 방법도 낯설지만, 남자가 진 지게도 이상하다. 지게가지가 바르지 않고 곡선으로 휘어졌다. 무슨 특별한 용도가 따로 있는 걸까? 둥그런 짐덩이는 지게가지에 안착을 못 하고 꼭대기에 얹혀 있다. 자세히 보니 얹힌 것도 아니다. 지게가지와 떨어져 있다. 아마도 위쪽에 붙들어 맨 것일까? 또 어색한 부분이 눈에 띈다. 엄마 등에 업힌 아기가 내 눈엔 왜 아기의 얼굴로 보이지 않는 것일까? 《단원풍속도첩》의 작가가 김홍도냐 아니냐로 설왕설래하는 것은 그림의 어설픈 부분 때문이다.

그나저나 이 행상 부부는 물건을 얼마나 팔았나….

〈두 행상〉에서 그림 왼쪽 아래에 펼쳐진 띠(밴더롤banderole)에는 "이익에 관한 모든 것(om de winst te doen)"이라는 글이 기록되어 있다. 그림에 써넣은 문장이 온몸에 물건을 든 행상의 캐리커처 묘사를 더욱 실감 나게 한다. 반 드 벤느는 일반적으로 사회적 수준이 낮고 소외된 구성원들을 그려왔다. 그들은 도덕적으로, 때로는 신체적으로 기형이었다. 그러한 과장은 그들의 반문명화된 행동을 강조한다.

서양 풍속화에서 행상을 살펴보자. 행상 부부가 있다. 여자는 너무 많은 모자를 들고 있고, 두 손에 넘쳐 머리에도 몇 개 올려놓았다. 남자는 주전자와 물통과 물컵들을 주렁주렁 매달고 있다. 지금 시점에서는 그저 행상일 뿐이지만 당시에는 이 정도 물건을 가지고 다니는 행상은 욕심이 많은 사람으로 여겨졌다. 행상이 가능

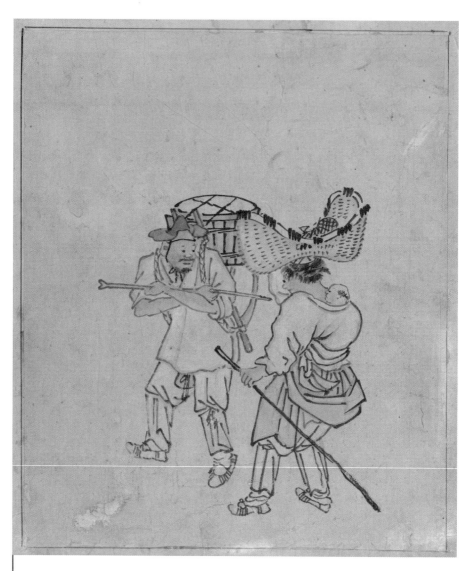

김홍도 <행상>
《단원풍속도첩》 조선, 종이에 수묵담채, 27.7×23.8cm, 보물 527호, 국립중앙박물관

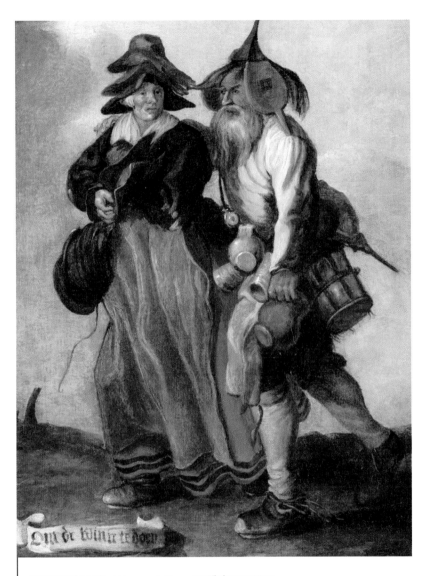

아드리안 반 드 벤느Adriaen van de Venne **〈두 행상Two peddlers〉**
판넬에 유채, 33×26cm, 개인 소장, 네덜란드

하면 많은 물건을 가지고 다니며 파는 것은 당연한 일일 텐데 많은 물건을 지니고 다니는 돈 많은 행상 부부라고 비웃었다. 반 드 벤느는 인간 사회의 탐욕을 리얼리즘으로 가득 찬, 다소 사악하고 암울한 방식으로 정기적으로 비판해 왔다. 행상까지도 탐욕스러운 자로 여기다니⋯ 그가 자본주의 사회에 살게 됐다면 얼마나 혼란스러워했을까.

그림의 제목은 단순히 영어의 〈두 행상Two peddler〉이라고 했으나 원제는 밴더롤에 쓰여진 문구를 내세운 것이었다. 〈이익에 관한 모든 것om de winst te doen〉이다.

상설 시장과 점포가 늘어나고 철도와 도로가 개설되는 등 자본주의 경제가 발전하기 시작한 20세기에 행상은 점차 사라졌다. 물론 지금도 방문 판매가 있긴 하지만, 이 그림의 행상과는 다른 모습이다.

현재는 월드와이드앱(WWW)으로 온 세상 뉴스를 실시간으로 알 수 있다. 조선 시대에는 나라에서 전하는 중요한 사항은 방을 써서 붙이고, 대소사는 입소문으로 돌고 돌아 얼마간의 시간이 지난 후에야 비로소 알게 되었다. 이런 시대에 행상은 걸어 다니는 정보원이었다. 김홍도와 반 드 벤느의 그림 속 행상도 몸에 지닌 많은 물건과 함께 여러 마을의 소식들을 전파하며 다녔을 것이다.

김홍도의 부부 행상이 이윤을 남겨 세 식구가 먹을 걱정 없이 지내기를, 아이의 처네도 하나 마련하기를 바란다. 아드리안 반 드 벤느의 행상 부부도 많은 이윤을 남겨 도보 장수로 열심히 일한 대가를 누리기를 바란다.

Adriaen van de Venne

아드리안 반 드 벤느

아드리안 반 드 벤느(Adriaen van de Venne, 1589년 네덜란드 델프트 출생, 1662. 11. 12. 덴 하그 사망)는 책 삽화가, 인쇄 디자이너, 정치 선전가, 시인이다. 유명한 출판사이자 미술품 딜러인 그의 형제 얀an과 협력했다. 부모는 다른 많은 플랑드르 개신교인들과 마찬가지로 종교적 박해를 피해 네덜란드로 피신했다. 아버지는 가족과 함께 델프트Delft에 정착한 리에Lier 출신의 과일 장수였다.

반 드 벤느는 유머 장르 장면을 전문으로 하는 예리한 관찰자로서 유머 감각이 뛰어난 시인이었다. 그는 회화와 시의 결합을 주장하며 자신의 예술을 'Sinne-cunst', 즉 '감각의 예술, 위트의 예술'이라고 설명했다. 시와 회화의 융합은 위트, 모호함, 은폐와 같은 문학적 원리가 회화에 적용됨을 뜻한다.

그의 그림에 삽입되는 밴드롤에 쓴 글은 그림에 대한 명확한 설명이 아니다. 감상하는 사람에게 해석하고 함께 생각할 거리를 제공하는 것이다.

처음에는 금 세공인이자 화가인 시몬 드 발크Simon de Valk에게 사사했고, 후에 예로

니무스 반 디스트Jeronimus van Diest(1631-1687)에게 판화와 그리자유grisaille(greyed) 회화를 배웠다. 우화, 장르 주제 및 초상화, 미니어처, 책 삽화 및 정치적 풍자를 위한 디자인을 그렸다.

1614년 질란트Zeeland의 수도인 미델부르크Middelburg로 이사하여 대大 얀 브뤼헐 Jan Brueghel the Elder(1568-1625)의 작품과 그의 아버지 대大 피터 브뤼헐Pieter Brueghel the Elder(1526-1569)의 풍자적이고 도덕적인 농민 삽화의 영향을 받았다. 판화예술은 미델부르크에 있는 출판 인쇄소에서 형제 얀을 도우며 쌓아온 경험을 통해 친숙한 매체였다. 판화는 그가 주장했던 시와 회화의 결합을 실행하기에 좋은 장르였다. 글과 이미지의 조합은 자신의 작품에서 전하려고 했던 교훈적이고 도덕적인 가치를 강조하기에 적합한 영감의 원천이었다.

1620년부터 반 드 벤느는 농민, 거지, 도둑, 바보를 현대 속담과 속담의 삽화로 묘사한 수많은 그리자유 작품을 만들었다. 1625년에 세인트 루크 길드의 회원이 되었고, 1631~1632년, 1636~1638년 및 1640년에 길드장을 역임했다. 그는 책과 판화 프로젝트를 계속했다.

그리자유(grisaille/greyed)는 16세기 중엽부터 18세기에 걸쳐서 실시되었다.

방법은 처음에 회색조grey로 사물의 모델링을 밑칠하여 완전히 마른 후 그 위에 원하는 빛깔을 투명색으로 덮어씌운다. 위에 채색되는 빛깔은 밑의 회색에 의하여 명암이 잘 조화된 색조로 보이게 된다. 투명색의 이러한 취급을 글레이징glazing 이라고 하는데, 오늘날에도 활용되고 있다. 많은 그리자유에는 약간 더 넓은 색상 범위가 포함된다. 갈색으로 칠해진 그림을 브루나유brunaille, 녹색으로 칠해진 그림을 베르다유verdaille라고 한다.

반 드 벤느는 네덜란드에서 예술가의 독립적 지위와 사회적 지위 향상에 주력하는 그룹인 콩프레리 픽투라Confrerie Pictura(화가 조합)의 창립 멤버 중 한 사람으로 예술에 대한 보다 학문적인 접근을 장려했다.

낯선 말 풀이

경상卿相 임금을 돕고 모든 관원을 지휘하고 감독하는 일을 맡아보던 이품 이
상의 벼슬. 또는 그 벼슬에 있던 벼슬아치. 본디 '재(宰)'는 요리를 하
는 자, '상(相)'은 보행을 돕는 자로 둘 다 수행하는 자를 이르던 말이
었으나, 중국 진(秦)나라 이후에 최고 행정관을 뜻하게 되었다.

각로閣老 내각의 원로. 중국 명나라 때에 재상(宰相)을 이르던 말.

말작末作 예전에 상공업을 농업에 상대하여 이르던 말.

지겟가지 지게 몸에서 뒤쪽으로 갈라져 뻗어나간 가지. 그 위에 짐을 얹는다.

처네 이불 밑에 덧덮는 얇고 작은 이불. 겹으로 된 것도 있고 솜을 얇게
둔 것도 있다.

행전 바지나 고의를 입을 때 정강이에 감아 무릎 아래 매는 물건. 반듯한
헝겊으로 소맷부리처럼 만들고 위쪽에 끈을 두 개 달아서 돌라매게
되어 있다.

김홍도
〈활쏘기〉

프레더릭 레이턴 경
〈명중〉

축제에 가면 활쏘기와 사격 놀이가 있다. 과녁의 위치에 따라 점수를 합산하여 인형을 상품으로 주는 일종의 사행심을 이용한 장사이다. 목표를 달성한다는 것, 과녁을 맞히는 것이 얼마나 큰 쾌감인가! 상품은 덤일 뿐, 겨냥하고 쏘고 맞히는 쾌감이 더 크다.

활쏘기(궁시弓矢)는 구석기 시대 말에 근동 아시아 지역에서 시작되었다. 신석기 시대에 이르러 여러 수렵 민족 간에 급속히 보급되었고, 동시에 외적을 방어하는 무기로도 사용했다. 우리나라 사람들은 예부터 활에 능했다. 고구려를 건국한 동명성왕東明聖王(B.C. 58~ B.C. 19)은 이름이 주몽朱蒙인데 옛 부여에서는 활을 잘 쏘는 사람을 주몽이라고 했다. 기마민족인 고구려는 활을 잘 다뤘다. 중국인은 한민족을 동이족東夷族이라 했는데 특정 민족을 지칭하는 것이 아니라 중국의 동쪽에 있는 나라들을 오랑캐로 얕잡아 부르는 말이었다고 한다. 그러나 후한 시대의 『설문해자說文解字』에는 '이夷'를 '대궁大弓'으로 풀이했다. 즉, 동이족은 '큰 활을 가진 사람,

활을 잘 쏘는 민족'을 뜻하기도 한다.

조선조의 태조 이성계의 활 솜씨는 백발백중으로 뛰어났다. 태조가 냇가에 있을 때 한 마리의 담비가 나와 활로 쏘아 맞혔는데 연달아 나오는 담비를 쇠살(금시 金矢)로 쏘아 20마리나 죽였다는 기록이 있다.

> 태조실록 1권, 총서 30번째 기사.
> 한 마리의 담비가 달려 나오므로 쇠살[金矢]를 뽑아 쏘니, 이에 잇달아 나왔다. 무릇 20번 쏘아 모두 이를 죽였으므로 도망하는 놈이 없었으니, 그 활 쏘는 것의 신묘함이 대개 이와 같았다.[1]

백발백중뿐이 아니다.

> 태조실록 1권, 총서 53번째 기사.
> 태조가 일찍이 홍원의 조포산에서 사냥을 하는데, 노루 세 마리가 떼를 지어 나오는지라, 태조가 말을 달려 쏘아 먼저 한 마리의 노루를 쏘아 죽이니, 두 마리의 노루가 모두 달아나므로 또 이를 쏘니, 화살 한 개 쏜 것이 두 마리를 꿰뚫고 화살이 풀명자나무[樝]에 꽂혔다.[2]

한 살로 두 마리의 노루를 잡았다니 놀랍지 아니한가.

정조 임금도 활쏘기를 즐기고 실력도 좋았다. 『정조실록』의 곳곳에 활쏘기의 기록들이 남아 있다. 태조처럼 백발백중은 아닌 것 같다. 정조가 춘당대에 나가 신하들과 함께 활을 쏘았다. 10순(1순은 5발)을 쏘았는데 46발을 맞혔으니 명중률은 92%이다.

정조 16년(임자, 1792) 10월 22일(정해) 기록.

상이 춘당대로 나아가 과녁을 쏘아 10순에 46발을 맞히고는 전을 올린 여러 신료와 활쏘기에 동참했던 초계 문신들에게 고풍古風을 내렸다.³

활을 쏘는 장소는 활터, 살터, 한자로는 사정射亭이라고 한다. 활터의 사대射臺와 과녁 간 거리는 145m(80간)이고, 과녁은 세로 12자, 가로 9자의 목판 한가운데에 원선을 그려 중심을 표시한다. 곳곳에 활 쏘는 정자로 관덕정觀德亭(나라에서 세운 사정)이 있었다. 대개 군사 훈련용이다.

인왕산 기슭의 황학정은 원래 고종의 명으로 경희궁 안 회상전 담장 옆에 지었는데 1922년 일제가 경희궁을 헐 때 지금 장소(사직공원 북쪽)로 옮겼다. 동대문 운동장은 조선 시대에 군사를 훈련하던 훈련원 터다. 따라서 당연히 사정이 있었다. 창경궁 후원 춘당지 동북쪽 언덕 수목들 사이에 숨어 있는 정자는 현재 조선 궁궐에 남아 있는 유일한 왕의 사정인 관덕정이다. 임진왜란 이후 선조는 경복궁 동쪽 담 안에 오운정五雲亭을 지어 일반에게 개방, 활쏘기 연습을 장려했다.

활터끼리 편을 갈라 활쏘기를 겨루는 편사便射도 곳곳에서 행해졌으며, 여자들이 활터에서 활을 쏘는 일도 흔했다. 일반적으로 음력 3월경의 청명한 날을 택하여 궁사들이 편을 짜서 실시하였다. 궁사들이 번갈아 활을 쏘면 기생들은 화려한 옷을 입고 활 쏘는 한량들 뒤에 서서 소리를 하며 격려하였다. 화살이 과녁을 맞히면 노래를 부르고 춤을 추며 여흥을 돋우었는데, 이때 주연을 베풀기도 하였다. 사정에서 활을 쏘는 사람을 한량閑良이라 한다. 문인으로 벼슬하지 아니한 사람, 소과에 합격하지 않은 사람을 유학幼學이라 하듯, 무반 쪽으로 무과를 준비하는 사람, 무과에 합격하지 않은 사람을 '한량'이라 하였다.

『신증동국여지승람新增東國輿地勝覽』「제39권 전라도」 "남원도호부"에 남원 풍속에는 고을 사람들이 봄을 맞이하면 용담 혹은 율림에 모여 술을 마시며 활을 쏘는

것으로 예를 삼았다는 기록이 있다.

이 고장 사람들은 봄이 오면 용담이나 율림(栗林)에 모여 향음과 사례를 행한다.[4]

원래 활쏘기를 연습하는 것은 취미가 아니라 무과에 응시하기 위해서다. 무과의 과목 중 가장 중요한 것이 활쏘기였기 때문이다. 임금을 가까이서 모시며 호위하고, 임금의 명을 전하는 임무를 맡는 무반의 요직이 선전관인데 선전관을 거쳐야만 무신으로 출세할 수 있었다. 하지만 정식 선전관은 20명, 겸직 선전관이 50명이니, 그 많은 합격자 중 극소수만 무반으로 임명될 뿐 나머지는 모두 합격증만 안고 살아야 했다. 합격증은 시쳇말로 '장롱면허' 같은 것이다. 활을 쏘러 다녔으나 벼슬을 못 하고 한량으로 남아 활 쏘는 한량은 '놀고먹는 양반'이라는 뜻으로 사용하게 되었다. 지금 시대의 '금수저 백수'라고 할 수 있다.

화살은 어떤 것을 사용했을까? 주로 유엽전柳葉箭(살촉이 버들잎 모양)을 사용했는데 대나무를 불에 달궈서 껍질을 버리고 만들기 때문에 젖으면 살이 굽거나 틀어져서 쓸 수 없게 된다.

조선 태조는 특별한 화살을 만들어 썼다.

태조실록 1권 총서 33번째 기사.
태조는 대초명적(大哨鳴鏑)을 쏘기를 좋아하였다. 싸리나무로써 살대를 만들고, 학의 깃으로써 깃을 달아서, 폭이 넓고 길이가 길었으며, 순록의 뿔로써 소리통(哨)을 만드니, 크기가 배(梨)만 하였다. 살촉은 무겁고 살대는 길어서, 보통의 화살과 같지 않았으며, 활의 힘도 또한 보통 것보다 배나 세었다.[5]

현재 우리나라의 양궁 실력이 세계 제일인 것은 우리 민족이 옛부터 국궁國弓을

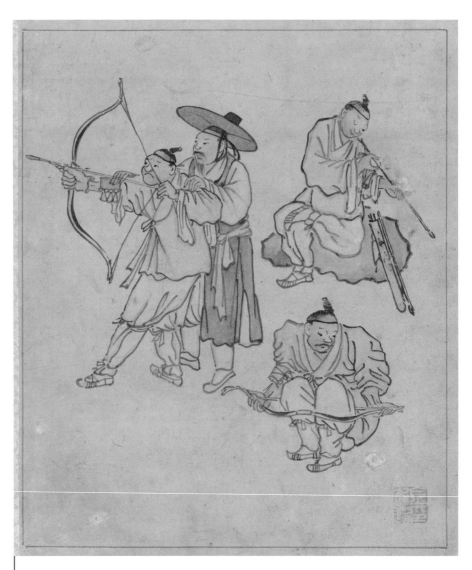

김홍도 <활쏘기>
《단원풍속도첩》조선 시대, 종이에 수묵담채, 28×23.7cm, 보물 527호, 국립중앙박물관

갖고 말 달리며 활을 쏘던 동이족이었기 때문일 것이다. 풍속화에서 활쏘기 장면을 살펴본다.

전복을 입은 교관에게 활 쏘는 법을 배우는 장정들의 모습을 그렸다. 그림 왼쪽에는 한 무관이 시위를 당기고 있는 사내의 자세를 잡아주고 있다. 활쏘기를 배우는 제자의 자세를 잡아주고 활을 살펴보는 교관으로 보인다. 그림의 오른쪽 사내는 한쪽 눈을 감고 화살이 굽어 있는가를 살펴보고 있다. 뭔가 연구하는 표정이다. 앞에 놓인 것은 화살을 넣는 전동箭棟/전통箭筒이다. 연습용 화살은 유엽전이라는 화살을 많이 쓴다. 유엽전은 화살촉이 버드나무 잎처럼 생겨서 붙은 이름이다. 아래쪽 쭈그리고 앉아 있는 인물은 활시위를 손보면서 자기 차례가 오기를 기다리는 모습이다. 활의 탄력을 조절하기 위해서 활의 휘어짐과 강도를 조정하고 있다. 걱정하는 기색이 엿보인다.

교관의 가르침을 받으며 활시위를 당기려는 사람의 몸과 다리의 결합이 조금 어색하다. 우리가 걸을 때는 서로 다른 쪽 팔다리가 나가지만, 활을 쏠 때는 같은 쪽 팔다리가 나간다. 발은 팔의 방향을 따른다. 그런데 이 그림 〈활쏘기〉에서는 손과 발이 따로 논다. 손은 좌궁左弓이고 발은 우궁右弓이다. 사실은 한 발을 저렇게 내딛는 것이 아니라 살짝 비껴 옆으로 서면서 조금 앞쪽을 향하는(강희안 〈사인사예〉) 자세이다. 이뿐만 아니다. 이상한 곳은 또 있다. 자세를 교정해주는 교관의 오른손을 잘 살펴보자. 활의 한 가운데를 줌통이라고 하고, 줌통을 잡은 손은 줌손이다. 줌손에는 활장갑을 낀다. 팔에는 넓은 저고리 소매가 걸리적거리지 않도록 습拾을 찼는데 그 습 위에 얹은 교관의 손을 왼손처럼 그렸다. 분명히 오른손인데. 이렇게 몇 군데 오류가 발견되어 《단원풍속도첩》의 그림들이 김홍도의 것이 아니라는 설이 더욱 거세다. 아직도 끝나지 않은 논쟁이다.

김홍도의 풍속화 〈활쏘기〉에서 뛰어난 표현은 등장인물들의 표정이다. 눈과 입의 모양은 전체 그림 크기에 비하면 극히 작은 부분인데 사실은 그림 전체의 분

강희안 <사인사예> 부분
오른팔과 오른발이 앞으로 나간 자세

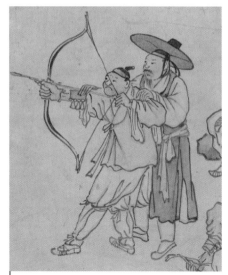

김홍도 <활쏘기> 부분
오른팔과 왼발이 앞으로 나간 자세

위기를 좌우한다. 우리 몸에서 아주 작은 눈과 입이 감정을 그대로 표현하는 것과 마찬가지다. 교관의 살짝 올라간 눈이 가르치는 자의 엄함을 나타내고, 배우는 자의 굳은 입은 배우는 초보자의 불안한 심리가 잘 드러난다. 화살을 살피는 사람의 한쪽 눈, 짧은 선이 말해주는 그의 역할, 활에 두 무릎이 들어가 있는 쪼그린 자세의 긴장감도 이 그림을 보는 재미에 한몫한다.

그림이 표현하는 예술성과 사실성에 대하여 한 번쯤 생각하게 하는 그림이다.

영국에서 16, 17세기에 전쟁 무기였던 양궁은 빅토리아 여왕 시대에 황금기를 맞는다. 빅토리아 공주는 왕위에 오르기 전부터 활쏘기를 좋아했고, 1833년에 궁

프레더릭 레이턴 경Lord Frederic Leighton PRA **<명중The Hit>**
1893, 캔버스에 유채, 개인 소장, 로이 마일스 갤러리, 런던, 영국

수협회를 설립했다. 1844년에 영국과 아일랜드의 궁수들이 요크에서 전국대회를 개최한 것이 계기가 되어 전국적으로 양궁 열풍이 불기 시작했다. 이때부터 양궁이 국민적 취미가 되었고, 스포츠 경기로 자리 잡았다. 빅토리아 시대에 부유한 가정에서 자라난 프레더릭 레이턴은 측근들이 활쏘기하는 모습을 많이 봤을 것이다. 그림에서 보듯이 어린이들도 활 쏘는 방법을 배웠다.

그림에서 가르치는 사람이 아버지인지 형인지는 알 수 없다. 자세를 바르게 잡아주는 진지한 표정과 소년의 반짝이는 눈빛이 시선을 끈다. 사실적으로 묘사한 모피는 수렵 시대의 상징이고, 소년이 머리에 쓴 나뭇잎 관은 정글을 암시하지만, 그림의 분위기는 수렵 시대를 벗어나 있다. 모피는 화려하여 귀족적 분위기이고,

프레더릭 레이턴 경Lord Frederic Leighton PRA **<명중The Hit>**
1893, 드로잉, 트레이싱 종이에 연필, 15.6×11.7cm, 영국 왕립미술원, 런던, 영국

두 사람의 살빛도 수렵인의 모습은 아니다. 벗은 발을 보면 숲속을 늘 맨발로 뛰어다니던 발은 아니다. 이들의 활쏘기는 생계형이 아닌 부유한 가정의 고급 취미인 것이다. 작가 레이턴의 측근에는 귀족들이 많았으니 그들 중 한 가정이었을 것으로 추측된다. 모델들이 옷을 벗고 있는 것이 의문이다. 고급스러운 모피는 있으나 귀족을 나타내는 어떤 의상도 걸치지 않았다. 짐승 가죽이나 걸치고 살던 시대의 그림은 아닌데, 수렵 시대를 연출한 것일까?

스케치는 로얄 아카데미에 보관돼 있다.

조선의 국궁과 영국의 양궁은 활쏘기의 기본자세가 서로 다름을 그림을 통해서 볼 수 있다.

화약의 발명으로 총이 등장함에 따라 활은 그 위력을 빼앗기고 취미가 되었다. 이제 활은 사냥터에서도 전쟁터에서도 더 이상 필요 없는 물건이다. 선수들이 운동경기로 단련하고, 일반인들이 취미로 즐긴다. 양궁은 올림픽 종목이 되어 세계의 우수한 궁수들이 도전한다. 대한민국은 올림픽 양궁 금메달리스트를 많이 배출했다. 선조들의 활쏘기 실력이 후대에까지 이어져 왔음을 실감한다. 뿌듯한 자부심 이면에 슬쩍 드리우는 아쉬움도 있다. 선조들의 활쏘기는 양궁이 아닌 국궁이었다. 국궁의 설 자리가 좁아지는 아쉬움이 크다.

Lord Frederic Leighton PRA
프레더릭 레이턴 경

프레더릭 레이턴(Lord Frederic Leighton PRA 1830. 12. 3. 영국 요크셔주 스카버러 출생, 1896. 1. 25. 런던 켄싱턴 사망) 경은 19세기 영국의 유명한 예술가이다.

아버지는 의사였고 할아버지는 상트페테르부르크에 있는 러시아 왕실의 주치의였으며 그곳에서 많은 부를 축적했다. 어렸을 때부터 여행은 레이턴의 삶의 일부였다. 유럽 전역을 광범위하게 여행했으며 프랑스어, 독일어, 이탈리아어, 스페인어를 구사할 수 있었다. 초기의 많은 여행은 후기의 광범위하고 생생한 작품에 영향을 미쳤다. 레이턴이 진정으로 자신의 재능을 계발하기 시작한 것은 폰 슈타인레Eduard von Steinle(1810-1886)의 지도 아래 뮌헨에서였다. 폰 슈타인레는 기독교 예술의 진정한 영성을 고취시킨 독일 나사렛 운동의 빛나는 별이었다.

1850년대 중반에 성장한 새로운 미학은 무엇보다 아름다움을 강조했으며, 미학 철학이 레이턴에게 그의 경력 전반에 걸쳐 영감을 주었다. 레이턴은 첫 번째 위대한 그림인 〈치마부에의 마돈나〉(1853-1855)를 제작했다. 1855년에 왕립 아카데미

의 여름 전시회에 이 작품을 제출했다. 너무 커서(222×521cm) 1855년 왕립 아카데미에 전시할 때 그 공간에 맞지 않을 수도 있다는 우려가 많았다. 현재 영국 왕실 콜렉션에서 대여하여 국립미술관에 전시되어 있다. 빅토리아 여왕이 이 작품을 구입하면서 레이턴은 예술계의 저명한 인물이 되었다.

1859년 레이턴이 영국으로 돌아왔을 때 단테 가브리엘 로세티Dante Gabriel Rossetti(1828~1882)와 존 에버렛 밀레이John Everett Millais(1829~1896)를 만났다. 1864년 왕립 아카데미의 준회원으로 선출되었고, 1868년 정식 그곳 학자가 되었다. 1878년에는 왕립 예술 아카데미의 회장이 되어 18년 동안 역임했다. 그곳에서 레이턴은 젊은 예술가들을 가르쳤다. 그의 제자 조각가 하모 소니크로프트Hamo Thornycroft(1850~1925)는 "레이턴은 가장 활력이 넘치고 학생들을 돕기 위해 가장 많은 노력을 기울였다. 그는 영감을 주는 마스터였다"고 회고한다.

레이턴은 역사적, 신화적, 종교적 주제에 대한 대중적인 그림으로 유명해졌다. 그는 모든 계층의 사람들을 받아들이고 진보적인 사고를 발전시킨 매우 개방적인 사람이었다. 빅토리아 시대의 영국에서는 제국의 절정기에 진보사상은 인기가 없었기 때문에 레이턴은 처음에 사회와 동시대 사람들에게 좋지 않은 평가를 받았다. 스타일은 이국적이고 에로틱한 상징주의 신화에 기대면서 라파엘 전파의 꿈과 같은 생생함을 예시한 일종의 초현실적인 신고전주의로 점차 발전했다.

1860년대 후반에 런던 서부에 호화로운 스튜디오 집을 지었고, 이 집은 1898년 레이턴을 기념하는 박물관이 되었다. 레이턴은 1878년에 기사 작위를 받았고 1896년에는 심부전으로 사망하기 직전에 귀족 작위를 받은 최초의 화가가 되었다. 문체와 풍경에 대한 모험심이 강한 화가였으며, 조각 작품도 많이 남겼다. 초기 조각 작품은 1855년 친구 로버트 브라우닝Robert Browning(1812~1889) 아내의 묘를 장식하는 조각이었다. 조각품은 플로렌스의 영국 묘지에 남아 있다.

프레더릭 레이턴은 1896년 세인트 폴 대성당에 묻혔다.

낯선 말 풀이

습拾 활을 쏠 때에 왼팔 소매를 걷어 매는 띠.

선전관宣傳官 조선시대에 선전관청에 속한 무관 벼슬. 품계는 정삼품부터 종구품 까지 있었다. 형명(形名)·계라(啓螺)·시위(侍衛)·전명(傳命) 및 부신 (符信)의 출납을 맡았던 관직.

주연酒宴 술을 마시며 즐겁게 노는 간단한 잔치.

전복戰服 조선 후기에 무관들이 입던 옷. 깃, 소매, 섶이 없고 등솔기가 허리 에서부터 끝까지 트여 있다. 고종 때에 소매가 넓은 옷을 못 입게 하 면서 문무 관리들이 평상복으로 입게 되었고 오늘날에는 어린이들 이 명절에 입기도 한다.

고풍古風 임금이 활을 쏘아 적중하면 임금 곁의 신하가 축하의 의미로 상을 청하는 풍습 또는 임금이 활을 쏜 내역과 하사품을 수록한 문서.

시위 활대에 걸어서 켕기는 줄. 화살을 여기에 걸어서 잡아당기었다가 놓 으면 화살이 날아간다.

한국의 풍속화
– 우리 역사의 사진첩

　우리나라 풍속 장면은 청동기 시대의 암각화까지 거슬러 올라간다. 고구려 무덤 벽화의 회화를 거쳐 어떤 방법으로든 사람들의 생활상을 계속 그려왔다.

　풍속화는 특정 시기에만 그린 것이 아니라 어느 시대에나 다양한 표현방식으로 그 시대의 시대상을 담고 있다. 그러나 일반적으로 풍속화라고 하면 18세기 무렵에 본격적으로 유행한 그림을 말한다. 조선 정조 연간에서 순조 초까지 그 절정기를 이룬다.

　기록을 목적으로 관료들의 모임을 그린 계회도契會圖, 교훈적인 내용을 담은 감계화鑑戒畵, 가계나 개인 일생의 영광스러운 장면을 그린 평생도, 서민 촌부와 여인들의 모습까지도 모두 풍속화에 포함할 수 있다. 다양한 인물을 정확히 묘사하고 배경까지 그려야 하는 풍속화는 오랜 숙련의 과정을 거쳐야만 완성도 높은 수준에 이를 수 있다.

선사 시대 풍속화

인간의 생활사를 기록한 흔적들이 선사 시대 유적이나 유물에 남아 있다. 암각화나 청동기에 음각으로 새겨진 그림이 초창기의 풍속화라 할 수 있다. 청동기 시대 것으로 추정되는 〈울주대곡리반구대암각화〉는 태화강변에 살던 사람들의 생활상이 담겨 있다. 고래와 거북 등 물짐승과 호랑이, 사슴, 멧돼지 등의 뭍짐승, 사람이 사냥하는 장면, 무당의 생활 장면이 새겨져 있다. 인물의 감정 표현과 상황의 묘사가 생생하다. 예술적 감각이라기보다는 인간의 원초적인 본능인 다산을 축원하는 그림, 생존에 필요한 식량을 구하는 농경, 수렵, 어로 장면을 그린 일종의 기록화이다.

방패형 모양 청동기 뒷면에 농부가 밭갈이를 하고 곡식을 항아리에 담는 장면이 그려진 〈농경문청동기〉(국립중앙박물관 소장)도 일종의 풍속화이다.

〈농경문청동기〉라고 제목을 붙인 것처럼 그림 내용에 농경의 장면이 있다. 밭에서 농기구를 사용하는 사람이 있는데 따비와 쟁기를 또렷이 묘사했다. 금속 농기구의 사용을 실감할 수 있는 그림이다.

〈농경문청동기〉
한국, 초기 철기, 동합금, 길이 13.5cm, 국립중앙박물관

반구대암각화
문화재청 국가문화유산포털

삼국 시대, 발해 시대 풍속화

고구려 시대에는 4세기 후반~5세기에 조성된 고분벽화에 초상 풍속도가 유행하였다. 묘 주인의 초상화 · 행차도 · 수렵도 · 생활도 · 투기도 · 문지기도 등이 있다.

〈안악3호분〉에는 벽화 영화永和 13년(357)의 묵서명墨書銘이 있다. 이 고분 벽화는 가장 이른 시기에 그려진 초상 풍속도로 묘 주인과 부인의 초상화가 그려져 있다. 서측실 서벽에 묘 주인의 초상화가 정면으로 보이고, 같은 서측실 남벽에 부인이 주인을 향한 모습으로 배치되었다. 풍속화라 할 수 있는 장면은 동측실과

전실에 있는 벽화인데 부엌에서 음식을 장만하는 장면, 우물가에서 물을 긷는 장면, 수박手搏(주먹으로 공격)하는 장면, 방아 찧는 장면, 뿔 나발을 부는 장면 등 여러 생활 모습이 보인다.

〈약수리벽화고분〉, 〈장천1호벽화고분〉, 〈무용총〉, 〈각저총〉, 〈쌍영총〉 등 5세기에는 고구려적인 특색이 짙고 불교적인 소재가 증가한다. 묘 주인의 초상에는 부부가 함께 나란히 그려진 경우가 많아지고, 수렵 · 씨름 · 전투 놀이 장면 등 풍속도의 내용이 다양해진다.

〈무용총〉에서는 묘 주인이 스님을 집에 초대하여 말씀을 경청하는 모습이 그려져 있다. 〈장천1호벽화고분〉에서는 한 벽면에 그려진 다양한 풍속 장면 사이에 연 봉오리를 흩뿌린 장면이 있어 불교적인 염원을 묘사한 것으로 보인다. 이 시기 풍속도의 인물화는 점무늬 옷, 끝단이 주름 무늬인 웃옷, 대님을 맨 바지 등을 입은 모습인데 이는 고구려의 전형적인 복식이다.

백제에는 지금까지 이렇다 할 만한 풍속화가 발견되지 않았다.

신라 시대에는 고분벽화, 고분 출토품, 전塼에 그려진 그림에서 당시의 생활상을 엿볼 수 있다. 〈순흥읍내리벽화〉는 문지기가 이 고분벽화의 주제이다. 고분 출토품인 천마총에서 출토된 관의 차양 도구에 그려진 〈기마인물도(국립경주박물관 소

| 참고 |
묘墓- 일반 사람의 무덤.
능/릉陵- 왕, 왕비의 무덤.
원園- 세자와 세자빈, 세손과 세손빈, 왕의 생모와 생부가 묻힌 무덤.
총塚- 릉陵에서와 같은 유물이 발견되나 신분이 밝혀지지 않은 무덤.
고분古墳-옛 무덤으로 추정되는 봉우리 형태의 모든 무덤.

무용총 수렵도
CC BY 공유마당

장〉)에는 창을 수평으로 들고 말을 타고 달리는 모습이 그려져 있다. 일반적인 생활상을 그린 풍속도는 아니다.

〈덕흥리벽화고분〉, 〈무용총〉, 〈매산리 사신총〉 등의 수렵 장면은 고구려 5세기 고분 벽화와 연관이 깊다. 경주시 사정동 절터에서 수습된 〈수렵문전〉(국립경주박물관 소장)은 전塼에 새겨진 문양이 선의 표현이 가늘고 균일하다. 말의 머리에 콧등과 평행하게 근육의 선이 표현되고 갈기를 선 하나하나로 표현한 점에서 수隋–당唐의 양식과 연관성도 엿보인다.

발해 시대

〈정효공주묘 벽화〉의 동-서-북쪽 널방, 동쪽과 서쪽 벽화는 발해 사람의 모습을 처음으로 보여준다. 인물은 철선묘로 윤곽을 풍만한 모습으로 그리고 채색하였다. 옷에 꽃무늬까지 섬세하게 표현했다. 뺨이 동글고 통통한 당나라 인물화를 닮았다. 무사武士, 시위侍衛, 내시內侍, 악사 등 열두 명이나 인물이 그려졌는데 정작 주인공은 그림 속에 없다.

인물은 대체로 뺨이 둥글고 얼굴이 통통한 당나라 화풍을 보여주고 있다. 현전하는 유일한 발해 무덤 벽화이다.

고려 시대 풍속화

고려 시대에는 풍속화가 그다지 활발하게 발달하지 않았다.

〈수렵도〉(국립중앙박물관)에는 호복胡服에 변발辮髮을 한 인물이 말을 타고 달리거나 활시위를 당기는 모습이 그려져 있다. 공민왕恭愍王(1330-1374)이 그린 것으로 전해진다. 인물, 말, 산을 선명하게 채색한 세밀화이다.

고사故事 인물화 〈태위공기우도太尉公騎牛圖〉는 최당崔讜(1135-1211)이 공직에 봉사하다가 말년에 소를 타고 세상을 등지는 모습을 담은 사인 풍속화이다. 불화에도 풍속화가 등장하는데 풍속 표현은 핵심 주제가 아니고 부차적인 소재로서 그려졌다. 〈미륵하생경변상도彌勒下生經變相圖〉(일본 지은원知恩院, 친왕원親王院 소장)에는 하단에 조그맣게 배치된 밭 가는 장면과 추수하는 장면이 그려져 있다.

사경이나 불경 판화의 변상도變相圖에서도 마찬가지이다. 오른쪽에 설법도가 그려져 있고 왼쪽에 여러 경전의 장면이 설화적 구조로 펼쳐져 있다. 여기서 왼쪽의 경전 장면 가운데 환난의 장면, 지붕 이는 장면 등 여러 풍속 장면을 발견하게 된다. 이들 풍속 장면은 철선묘로 간략하게 표현되어 있다.

조선 시대 풍속화

17세기부터 19세기까지 풍속화가 가장 발달하였다. 반상班常의 구별 없이 사람들의 실생활과 감정, 옷차림 등을 실감 나게 묘사하였다. 간략한 선으로 사람과 풍경을 묘사하고, 과감한 생략을 통해 등장인물들의 행동을 부각시켰다.

봉건 사회의 변동기에 신분사회 구조의 경계가 흐려지기 시작하면서 풍속화는 일반인들과 밀접한 관계를 맺는다. 조선의 근대사회는 예술에서 인간주의를 표현하기 시작했다. 선비 화가 윤두서가 시작한 풍속화에서 화가는 보수적 세력이지만 그림 속 등장인물은 일반 민중인 것이 특징이다. 그를 이어 여러 중인계급 화원들이 풍속화의 예술성을 끌어올렸다.

풍속화의 개념을 '해학'과 '풍자'로 정의하는 것이 일반화되었으나 좀 더 깊이 들어가 보면 풍자와 해학은 서로 다른 개념이다. 풍자는 비난과 비판의 의도로 시행한다. 반대편에 쏘아대는 언어의 화살, 이미지로 보여주는 경고이다. 현실을 직시하라는 신호이다. 조롱의 웃음이고 공격적이다. 깨닫고 개선하기를 바라는 교훈적 의미도 포함된다. 해학은 풍자와 같은 웃음을 자아내지만, 비난의 독소를 품고 있지는 않다. 아무런 해가 없는 단순한 웃음이다. 대상에 대한 연민을 느끼게 되는 익살, 일반적인 웃음이다. 일종의 쾌락이기도 하다. 문학에서는 이를 '골계미滑稽美'라고 한다.

정조가 자비대령화원을 뽑을 때 속화를 요구한 기록이 남아 있다. 풍속화의 자리가 확실해진 것이다. 정조 이후 순조 시대에도 화제로 속화를 내는 일이 이어졌다. 1779년(정조3) 1월부터 1883년(고종20) 2월까지 규장각 각신들에 의해 기록된 규장각 일기『내각일력內閣日曆』(출처: 서울대학교 규장각한국학연구원)에서 기록을 살펴본다.

정조 10년(병오, 1786) 8월 25일(을축) 기록.
畵員祿取才三次畵題望俗畵內閣校書北營射帳玉堂調鶴副望 落點

(화원 녹취재 3차 화제망 속화 내각교서 북영사후 옥당조학 부망 낙점)

화원에 대한 3차 녹취재의 화제 후보는 속화俗畵로 내각의 교서, 북영의 사후(활쏘기), 옥당의 조학(학을 길들임) 중 두 번째, 즉 북영사후北營射帳를 택했다는 뜻이다.

정조 13년(기유, 1789) 6월 13일(정묘) 기록.

差備待令畫員來秋等祿取才三次畫題望俗畫漕船點檢稻田午饁畫員試才三望
擬入畫題望單以各從自願皆以看卽噱噱者畫之 書下

(자비대령화원 래추등 녹취재3차화제망 속화 조선점검 도전오합 화원시재 3망 의인화제망 단이 각종자원개이 간즉갹갹자화지 서하)

자비대령 화원에 대해 오는 가을 3차 녹취재의 화제 후보. 속화. 조선점검漕船點檢, 도전오합稻田午饁(들밥), 화원시재畫員試才의 세 가지 제목을 후보로 정해서 (임금에게) 들렸는데 (임금이) "화제의 망단望單(일종의 문제지)에서 각자 원하는 대로 하되 모두 보는 즉시 크게 웃을 것으로 그리라"라고 써서 내렸다.

순조 3년(계해, 1803) 3월 29일(계해)

差備待令畫員去壬戌春等祿取才畫題望俗畫賣花調馬鬪鷄首望 落點限再明日

(자비대령화원 거임술춘등 녹취재 화제망 속화 매화 조마 투계 수망 낙점 한재명일)

자비대령 화원의 지난 임술년(1802, 순조 2) 춘계 녹취재의 화제 후보. 속화. 매화賣花, 조마調馬, 투계鬪鷄, 수망首望(매화)에 점을 찍어 내리고, 모레까지 그려서 제출하게 하였다(去壬戌春等: 원래 1802년에 시험을 치러야 했는데 사정이 있어 1년이 미루어진 듯).

조선 전기의 풍속화 - 1392년부터 16세기까지

궁중 수요의 풍속화로서 빈풍칠월도豳風七月圖와 경직도耕織圖가 주류이다. 빈풍도는 『시경詩經』의 빈풍칠월편(칠월七月, 치효鴟鴞, 동산東山, 파부破斧, 벌가伐柯, 구역九罭, 낭발狼跋) 내용을 모두 그린 그림이다. 특히 백성들의 생업인 농업이나 잠업과 관련된 풍속을 읊은 칠월편의 내용만 그리는 경우가 많아 '빈풍칠월도豳風七月圖'라고도 불린다.

조선 시대에는 칠월편을 8장면으로 구성한 빈풍칠월도가 주로 제작되었다. 빈풍도의 역할은 역대 통치자들에게 백성들의 노고와 고충을 생각하게 하는 교훈적 그림이었다. 1402년에 제작된 것이 기록상으로 확인된다. 1402년(태종 2) 4월에 예조전서 김첨金瞻(1354~1418)이 빈풍도를 바쳐 태종이 내구마內廐馬를 하사하였다는 기록은 있으나 그림은 남아 있지 않다.

1424년(세종 6년)에는 세종의 지시에 의하여 조선식의 빈풍칠월도를 제작했다. 백성들의 어려운 생활을 담은 그림을 월령 형식으로 제작하라고 지시하였다. 또 1433년(세종 15)에 다시 경연에서 조선의 풍속을 바탕으로 한 조선식 빈풍칠월도를 제작하라고 집현전에 지시를 내렸다.

세종 15년 (계축, 1433) 8월 13일(계사) 기록.
내가 빈풍칠월도(豳風七月圖)를 보고 그것으로 해서 농사짓는 일의 힘들고 어려움을 살펴 알게 되었는데, 나는 보고 듣는 것을 넓혀서 농사일의 소중한 것임을 약간 알지마는, 자손들은 깊은 궁중에서 생장하여 논밭 갈고 곡식 가꾸는 수고로움을 알지 못할 것이니, 그것이 가탄할 일이다. 예전에는 비록 궁중의 부녀들이라도 모두 누에치고 농사짓는 책을 읽었으니, 빈풍(豳風)에 모방하여 우리나라 풍속을 채집하여 일하는 모습을 그리고 찬미하는 노래를 지어서, 상하 귀천이 모두 농사일의 소중함을 알게 하고 후손들에게 전해 주어서 영원한 세대까

이방운 《빈풍칠월도첩》
조선, 비단에 채색, 34.8×25.6×2.6cm, 국립중앙박물관

지 보아 알게 하고자 하니, 너희들 집현전에서는 널리 본국의 납세·부과금·부역·농업·잠업 들의 일을 채집하여 그 실상을 그리고, 거기에 노래로 찬사를 써서 우리나라의 칠월시(七月詩)를 만들라.[1]

경직도耕織圖는 1498년(연산군 4년)에 정조사正朝使 권경우權景佑(1448-1501)에 의하여 명나라로부터 〈누숙경직도樓璹耕織圖〉를 들여온 이후 제작했다. 경직도(농사, 누에 치고 비단 짜는 일을 그림)는 백성을 유교적인 덕목으로 교화시키기 위하여 제작한 고사인물화이자 풍속화이다. 〈삼강행실도三綱行實圖〉는 한 화면에 1~7장면의 설화 내용을 배치하는 다원적 구성이다.

사인풍속도는 사대부의 생활상을 그린 것으로 사대부 일생에서 기념이 될 만한 일들을 그린 풍속화이다. 수렵도, 계회도, 시회도, 설중방우도雪中訪友圖, 평생도 등의 주제가 유행하였다. 출세와 입신양명을 보여주는 오늘날의 기념사진과도 같다. 그림의 구성은 돌잔치, 혼인, 회갑 등과 같은 통과의례나 과거급제 후 삼 일 동안 인사를 다니는 삼일유가三日遊街, 벼슬길과 부임 행차 장면 등으로 되어 있다. 계회도는 같은 관청에 근무하는 관원들이나 과거 합격 동기생 등의 특별한 만남이나 기념할 일이 있을 때 제작한 그림이다. 계회도를 포함한 기록화는 그것을 소유한 개인에게는 관직의 이력을 상징하는 기록물이기도 하다. 이들 작품은 상단에 계회의 표제를 적고, 중단에 계회 장면을 간략하게 표현하며, 하단에는 참석자의 인적 사항을 적는 형식으로 제작되었다. 현재 행사 장면을 사진 찍고 그 내용을 기록으로 남기는 것과 같다.

서민풍속화로는 정세광鄭世光(생몰 연도 미상)의 작품으로 전하는 〈어렵도漁獵圖〉(국립중앙박물관 소장), 윤정립尹貞立(1571-1627)의 〈행선도行船圖〉 등이 있다. 이들 그림은 본격적인 풍속화라기보다는 서민들의 생활상을 내용으로 하는 산수 인물화라 할 수 있다.

조선 불화 감로도甘露圖에는 풍속화가 확연하게 나타나 있다. 하단에 환난, 놀이, 풍속 장면 등의 욕계가 묘사된다. 조선 후기의 불화인 감로탱화는 종교미술에 속하지만, 여기에 묘사된 인간의 모습에는 행복과 욕망에 대한 추구와 당대의 생활상이 잘 드러나 있어 풍속화의 범주에 둘 수 있다. 하단의 장면은 시대에 따라 내용, 비중, 전개와 방법, 공간감, 인물 표현 양식 등이 달라진다. 즉, 이 부분이 조선 시대 풍속화 양식의 지표가 된다고 할 수 있다.

조선 후기의 풍속화

조선 후기는 봉건 사회의 변동기, 봉건 사회의 해체기라 할 수 있다. 조선의 치국이념, 지배이념인 성리학적 신분사회의 구조가 느슨해졌다. 풍속화는 이 변혁기의 사회 모습을 기록했다. 기록은 마치 사진 같았고, 사실주의 회화의 시대를 열었다.

조선 후기의 풍속화는 사·농·공·상 사민들의 생활 모습, 즉 '동국풍속東國風俗'을 전야田野 풍속, 성시城市 풍속, 시정市井 풍속, 관아 풍속과 세시풍속 등의 장면에 담아낸 것이다. 17세기 말경의 숙종 연간부터는 주로 속화로 불렸으며, 풍속화, 풍속도로 불리기도 했다. 속화는 원래 문인화의 경지에 이르지 못하는 저속한 그림이라는 뜻의 가치 개념이다. 조선 후기에 풍속화 또는 민화를 의미하는 개념으로 그 의미가 바뀌었다. 그림 속 주인공은 사회의 중심축으로 떠오른 민중이었다.

17세기 이래로 명대 말기의 패관소설과 함께 유행했던 시정리민市井俚民의 일상을 그리는 풍조가 널리 퍼졌다.

숙종은 청대 〈패문재경직도佩文齋耕織圖〉를 수용했다. 이 경직도는 조선 후기 경직도에 새로운 도상과 표현방식을 제공해 주었다. 1697년에 주청사奏請使 최석정崔錫鼎(1646-1715)등이 연경으로부터 가져와 진재해秦再奚(1691-1769)에 의하여 〈제직도題織圖〉와 〈제경도題耕圖〉가 제작되었다. 〈제직도〉가 국립중앙박물관에 소장되어

<태평성시도>
조선, 비단에 채색, 113.6×49.1cm, 국립중앙박물관

있다.

18세기 후반, 정조와 순조 때 규장각 자비대령화원의 녹취재를 위한 화제를 보면, 속화가 가장 많이 출제되었다. 당시 궁중에서 제작된 풍속화가 있다. 1792년 4월에 제작된 〈성시전도城市全圖〉는 태평성대를 과시하는 한편 『서경書經』 「무일편無逸篇」의 고사에 따라 임금이 백성들의 생활상을 늘 잊지 않게 하기 위함이다. 빈풍도와 같은 의미이다.

조선 후기에는 이러한 궁중 수요의 풍속화와 더불어 서민 풍속화가 성행한 것이 특기할 만하다.

조선 후기 서민 풍속화는 윤두서尹斗緖(1668-1715)와 조영석趙榮祏(1686-1761) 등 사대부 화가가 주도하였다. 진보적인 시각으로 민중들의 삶을 자신의 예술세계로 끌어들인 것은 선비 화가들이었다. 시골 생활과 부지런한 생업 모습을 소경인물화小景人物畵의 구도로 나타내는 등, 전통적인 맥락에서 전개되기 시작했다. 풍속화는 처음에 하층민 생활의 상징이라 할 수 있는 노동의 중요성을 일깨워주는 수준에서 출발하였다. 윤두서는 새로운 시대와 문물에 대한 관심이 많았고, 서민을 바라보는 따뜻한 시선을 지닌 실학자였다. 고전을 통한 이해가 깊은 그의 그림엔 중국 화본풍의 느낌이 짙게 풍긴다. 현장감보다는 관념적 느낌이 더 강하다.

이와 같은 한정된 영역에서 벗어나 조영석은 간결하면서도 정확한 신감각의 담채 소묘풍으로 나타내면서 조선 후기 풍속화를 새로운 방향으로 개척했다. 그는 사농공상士農工商 사민四民들의 세속사를 전반적으로 다루기 시작했다. 17세기의 전통적인 공간 개념에서 탈피하여 풍속화에 걸맞은 공간을 창출한 것이다. 서민들과 눈높이를 맞추어 서민들에게 다가갔다.

"사물을 직접 마주하여 그 참모습을 그려야만 살아 있는 그림이 된다"고 자신이 말한 사실주의적 사고와 잘 부합된다. 윤두서의 '실득實得'과 조영석의 '실사實寫'의 차이로 여겨진다. 윤두서와 조영석이 선도한 서민 풍속은 다음 세대의 김홍도金

弘道(1745-1806?)와 신윤복申潤福(1758-1814?) 등의 화원에게로 전승되어 다시 한번 절정의 꽃을 피웠다.

사대부 화가들의 선구자적인 노력은 18세기 후반 직업 화가인 화원들에 와서 비로소 그 결실을 맺게 된다. 화원은 신분의 성격상 사대부 화가에 비하여 표현의 제약이 적어지고 무엇보다도 백성의 정서적 색채를 짙게 표현하는 데 유리하였다. 다양한 주제의 풍속화가 그려졌다. 천민을 제외한 사士·농農·공工·상商의 사회 구성원 중 '사'를 제외한 농·공·상이 바로 서민에 해당하는 계층으로 서민 풍속화의 주인공이다. 역사 속에 존재감 없이 살았던 서민들이 화폭 위에 주역으로 모습을 드러낸 것은 획기적인 일이다. 김홍도, 신윤복, 김득신金得臣(1754-1822) 등 당시 기라성 같은 화원들이 대거 참여함으로써 조선 후기 풍속화는 절정으로 치닫게 된다.

18세기 이후의 정치적인 안정, 경제적인 발전, 자아의식의 팽배, 실학에 대한 관심의 증대, 서민문학 등 서민 의식의 성장과 함께 진전을 보게 된 것이다. 사농공상의 연중행사를 그린 사민도四民圖, 농사짓는 장면을 그린 가색도稼穡圖, 농경도의 일종인 관가도觀稼圖, 경작과 관련된 농포도農圃圖와 누에 치는 장면을 그린 잠도蠶圖 등을 들 수 있다. 지방관이 백성들의 절박한 생활상을 그려 왕에게 올린 안민도安民圖, 흉년에 백성들이 겪는 참혹한 실상을 그린 기민도飢民圖도 여기에 해당한다. 이 그림들은 백성의 생활 현실을 그대로 전해 주는 생생한 시각 자료이자 왕에게는 민생을 파악하는 국정 자료이기도 했다. 오늘날 현장 다큐멘터리같이 생생한 그림이다.

18세기에 유입된 청조淸朝 문화의 영향은 컸다.《당시화보》,《고씨화보》,《개자원화보》등 여러 화보는 기능 면에서 마치 교과서 같은 역할을 했고, 그를 통해 접하게 된 서양화법은 사실주의 회화의 발전에 큰 영향을 줬다.

김홍도는 삶의 이모저모를 익살스럽고 정겹게 표현하였다. 그의 풍속화는 마

치 우리가 현장에 함께 있는 듯한 생생한 감동을 전해 준다. 주변의 배경을 생략하고 인물을 중심으로 묘사한 것으로서 연습 삼아 그린 작품처럼 보이면서도 투박하고 강한 필치와 짜임새 있는 구성을 띠고 있다. 김득신은 김홍도의 화풍을 계승하여 자신의 독자적인 그림 세계를 개척한 화가이다. 돌발적인 상황 묘사나 인물의 성격 묘사, 능숙한 담채 사용에 뛰어난 기량을 발휘하였다. 화원들은 점차 경직·놀이 등의 건전한 생활상뿐만 아니라 사회의 부정적이고 어두운 뒷면의 제재까지 다루게 된다.

김후신金厚臣(생몰 연도 미상)은 〈대쾌도大快圖〉(간송미술관 소장)에서 당시 심각한 사회 문제로 여러 차례 영조가 금주령까지 내려 국가적인 차원에서 제재가 이루어진 음주 장면을 주제로 삼았다. 신윤복은 기녀와 벼슬 없는 한량의 모습 등 남녀 간의 감정을 은근하게 나타냈다. 인물의 모습은 부드러운 필치로 그린 다음 청록, 빨강, 노란색 등으로 화려하게 채색하였다. 신윤복은 김홍도와는 달리 주변 배경을 치밀하게 설정하여 주변 분위기와 인물의 심리묘사에 치중한 점이 돋보인다. 통속 세계까지 긍정적인 인식을 갖게 된 것이다. 조선 후기의 풍속화는 삶의 현장을 묘사하는 사실성과 현장성, 그림 속의 풍물이 보여주는 시대성 등을 뛰어난 조형예술로 성취해 낸 그림이라 할 수 있다.

19세기에는 풍속화의 제작이 더욱 활발해진다. 18세기 후반을 절정으로 작품성은 떨어지나 대신 수요가 민간으로 저변화되고, 19세기 말에는 개항장 풍속화, 종교서나 교과서의 삽화 등 실용화된다. 화풍을 보면 한편으로는 김홍도의 화풍이 유행하고, 다른 한편으로는 서양화풍·문인화풍·민화풍 등으로 다양해진다. 서양화풍의 영향이 뚜렷한 풍속화로는 신광현申光絢(1813-미상)의 〈초구招狗〉(국립중앙박물관 소장)가 있다. 〈초구〉는 인물, 건물, 나무 등에 음영을 넣었을 뿐만 아니라, 그림자까지 표현하여 서양화의 음영법에 대한 정확한 구사를 보여준다.

조선 말에 개항하면서 '개항장 풍속도'라는 새로운 장르가 탄생하였다. 조선 말

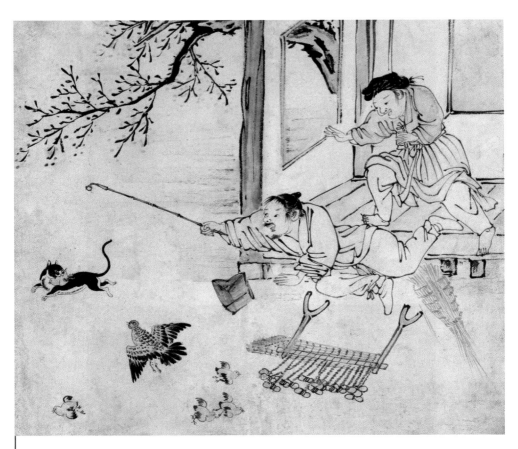

김득신 <파적도/야묘추도>
조선 후기, 종이에 담채, 22.5×27.1cm, 간송미술관

김후신 <대쾌도>
조선 후기, 종이에 담채, 33.7×28.2cm, 간송미술관 소장, CC BY 공유마당

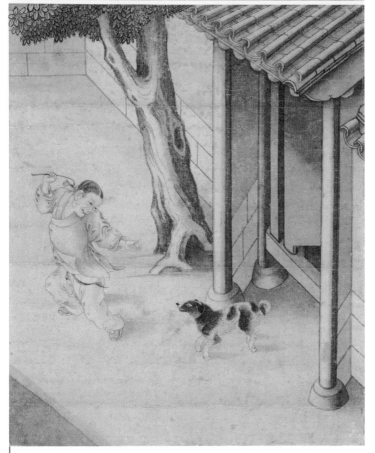

신광현 <초구(개를 부르는 아이)>
조선, 종이에 먹, 35.1×29.4cm, 국립중앙박물관

기와 근대기에 활동한 김준근金俊根(생몰 연도 미상)은 원산, 부산, 제물포 등 개항장에서 서양인들을 대상으로 풍속화를 그려 판매하였다. 김준근이 그린 〈기산풍속도箕山風俗圖〉가 대표적인 개항장 풍속도이다. 조선 후기의 풍속화에서 볼 수 없던 형벌·제사·장례·굿 등을 소재로 다룬 것이 김준근 그림의 특징이다. 김준근의 풍속화는 조선 풍속화의 감상자와 향유층을 국외로 확대시켰다는 데 의미가 크다.

풍속화는 당시 사람들의 옷차림, 살아가는 모습 등을 실감 나게 묘사하여 선조들의 생활상을 엿볼 수 있는 좋은 자료이다. 단순한 회화의 한 장르가 아니라 역사의 기록이다.

낯선 말 풀이

따비 풀뿌리를 뽑거나 밭을 가는 데 쓰는 농기구. 쟁기보다 조금 작고 보
습이 좁게 생겼다. 청동기 시대의 유물에서 발견되는 점으로 미루어
농경을 시작하면서부터 사용한 것으로 추측된다.

보습 쟁기, 극쟁이, 가래 따위 농기구의 술바닥에 끼우는 넓적한 삽 모양
의 쇳조각. 농기구에 따라 모양이 조금씩 다르다.

전 흙을 구워 정사각형 또는 직사각형의 납작한 벽돌 모양으로 만든 동
양의 전통적 건축 재료. 여러 가지 모양과 무늬가 있으며 주로 바닥
과 벽의 재료로 쓴다.

시위侍衛 임금이나 어떤 모임의 우두머리를 모시어 호위함. 또는 그런 사람.

호복胡服 오랑캐의 옷차림.

변발辮髮 몽골인이나 만주인의 풍습으로, 남자의 머리를 뒷부분만 남기고 나
머지 부분을 깎아 뒤로 길게 땋아 늘임. 또는 그런 머리.

변상도 경전의 내용이나 교리, 부처의 생애 따위를 형상화한 그림.

골계미滑稽美 미적 범주의 하나. 자연의 질서나 이치를 의의 있는 것으로 존중하
지 않고 추락시킴으로써 미의식이 나타난다. 풍자와 해학의 수법으
로 우스꽝스러운 상황이나 인간상을 구현하며 익살을 부리는 가운
데 어떤 교훈을 준다.

녹취재祿取才 조선 시대에 예조에서 해마다 두 차례 또는 네 차례씩 행하던 취재. 녹
봉을 받지 못하는 관리들에게 녹봉이 있는 벼슬을 주기 위해 행해졌다.

취재取才 재주를 시험하여 사람을 뽑음.

사후射帿 활쏘기.

조학調鶴 학을 길들임.

패관 중국 한나라 이후, 민간에 떠도는 이야기를 모아 기록하는 일을 맡
아 하던 임시 벼슬. 민간의 풍속과 정사(政事)를 살피기 위하여 이야
기를 모으게 하였다.

패관소설 민간에서 떠도는 이야기를 주제로 한 소설.

시정市井 인가가 모인 곳. 중국 상대(上代)에 우물이 있는 곳에 사람이 모여
살았다는 데서 유래한다.

김홍도 〈논갈이〉, 레옹 오귀스탱 레르미트 〈쟁기질〉

김홍도 〈벼타작〉, 랄프 헤들리 〈타작마당〉

강희언 〈석공공석도〉, 존 브렛 〈돌 깨는 사람〉

작가 알기 강희언, 김홍도

장르와 장르 회화

농자천하지대본

農者天下之大本

김홍도
〈논갈이〉

레옹 오귀스탱 레르미트
〈쟁기질〉

두 마리의 소가 끄는 쟁기를 '겨리'라고 한다. 겨리가 하나인데 소가 두 마리라고 '쌍겨리'라고 하면 옳지 않다. '쌍겨리' 자체가 틀린 말은 아니다. 두 집의 소가 겨리를 이루면 '쌍겨리'라고 할 수 있다. 가난한 농가에서 겨릿소 두 마리를 가진 집은 흔치 않았다. 소 한 마리 있는 집도 드물 정도였다.

세종 29년(정묘, 1447) 5월 26일(병진) 기록.
경기도 백성으로 보더라도 논밭을 가는 데에 사용하는 자가 열에 한둘도 못되어 깊게 갈 수가 없어서 그만 농업에 실농을 하고,[1]

단종 1년(계유, 1453) 9월 25일(무인) 기록.
소도 역시 농사에 크게 쓰이는 바인데, 무릇 한마을 안에 농우(農牛)를 가진 자가 한두 집에 지나지 아니하니, 한 집의 소로 한 마을의 경작(耕作)을 의뢰하는 것이

반(半)이 넘는데, 만약 한 마리의 소를 잃으면 이는 한 마을의 사람이 모두 농사 짓는 때를 맞추지 못하는 것입니다. 한 마리의 소가 있고 없는 것으로써 한 마을의 빈부(貧富)가 관계되니 소의 쓰임이 진실로 큽니다.[2]

이 기록은 김홍도가 활동하던 시대보다 300여 년 앞선 상황이지만 김홍도 시대에나 그 후 농업이 기계화되기 시작한 초기까지도 마찬가지 상황이었다.

크게 힘들지 않은 쟁기질에는 소 한 마리로 끌 수 있는데 이것을 '호리'라고 한다. 호리가 감당하기 힘들 때는 겨리가 필요하다. 소 한 마리씩 가진 두 집에서 함께 겨리를 이루면 이것이 바로 '쌍겨리'이다. 오른쪽 소는 '마라소', 왼쪽은 '안소'이다.

논갈이는 음력 이월 첫 축일丑日부터 쟁기질로 시작한다. 나라에서는 논갈이 시기가 되면 백성들의 농경에 도움을 주는 행정을 펼쳤다. 삼남과 강원도에서 소와 종자를 구하여 경기와 양서를 구제했다. 인조 때 도승지 이경석李景奭(1595-1617)이 인조에게 간하여 허락한 정책이 실록에 남아 있다.

> 인조 15년(정축, 1637) 2월 11일(신사) 기록.
> 삼남 및 강원도에 유시를 내려 농우(農牛)와 곡종(穀種)을 갖추어 보내도록 함으로써 기전(畿甸)과 양서(兩西)의 급함을 구제하게 할 것과[3]

중부 이북의 산간 지역, 강원도 산악지대에서는 땅을 뒤집어엎는 갈이가 힘들어 쟁기 하나를 두 마리의 소가 함께 끄는 겨릿소를 이용하고, 중부 이남 지역에서는 소 한 마리에 쟁기 하나인 호리소를 이용했다.

기록으로 보면, 신라 지증왕 3년(502)에 농사에 소를 이용하기 시작했다.

> 502년(지증왕 3)에 순장(殉葬)을 금지하는 법령을 내리고, 주군(州郡)에 명해 농업

을 권장하도록 하였다. 우경(牛耕)을 시행하도록 하는 일련의 개혁 조치를 단행함으로써 농업 생산력 증대의 계기를 마련하였다. 이 무렵에는 벼농사가 확대, 보급되면서 수리 사업도 활발히 진행되었는데, 바로 우경이 시작되던 해에 순장을 금지시켰다.

_ **"지증왕"**(출처: 한국민족문화대백과사전)

근래에 들어 농업의 생산성과 효율성을 높이기 위해 주로 경운기를 사용함에 따라 소를 이용한 논밭 갈기는 대부분 자취를 감추게 되었다. 하지만 홍천지역의 경우 1960년대 후반까지 농기계의 힘이 닿기 힘든 험준한 산세의 화전과 거친 자갈밭을 일구는데 겨릿소를 이용했기 때문에 다른 지역과는 달리 지금까지 〈겨릿소 소 모는 소리〉의 명맥이 이어져 오고 있다.

밭 가는 소리

어져어 저 소야 줄 잡아당겨라 이랴이랴
먼저 나가지 말고 두 마리가 잘 잡아당겨라 저 마라소
마라소가 먼저 나가면 안소가 못 나간다
이랴아 어서 가자
이랴 저 마라소야 무릎을 꿇고 댕겨라 어서 나가자 이랴 어서 가자
에더 오 오오 마라소야 너무 나가지 말고 줄 당기게 이랴아
저 방둥이에 무릎 차이면 발 다친다 이랴 어서 가자
기름바우다 밀어 디뎌라 돌바우에 발 다치지 말구 잘 잡아당기게 이랴 이랴
밑에 소는 미끄러지니 발 맞춰 잘 잡아당기고
꼭대기 소는 무릎을 꿇면서 승지저슬 당기게 이랴이랴

어뎌어 저 마라소 잘 잡아당겨라 이랴

어뎌뎌차 가던 다음으루 돌아를 가세 이랴 저 마라소

어뎌 이랴 꿍 어뎌어 이랴아

저 마라소 말 잘 들어라 어져 이랴

넘나들지 말구서 똑바라 잡아당겨라

삐뚜루 가면 생지가 든다 이랴이랴

마라 저 글루에 발 조심해라 발다친다 이랴

(경기도 가평군 하면 현리 밭 가는 소리)[4]

　김홍도 풍속화에 많이 등장하는 X자 구도이다. 운동감과 안정감을 동시에 느낄 수 있는 구도이다.

　《단원풍속도첩》 속 〈논갈이〉에는 쟁기를 이끄는 소가 두 마리다. 땅이 아주 단단하거나 질척하다는 뜻이다. 뒤쪽에 있는 남정네들은 쇠스랑으로 땅을 고른다. 이 작업이 끝나면 논에 물을 대고 써레질을 한 뒤 모내기를 할 것이다. 제목을 〈논갈이〉라 붙였으나 논갈이인지 밭갈이인지는 확실치 않다. 다만 주변에 나무가 보이지 않아 논으로 추정했을 뿐이다. 〈논갈이〉라 추정한 이유는 또 있다. 쇠스랑질을 하는 남정네가 웃통을 벗었기 때문이다. 밭갈이 때보다 날씨가 더 많이 풀렸음을 시사한다. 계속 일을 하다 보면 더위를 느낄 수도 있는 날씨다. 밭갈이와 논갈이를 같은 시기에 하는 경우도 있으나, 논갈이는 논에 물이 있어 질척하기 때문에 밭갈이보다 조금 늦게 한다.

　이 그림에서는 관람자 앞쪽(농부의 왼쪽)의 소가 안소, 그 옆이 마라소이다. 쟁기의 방향을 보면 손잡이가 오른쪽에 있다. 땅을 파는 부분이 왼쪽이기 때문에 뒤집혀진 흙이 왼쪽으로 넘어온다. 왼쪽이 더 힘들기 때문에 더 힘세고 일에 능숙한 소를 안소 자리에 맨다. 그림에서 마라소의 몸통은 안 보이지만, 안소를 더 짙게

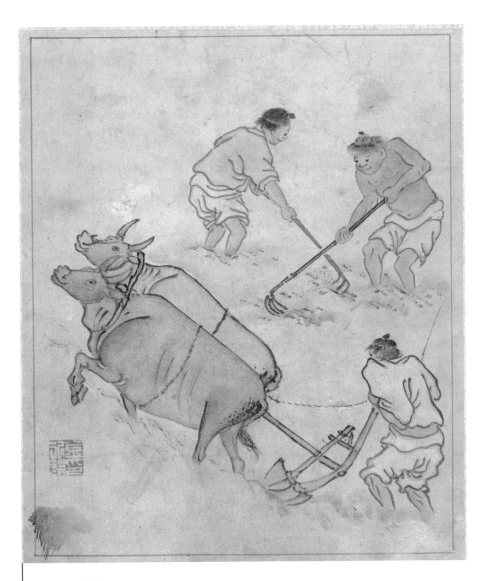

김홍도 <논갈이>

《단원풍속도첩》 조선, 종이에 수묵담채, 27.8×23.8cm, 보물 527호, 국립중앙박물관

채색하여 강함을 강조했다. 쟁기질에 힘든 소가 저렇게 다리를 높이 들며 걸을 것 같지는 않은데 소의 강한 힘을 보여주기 위한 의도일까. 땅을 수평으로 하지 않고 사선으로 하여 앞쪽으로 나아가는 모습이 실감 난다. 쟁기질하는 농부의 어깨를 보자. 어깨선의 굴곡으로 보아 힘이 잔뜩 들어간 걸 알 수 있다. 그의 다리는 또 어떠한가. 다리에 불끈 튀어나온 힘줄까지 그려 넣었다. 굉장히 척박한 땅을 갈고 있다.

위의 두 농부는 쇠스랑으로 작업을 하고 있다. 겨릿소 쟁기질이 이미 끝난 자리의 땅을 고르는 것인지, 퇴비를 뿌리고 고르는 것인지 알 수 없다. 그들의 표정이 밝은 것을 보니 쟁기질보다는 힘이 덜 드는 것 같다. 쇠스랑 갈퀴 발을 세 개, 네 개로 서로 다르게 그렸다. 흙을 고르는 쇠스랑이 거친 것과 잔 것을 다 고르기 위하여 서로 다른 갈퀴를 사용한 것 같다. 힘든 쟁기질에도 마치 웃는 듯한 표정의 겨릿소, 쇠스랑 일을 하는 사내들의 즐거운 듯한 표정이 단원의 넉넉한 마음을 보여준다. 소 엉덩이에 소똥이 묻어 있는 것까지 빠트리지 않고 그렸다. 쟁기질하는 농부의 손에는 소몰이할 채찍이 들려있지만, 소들의 표정을 보아 채찍을 쓸 일은 일어나지 않을 것 같다.

소의 도움이 없다면 농부는 얼마나 힘이 들까? 기록을 살펴본다.

『난중잡록』은 임진왜란 때 남원의 의병장 조경남趙慶男(1570-1641)이 쓴 기록이다. 그 내용 중에 소가 없어서 겪은 농부의 고생이 자세히 적혀 있다. 소가 없이 밭갈이를 하려면 8명의 농부가 필요하다는 것이다.

> 선조 28년(을미, 1595) 2월 15일.
> 지난해 갑오(甲午)에 흉년이 들어 농우農牛가 씨가 말라 금년 농사철에 사람들이 스스로 끌며 밭을 가는데 8인이 한패가 되어 곳곳마다 떼를 이루었다.
> _ 『난중잡록亂中雜錄 3』[5]

〈논갈이〉는 김홍도 풍속화의 진위논란이 그치지 않는 그림이다. 단원의 다른 그림 논갈이나 밭갈이에 등장하는 소와는 다른 묘사를 보이기 때문이다. 이 그림에서는 소의 멍에, 물추리나무, 봇줄을 제대로 그리지 않아 소와 쟁기는 어떻게 연결됐는지 정확히 알 수가 없다. 안소와 마라소의 목에 함께 얹힌 나무와 소의 가운데 부분에 있는 끈이 연결된 것으로 보이는데 단원이 이렇게 허술하게 그릴 리 없다는 설이다. 다른 그림을 살펴본다.

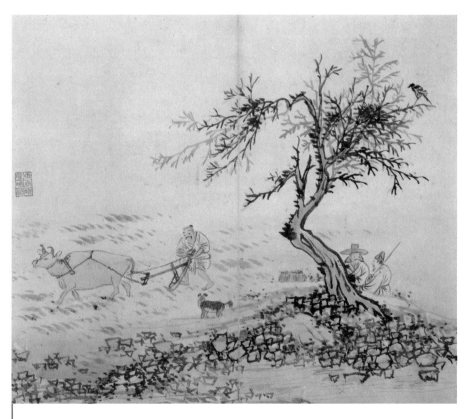

김홍도 〈경작도〉
《병진년화첩》 1796, 종이에 수묵담채, 26.7×31.6cm, 리움미술관 소장, CC BY 공유마당

〈논갈이〉와는 달리 소와 쟁기가 연결된 부분이 확실히 묘사됐다.

소가 밭이나 논을 갈던 모습은 1960년대까지만 해도 농촌에서 쉽게 볼 수 있었지만 지금은 사라진 풍경이다.

많은 도시인이 '농촌 풍경'이라는 단어에서 평화로움을 상상한다. 고요하고 자연은 아름다우며, 시간이 느리게 흐르는 평온함을 상상하곤 한다.

이 그림은 어떠한가? 황량한 풍경을 배경으로 두 남자가 겨릿소를 몰며 흙을 뒤집고 있다. 여러 개의 수평선으로 구성된 첫인상은 편안한 느낌이다. 소의 흰색이 그림의 하이라이트로 빛나는데 흰 소의 등이 하늘과 땅의 경계, 땅의 구획선과 나란히 수평을 이루고 있다. 수평 구조는 수직 구조와 달리 편안한 느낌을 준

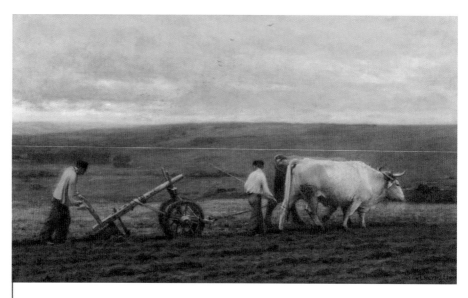

레옹 오귀스탱 레르미트Léon-Augustin Lhermitte 〈쟁기질Ploughing with oxen〉
1871, 캔버스에 유채, 60.5×103.4cm, 캘빈그로브미술관/박물관, 글래스고, 스코틀랜드

다. 도시인들이 농촌 생활을 속속들이 모르는 것처럼 이 그림도 첫인상만 부드러울 뿐, 사실은 농부의 힘든 노동을 보여준다. 듬직한 두 마리의 소, 쓰윽 굴러갈 것 같은 두 바퀴, 그럼에도 쟁기로 땅을 파며 뒤따라가는 농부의 힘들어하는 모양새를 묘사했다. 화가는 왼쪽 농부의 어깨와 등을 하이라이트로 강조했다. 소 모는 농부가 허리를 펴고 가볍게 걷는 데 반해 쟁기질하는 농부는 다리를 굽혀 땅을 힘껏 디디며 쟁기를 쥔 손에 힘을 꽉 준 모습이다. 묵묵히 땅을 내려다보며 앞으로 나가는 모습이다. 나란히 늘어선 인물, 쟁기, 소는 장면에 엄숙한 느낌을 준다.

레르미트는 그가 존경했던 밀레처럼 들판의 농민 생활을 많이 그렸다. 소박한 삶을 묘사한 작품들이 많이 남아 있다. 산업혁명 시대에 변화하는 과정에서 앞으로는 사라질 이전 사회의 모습, 대도시 시민들이 잃어버린 낙원, 역사의 행진 밖에서 얼어붙은 시간을 화폭에 남겼다. 그러나 자신의 이념을 주장하려는 의도는 아니다. 객관적이고 사실적으로 다루었다. 노동자의 삶의 고난에 대한 과장을 피하면서 장면을 충실하게 기록했다.

1886년 11월에 그린 목탄화는 1888년에 출판된 프랑스 시인이자 소설가인 앙드레 쾨리트André Theuriet(1833~1907)의 책 『농촌의 삶La Vie Rustique』의 삽화이다. 텍스트의 많은 삽화가 있는 초판과 1896년 미국에서 영문 번역판의 삽화로 사용하기 위해 레르미트가 그린 128개의 목탄 그림 시리즈 중 하나이다. 농민의 삶에 대한 상세한 묘사였으며, 작가가 산업화와 근대화의 도래로 잃어버릴까 두려워했던 소박한 삶의 일상에 대한 일종의 애가이기도 했다. 레르미트가 자주 일했던 그의 고향 몽 생 뻬흐Mont-Saint-Père 인근 샤이Ru Chailly 농장에서 그렸다. 목탄화의 빛과 분위기가 감동적이다.

조선의 풍속화는 선線으로 그린 그림이다. 채색은 옅다. 특히 김홍도의 풍속화는 선의 묘사에 중점을 두어 대상의 세세한 부분을 잘 표현한다. 〈논갈이〉(사실은 논갈이인지 밭갈이인지 정확하지 않다)에서 농부들(사람)의 표정뿐 아니라 소(동물)의 표정

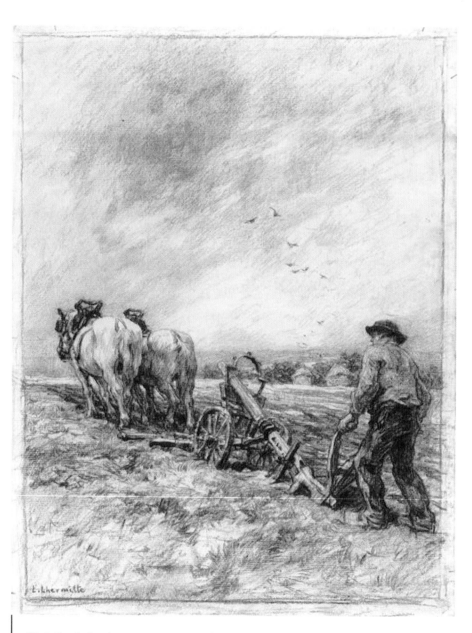

레옹 오귀스탱 레르미트Léon-Augustin Lhermitte **<밭갈이|Ploughing>**
1886, 목탄과 연필, 39.3×29.5cm, 스테만 옹핑 파인아트, 런던, 영국

까지도 그렸다. 노동 현장에 현미경을 들이대고 본 듯한 사실감이 있다. 레르미트의 그림은 면面과 색으로 그렸다. 사실주의 회화의 느낌이 잘 전달된다. 그러나 김홍도의 선으로 그린 그림만큼 섬세한 표정이 드러나지는 않는다. 서양에는 흰 소가 흔한지 모르겠다. 많은 흰 소 중 하나가 농우가 된 것인지, 화가가 그림의 색 조화를 위하여 흰 소를 택한 것인지는 알 수 없다. 지금 세상에는 소를 키우는 가정이 없다. 자연 풀밭에 풀어서 키우든 우리에 가두어 사료로 키우든 소들은 '가축'이라는 이름을 벗어났다. 한 가정의 듬직한 일꾼이던 겨릿소는 볼 수 없다. 옛날처럼 소에게 수레를 끌게 하고 논밭을 갈게 시키면 인권 아니 동물권을 무시한 죄인이 될 것이다. 어린아이에게 쇠꼴 베어오는 일을 시키면 아동학대의 범죄자가 될 것이다.

Léon-Augustin Lhermitte
레옹 오귀스탱 레르미트

레옹 오귀스탱 레르미트(Léon-Augustin Lhermitte 1844. 7. 31. 프랑스 몽 생 뻬흐 출생, 1925. 7. 28. 프랑스 파리 사망)는 자연주의 화가, 에칭 화가이다.

병약한 어린 시절에 집안에서 부모의 초상화를 많이 그렸다. 「픽처레스크」 잡지와 「가족의 뮤즈」와 같은 인기 있는 출판물 속의 판화를 복사하는 데 많은 시간을 보냈다. 19세기 후반의 많은 예술가는 이전 세대 화가들이 도입한 이미지에 의존했다. 그러나 레르미트는 농민과 농촌 생활의 이미지를 파스텔 같은 보다 현대적인 재료를 사용하여 진보적인 기법을 시도했다. 화가로서의 초기 경험은 삽화 복사와 함께 프랑스 사실주의 화가들 작품을 연구했다.

학교 교사인 그의 아버지는 당시 에꼴 데 보자르École des Beaux-Arts의 장관이었던 발레프스키Walewski 백작에게 레르미트의 그림을 소개했다. 발레프스키는 레르미트의 능력에 깊은 인상을 받아 1860년대 초에 드로잉 학교인 에꼴 에페리알레 데생École Impériale de Dessin에 등록할 수 있는 600프랑의 장학금을 제안했다. 그곳에서 레

르미트는 오라스 부아부드랑Horace Lecoq de Boisboudran의 학생이 되었다. 1863년 낙선전(Salon des Refusés)에 참석할 수 있을 만큼 충분한 시간에 에꼴 데 보자르에 입학했다. 레르미트는 그의 첫 번째 작품을 살롱에서 전시했는데, 이것은 그가 겨우 19세였을 때 그린 흑백 목탄 드로잉이었다.

1874년 살롱전에서 그의 첫 번째 메달인 3등 메달을 획득했다. 같은 해에 브르타뉴에서 몇 달을 보내며 그들의 의상, 활동, 축제, 삶의 다채로운 본성에 매료되었다. 그 후 5년 동안 이 지역을 여러 번 방문하여 브르타뉴의 다양한 삶의 모습을 화폭에 옮겼다. 1880년에 그는 2등 메달을 획득했다.

1885년에 파스텔화 작업에 열중했고, 이듬해 파리의 조르주 쁘띠Georges Pitit 갤러리에서 파스텔화 전시회에 참가했다. 파스텔화 12 작품은 출생지인 몽 생 빼흐 지역의 일상생활이 포함되었다. 레르미트의 파스텔화는 앵글로색슨 국가에서 매우 높이 평가되었다. 1890년경에 방향을 변경하고 대신 사교계 살롱에서 전시하기 시작했다.

그의 작품은 예술에 대한 일반적인 관념에 도전하지 않았기 때문에 다른 인상파 화가들보다 살롱 심사위원과 관중들에게 더 쉽게 받아들여졌다. 그의 모든 자연주의 그림은 섬세한 관찰력과 자연스러움으로 가득 차 있으며, 동시대인과 현대인 모두에게 찬사를 받은 농촌 풍경과 농민들을 그렸다. 이삭 줍는 사람들, 세탁소와 농장의 노동자들이 햇살과 조화를 이루는 묘사에서 거의 벗어나지 않았다.

낯선 말 풀이

써레 갈아 놓은 논의 바닥을 고르는 데 쓰는 농기구.

쇠스랑 땅을 파헤쳐 고르거나 두엄, 풀 무덤 따위를 쳐내는 데 쓰는 갈퀴 모양의 농기구.

쇠꼴 소에게 먹이기 위해 베는 풀.

멍에 수레나 쟁기를 끌기 위하여 마소의 목에 얹는 구부러진 막대.

물추리나무 쟁기의 성에 앞 끝에 가로로 박은 막대기. 두 끝에 봇줄을 매어 끈다.

성에 쟁기의 윗머리에서 앞으로 길게 뻗은 나무. 허리에 한마루 구멍이 있고 앞 끝에 물추리막대가 가로 꽂혀 있다.

봇줄 마소에 써레, 쟁기 따위를 매는 줄.

김홍도
〈벼타작〉

랄프 헤들리
〈타작마당〉

여기저기서 가을 노래가 출렁인다. 청량한 음색에서부터 바닥을 훑는 저음까지 가을 노래가 바람이 되어 날아다닌다. 가을바람이다. 그 바람에 실려 온 소리 한 가락을 풀어본다. 먼 과거로부터 온 소리다. 〈농가월령가 9월〉이다. 추수와 타작, 이웃과의 협업, 나그네 대접, 소 돌보기 등의 내용이 담겨 있다.

농가월령가 구월(九月)

구월이라 계추되니 한로 상강 절기로다
제비는 돌아가고 떼기러기 언제 왔노
벽공에 우는 소리 찬 이슬 재촉는다
만산에 풍엽은 연지를 물들이고
울 밑에 황국화는 추광을 자랑한다

구월 구일 가절이라 화전하여 천신하세

절서를 다라 가며 추원보본 잊지 마소

물색은 좋거니와 추수가 시급하다

들마당 집마당에 개상에 탯돌이라

무논은 베어 깔고 건답은 베두드려

오늘은 접근벼요 내일은 사발벼라

밀따리 대추벼와 등트기 경상벼라

들에는 조피 어미 집 근처 콩팥가리

벼 타작 마친 후에 틈나거든 두드리세

비단차조 이부꾸리 매눈이콩 황부대를

이삭으로 먼저 잘라 후씨로 따로 두소

젊은이는 태질이요 계집 사람 낫질이라

아이는 소 몰리고 늙은이는 섬 욱이기

이웃집 울력하여 제 일 하듯 하는 것이

뒤목추기 짚널기와 마당 끝에 키질하기

일변으로 면화틀기 씨앗 소리 요란하다

틀차려 기름짜기 이웃끼리 합력하세

등유도 하려니와 음식도 맛이 나네

밤에는 방아 찧어 밥쌀을 장만할 제

찬 서리 긴긴 밤에 우는 아기 돌아볼까

타작 점심 하오리라 황계 백주 부족할까

새우젓 계란찌개 상찬으로 차려 놓고

배춧국 무나물에 고춧잎 장아찌라

큰 가마에 안친 밥 태반이나 부족하다

한가을 흔할 적에 과객도 청하나니

한 동네 이웃하여 한 들에 농사하니

수고도 나눠 하고 없는 것도 서로 도와

이 때를 만났으니 즐기기도 같이 하세

아무리 다사하나 농우를 보살펴라

핏대에 살을 찌워 제 공을 갚을지라

_ 조선 헌종 때 정학유丁學游(1786~1855)가 지은 월령체月令體 장편가사

〈농가월령가〉는 그림이 되어 눈 앞에 펼쳐진다. 벼농사는 가을이면 황금벌판이 바람에 넘실거리며 춤을 춘다. 밀 농사는 여름 땡볕 속에서 황금빛으로 반짝인다.

조선 시대 화원 김홍도는 풍속화를 통하여 조선의 시대상을 우리에게 보여준다. 그림의 주인공이 될 수 없었던 사람들을 그림 속으로 끌어들여 그들의 삶을 이야기한다. 단원은 서민들의 일상을 마치 거울에 비친 모습처럼 그대로 화폭에 옮겼다.

25개의 그림을 엮은 책《단원풍속도첩》의 〈벼타작〉 그림을 들여다본다. 배경도 없고, 원근도 없는 이 그림은 알파벳 X자 구도를 취했다. 두 개의 사선이 교차하는 X자는 시선을 사방 네 군데로 다 흩기도 하고, 교차점 한가운데로 모으기도 한다. 그림을 전체적으로 다 훑어보게 된다. 그 시대에는 오른쪽 위에서부터 글을 썼다. 그림도 그런 순서로 보면 된다. 비스듬히 누워있는 지주(또는 마름)와 왼쪽 아래 비질하는 사람이 한 선이고, 지게를 진 사람으로부터 오른쪽 아래 볏단까지가 또 한 선으로 교차된 구조다.

첫 번째 남자, 타작마당에 깨끗한 자리를 깔고 거만한 자세로 누워 있는 저 남자는 지주일까, 마름일까? 갓을 썼으니 지주 같기는 한데, 갓을 비껴 쓰고 자세도 단정치 못하니 마름인 것 같기도 하다. 양반을 돈으로 살 수 있었으니 아마도 마

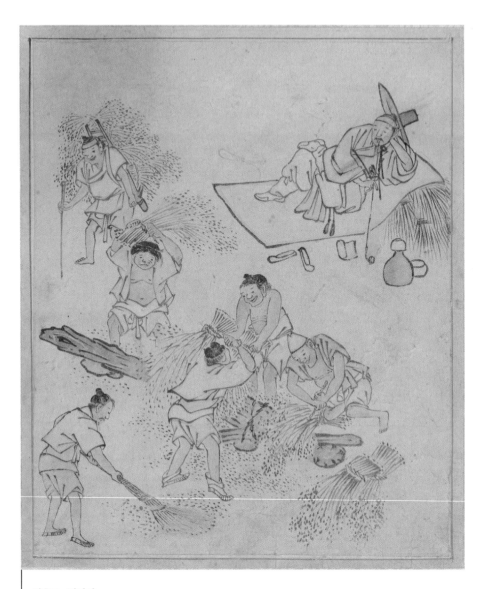

김홍도 <벼타작>
《단원풍속도첩》조선, 종이에 수묵담채, 28×23.9cm, 보물 527호, 국립중앙박물관

조선과 서양의 풍속화, 시대의 거울

름이 신분 세탁을 하고 거드름을 피우는 것 아닐까? 장죽은 혼자 불을 붙일 수 없으니 담배를 피울 때마다 만만한 사람을 불러서 불을 붙이게 할 것이다. 벗어 놓은 신발도 시중드는 사람이 돌려놨을 것이고. 현대의 시선으로 보자면 "을이 을에게 갑질한다"는 말도 생각나고, 현대판 '졸부'가 떠오르기도 한다.

지게 한가득 타작한 볏가리를 지고 오는 사내는 웃는 표정이다. 짐이 무거울 텐데 그래도 추수할 것이 많으니 기쁜가 보다. 월급 통장은 월급이 잠시 머물다 가는 경유지일 뿐이지만 그래도 월급날이 즐거운 지금의 우리처럼 저 무거운 짐을 지고도 표정은 밝다. 웃통 벗고 태질하는 사내, 탯자리개로 볏짚을 모아 묶는 사내의 표정을 보자. 추수하고 타작하는 곡식이 자신들 것이 아님에도 그들은 즐거운 표정이다. 아니, 이들은 모두 타작 노동이 즐겁기만 한 것인가? 오늘 밤 잠자리에 누우면 볏짚이 태질을 당했는지, 자신이 태질을 당했는지 모를 정도로 온몸이 두드려맞은 듯 쑤실 텐데 모두 밝은 표정이다. 뒷모습만 보이는 사내의 표정은 알 수 없으나 그들은 무언가 이야기를 주고받으며 대화한다. 화제는 무엇일까? 금년 농사 이야기, 아니면 그렇고 그런 농지거리? 이것은 힘든 노동을 견뎌내는 그들만의 방법일 것이다. 입 꾹 다물고 태질만 한다면 더 힘들 것이다. 재미있는 이야기로 노동의 땀을 씻어내는 지혜를 익혀온 자들의 모습이다. 어쩌면 개상을 평소 괴롭히던 사람이라 여기고 힘껏 후려치며 속이 후련해서 웃는 것일지도 모른다. 술꾼의 아내가 다듬잇돌 위에 해장국 끓일 북어를 올려놓고 방망이로 두드리며 북어가 제 서방이려니 하면서 화를 달래듯 말이다. 잠깐! 아랫부분 가운데 볏단을 든 뒷모습 일꾼의 오른손 모습을 눈여겨보자. 그림의 천재라는 김홍도의 실수를 볼 수 있다. 마주 선 사람과 방향은 서로 반대인데 손가락 모양은 같다. 오랜 세월 동안 논란이 끊이지 않는 《단원풍속도첩》의 그림들이 모두 김홍도가 그린 것은 아니라는 설이 떠오른다.

혼자 떨어져서 볏단을 치켜올린 더벅머리의 얼굴은 무척 불만스러운 표정이

김홍도 〈타작〉
《행려풍속도병》 1778, 비단에 채색, 90.9×42.9cm, 국립중앙박물관

다. 타작해도 자신에게 돌아올 것은 얼마 안 된다는 생각 때문일까? 상투를 틀지 않은 것으로 보아 총각이다. 마당쇠 모습이다. 이번 가을에도 장가가기는 틀린 것일까? 아래쪽에 비질하는 어른은 낟알 한 톨의 귀함을 아는 듯 비질을 허투루 하지 않는다. 그 사람이 바로 이 그림의 마침표이다. 아무리 풍년이 들어도 내년 봄엔 보릿고개가 어김없이 온다는 것을 해마다 체험한 사람으로 마침표를 찍으며 이 그림은 끝난다.

우리는 〈벼타작〉에서 무엇을 보았는가? 마당질꾼들의 힘든 노동에 지쳐있는 모습 대신에 그들의 웃음을 보았다. 비스듬히 누운 자세로 그들을 감시하는 마름(지주)의 밋밋한 표정과 대비하여 화가는 웃는 일꾼들을 그렸다. 지배하는 자와 지배당하는 자가 공존하는 현실을 보여준다. 한 마당에 있는 그들 사이의 충돌은 없다. 소작인 노동자들의 웃음을 해학으로 표현했다. 중용을 좇는 단원 김홍도의 시선이다.

또 하나의 〈타작〉 그림을 보자. 《단원풍속도첩》보다 앞서 그렸다. 강희언康熙彦(1710-1784)의 집 담졸헌澹拙軒에서 그렸다. 선비가 세속을 유람하면서 맞닥뜨리는 장면들을 그려서 병풍으로 만든 《행려풍속도병》의 한 장면이다. 각 폭의 위쪽에는 단원의 스승인 표암豹菴 강세황(1713-1791)의 그림 평이 적혀 있다.

《단원풍속도첩》의 〈벼타작〉은 《행려풍속도병》〈타작〉의 중심부와 같은 구조이다. 확연히 다른 것이 있다면 배경과 감시자의 모습이다. 비스듬히 누운 자세로 장죽을 입에 문 마름과 갓을 쓰고 반듯이 앉아 있는 지주의 모습이 다른 점이다. 먼저 그린 《행려풍속도병》의 〈타작〉엔 산수화 배경이 있다. 《단원풍속도첩》의 〈벼타작〉에는 배경이 없고 인물에 집중했다. 병풍은 양반 지주계급의 사람들이 소장하는 것으로 비단 위에 그린다. 그들의 품격에 맞는 산수화 배경을 그리고 인물을 넣는 식이다.

첩(책)은 종이에 그린 작은 그림책이다. 풍경을 배경으로 그리면 자연히 인물은

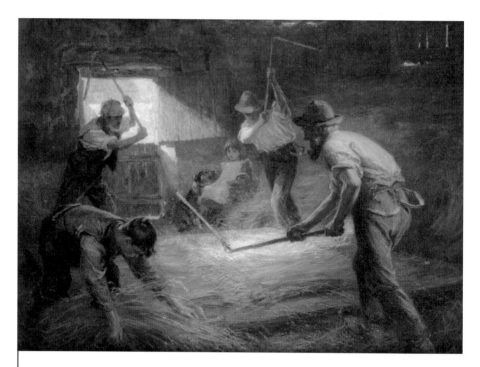

랄프 헤들리Ralph Hedley **〈타작마당**The threshing floor**〉**
1898, 캔버스에 유채, 121.3×161cm, 랭미술관, 뉴캐슬 어폰 타인, 잉글랜드

작아질 수밖에 없다. 풍속화첩을 제작하며 배경을 없애고 인물에 집중한 지혜가
돋보인다.

　이 그림은 1898년 로얄 아카데미에서 처음 전시되었다.
　세 명의 남자가 도리깨질을 하고 있다. 그들의 표정은 드러나지 않는다. 단원의
〈벼타작〉에는 등장인물들의 표정이 실감 나게 묘사되어있다. 〈벼타작〉은 타작하
는 방법이 볏단을 개상에 태질하는 모습인데 이 그림에서는 도리깨질이다. 휘추

리 한 개 달린 도리깨로 헛간 안에서 타작하는 모습이다. 소년은 볏단 작업을 하는 중이다. 태질은 묶은 볏단을 턴다. 이 그림의 소년은 타작할 볏단을 풀고 있는지, 탈곡한 볏단을 묶는 것인지 알 수 없다. 짚에 이삭이 달려 있는 것을 보아, 아마도 계속 털 것을 올려놓기 위한 작업일 것이라 추측해 본다.

뒤쪽 중앙에는 흰색 앞치마를 입은 어린 소녀가 앉아 남자들을 바라보고 있다. 한쪽 팔에 바구니를 들고 있는데 새참 심부름을 온 것일까? 옆에는 동행한 개 한 마리가 앉아 있다. 어린 소녀가 볏단 작업하는 소년만큼 크다면 아마도 타작 일을 거들었을 것이다. 농사에는 일손 하나라도 더 보태야 할 만큼 노동력이 필요하니까.

문을 통해 흘러 들어온 빛은 도리깨 막대와 휘추리의 연결 부위로 떨어진다. 도리깨를 내리칠 다음 차례는 누구일까? 아마도 오른쪽 남자일 것이다. 그의 휘추리가 왼쪽 남자의 휘추리보다 더 펼쳐져 있으니 말이다. 셋이서 돌아가며 내리치는 리듬을 느낄 수가 있는데 이들은 묵묵히 내리치는 반복 작업만 하고 있는 것일까? 무슨 구령이나 노래 같은 것으로 호흡을 맞추는 것은 아닐까? 그림으로서는 알 수 없다. 그러나 단원은 〈벼타작〉에서 태질하는 남자들의 입을 벌린 모습으로 그려서 이야기를 만들어 낸다. 감상자는 그들의 대화를 짐작하며 그림에 더 깊숙이 관여하게 되는 것이다.

인상파 그림이 연상될 만큼 빛은 중앙을 차지하고 시선을 타작 도구로 끌어들인다. 빛이 가득한 그림이다. 밝은 그림 속에 힘든 노동의 거친 숨결이 숨겨져 있다.

〈타작과 이삭줍기〉는 모자의 단촐한 타작이다. 다듬잇돌 위에 한 줌 짚을 올려놓고 방망이로 두드리는 모습이다. 털 것을 나르는 사람은 어린아이이다. 여인과 어린아이의 탈곡이 쓸쓸해 보인다. 추수 장면은 언제나 많은 사람이 모여 떠들썩한 모습이다. 타작마당에는 기쁨과 시름이 섞인 표정들이 어수선한데 이 모자의 탈곡은 쓸쓸하다. 곡식을 어디서 조금 얻어왔거나 주워온 것이 아닐까.

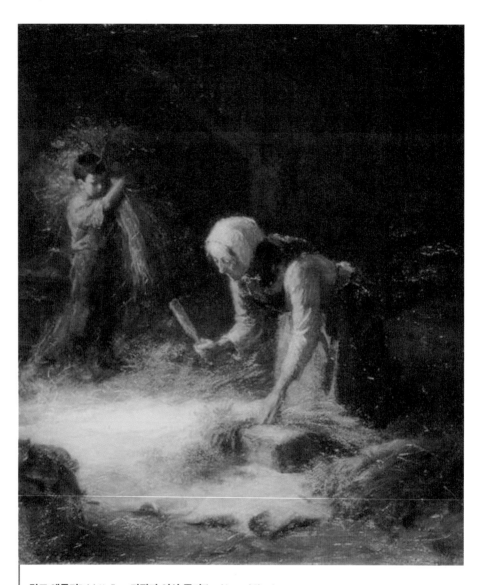

랄프 헤들리Ralph Hedley **<타작과 이삭 줍기**|Threshing and Gleanings>
1899, 캔버스에 유채, 104.9×90.8cm, 랭미술관, 뉴캐슬 어폰 타인, 잉글랜드

조선과 서양의 풍속화, 시대의 거울

그림은 사선 대각선 구도로 흑백이 대비되고 있다. 알곡 한 톨이라도 허실되지 않도록 깔아놓은 깔판이 하얗게 빛난다. 깜깜한 배경과 대조를 이루며 곡식-일용할 양식의 귀함을 다시 생각하게 된다.

김홍도의 〈벼타작〉은 상반되는 두 계급을 한 장면에 담았다. 지주와 소작인, 부르주아와 프롤레타리아, 양반과 상놈, 상반되는 계급이 그림틀 안에 갇혀 있다. 그런데도 당연히 느껴질 긴장감이 없다. 기름 낀 지배계급과 삐쩍 마른 피지배 계급이라는 선입견을 깨뜨렸다. 지주에게 비판적이고 소작인에게 연민을 보이는 그림이 아니다. 풍속화의 해학이 매력적이다. 단원의 낙천적인 성격을 엿볼 수 있다.

랄프 헤들리의 그림은 사실주의 회화의 본 모습을 보여준다. 신화나 역사, 왕권을 그린 것이 아닌 평범한 사람들을 그렸다. 사람들이 일하는 모습을 그린 풍속화이기도 하다. 모습을 사실대로 보여줄 뿐, 그들의 이야기를 들려주지는 않는다. 물론 감상자가 적극적으로 덤벼서 이야기를 만들어 낼 수는 있다. 타작할 곡식도 없고, 큰 도구도 없고, 남자도 없는 모자의 빈한한 삶에 대한 이야기를 지을 수는 있을 것이다. 풍속화를 대하는 감상자의 입장에서는 아쉬움이 남는다. 풍속화를 통한 풍자나 해학이 보이지 않음은 동양과 서양의 문화 차이일까, 작가의 개성 차이일까? 100년의 시대 차이일까?

Ralph Hedley

랄프 헤들리

랄프 헤들리 R.B.A(Ralph Hedley 1848. 12. 31. 영국 리치먼드 출생, 1913. 6. 12. 영국 뉴캐슬 어폰 타인 사망)는 유화와 수채화를 동시에 작업한 뉴캐슬의 풍속화가이다. 화풍은 사실주의에 속한다. 목공예 작가, 삽화가, 조각가이기도 했다. 아버지도 목공예 작가였다.

그의 부모는 산업화의 물결을 따라 1851년에 뉴캐슬 어폰 타인Newcastle-upon-Tyne 으로 이사했다. 13세부터 뉴캐슬 미술학교에서 공부한 그는 윌리엄 벨 스콧William Bell Scott(1811~1890)의 라이프스쿨Life School(실제 모델이 있는 미술학교) 저녁 수업에 참석했다. 산업혁명의 장면을 그린 풍경 및 역사화가 윌리엄 벨 스콧은 헤들리에게 큰 영향을 끼쳤다.

헤들리는 14세에 정부 예술 과학부로부터 동메달을 수상했다. 견습 과정을 마친 후 성공적인 목각 사업을 시작했으며 지역 언론을 위한 석판화를 만들었다. 1884년에 헤들리와 뉴캐슬의 여러 동료 예술가는 목각 조각가인 토마스 베윅Thomas Bewick(1753~1828)의 이름을 따른 베윅 클럽을 설립했다. 헤들리는 베윅 클럽의 회장이 되었으며, 왕립 영국 예술가 협회의 회원이 되었다. 그의 이름 끝에 붙는 R.B.A

는 'Royal (Society of) British Artists'를 뜻한다. 가입 회원이 아니라 선출회원 제도이다. 헤들리는 1879~1911년 사이에 정기적으로 왕립 아카데미에 전시한 뛰어난 화가였다(23개의 전시회에서 총 52개의 그림). 그림의 주제는 일반적으로 그의 고향 북동부의 노동자와 선원에서 어린이와 참전 용사에 이르기까지 평범한 사람들의 일하는 삶의 모습이다.

헤들리가 뉴캐슬 예술가들 사이에서 탁월한 위치를 차지할 수 있었던 것은 그의 그림으로 만든 크로몰리소그래프Chromolithography(다색 인쇄 방법)의 광범위한 인기 때문이었다. 내용은 주로 북동부 노동계급의 삶을 그린 것이다. 자신의 목각 및 건축 조각 사업을 시작하여 큰 성공을 거두었다.

1882~1889년 사이에 뉴캐슬의 성 니콜라스 대성당 교회의 챈슬chansel(교회 성가대 자리)을 개조하는 작업을 했다. 건축가 로버트 제임스 존슨Robert James Johnson(1930~1993)이 설계한 합창단과 루드 스크린Rood screen(성가대와 일반 신도를 분리하는 칸막이)을 조각했다.

랄프 헤들리가 19세기 후반과 20세기 초반의 일반 시민들의 일상생활을 회화로 옮긴 것은 일종의 사회적 공헌이다. 1913년 그가 사망했을 때 「뉴캐슬신문Newcastle Daily Chronicle」은 그의 작업의 중요성을 인식하여 다음과 같이 썼다.

> "번스가 펜으로 스코틀랜드의 소작농을 위해 한 일을 랄프 헤들리가 붓과 팔레트로 노섬벌랜드의 광부와 노동인에게 한 일입니다."

('번스'는 스코틀랜드의 시인이자 작사가인 로버트 번스Robert Burns[1759~1796]를 가리킴.)

영국의 산업혁명은 1780~1830년 사이로 간주된다. 일자리를 찾아 도시로 찾아온 서민들의 생활 수준은 열악했고, 노동력도 형편없었고, 취직했을 때 임금도 빈약했다. 헤들리는 이 어려운 시기를 그의 그림에서 묘사했다. 풍속화는 그 시대를 살펴볼 수 있는 좋은 자료이다.

낯선 말 풀이

계추桂秋
음력 8월을 달리 이르는 말. '가을'을 달리 이르는 말. 계수나무의 꽃이 가을에 핀다는 데서 유래한다.

벽공碧空
푸른 하늘.

천신하다
철 따라 새로 난 과실이나 농산물을 먼저 신위(神位)에 올리다. 무당이 가을이나 봄에 몸주에게 올리는 굿을 하다.

추원보본追遠報本
조상의 덕을 생각하여 제사에 정성을 다하고 자기가 태어난 근본을 잊지 않고 은혜를 갚음.

개상
볏단을 메어쳐서 이삭을 떨어내는 데 쓰던 농기구. 굵은 서까래 같은 통나무 네댓 개를 가로로 대어 엮고 다리 네 개를 박아 만든다.

댓돌
타작할 때에 개상질하는 데 쓰는 돌.

무논
물이 괴어 있는 논. 물을 쉽게 댈 수 있는 논.

안치다
밥, 떡, 찌개 따위를 만들기 위하여 그 재료를 솥이나 냄비 따위에 넣고 불 위에 올리다.

등유
등(燈)에 쓰는 기름.

밀따리
늦벼의 하나. 꺼끄러기가 없고 빛이 붉다.

휘추리
가늘고 긴 나뭇가지.

마름
지주를 대리하여 소작권을 관리하는 사람.

강희언
〈석공공석도〉

존 브렛
〈돌 깨는 사람〉

오랜 역사를 말할 때 '선사 시대'로부터 시작한다. 문자를 사용하기 이전, 기록이 남아 있지 않은 시대이다. 선사 시대는 어떻게 논의되는가. 석기, 청동기, 철기로 구분한다. 석기 시대, 인류의 역사에서 돌은 근원적인 것이다. 기록된 역사 중에 '석수'는 언제부터 있었을까? 석기 제작이 이루어졌던 시대에 '석수'가 있었겠지만, 우리나라의 역사에서 '석수'를 찾아본다. 최초의 기록은 867년(통일신라)에 건립된 봉화 취서사 삼층석탑 사리기에서 '석장 신노石匠 神弩'라는 기록이 확인되었다.

우리 민족은 돌을 다루는 솜씨가 뛰어나 불국사 다보탑, 불국사 삼층석탑, 석굴암 등 돌로 만든 예술품을 많이 남겼다. 돌을 다루는 사람을 석장石匠, 석수石手, 석공石工이라고 했다.

조선 시대에는 주로 석수라고 불렀다. 조선 시대 석수는 어떤 일을 했을까?

조선 초기, 한양 4대문의 기단부와 초석을 다듬을 때, 한양에 궁궐을 지을 때 석수가 동원됐다. 궁궐 바닥에 깐 박석과 여러 석물을 만드는 것도 석수의 몫이

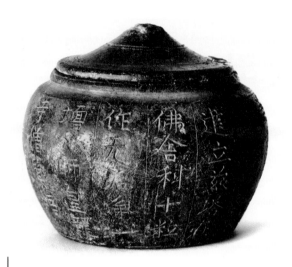

<취서사 납석제 사리호>
867, 납석**蠟石**, 높이 10×둘레 11cm, 국립중앙박물관 소장

다. 이후 화재로 소실된 궁궐 중건, 왕릉 조영, 지방 관아의 성을 쌓고, 건물을 지을 때도 석수가 동원됐다. 당시에는 기중기가 없어 석공들이 직접 돌을 깨고 나르며 섬세하게 조각하는 일까지 하였다. 나랏일, 관아 일이 아니어도 돌을 다루는 일은 끊이지 않았다.

여러 지방을 다니다 보면 곳곳에서 'ooo 공덕비**功德碑**'라는 비석을 보게 된다. 송덕비**頌德碑**라고도 한다. 공덕비는 오랜 시간 공을 쌓고 덕을 거듭 더한 사람을 기리는 비석이다. 그러나 백성이 자발적으로 세운 것보다는 지방 수령들이 자신의 공덕을 과장하기 위해 세우는 것이 관행이었다. 여기에 석공들이 작업에 투입되어 일을 하였다. 산을 샅샅이 뒤져서 가장 큰 바위를 탐색해 낸 뒤 공사하기 좋은 곳으로 옮긴 후 석공이 바위를 다듬어서 높이 2미터 정도의 비석과 받침석 등을 만들고 송덕비가 세워질 곳까지 길을 낸다. 모든 공사비는 백성들 부담이고 노역

에 동원되는 사람들도 백성들이어서 원성이 높았다.

건축뿐 아니라 문방구류, 흡연기류, 식기류, 향로 등 생활용품들을 돌로 만들어 사용했다. 구들장도 역시 돌이다.

돌을 사용하기 위해서는 석재 채취가 우선된다. 조선 시대 궁궐 공사 때 사용된 석재는 돌의 중량 때문에 가까운 창의문 밖이나 남산 인근에서 채석했다. 바닥에 깔리는 박석은 인천의 강화 석모도와 해주에서 채석한 것만 사용하였는데, 특히 강화 석모도 박석을 사용하였다. 석모도에서 수운을 통해 한강 유역을 비롯해 한반도 중앙부까지도 접근할 수 있었다. 수레에 싣고 남대문을 통과하여 도성의 공사장으로 옮겼다.

서쪽 앵봉산에도 돌이 많았다. 정약용丁若鏞(1762-1836)이 지은 『목민심서』에는 화성에 성을 쌓는 공사에 앵봉산의 돌을 사용했다는 기록이 있다. 서울시 은평구와 경기도 고양시의 경계에 있는 산으로, 현재 서오릉 관리사무소와 마주 보는 쪽에 있다.

> 선조 때 화성에 성을 쌓는 공사가 있었는데, 처음에는 다른 곳의 산에서 돌을 찾았다. 상의 지감이 밝아 마침내 앵봉을 벗기니 온 산이 다 돌이었는데 성을 쌓고도 많은 여유가 있었다.
>
> _『목민심서』권12 「공전工典 6조」 "수성修城".[1]

앵봉산에서 돌을 채취하게 된 사연은 정조실록에 기록되어 있다.

애초에 정조는 앵봉의 돌을 쓰도록 명하였는데 석공들이 결이 거칠고 크기가 작아서 적당하지 않다고 핑계를 댔다. 논의 끝에 강화로 결정했는데 정조가 자신의 덕이 부족한 탓이라 하니 신하들이 다시 앵봉을 팠다. 한 층을 파자 돌맥을 만나 30여 장丈을 팠더니 광택이 나고 단단한 결이 고운 돌이 나왔다. 강화의 쑥돌

강희언 <석공공석도>
비단에 수묵, 22.8×15.5cm, 국립중앙박물관

과 비교하면 돌과 옥의 차이 정도였다. 이후 모든 석물을 앵봉의 돌로 사용했고, 강화의 돌을 뜨는 일은 철폐했다(정조 13년[기유, 1789] 7월 28일[임자] 기록 참고).[2]

강희언의 〈석공공석도〉는 스승인 윤두서의 〈돌깨기〉를 그대로 옮겨 그렸다. 강희언의 작품이 실려 있는《화원별집》에는 이 그림에 〈담졸학공재석공공석도澹拙學恭齋石工攻石圖〉라고 제목을 붙임으로써 강희언이 윤두서의 그림을 본떠 이 그림을 제작하였음을 명확히 밝혔다. 윤두서의 그림을 구도, 형식뿐 아니라 노인 옆의 도구들, 옷 주름과 나뭇잎, 풀잎 하나까지도 똑같이 그렸다. 이런 것을 임모臨摸라고 한다. 윤두서의 〈석공공석도〉는 석농石農 김광국金光國(1727-1797)의 화첩《석농화원》에, 강희언의 그림은 김광국의《화원별집》에 실려 있다.

두 명의 석공이 한 조가 되어 개울 옆에 있는 바위에 정을 대고 망치로 내리쳐 깨는 순간이다. 돌을 받쳐주는 노인은 왼쪽에서 돌을 떠낼 곳에 정을 세워 위치를 잡는다. 돌을 깰 때의 큰 소음과 어디로 튈지 모르는 파편을 피하기 위해 얼굴을 찡그린 상체를 약간 모로 틀고 있다. 맞은편 젊은 석공은 쇠망치로 정을 내리친다. 치켜올린 팔에, 버티고 선 다리에 잔뜩 힘이 들어 있다. 등과 어깨에 울퉁불퉁한 선으로 단단해진 근육을 표현했다. 이 그림은 산수 인물화에서 보여주는 일반적이고 정형화된 모습이 아니고 생생한 현장의 묘사이다.

정釘은 석공들이 돌을 쪼거나 구멍을 파거나 쪼개는 데 쓰는 도구이다. 길쭉한 사각뿔 모양으로 위의 평평한 부분은 '정머리'라 부르고 아래쪽의 뾰족한 부분은 '부리'라 부른다. 정으로 구멍을 뚫고, 정보다 굵은 비김쇠(쐐기)를 그 구멍에 박아 넣고 물을 붓는다. 젖은 나무가 팽창하여 바위에 금이 가고 갈라지면 메(쇠로 만든 큰 망치)로 내리쳐 돌을 떠낸다. 그림처럼 힘센 사람이 망치를 내리치는 역할을 한다. 젊은이는 무릎을 살짝 굽히고 쇠망치를 높이 치켜들었다. 그림 속 젊은이가 물리적 이론을 배웠겠는가? 내리칠 때는 동시에 무릎을 펴고 일어나라는 글을 읽었겠는가? 낙차落差의 힘을 최대한 이용하는 건 머리보다 몸이 먼저 아는 본능일 것이다.

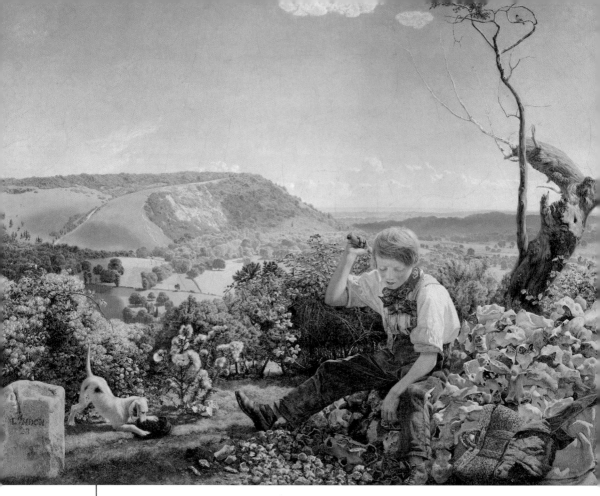

존 브렛John Brett **<돌 깨는 사람**The stone Breaker**>**
1857~1858, 캔버스에 유채, 51.3×68.5cm, 국립박물관 리버풀 워커 갤러리, 리버풀, 잉글랜드

위의 그림은 1856년 리버풀 아카데미에서 전시됐다. 나중에 1858년 런던 왕립 아카데미에서 전시되었을 때 정확한 디테일과 마감의 섬세함으로 찬사를 받았다. 밝은 색채와 일광의 선명한 묘사로 가득 찬 아름다운 그림이다. 지리학적, 식물적 특징을 정밀하게 묘사하여 많은 미술 평론가들에게 깊은 인상을 남겼다.

그림엔 도로 보수를 위해 돌을 깨는 어린 소년이 등장한다. 소년은 옷을 잘 차려입었지만 가혹한 노동을 수행한다. 돌 깨는 일은 종종 가난한 사람들에게 주어

지는 비숙련 직업이었다. 풍경은 영국 런던 근교 서리Surrey의 도킹 근처 박스힐이다. 나무, 암석은 과학적으로 정확하게 그려져 있다. 식물로 식별할 수 있는 계절은 8월이나 9월이라고 알려준다.

그림은 또한 중요한 종교적 상징을 담고 있다. 브렛은 신앙심이 깊은 사람이었다. 그의 작품은 종종 성경의 진리와 중요성에 관한 논쟁을 반영했다.

그림은 두 부분으로 나뉘어져 있다. 전경은 잡초, 바위, 죽은 나무로 덮여 있다. 일부 미술사학자들은 배경의 초원이 낙원을, 돌 깨는 소년을 인류의 죄를 위해 죽으신 그리스도로 보기도 한다. 순결을 상징하는 흰색 셔츠와 인간의 죄에 대한 예수의 피를 상징하는 빨간 스카프를 착용했다는 이유이다.

한편 다른 학설도 있다. 그림 크기가 작아서 잘 안 보이지만, 오른쪽 위 나뭇가지에 앉아 있는 새는 전통적으로 영혼을 상징한다. 돌 더미의 상당수가 해골 모양을 하고 있는데 이곳은 예수가 십자가에 못 박힌 골고다를 암시한다. 즉, 그림의 오른쪽 전체는 그리스도의 죽음과 부활에 대한 비유로 읽힌다. 돌 깨는 소년은 성경의 아담을 나타낸다고 한다. 인류의 죄를 위해 죽음을 당한 그리스도의 예표로 볼 수도 있다는 것이다.

1857년 8월 7일자의 예비 스케치에 있는 '에덴 외부'라는 비문은 에덴에서 쫓겨난 후 강제 노동을 하는 아담의 형상을 나타낸다는 것이다.

미술계 학자들이 여러 논평을 쏟아내지만, 감상자가 굳이 그런 이론을 근거로 감상할 필요는 없다. 소년의 홍조 띤 얼굴을 보고, 망치질하는 태도에 힘이 빠진 모습을 보고, "아, 힘들겠구나" 하면 될 것이다.

John Brett
존 브렛

존 브렛(John Brett 1831. 12. 8. 영국 라이게이트 출생. 1902. 1. 7. 영국 런던 사망)은 라파엘 전파 운동과 관련된 예술가로, 매우 상세한 풍경화로 유명하다. 바다와 주변 암석을 세심한 정확도와 광도로 묘사하는 해양 그림(이탈리아 바다 풍경에 비유되는 파노라마 장면)이 특히 유명하다.

아버지 찰스 커티스 브렛Charles Curtis Brett(1789~1865)은 외과 의사이자 육군 대위였다. 여동생 로사Rosa Brett도 화가였다. 화가 제임스 하딩James Duffield Harding(1798~1863)과 리차드 레드그레이브Richard Redgrave(1804~1888)와 함께 개인 미술 수업을 받았다. 22세에 왕립 예술 아카데미에서 공부를 시작했다. 그러나 그는 존 러스킨John Ruskin(1819~1900)과 윌리엄 홀먼 헌트William Holman Hunt(1827~1910)의 사상에 더 관심이 있었다. 라파엘 전파(Pre-Raphaelites)의 창립자인 윌리엄 헌트를 만난 후 라파엘 전파에 함께 참여하게 되었다. 그의 작품은 한편으로 매우 상세하고 분위기가 있지만 종종 사회적으로 중요한 메시지를 던졌다. 초기 르네상스의 성실함으로 돌아가기 위해 19세기 중반 예술의 기계적 스타일을 거부했다. 1857년 7월의 런던

러셀 전시회에 참여했다.

그는 이탈리아와 스위스를 여러 번 방문했으며 그 여행에서 영감을 얻어 〈로젠라우이의 빙하〉와 같은 최고의 작품 중 일부를 그렸다. 1860년대에 지중해를 여행하면서 브렛은 과학적으로 정밀하게 많은 해양 풍경을 그렸다. 나중에 해양 및 해안 주제에 더 많이 관여하게 되었다. 1870년대와 1880년대에 작품의 모티브를 찾아 잉글랜드, 웨일즈, 콘월, 와이트섬의 해안을 따라 여행했다. 몇 여름 동안 펨부룩셔의 뉴포트 성을 임대하여 웨일스 해안으로 여행을 다니며 사진을 찍고, 스케치하고, 그림을 그렸다.

존 브렛은 화가이자 열정적인 아마추어 천문학자였다. 금성의 정반사 이론을 왕립 천문 학회에 발표했을 때 큰 논쟁을 불러일으켰다. 그는 금성이 유리 봉투에 들어 있는 용융 금속 공(a ball of molten metal)일 가능성이 가장 높다고 생각했으며, 이것은 그것이 지구의 이미지를 반사하는 거울 역할을 할 수 있다는 가능성을 제기했다.

낯선 말 풀이

박석薄石 　얇고 넓적한 돌. 주로 화강석 계열의 돌을 이용하여 만들며, 표면을
평평하게 잘 가공하기도 하지만 자연석을 거칠게 가공하여 네모진
형상에 가까우면서도 부정형을 이루도록 만든 것이 대부분이다.

조영造營 　집 따위를 지음.

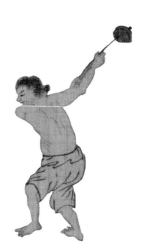

강희언, 김홍도

담졸澹拙 강희언姜熙彦

자는 경운景運, 호는 담졸澹拙. 1738년 출생, 사망일 미상. 1784년으로 추정.

1710년 출생으로 알려져 왔으나 1738년생으로 근래에 밝혀졌다. 삼청동의 겸재謙齋 정선鄭敾(1676-1759) 옆집에 살면서 영향을 받았다고 알려졌다. 김홍도가 여러 지방의 풍속을 그린 《행려풍속도병》(1778)은 강희언의 집 담졸헌澹拙軒에서 그렸다고 한다. 김홍도의 〈단원도〉에도 강희언이 등장하여 강희언과 김홍도는 친밀한 사이였음을 알 수 있다.

1754년(영조 30)에 천문, 풍수 관련 기술직인 운과(음양과에 속함)에 합격하여 순천에서 감목관監牧官(지방의 목장[말]을 관장하는 종6품 외관직)으로 재직했다. 음양과 벼슬을 지낸 것은 이웃하여 지낸 정선鄭敾의 영향이 컸을 것이다. 정선은 도화서 예하 관상감 겸 천문학 교수였고 주역에도 밝았다.

잡과에 속하는 음양과는 양반의 자제나 선비들은 거의 없고 주로 중인이나 서얼 출신이 대부분이었다. 강희언은 천문학겸교수天文學兼敎授(관상감 종6품), 의영고義盈庫 주부主簿(종6품 관직), 조지서造紙署 별제別提(종6품 관직) 등을 지냈다. 종6품(현대로 말하자면 주사보다는 높고 사무관보다는 낮은)이 최고직이었던 중인이다. 중인은 조선 시대에 관직의 실무나 전문성을 가진 중간 계층이었다. 조선 후기에는 중인들도 자체적인 모임을 가지고 교류하는 여항閭巷 문화가 발전했지만 내부에는 언제나 선비들이 중심축의 역할을 했다. 여항은 원래 사대부가 아닌 일반 백성이 사는 동네를 가리키는 뜻이었지만, 대개 '일정한 지식을 소유한 한양 저자 사람'으로 통했다. 중인들을 뜻한다. 경복궁을 중심으로 서촌과 북촌은 18세기 조선의 화단을 대표하던 이들의 본거지였다. 감목관인 강희언이 화원들과 친하게 된 것은 이전에 조지서에 근무했기 때문일 것이다. 조지서는 종이를 공급하는 관청이다. 화원들은 종이를 사용하는 직업이니 조지서와 밀접한 관계가 있다.

선배 화가 정선과 이웃하여 지내며 그림을 배웠고, 18세기 조선 예술계의 총수라 할 수 있는 강세황姜世晃(1713-1792)과 교유했다. 강세황의 제자였던 김홍도와도 친분이 두터웠다. 김홍도는 1778년 여름에 강희언의 집에서 풍속도 병풍을 그리기도 하였다. 강희언은 1781년 청화절淸和節(음력 4월 1일)에 김홍도의 집에서 열렸던 진솔회眞率會(각기 시를 읊고 거문고를 타며 술을 대작하는)에 참석하였다. 이로 미루어 1781년까지는 생존했음을 알 수 있다. 강희언이 김홍도와 절친했다는 기록은 또 있다. 김홍도의 그림 〈단원도〉는 이들이 함께한 자리를 보여준다. 김홍도가 조선의 여행가 정란鄭瀾(1725-1791)과 만난 자리에 강희언이 있었다.

정선에게 그림을 배운 강희언은 신중하고 고지식했다. 겸재의 특징이라면 순식간에 붓을 휘두르는 일필휘쇄一筆揮灑를 꼽을 수 있는데 그의 제자인 강희언은 정직하고 객관적인 필법을 고수했다. 과감하고 거침없는 겸재와 달리 강희언은 신중하고 정밀하게 대상을 관측해 묘사했다. 겸재의 〈금강전도〉는 그동안 여백으

로 두었던 하늘에 채색을 한 것으로 특별한데 강희언 역시 〈인왕산도〉의 하늘에 색칠을 했다. 여백을 그대로 두던 당시 화풍에 대한 도전이다. 강희언의 〈인왕산도〉는 서양화법의 영향을 받았다는 평이 있는데 산의 모습을 입체감과 원근법으로 강하게 표현했기 때문이다.

도화동에서 인왕산을 바라보고 그린 실경산수화풍 그림이다. 바위는 미점米點과 부벽준斧劈皴으로, 솔숲은 수지법樹枝法으로 그렸다. 담청색과 흑갈색으로 현대의 수채화가 연상되는 담채 처리를 했다.

〈석공도/돌 깨는 사람〉 등 그의 풍속화들은 윤두서尹斗緖(1668~1715), 조영석趙榮祏(1686-1761) 등 문인화가의 풍속화 전통을 계승한 것으로서 뒤에 김홍도의 풍속화 형성에 영향을 미쳤다.

강희언 〈인왕산도〉
조선, 종이에 수묵담채, 36.6×53.7cm, 개인 소장, CC BY 공유마당

당시 한양의 문인과 화가들의 풍류 모습을 즐겨 그렸는데, 그의 작품 속 인물들은 꼼꼼하고 세밀하여 조선 시대 의복 연구의 자료가 되기도 한다. 배경이 되는 건물, 식물들, 등장인물의 소지품들도 당대 문화 연구의 자료가 된다.

강희언의 유작은 드문 편으로 현재 〈인왕산도〉, 〈석공공석도〉, 《사인삼경도첩士人三景圖帖》 등이 알려져 있다. 《사인삼경도첩》은 활쏘기 그림인 〈사인사예〉, 시를 쓰는 〈사인시음〉, 〈사인휘호〉 연작이다. 〈사인휘호〉는 붓을 휘두른다는 의미로 그림을 그리거나 글씨를 쓰는 작업을 말한다. 그림마다 강세황의 발문跋文이 적혀 있다.

단원檀園 김홍도金弘道

1745년 출생, 사망일 미상. 자는 사능士能, 호는 단원檀園, 단구丹邱, 서호西湖, 고면거사高眠居士, 취화사醉畵士, 첩취옹輒醉翁. 단원檀園은 '박달나무 있는 뜰'이란 뜻으로 명나라의 문인화가 단원檀園 이유방李琉芳(1575-1629)의 호를 그대로 따온 것이다.

김홍도는 일반적으로 풍속화의 대가로 알려져 있지만 실제로는 신선도, 행사도, 초상화, 고사인물화, 화조화, 불화 등 모든 분야에 탁월한 기량을 보였다. 시서화詩書畵에 모두 능하여 아들 김양기金良驥가 아버지의 문집 『단원유묵첩檀園遺墨帖』을 만들었다. 앉은 자리에서 운韻을 맞추어 한시를 척척 지어냈고, 대금이나 거문고에도 기예가 뛰어났다.

김홍도의 외조부 인동 장씨仁同張氏 집안은 대대로 화원을 낸 화원 사회의 명문이다. 서예가 오세창吳世昌(1864-1953)이 정리한 『화사양가보록畵寫兩家譜錄』(1916)에는 화원과 사자관寫字官의 명문 70여 가문이 소개되었는데 김홍도의 외가인 인동 장씨도 명단에 들어 있다. 따라서 김홍도는 외가에 드나들다가 재능이 돋보여 강세

황과 화원 세계에 소개됐을 것으로 추정한다.

강세황이 지은 〈단원기檀園記〉에 김홍도가 젖니를 갈 나이부터 강세황의 집에 자주 드나들면서 화법을 배웠다고 한다. 김홍도는 문인화가인 강세황의 천거로 도화서 화원이 되었다. 시서화에 능하여 당대에 이름을 떨친 강세황은 김홍도를 '금세의 신필'이라고 극찬했다.

1773년에는 영조의 어진御眞을 그린 공으로 장원서掌苑署 별제別提로 임명되었다. 1776년에 정조에게 〈규장각도〉를 바쳤다. 1781년(정조 5년)에 정조의 어진을 그린 공으로 김홍도는 와서瓦署 별제로 임명된다.

> 정조 5년(1781) 9월 3일(임인) 2번째 기사.
> 희우정(喜雨亭)에 나아가 승지ㆍ각신을 소견하였다. 익선관(翼善冠)에 곤룡포(袞龍袍)를 갖추고 화사(畵師) 김홍도(金弘道)에게 어용(御容)의 초본(初本)을 그리라고 명하였다.[1]

1800년 정월, 정조는 김홍도가 그린《주부자시의도》병풍에 화운시和韻詩를 짓고 그 끝에 김홍도에 대한 글을 덧붙였다.

> 김홍도(金弘道)는 그림을 잘 그리는 사람이라 그의 이름을 안 지 오래되었다. 30년 전에 그가 어진(御眞)을 그린 이후로는 그림 그리는 모든 일에 대해서는 다 그로 하여금 주관하게 하였다.
> _『弘齋全書』卷七 詩三 謹和朱夫子詩 八首 <석름봉石廪峯>의 원운[2]

40세가 되던 해인 1784년에는 경상도 안동의 안기역安奇驛 찰방察訪(지금의 역장과 우체국장을 합친 것과 비슷)이 되었다. 1788년에는 김응환金應煥과 함께 왕명으로 금

강산 등 영동 일대를 기행하며 그곳의 명승지를 그려 바쳤다. 1790년에는 사도세자를 위해서 지은 사찰인 용주사 대웅전에 운연법으로 입체감을 살린 〈삼세여래후불탱화〉를 그렸다. 1791년 정조의 어진 〈원유관본遠遊冠本〉을 그릴 때도 참여하였다. 그 공으로 충청도 연풍 현감에 임명되어 1795년까지 봉직하였다. 김홍도가 51세의 나이가 되던 1795년에 "남의 중매나 일삼으면서 백성을 학대했다"는 충청 위유사 홍대협洪大協(1750~?)의 보고로 만 3년 만에 파직됐다. 연풍 현감에서 해임된 50세 이후로는 한국적 정서가 어려 있는 실경을 소재로 하는 진경산수를 즐겨 그렸다.

충청도 연풍에서 현감으로 일한 경험은 김홍도가 민중들의 삶을 중국의 영향을 받는 대신 자신만의 개성으로 그려내는 중요한 기회가 되었다. 1796년에는 용주사『부모은중경』의 삽화, 1797년에는 정부에서 찍은『오륜행실도』의 삽화를 그렸다.

전기에는 주로 신선도를 많이 다루었다. 얼굴 표정은 섬세하고, 옷자락은 바람에 나부끼는 모습으로 굵고 거친 느낌이다.

단원은 사실적인 회화 역량에서 최고의 평가를 받았다. 〈송하 맹호도〉는 극사실 묘사의 정점을 보여준다. 그가 그린 풍속화는 사람들이 서로 어우러져 살아가는 모습을 그렸다. 인물의 성별, 계층, 나이, 직업에 따른 의복과 자세와 표정을 섬세하게 묘사하여 등장인물들의 개성이 선명히 드러난다. 채색의 농담으로 형체의 원근 고저를 표현했다. 그의 풍속화들은 정선이 이룩한 진경산수화의 전통과 더불어 조선 후기 화단의 새로운 경향을 가장 잘 대변해 준다.

김홍도의 그림이 어떠했는지 역사의 기록에도 잘 나타난다. 김홍도가 그린 병풍 그림이 마치 실제상황으로 착각할 정도였다는 것이다.

"매일 밤 베갯머리에서 말을 모는 소리가 들리고, 또 당나귀의 방울 소리가 들

렸습니다. 어떤 때는 마부가 발로 차서 잠을 깨웠으나, 그 까닭을 알 수 없습니다" 하였다.

_ 『임하필기林下筆記』 권29 「춘명일사편」, "명화통신"³

정조는 "회사繪事에 속하는 일이면 모두 홍도에게 주장하게 했다"고 할 만큼 그를 총애했다. 1800년 정조가 갑자기 승하한 후, 1805년 12월에 쓴 편지만 전해지고 이후 행적이 전혀 전해지지 않아 1805년이나 1806년도에 사망했을 것으로 추측한다.

대표작으로는 《단원풍속화첩》(국립중앙박물관 소장), 《금강사군첩金剛四君帖》(개인 소장), 〈무이귀도도武夷歸棹圖〉(간송미술관 소장), 〈단원도檀園圖〉(개인 소장), 〈기노세련계도耆老世聯禊圖〉 등이 있다.

강희언과 김홍도

강희언은 다채롭고 사실적인 묘사, 그림 전체의 구도와 균형, 배경과의 조화 등 완벽하고 독자적인 작품세계를 보여준다. 이후 김홍도에게 영감을 주었다. 김홍도의 〈활쏘기〉와 〈빨래터〉는 김홍도가 강희언의 〈사인사예도〉를 보고 영감을 얻었을 것으로 추측한다.

강희언이 그림의 구도에 배경과 인물을 잘 조화시킨 데 반해 김홍도는 인물에 집중했다. 꼭 필요한 배경 외에는 과감히 생략했다. 강희언의 〈사인사예도〉에서 빨래하는 여인들은 그림의 주체가 아니라 배경의 한 부분이다. 김홍도는 이 여인들을 훔쳐보는 부채 든 남자를 추가하여 완전히 독립된 〈빨래터〉를 그렸다. 부채로 얼굴을 가린 남자, 김홍도 풍속화의 매력이다.

1781년 창해옹(정란鄭瀾), 김홍도, 강희언 세 사람이 단원의 집에 모여 각기 시를 읊고 거문고를 타며 술을 대작했다. 당시 모습을 몇 년이 지난 뒤에 기억으로 그

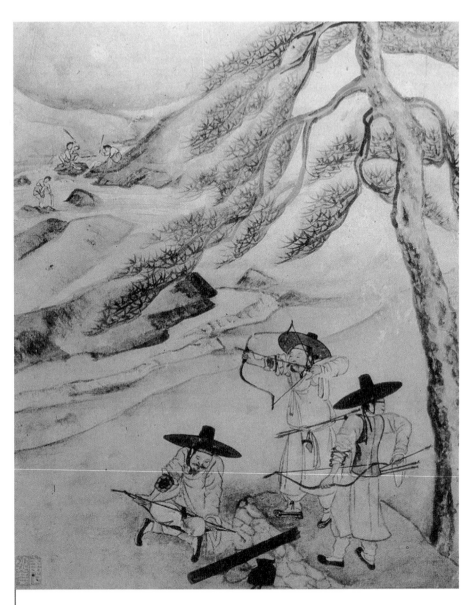

강희언 <사인사예도>
종이에 담채, 26×21cm, 개인 소장

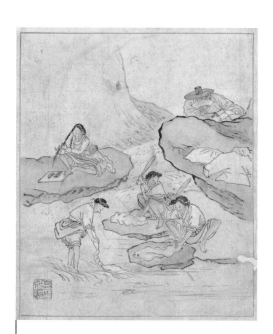

김홍도 <빨래터>
세로 28×23.9cm, 보물 527호, 국립중앙박물관

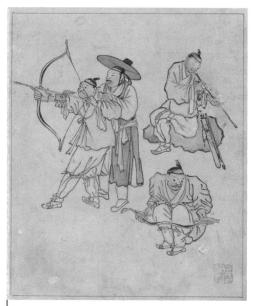

김홍도 <활쏘기>
종이 수묵담채, 28×23.7cm, 보물, 국립중앙박물관

<빨래터>는 <사인사예도> 왼쪽 위 부분과 유사하다.
<활쏘기>는 <사인사예도> 아래 부분과 유사하다.

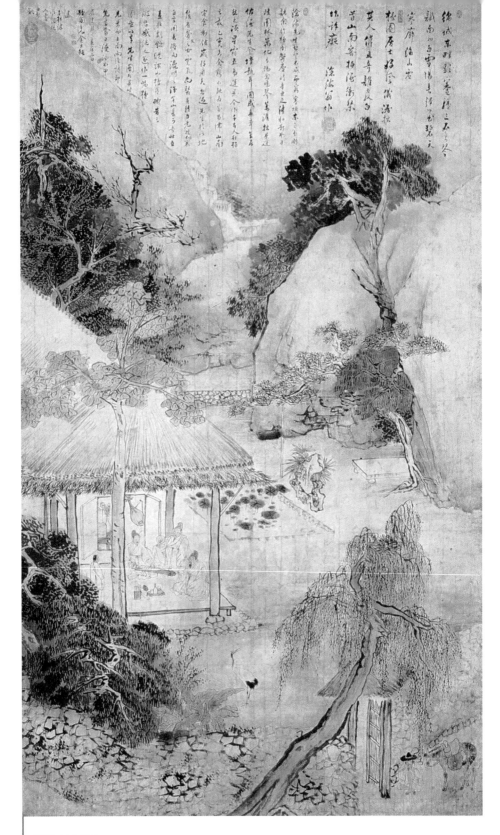

김홍도 〈단원도〉
1784, 종이에 수묵담채, 135.0×78.5cm, CC BY 공유마당

렸다. 〈단원도〉는 김홍도가 1785년(갑신 십이월
입춘 후 이일)에 그렸다. 그림 윗부분의 제발문
에는 강희언이 이미 타계했다는 기록이 있
다. 그에 따라 강희언의 졸년을 1781년부터
1785년 사이로 추정한다.

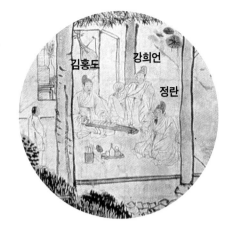

옆의 그림은 〈단원도〉에서 세 사람이 모여
앉은 부분을 확대한 것이다.

세 사람의 모임을 '진실되고 법식에 거리낌 없는 모
임'이라는 의미로 '진솔회眞率會'라 이름을 지었다. 거문고를 연주하고 있는 이가 김
홍도, 무릎을 세운 채 부채질하며 거문고 소리를 듣고 있는 이가 강희언, 그 옆에
앉아 장단에 맞춰 시를 읊고 있는 이가 정란이다.

강세황과 김홍도

김홍도의 스승 강세황은 그의 수상록에 김홍도에 대한 글을 남겼다. 김홍도가
얼마나 천부적인 화가인지 소상하게 설명해준다.

豹菴稿卷之四 記 檀園記

金君士能生於東方近時 自幼治繪事 無所不能 至於人物山水 仙佛花果 禽蟲
魚蟹 皆入妙品 比之於古人 殆無可與爲抗者

(김군사능어동방근시, 자유치회사, 무소불능, 지어인물산수, 선불화과, 금충어해, 개인묘품, 비지어
고인, 태무가여위항자)

_ 『표암고』권4 <단원기>[4]

김군(사능 김홍도)은 최근에 우리나라에서 태어나 어려서부터 그림을 그렸고 무

엇이든 잘하지 않는 것이 없다. 인물, 산수, 선불仙佛, 화과花果, 금충禽蟲(새와 벌레), 어해 魚蟹(물고기와 개), 모두 오묘한 경지에 들었으니 옛사람과 비하여도 견줄만한 사람이 거의 없다.

> 凡畫者皆從絹素流傳者 而學習積力 乃可髣髴 而創意獨得 以至巧奪天造 豈非天賦之異 迥超流俗耶
>
> (범화자개종견소유전자, 이학습적력, 내가방불, 이창의독득, 이지교탈천조, 기비천부지이, 동초유속야)

대체로 화가들은 모두 전해오는 견본을 따라서 배우고 익혀 솜씨를 쌓은 뒤에야 비슷하게 그릴 수 있다. 그러나 독창적으로 터득하고, 하늘의 조화를 오묘하게 빼앗았으니, 어찌 천부적인 재주가 남달라 세상 풍속을 뛰어넘어 선 것이 아니겠는가.

> 世俗莫不驚士能之絶技 歎今人之莫及
>
> (세속막불경사능지절기, 탄금인지막급)

세상에서는 사능(김홍도)의 뛰어난 재주에 놀라며, 사람들이 미칠 수 없는(타의 추종을 불허하는) 경지라고 칭찬하지 않는 사람이 없다.

> 豹菴稿卷之四 又一本
> 我東四百年 雖謂之闢天荒可也 尤長於移狀俗態 如人生日用百千云爲 與夫街路津渡店坊鋪肆 試院戲場 一下筆人莫不拍掌叫奇 世稱金士能俗畫是已
>
> (아동사백년, 수위지벽천황가야, 우장어이상속태, 여인생일용백천운위, 여부가로진도점방포사, 시

원희장, 일하필인막불박장규기, 세칭김사능속화시이)

_「단원기 우일본」[5]

우리 왕조 사백 년 이래, 새로운 경지를 열었다 해도 좋을 것이다(유래 없는 일이다). 세상 풍속을 그리는 데에는 더욱 좋았다. 예를 들어 사람의 수많은 일상과 길거리, 나루, 가게, 점포, 과거 시험장, 연희장(극장), 한번 붓을 대면 사람들이 크게 손뼉을 치면서 신기하다고 외쳤다. 세칭 '김사능 풍속화'라고 하는 것이 이것이다.

강세황은 「단원기」에 이어 「단원기 우일본」을 더 썼다. 강세황의 글에 의하면 김홍도가 풍속화를 그린 것은 사실이다. 현재 전하고 있는 《단원풍속도첩》의 진위를 밝히는 데 참고가 될 것이다.

김홍도의 풍속화첩

학계에서는 풍속화 25 작품이 모여 있는 《단원풍속도첩》의 제작자는 김홍도가 아닐 것이라는 논란이 분분하다. 진위문제에 대한 재검토가 필요하다는 연구논문이 계속 발표되고 있다. 여러 작품에서 오류가 눈에 띄고, 편집의 흔적도 남아 있어 그림의 형태와 필치가 치졸하여 김홍도의 것으로 보기엔 의문이 있다는 것이다. 도화서 화원의 교본용 화보의 화고畵稿라는 의문도 제기됐다.

(이 글을 쓰는 시점에서는 국립중앙박물관의 표제에 따라 《단원풍속도첩》이 김홍도의 그림인 것으로 간주한다.)

낯선 말 풀이

여항閭巷 백성의 살림집이 많이 모여 있는 곳.

익선관翼蟬冠 왕과 왕세자가 곤룡포를 입고 집무할 때에 쓰던 관. 앞 꼭대기에 턱
이 져서 앞이 낮고 뒤가 높은데, 뒤에는 두 개의 뿔을 날개처럼 달았
으며 검은빛의 사(紗) 또는 나(羅)로 둘렀다.

부벽준斧劈皴 산수화 준법의 하나. 도끼로 나무를 찍었을 때 생긴 면처럼 수직의
단층이 부서진 나무의 결이나 바위의 입체감을 표현하는 기법이다.
중국 남송의 이당이 완성하고 마하파馬夏派가 주로 사용하였다.

수지법樹枝法 나무의 뿌리, 줄기, 잎 등을 그리는 표현 기법. 시대와 화파에 따라
그 표현 기법이 다양하다.

사자관寫字官 조선 시대에 승문원과 규장각에서 문서를 정서(正書)하는 일을 맡아
보던 벼슬.

와서瓦署 조선 시대에 왕실에서 쓰는 기와나 벽돌을 만들어 바치던 관아. 태
조 원년(1392)에 동요(東窯)·서요(西窯)를 두었다가 뒤에 합하여
이 이름으로 고쳤으며, 고종 19년(1882)에 없앴다.

화고畫稿 동양화에서 말하는 일종의 초벌그림, 밑그림. 분본粉本 이라고도 함.

장르와 장르 회화

 미술에서 '장르Genre'라는 단어는 그림의 다양한 유형 또는 광범위한 주제를 설명하기 위해 사용된다. 장르는 19세기 프랑스 미술 아카데미에서 채택한 공식 '순위 시스템'이었다. 앙드레 펠리비엥André Félibien(1619-1695)에 의해 1667~1669년에 공식화되었으며 역사 회화, 초상화, 풍경, 정물 또는 실제로 장르 장면과 같은 회화의 범주를 의미한다. 순위는 1. 역사, 우화, 종교, 신화적 장면. 2. 초상화. 3. 풍경. 4. 동물 그림. 5. 정물화로 등급이 정해졌다. 현재로서는 이해할 수 없는 예술의 등급이다. 이 시기의 학자들이 높이 평가한 가치를 나타내는 체계로 장르의 학문적 위계를 채택하였다. 계층 구조에 따라 개별 작품이 평가되어 역사 그림, 초상화, 장르 그림, 풍경 및 정물과 같은 다양한 범주로 분류되었다. 역사 회화는 가장 '예술적'인 것으로 간주되는 그랜드 장르의 제목을 받았다. 대부분의 역사 그림은 종교 장면을 묘사했으며, 종종 우화화되어 도덕으로 고양되고 긍정적인 것으로 여겨졌다. 풍경화, 동물화, 정물화는 인간의 소재를 다루지 않아 가장 낮은 순

위를 기록했다.

'장르 회화Genre-Painting'는 순위를 정한 '장르' 중 어느 하나에 맞는 그림이 아니다. '장르 회화'는 장면의 한 유형이므로 그 자체로 '장르'이다. 일상생활의 장면을 그린 풍속화라고 할 수 있다. 서양의 풍속화는 1500년경 독일의 판화에서 시작되어 17세기 네덜란드, 18세기 프랑스와 영국으로 이어졌다. 역사화나 초상화와 다른 점은 그림 속 등장인물이 누군지 알 수 없는 사람, 사회 계층이나 그룹의 원형이 모델이라는 점이다. 친숙한 주제의 풍속화는 부르주아지와 중산층에게 인기가 있었다.

'장르 회화'라는 명칭은 없었지만, 일상생활의 장면은 고대 이집트에서 17세기 일본에 이르기까지 전 세계에 걸쳐 그려졌다. 기원전 4세기 그리스의 꽃병 그림이 있었고, 헬레니즘 시대에 일반화되었다. 꽃병에는 일반적인 일상의 주제를 그렸다. 14세기 장르 장면은 속담이나 비유의 생각을 전달하는 그림으로 도덕적 표현을 위해 만들어졌다.

종교개혁과 장르 회화

대부분의 서구 시각 예술의 기반이 되는 르네상스 예술은 대중에게 종교와 도덕의 가치를 고취시키기 위해 교황, 교회, 세속 지도자에 의해 위임된 주로 공공예술이었다. 1517년 이후, 북유럽 국가들은 로마 기독교를 버리고 개신교 신앙을 추구하기 시작했다. 이것은 풍속화 발전의 결정적 순간 중 하나로 언급된다.

1517년에 종교개혁이 일어난 후, 로마 가톨릭 이데올로기의 전통주의에 대응하여 프로테스탄트(개신교)는 새로운 가치 체계를 생성했다. 종교 또는 준 종교 예술 작품의 중요성이 북유럽 전역에서 갑자기 쇠퇴했다. 전통적인 역사적, 종교적 주제가 아닌 일상생활의 평범한 장면들이 등장했고, 이러한 소박한 주제가 예술 형식으로 평가받게 되었다. 시민적이고 개인주의적인 새로운 문화의 길이 열린

카라바조Caravaggio **<성 마태오의 소명**The Calling of Saint Matthew>
1599~1600, 캔버스에 유채, 322×340cm, 산 루이지 데이 프란체시 성당, 로마, 이탈리아

것이다.

부유한 상인 계급에 속하는 후원자가 등장하여 새로운 유형의 소규모 그림을 집에 걸어두기를 원했다. 또한 미술사가들은 북부 국가의 기후가 프레스코화를 보존하기에 공기가 너무 습했기 때문에 이젤 그림으로 전환하는 데 중요한 역할을 했다고 한다.

풍속화의 등장 이후에도 종교적 감각은 완전히 사라지지 않았다. 16세기 후반에 카라바조^{Caravaggio(1571-1610)}가 이끄는 그룹이 독특한 유형의 장르 그림을 주도했다고 주장하지만, 첫눈에는 풍속화처럼 보이는 그림 속에도 많은 종교적 동기가 숨겨져 있었다. 예를 들자면 카라바조의 〈성 마태오의 소명〉이 그렇다.

네덜란드

16세기에 대大피터르 브뤼헐^{Pieter Bruegel, elder(1525-1569)}는 최고의 장르 화가였다. 플랑드르 마을과 농장의 그림 속엔 시민들과 농민들 자신의 모습이 그대로 그려져 있었다. 그의 예술이 제공하는 놀랍도록 교훈적이고 아이러니한 그림은 직업, 오락, 미신, 동시대인의 약점 그리고 생생하게 종교에 의해 찢어진 당대의 플랑드르를 소개했다. 원근법, 조명, 건축, 패브릭, 모든 종류의 재료, 이 모든 신비롭고 심미적인 기술은 결정적 역할을 했다. 그의 세심한 관찰과 인본주의적 접근, 교훈과 풍자는 높이 평가받았다. 그는 플랑드르 17세기 중 이런 종류에 헌신하는 더 많은 예술가를 끌어냈다. 계급과 관계없이 '인간'에 관심을 가진 17, 18세기의 풍속화는 시민 계급의 예술로 자리매김했다. 이어서 근대 사회의 계급 모순을 표출시킨 19세기 리얼리즘 예술로 발전했다.

도덕적으로 교훈 역할을 하던 플랑드르와 네덜란드 초기 풍속화는 다음 세기에도 도덕적 기능을 잃지 않는다.

베르메르^{Johannes Vermeer(1632-16785)}는 서양 풍속화가 대중화되던 시기인 네덜란

대大 피터르 브뤼헐Pieter Bruegel, the Elder **〈농민 결혼식**The Peasant Wedding〉
1567, 판넬에 유채, 114×164cm, 미술사박물관, 비엔나, 오스트리아

드 황금기에 작품 활동을 했다. 그는 종종 방에서 혼자 일하는 사람들(특히 여성)을 주제로 하는 고요한 감각으로 유명하다.

북유럽의 개신교 도시와 마을에서 독립 예술 형식으로 성장한 장르 회화의 선두 그룹은 17세기의 네덜란드 사실주의 예술가들로, '네덜란드 리얼리즘'은 5개의 주요 학파에서 성장했다. 17세기에 네덜란드 바로크 양식으로 등장했으며 이 스타일이 위트레흐트Utrecht, 하를렘Haarlem, 레이덴Leiden, 델프트Delft, 도르드레흐트Dordrecht, 5개 주요 학파를 통해 운영되는 독립적인 예술 분야로 성장하는 데 도움이 되었다. 장르화의 주요 특징은 영웅적, 고귀한 또는 극적 특성을 장면에 주입하는 전통적인 접근 방식이 아니다. 특정 정체성이 부여되지 않은 인물을 주요 주제로 하는 그림이다. 개별 인물이 일반적으로 중요한 역할을 하는 정상적인 사건의 묘사이다. 생각이 더 이상 고전 이론에 의해 지배되지 않았을 때 '장르 회화'라는 단어가 사용되기 시작했다. 가장 대표적인 주제는 소작농의 생활상이나 선술집에서 술을 마시는 장면으로 규모가 작은 경향이 있었다. 부엌, 식사 시간, 노천 시장, 결혼식, 출산 또는 휴일과 같은 축제 행사도 자주 등장했다. 항상 그것들을 2급 예술로 분류했다. 주로 풍경이나 건축 그림에 나오는 부수적인 인물과 구별된다. 대중적이고 종종 조잡하고 단순하며 은유적인 해석으로 대중이 쉽게 알아볼 수 있었다.

네덜란드의 아드리안 브라우어르Adriaen Brouwer(c. 1605-1638), 아드리안 반 오스타데Adriaen van Ostade(1610-1685), 다비트 테니르스David Teniers(1610-1690)의 작품에서와 같이 농민의 삶과 제라드 터 보르히Gerard Terburg/Gerrit ter Borch(1617-1681)에서와 같이 부르주아 도시 생활을 모두 보여준다. 네덜란드 바로크의 사실주의자들에 의해 확립된 풍속화는 플랑드르, 영국, 스페인, 이탈리아, 프랑스로 퍼져 다양한 학파의 수많은 예술가에 의해 발전되었다.

제라드 터 보르히Gerard ter Borch **<화장대 앞의 여인**Lady at Her Toilette**>**
c. 1660, 캔버스에 유채, 76.2×59.7cm, 디트로이트미술관, 미시간, 미국

이탈리아

장르 회화의 작은 터치는 14세기와 15세기 작품에서 찾을 수 있다. 그것은 주된 종교적 주제에 대한 배경의 맥락이었다. 르네상스는 고대 이데올로기와 그들의 도덕성을 되찾고 따르는 것에 관한 것이었기 때문에 예술적 표현의 가장 높은 형태는 인간의 형태에 헌정된 비유적 묘사라고 믿었다. 그런 의미에서 인체를 중심으로 한 회화적 표현은 정물이나 풍경을 묘사하는 것보다 더 중요했다.

르네상스의 대 인본주의 전통에 크게 영향을 받았지만, 18세기에 마침내 장르화가 등장했다. 이탈리아 사람들이 장르화에 익숙하지 않다는 것이 아니라 단순히 가톨릭의 관점이 그 잠재력에 대해 소홀했다는 것을 의미한다. 이탈리아에서 이 새로운 장르 그림의 첫 번째 지지자 중 한 사람은 피에트로 룽기Pietro Longhi(1701-1785)였다.

영국

윌리엄 호가스William Hogarth(1697-1764)의 현대 도덕 주제는 솔직하고 종종 날카로운 사회적 풍자라는 점에서 특별한 종류의 장르였다. 18세기 후반에 조지 몰랜드George Morland(1763-1804), 헨리 로버트 몰랜드Henry Robert Morland(1716-1797), 프랜시스 휘틀리Francis Wheatley(1747-1801)와 같은 단순한 장르 회화가 등장했다. 장르 회화는 데이비드 윌키 경Sir David Wilkie(1785-1841)의 훌륭하고 깊이 있는 감상적 작품의 성공으로 빅토리아 시대에 큰 인기를 얻었다.

데이비드 윌키 경Sir David Wilkie <신문팔이Newsmongers>
1821, 마호가니에 유채, 43.7×36.1cm, 테이트 콜렉션, 영국

프랑스

풍속화의 초기 실천가는 르 냉 형제(앙투안, 마티유, 루이 Frères Le Nain- Antoine, Mathieu, Louis)였다. 르 냉 형제는 위엄 있는 농민 그룹의 소규모 내부 설정으로 유명했다.

18세기 가장 위대한 예술가 중 한 명인 장샤르댕Jean-Chardin(1643-1713)은 〈비누 거품〉처럼 믿을 수 없을 정도로 사실적인 정물화와 장르 회화를 많이 제작했다. 그뢰즈Jean-Baptiste Greuze(1726-1805)는 〈세탁부〉와 같은 감상적이고 도덕적 내러티브 가 있는 그림을 전문으로 했다.

그뢰즈의 장르 장면은 역사화와 결합한 방식으로 큰 인기를 얻었다. 그의 장르 장면은 기념비적, 연극적, 도덕적, 자연주의적인 스냅샷으로 등장하기보다는 마 치 무대 위에 있는 것처럼 인물이 늘어서 있다.

그가 1769년에 역사 그림 〈셉티무스 세베루스와 카라칼라〉를 프랑스 아카데 미에 제출했을 때, 풍속화라는 이유로 거절당했다. 황제 셉티무스 세베루스Septime Sévère(145-211)가 자신을 죽이려 한 아들 카라칼라Caracalla(Marcus Aurelius Antoninus 188-217)를 책망하는 장면이다. 학자 샤를 니콜라 코행Charles-Nicolas Cochin(1715-1790) 은 "그뢰즈가 자신의 주제에 단순하고 평범한 사람들의 특성을 부여했다"고 그림 을 비판했다. 이것은 우리에게 장르 회화가 단순한 주제 이상에 관한 것이며, 부 분적으로 더 자연주의적인 방식으로 사람을 묘사하는 것에 관한 것이라는 인식 을 준다.

19세기 말까지 현대인의 일상생활 장면이 표준이 되었고 '장르 회화'가 더 이상 주변부로 밀려나지 않았다. 특히 16~19세기의 그림을 언급할 때 이 용어가 여전 히 사용되지만, 그 의미는 항상 정의하기 어려웠다. 그러나 장르 회화의 바로 그 모호함과 혼종성이 그것을 흥미롭고 중요하게 만드는 것이다.

장바티스트 그뢰즈Jean-Baptiste Greuze **〈셉티무스 세베루스와 카라칼라**Septime Sévère et Caracalla**〉**
1769, 캔버스에 유채, 124×160cm, 루브르박물관, 파리, 프랑스

스페인

　화가들은 벨라스케스Diego Velázquez(1599~1660)의 〈세비야의 물장수〉에서 예시한 것처럼 보데곤Bodegón(스페인 정물화)으로 알려진 우울한 형태의 장르 그림을 도입했다.

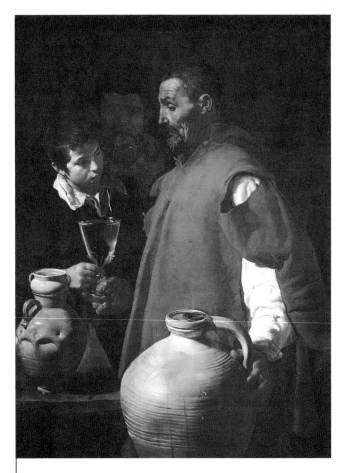

벨라스케스Diego Velázquez **〈세비야의 물장수**The Waterseller of Seville**〉**
1618~1622, 캔버스에 유채, 105×80cm, 앱슬리하우스, 런던, 영국

러시아

가장 위대한 장르 화가로는 〈볼가의 바지선 운반선〉과 〈쿠르스크 지방의 종교 행렬〉로 잘 알려진 일리야 레핀Ilya Repin(1844~1930)이 있다. 콘스탄틴 사비츠키 Konstantin Savitsky(1844~1905)는 〈철도 수리〉로 유명하다.

일리아 레핀Ilya Repin **〈볼가의 바지선 운반선**Barge haulers on the Volga**〉**
1870~1873, 캔버스에 유채, 31.5×281cm, 러시아국립박물관, 상트페테르부르크, 러시아

콘스탄틴 사비츠키|Konstantin Savitsky **〈철도 수리**|Repair work on the railway**〉**
1874, 캔버스에 유채, 100×175cm, 트레티야코프미술관, 모스크바, 러시아

미국

미국 장르회화의 지배적인 학파는 사실주의적이었고, 남북전쟁과 호머Winslow
Homer(1836~1910)의 바다 그림, 에이킨스Thomas Eakins(1844~1916)의 〈사무엘 그로스 박
사의 초상〉, 레밍턴Frederic Remington(1861~1909)의 〈카우보이〉, 잡지 삽화가 노먼 록웰
Norman Rockwell(1894~1978)의 향수를 불러일으키는 장르 그림이 있다.

19세기 장르 회화

19세기 말에 장르 회화에 대한 새로운 모습이 등장한다. 사실주의에 가까운 화가들이 창작한 풍속화는 강한 사회적 비판을 특징으로 한다. 사실주의 화가들은 사회 집단, 빈곤층, 임금 노동자를 주제로 회화 장르를 도입했다.

빅토리아 시대의 단순하고 약간 감상적인 장르의 장면은 르누아르Auguste Renoir(1841~1919)와 모네Claude Monet(1840~1926)와 같은 인상파 화가들이 포착한 번화한 거리 풍경과 반짝이는 카페 인테리어로 대체되었다.

19세기에 종교적, 역사적 그림이 쇠퇴하면서 점점 더 많은 예술가가 평범한 사람들의 일상생활에서 영감을 찾았다. 특히 프랑스의 현실주의자들은 일상적인 장르의 장면을 대규모 캔버스에 배치함으로써 한 걸음 더 나아갔다. 19세기에 프랑스 예술가들이 탐구한 또 다른 유형의 장르 회화는 오리엔탈리즘 회화로 일반적으로 알제리, 이집트, 북아프리카 다른 지역의 일상적인 장면을 그렸다. 주요 화가는 장레옹 제롬Jean-Leon Gerome(1824~1904)이었다. 다른 중요한 화가는 독일 예술가 멘젤Adolph Menzel(1815~1905)로, 그의 조용한 인테리어는 인상주의보다 25년 앞서 있었다.

밀레Jean-François Millet(1814~1875)와 쿠르베Gustave Courbet(1819~1877)는 농부의 힘들지만 위엄 있는 삶을 묘사한 프랑스 시골 풍경에 집중했다. 쿠르베는 모든 지방 생활의 장면을 포함하도록 초점을 넓혔다. 프랑스 제2제국의 예리한 관찰자이자 풍자만화가 도미에Honore Daumier(1808~1879)는 판화, 수채화, 스케치를 사용하여 남성과 여성의 일상생활을 기록했다.

20세기 장르 회화

리얼리즘 회화의 모든 분야에 장르 회화의 흔적이 남아 있다. 바뀐 사회환경 속에서 노동계급과 중산층 도시 환경이 현대 화가들에게 큰 관심을 받았다. 미국의

아트 그룹 아쉬칸 스쿨Ashcan School은 뉴욕의 일상생활 장면을 그리며 장르 회화의 한 부분을 발전시켰다. 리더인 로버트 앙리Robert Henri(1865-1929)는 파리를 방문하여 후기 인상파 작품에 감명받지 못하고 필라델피아로 돌아갔다. 삶과 관련된 예술에 집중하기로 결심하고 제자들에게 "미국에서도 일상을 그리라"고 권유했다.

배타적이지는 않지만, 빈곤과 도시 생활의 어두운 현실에 대한 주제 때문에 일부 비평가와 큐레이터는 주류 컬렉션에 너무 불안정하다고 생각했다. 1910년대에 입체파, 야수파, 표현주의 작품을 다루는 갤러리가 많이 열리면서 미국에 모더니즘이 발달하고 장르 회화의 영역은 좁아졌다. 팝 아트에서도 장르 주제를 다루었는데 시간이 지남에 따라 회화보다는 사진 매체가 더 발전했다.

장르 회화

영국의 소설가 윌리엄 새커리William Makepeace Thackeray(1811-1863)는 "현명하게 그린 것에 관심이 있는 척하는 것을 포기하고, 더 단순하고 가정적인 주제에 대한 편향성을 고백한다"고 하였다. 철학자 폴 크라우더Paul Crowther(1953-)는 가장 넓은 의미에서 장르는 사회적, 물질적 존재의 그림이라며, 일상적인 사건과 활동은 이상화를 통해서가 아니라 생생하게 만들어짐으로써 표현되고 개선된다고 한다. 현재 빅토리안 웹Victorian Web의 편집장 재클린 바네르지Jacqueline Banerjee는 장르 회화의 장면을 아늑한 실내 장면, 결정적인 순간을 포착한 사건, 의상 사진, 애완동물을 묘사한 장면 등이 일종의 장르 회화라고 한다.

장르genre는 그림이 어느 종류로 분류되는지 그 그림의 구분이고, 장르 페인팅genre painting은 풍속화를 뜻한다. 장르의 한 종류로 장르 페인팅이 장르 속에 들어갈 수 있다.

대 피터르 브뤼헐Pieter Bruegel the Elder **〈추수하는 사람들**The Harvesters〉
1565, 목판에 유채, 116.5 × 159.5cm, 메트로폴리탄 미술관, 뉴욕, 미국

윤두서 〈채애도〉, 카미유 피사로 〈허브 줍기〉

윤덕희 〈공기놀이〉, 장시메옹 샤르댕 〈너클본 게임〉

윤덕희 〈독서하는 여인〉, 프라고나르 〈책 읽는 소녀〉

윤용 〈협롱채춘〉, 쥘 브르통 〈종달새의 노래〉

작가 알기 윤두서, 윤덕희, 윤용

Part 3

주인공이 되지 못했던 사람을
그림의 주인공으로

윤두서
〈채애도〉

카미유 피사로
〈허브 줍기〉

시대가 바뀌었어도 봄철이면 산과 들에서 나물 캐는 여인들을 보게 된다. 누군가에게는 생계를 위한 일이고, 누군가에게는 취미이다. 도시 사람들이 나들잇길에 눈에 띄는 나물을 마구 캐가는 일도 심심찮게 일어난다. 어느 날 라디오를 들으니 청취자가 보낸 편지를 읽는데 "도시 사람들, 머위는 캐는 것이 아니고 꺾는 것입니다"라는 내용이었다. 제철에 출하할 머위를 지나가는 사람들이 마구 캐간 모양이다. 머위는 순을 꺾으면 몇 번 더 새순을 얻을 수 있는 나물이다. 뿌리째 뽑힌 머위를 보고 농부는 얼마나 속이 상했겠는가. 더구나 경제적 손실도 클 것이다.

나물은 뿌리째 먹는 것은 캠대로 캔다. 뿌리를 먹지 않고 잎을 먹는 것은 뜯거나 꺾는다. 반찬으로 먹는 것뿐 아니라 약초도 있고, 쌀과 함께 식량이 되기도 한다. 춘궁기에 나물은 곡식을 느루먹는 데 한 몫 단단히 한다. 특히 솜털 보송한 애쑥은 쑥버무리로, 나중에 나온 쑥은 쑥개떡으로 만든다. 쌀이 귀하던 시절엔 밀가루와 섞어서 쑥개떡을 만들어 끼니를 대신했지만, 요즘엔 개떡도 쌀가루로 만든

다. 온실재배가 없던 시절엔 채취한 온갖 나물들을 건조하여 저장하고 일 년 내내 먹었다. 묵나물이다.

그림을 보며 옛 문인의 나물에 관한 시를 음미해 본다. 다산 정약용丁若鏞 (1762-1836)은 전간기사田間紀事 6편(1810년) 중에 〈채호采蒿〉라는 시를 쓰며 스스로 주석을 앞에 두었다.

〈채호〉는 흉년을 걱정하여 쓴 시다. 가을이 되기도 전에 기근이 들어 들에 푸른 싹이라곤 없었으므로 아낙들이 쑥을 캐어다 죽을 쑤어 그것으로 끼니를 때웠다.

采蒿閔荒也 未秋而饑 野無靑草 婦人采蒿爲鬻以當食焉

(채호민황야 미추이기 야무청초 부인채호위죽이당식언)

다북쑥을 캐고 또 캐지만 / 采蒿采蒿(채호채호)

다북쑥이 아니라 새발쑥이로세 / 匪蒿伊莪(비호이아)

양떼처럼 떼를 지어 / 群行如羊(군행여양)

저 산언덕을 오르네 / 遵彼山坡(준피산파)

푸른 치마에 구부정한 자세 / 靑裙傴僂(청군우루)

흐트러진 붉은 머리털 / 紅髮俄兮(홍발아혜)

무엇에 쓰려고 쑥을 캘까 / 采蒿何爲(채호하위)

눈물이 쏟아진다네 / 涕滂沱兮(체방타혜)

쌀독엔 쌀 한 톨 없고 / 甁無殘粟(병무잔속)

들에도 풀싹 하나 없는데 / 野無萌芽(야무맹아)

다북쑥만이 나서 / 唯蒿生之(유호생지)

무더기를 이뤘기에 / 爲毬爲科(위구위과)

말리고 또 말리고 / 乾之藼之(건지료지)

데치고 소금을 쳐 / 瀹之齹之(약지차지)

미음 쑤고 죽 쑤어 먹지 / 我饘我鬻(아전아죽)

다른 것 아니라네 / 庶无他兮(서무타혜)

다북쑥 캐고 또 캐지만 / 采蒿采蒿(채호채호)

다북쑥이 아니라 제비쑥이라네 / 匪蒿伊菣(비호이긴)

명아주도 비름도 다 시들고 / 藜莧其萎(여현기위)

자귀나물은 떡잎도 안 생겨 / 慈姑不孕(자고불잉)

풀도 나무도 다 타고 / 芻樵其焦(초유기초)

샘물까지도 다 말라 / 水泉其盡(수천기진)

논에도 전청이 없고 / 田無田靑(전무전청)

바다에 조개 종류도 없다네 / 海無蠪蜃(해무비신)

높은분네들 살펴보지도 않고 / 君子不察(군자불찰)

기근이다 기근이다 말만 하면서 / 曰饑曰饉(왈기왈근)

가을이면 다 죽을 판인데 / 秋之旣殞(추지기운)

봄에 가야 기민 먹인다네 / 春將賑兮(춘장진혜)

남편 유랑길 떠났거니 / 夫壻旣流(부서기유)

나 죽으면 누가 묻을까 / 誰其殣兮(수기근혜)

오 하늘이여 / 嗚呼蒼天(오호창천)

왜 그리도 봐주지 않으십니까 / 曷其不憖(갈기불은)

다북쑥을 캐고 또 캔다지만 / 采蒿采蒿(채호채호)

캐다가는 들쑥도 캐고 / 或得其蕭(혹득기소)

혹은 쑥 비슷한 것도 캐고 / 或得其蘆(혹득기로)

제대로 다북쑥을 캐기도 한다네 / 或得其蒿(혹득기호)

푸른 쑥이랑 흰 쑥이랑 / 方潰由胡(방궤유호)

미나리 싹이랑 / 馬新之苗(마신지묘)

무엇을 가릴 것인가 / 曾是不擇(증시불택)

다 캐도 모자란데 / 曾是不饒(증시불요)

그것을 뽑고 뽑아 / 搴之捋之(건지랄지)

둥구미와 바구니에 담고 / 于筥于筲(우거우소)

돌아와 죽을 쑤니 / 歸焉鬻之(귀언죽지)

아귀다툼 벌어지고 / 爲餮爲饕(위철위도)

형제간에 서로 채뜨리고 / 兄弟相攫(형제상확)

온 집안이 떠들썩하게 / 滿室其囂(만실기효)

서로 원망하고 욕하는 꼴들이 / 胥怨胥詈(서원서리)

마치 올빼미들 모양이라네 / 如鴟如梟(여시여효)

_『다산시문집』권 5, <채호采蒿>¹

쑥은 지금처럼 별미, 특별식이 아니라 끼니를 잇는 식량이었다.『조선왕조실록』
에도 곳곳에 기록으로 남아 있다.

세종 26년(갑자, 1444) 4월 23일(임인) 기록.
병조 판서 정연(鄭淵)이 아뢰기를, "신이 청안(淸安) 지방에 가니, 남녀 30여 인이
모두 나물을 캐고 있으므로, 신이 종자(從者)를 시켜서 살펴보니 모두 나물만 먹
은 빛이 있었습니다. 또 지인(知印)이 서울에서 와서 말하기를, '백성은 나물을
캐는 자로 들판을 덮고 있으며, 대개 나물만 먹은 빛이 있다' 하오니, 신은 백성

들의 기아(飢餓)를 염려합니다."²

세종 26년(갑자, 1444) 4월 27일(병오) 기록.
"신 등이 여러 고을을 돌아보오니, 혹 양식이 떨어진 자도 있고 혹 나물만 먹는
자도 있으며, 혹 부종(浮腫)이 난 자도 있었사온데, 쌓아 둔 곡식은 많아야 1, 2두(
斗)에 불과했으며, 적은 자는 1, 2되(升) 밖에 없었으되 혹은 다 먹고 없다는 자들
도 있었습니다."³

고산 윤선도尹善道(1587-1671) 유물관에 전시된 공재 윤두서의 그림 〈채애도採
艾圖〉이다. 앞에 소개한 다산 정약용은 윤두서의 외증손이다. 윤두서의 풍속화
는 〈경전목우도〉를 제외하고는 모두 한양에 살았던 1713년 이전에 그린 것으로
추정된다. 윤두서 사후 1722년(경종 2)에 이하곤李夏坤(1677-1724)이 녹우당에 들렀
을 때 아들 윤덕희가 아버지의 화첩을 보여주었는데, 이것이 현재 남아 있는《가
전보회》,《윤씨가보》화첩으로 추정되고 있다. 〈채애도〉는《윤씨가보》에 들어있
는 그림이다.
　이 그림은 '일하는 여인'을 주인공으로 한 조선 회화사상 최초의 서민 풍속화
이다.
　풍속화 초기에는 산수화를 완전히 배제하지 않았기 때문에 여인들의 배경으로
산을 그렸다. 후대의 풍속화에는 배경을 그린 것도 있고, 김홍도의 풍속화처럼 배
경이 완전히 사라지고 인물에만 집중한 그림도 있다. 그림 속 산은 민둥산이라 허
전한 느낌이 든다.
　비스듬히 기운 언덕에서 두 여인이 나물을 캐고 있다. 허리까지 길게 내려온 저
고리를 입고 치마를 과감히 무릎 위까지 끌어올린 모습이다. 오른쪽 여인은 저고
리 깃과 옆구리의 채색으로 보아 삼회장저고리를 입은 양반가 여인이다. 긴 치마

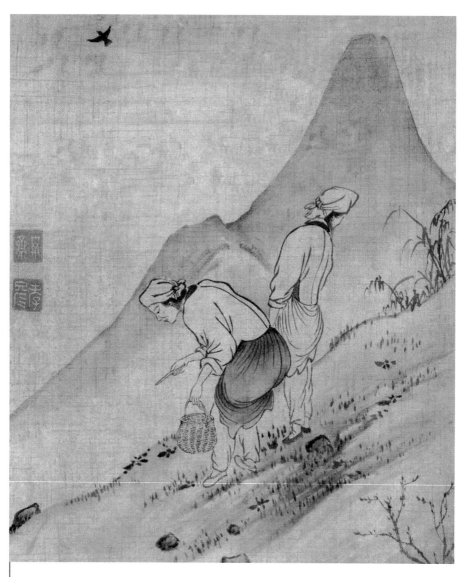

윤두서 <채애도>
《윤씨가보》18세기 초, 모시에 수묵, 30.2×25.0cm, 고산유물관 전시, CC BY 공유마당

가 거추장스러워 편하게 치마를 걷어 묶고, 머리에는 수건을 둘렀다. 쑥을 캐기 위해 손에 든 것은 캠대이다.

양반계급인 공재 윤두서가 치마를 치켜올린 여인의 모습을 그렸다는 것은 당시로는 큰 사건이었다. 치맛단을 옆으로 걷어 올리고 다리 고쟁이를 드러낸 모습을 그린 것에 모두 깜짝 놀랐을 것이다. 조선 시대 양반들의 시각에서 볼 때 상스러운 모습이다. 허리춤까지 내려온 저고리 길이는 18세기 말에서 19세기 초반의 풍속화에서는 훨씬 더 짧아진 모습이다.

굶기를 밥 먹듯 하던 백성들에게 봄철의 나물은 끼니를 때우는 중요한 구황식품이었다. 나물을 캐는 일은 먹고 사는데 직결된 일이었다. 윤두서는 누구도 그리지 않았던 백성들의 모습을 그림의 주인공으로 삼기 시작했고, 노동의 신성함을 알았던 화가였다. 다래끼(망태기)를 든 여인은 나물 캐는 칼을 들고 몸을 구부렸다. 민저고리를 입었으니 신분이 낮은 여인으로 노동에 익숙한 모습이다. 삼회장저고리를 입은 여인은 허리가 아픈지 허리를 펴고 한숨 돌리는 모양새다. 노동이 몸에 배지 않아 허리를 굽히는 것이 힘들기 때문이리라. 서로가 상반된 모습과 방향을 향하고 있어 대조를 이룬다. 여인들의 모습은 간략한 선으로 처리했고, 잡풀들과 자갈은 짧은 점으로 처리했다. 치마의 주름을 같은 간격으로 묘사한 방식은 이후 18세기 풍속화에서나 유행하게 된다.

하늘엔 새 한 마리가 날아가고 있다. 비어 있는 공간에 새 한 마리를 그려 넣음으로써 그림이 안정적인 구도가 되었다. 화면 밖으로 날아갈 것 같은 새의 모습에서 화면의 확장성을 느낄 수 있다. 산수풍경은 전통 화풍이나 화보에서 익힌 형식적인 모습이 남아 있다. 멀리 보이는 가파른 산의 능선과 여인들이 서 있는 야산의 능선이 화면에 긴장감을 준다. 관념적인 산의 모습을 그린 것 같다. 구부린 여인의 등과 산등성이의 굴곡진 선, 허리를 펴고 주변을 둘러보는 여인과 산봉우리로 치솟은 선이 서로 닮았다. 우연인지 의도적인 구도인지는 알 수 없다.

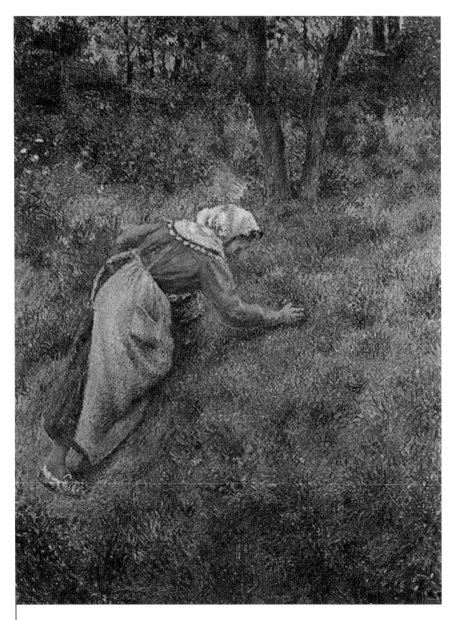

카미유 피사로Camille Pissarro **〈허브 줍기**|Peasant Gathering Grass**〉**
1881, 캔버스 위에 유채, 개인 소장

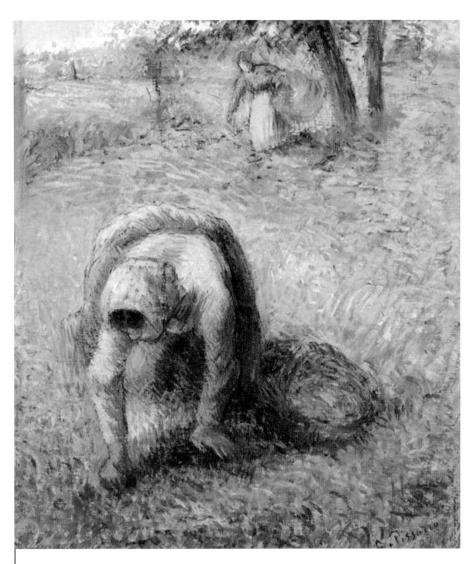

<허브 줍기|Peasants Gathering Grass>
1883, 캔버스에 유채, 개인 소장

카미유 피사로는 그림을 그릴 때 높은 시점을 즐겨 선택했다. 도시 풍경을 그리기 위해 맨 꼭대기 창에서 내려다보는 식이다. 색으로는 백악질 색조를 개발했고, 녹색과 파란 색조를 선호했다. 〈허브줍기〉 그림들은 이러한 피사로의 화풍이 잘 드러난다. 초록빛 풀밭 위에 푸른 옷의 여인은 그의 선호하는 색감이며, 나물을 뽑기 위해 엎드린 여인의 등은 높은 시점이다.

앞의 그림들 외에도 나물 캐는 여인의 그림이 더 있다. 그가 살았던 19세기 중후반에 프랑스 시골에서는 '나물 캐기/풀 뜯기'가 일상화된 풍경이었을까? 그들도 조선 시대 백성과 21세기의 대한민국 국민처럼 들에서 먹을 수 있는 식물들을 채취했을까? 프랑스어를 영어로 번역하면서 어느 것은 'Grass'로, 어느 것은 'Herb'로 되었는데 피사로가 붙인 제목은 '허브'이다. 윤두서의 〈채애도〉처럼 칼로 캐거나 뜯는 행위는 아니지만, 허브를 주워 모으는(Gathering Herb/Paysanne ramassant de l'herbe) 모습이다. 식용으로 섭취하든지, 향료로 사용하기 위해 허브를 채취한다. 허브를 모으려고 비탈진 곳에 오르기도 하고, 땅바닥에 구부리기도 하는 모습은 조선의 그림이나 서양의 그림이나 다를 게 없다. 담을 그릇으로는 다래끼나 바구니가 등장한다. 다만 조선의 다래끼는 입구가 몸체보다 좁게 오므라진 모습이고, 서양의 바구니는 헤벌어진 모습이다.

조선 시대에 나물은 어떤 의미였을까? 백성들은 초근목피로 배고픔을 달래는 고된 삶을 살았다. 양반들은 안빈낙도의 삶으로 나물을 말했다.

飯蔬食飲水 曲肱而枕之 樂亦在其中矣
(반소사음수 곡굉이침지 낙역재기중의)
_ 『논어』「술이述而편」 15장.

"반소사음수 곡굉이침지 낙역재기중의 - 나물 먹고 물 마시고 팔 베고 잠을 자

는 궁핍한 생활일지라도 즐거움이 또한 그 안에 있으니"라고 읊었다. 이 글은 공자님 말씀으로 가난한 삶이 즐거움이라는 뜻은 아니다. 뒤에 붙은 구절은 "不義而富且貴 於我 如浮雲(불의이부차귀 어아 여부운)"으로 비록 가난하더라도 생활이 궁핍하더라도 그 가운데서 도를 즐거워하며 산다는 뜻이다. 조선 시대 선비들의 생활신조로 나물을 내세워 청빈한 삶 속에 여유로운 모습을 드러냈다. "나물 먹고 물 마시고"가 진정한 평안이었다면 선비의 기품이고, 쓰디쓴 빈곤을 이겨내려는 자구책이었다면 눈물겨운 안쓰러움이다.

프랑스 향수가 귀부인들의 기호품으로 인기였지만, 허브를 채취하는 여인들에겐 그저 허리 통증이 심한 노동일 뿐이었다. 프랑스에서 자연산 허브의 맛이 미식가들의 혀를 행복하게 해줄 때, 그들은 들판에서 땅에 바짝 엎드려 허브를 채취하는 이들의 노동의 강도를 짐작이나 했을까?

Camille Pissarro
카미유 피사로

카미유 피사로(Camille Pissarro 1830. 7. 10. 버진 아일랜드 세인트 토마스 출생, 1903. 11. 13. 프랑스 파리 사망)는 프랑스 인상파 운동의 핵심 구성원 중 한 명이다. 야외 회화(플랭에르En plein air/Plein air painting)에 전념한 그는 모네(Claude Monet(1840~1926), 시슬리Alfred Sisley(1839~1899)와 함께 19세기 후반 최고의 풍경화가 중 한 명이다. 풍경, 초상화, 정물, 농민 장면을 포함한 대부분의 회화 장르에 걸쳐 다양한 주제를 그렸다.

프랑스계 포르투갈인 유대인 아버지가 화가의 길을 반대하자 1852년 친구인 덴마크 예술가 프리츠 멜뷰Fritz Melbye(1826~1869)와 함께 베네수엘라로 도망갔다. 그들은 베네수엘라의 카라카스에 정착하여 열대 조건에서 자연과 소작농 생활을 연구했다. 그곳에서 피사로는 인상파 주제를 이론화하는 데 도움이 될 색상에 대한 빛의 영향을 집중 연구했다. 3년 후 그의 아버지는 마음을 돌이키고, 1855년에 피사로는 화가로서의 삶을 시작하기 위해 파리로 갔다. 1856년 그는 에꼴 데 보자르에, 1859년에 아카데미 스위스에 등록했다. 그곳에서 급진적인 젊은 화가 클로

드 모네를 처음 만났다. 피사로는 1859년 '살롱'에서 작품을 수락했지만, 1860년 대에 반체제 인사들과 함께 '낙선전'에서 전시회를 했다.

피사로에게 가장 중요한 영향을 준 사람은 코로Jean-Baptiste-Camille Corot(1796-1875)이 다. 코로의 영향으로 자연주의 감각과 '야외 회화'에 대한 열정이 더해갔다. 1864년과 1865년 파리 살롱 카탈로그에 자신을 코로의 제자로 기재했다. 파리에서 서쪽으로 약 12마일 떨어진 루브시엔느Louveciennes에서 그는 농민을 주제로 그렸고, 계절의 변화에 따라 달라지는 조명 효과와 대기 조건에 중점을 두었다.

1870~1871년 프로이센 전쟁으로 피사로는 1870년 9월 루브시엔느에 있는 집에서 탈출해 런던으로 갔다. 이 기간 동안 초기 작품 대부분이 파괴되었다. 1874년 4월 인상파 화가들의 첫 공개 전시회가 열렸다. 피사로의 풍경은 미술 평론가들에 의해 질타받았으나 그는 1874~1886년 8번의 인상파 전시회에 모두 출품한 유일한 화가이다.

1880년대 중반, 점묘법의 선구자 조르주 쇠라Georges Seurat(1859-1891)와 폴 시냑Paul Signac(1863-1935)과의 만남은 피사로가 찾던 영감을 주었다. 점묘법에 대한 실험은 매우 성공적이었다. 정치적으로 그는 헌신적인 아나키스트였다. 보색의 병치에 의해 생성된 점묘주의의 색상 조화는 개인의 결합에 의해 달성되는 사회적 조화에 초점을 둔 아나키스트 정신과 연결되었다. 1894년 이탈리아의 무정부주의자가 프랑스 대통령을 암살한 후, 피사로는 정치적 박해를 피하기 위해 잠시 벨기에로 망명했다.

피사로의 예술은 그의 정치성향과 분리될 수 없다. 사회주의-무정부주의적 정치적 성향을 반영하여 공동 마을의 농민 노동을 존엄하게 만든다.

낯선 말 풀이

캠대 풀뿌리를 캘 때 쓰는 끝이 뾰족하고 단단한 나무 막대기.
구황救荒**식품** 흉년에 굶주림에서 벗어나기 위해 곡식 대신으로 먹을 수 있는 식품.
느루먹다 양식을 절약하여 예정보다 더 오래 먹다.
전청田靑 논우렁이.
다래끼 아가리가 좁고 바닥이 넓은 바구니. 대, 싸리, 칡덩굴 따위로 만든다.

윤덕희
〈공기놀이〉

장시페옹 샤르댕
〈너클본 게임〉

공기놀이의 뚜렷한 기원은 알 수 없지만 5세기 고구려 고분벽화에서 '공기놀이' 장면을 볼 수 있다. 고구려 수산리벽화고분의 서쪽 벽, 장천1호고분 벽화에 공기놀이 장면이 있다. 삼국 시대를 지난 조선 헌종 때 이규경李圭景(1788-1856)이 쓴 『오주연문장전산고五洲衍文長箋散稿』에도 공기놀이가 소개된다. 이 책 「인사편人事篇」기예류技藝類 〈희구변증설戱具辨證設〉 부분에 "척석擲石"이라 하여 기록한 글은 오늘날 공기놀이와 다르지 않다.

척석은 〈화한삼재도회〉에 전하는데 바둑알을 튕기는 것, 즉 돌을 던지는 종류이다. 여자애가 바둑알 10여 개를 흩어놓는다. 한 개를 공중에 던져 떨어지기 전에 흩어진 돌 2-3개를 집어 같이 합한다. 나머지도 이런 식으로 해서 다 주우면 이긴다. 이것은 우리나라의 척석구擲石毬(공기놀이)와 같다. 이는 동방의 어린 아이들이 돌멩이를 가지고 노는 놀이와 비슷하다. 공기라 칭한다. 돌멩이를 공

중에 던져 손바닥으로 받는다. 이미 받은 것은 쌓아서 솥 모양으로 만든다. 솥 발 공기라고 한다.[1]

현재의 공기놀이와 거의 같은 방법이다. 수백 년의 세월이 지났으나 별로 변하지 않았다.

우리의 기록 외에도 외국인이 소개한 책에 '공기놀이'가 언급된다. 미국의 민속학자 스튜어트 컬린Stewart Culin(1858-1929)은 『한국의 놀이』(1895년 저술. 윤광봉 역, 열화당, 2003)에 95가지 전통 놀이 중 '공기놀이'를 소개했다. 1936년에 조사된 무라야마 지준(村山智順 1891-1968)의 『조선의 향토 오락』(집문당, 1992)에도 '공기놀이'가 등장한다. 놀이 방법을 구체적으로 소개했다.

> 다섯 개의 작은 돌맹이를 손바닥에 쥐고 있다가 한 개를 공중에 던져올린 다음 다른 네 개를 땅바닥에 놓고, 떨어지는 돌을 받는다. 다시 그 돌을 공중에 던진 후, 돌이 떨어지기 전에 땅바닥에 있는 돌 한 개를 줍고, 떨어지는 돌을 받는다. 이렇게 던져올린 돌이 바닥에 떨어지지 않도록 하면서 바닥의 돌 전부를 주워 손에 쥔다. 다음은 바닥에 놓은 돌을 한 번에 두 개씩 줍고, 다음은 세 개와 한 개를 두 번 만에, 다음은 네 개 전부를 한 번에 줍는다. 던져 올린 돌을 떨어뜨리면 지고, 떨어뜨리지 않고 다 주워 올려야 이기게 된다.
> _ 위의 책 68쪽.

공기놀이는 서양에서도 역사가 오래된 놀이이다.

서양에는 '잭스Jacks' 또는 '너클본Knucklebones'이라는 놀이가 있다. 너클은 손가락 관절이지만 실제로 놀이에 사용하는 뼈는 양의 발목뼈이다. 너클본 게임의 정확한 기원은 불분명하다. 다양한 장소에서 수많은 너클뼈 조각이 발견되었고, 남자,

여자 어린이가 하는 너클본 게임이 그림과 조각에 자주 묘사된다.

너클본 게임은 체스게임에서 전래했다고 한다. 고대 그리스 극작가 소포클레스^{Sophocles}(B.C. 497-B.C. 406)에 의하면 체스는 고대 그리스의 팔라메데스^{Palamedes}가 발명했다. 트로이 전쟁에서 싸우는 그리스 병사들에게 전술을 설명하기 위해서 병사들이 딴짓하지 못하면서 쉴 수 있도록 고안한 것이다. 병사들은 체스에 사용하던 너클본을 요리조리 가지고 놀면서 너클본 게임이 생기게 됐다는 것이다. 플라톤^{Plato}(B.C. 428/427 또는 424/423년)은 『파이도르스^{Phaedrus}』에서 주사위와 체커를 언급했다.

그리스와 로마, 그들의 발길이 닿지 않은 여러 곳에서도 다양한 버전의 너클본 게임이 재생산되었다. 놀잇감을 구하기 쉽고, 놀이 방법이 비교적 간단하여 오래 전부터 여러 나라에서 놀았던 것 같다.

윤덕희의 〈공기놀이〉에는 버드나무 가지가 늘어진 언덕에서 공기놀이하는 두 소년과 바람개비를 들고 있는 소년이 등장한다. 공기놀이는 주로 여자아이들이 하는 놀이인데 이 그림에서는 남자아이들이 공기놀이를 하고 있다. 예전에는 남자아이들 놀이였다고 한다.

아이들의 시선은 허공에 던져진 두 개의 공깃돌에 모아져 있다. 공깃돌을 위로 던졌다가 잡아내려 바닥에 놓는 것을 '알 낳기', 손 등에 올렸다가 손바닥으로 잡는 것을 '알 품기'라고 한다. 바람개비를 들고 서 있는 소년은 자신의 바람개비 생각은 잊은 듯 공기놀이에 관심을 보이고 있다. 지금 판이 끝나면 다음 판엔 자기도 끼고 싶은 눈치다. 공깃돌을 던진 아이의 눈을 보자. 검은 눈동자가 공중에 떠 있는 공깃돌을 향하여 긴장한 모습이다. 왼손에 나머지 돌을 들고 있고, 오른손으로 땅을 짚은 모습을 보니 이 소년은 왼손잡이일 것이다. 맞은편에 앉아 함께 놀이하는 아이는 곧 떨어질 공깃돌을 손으로 가리키며 친구가 실수하기를 기다리는 것 같다. 놀이하는 아이들의 표정과 옷차림을 자연스럽게 묘사한 필치가 능숙

하다.

 그림의 구성이 잘 짜여진 바위, 수풀, 버드나무 배경은 배경 없이 인물에 집중한 단원의 풍속화와는 다른 맛이다.

 왼쪽에 윤덕희의 호 '연옹蓮翁' 서명이 있고 인장은 자字인 '경백敬伯'을 찍었다. 화면 오른쪽에 이름을 새긴 '덕희德熙' 인장이 하나 더 있다.

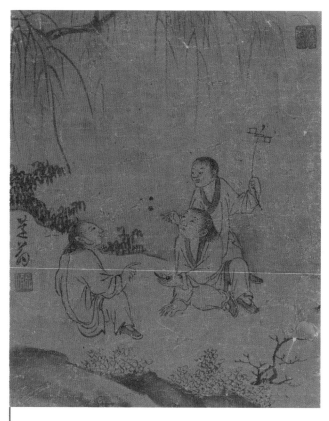

윤덕희 <공기놀이>
조선, 비단에 먹, 29.4×21.8cm, 국립중앙박물관

〈너클본 게임〉을 보자. 왼쪽 위에서부터 오른쪽 아래로 쏟아지는 빛은 화면을 대각선으로 가른다. 배경을 그리지 않았어도 보는 사람의 시선은 그림 전체를 훑게 만드는 구도이다.

앞치마를 두른 소녀가 공기놀이와 비슷한 게임인 '너클본Knucklebones'을 하고 있다. 4개의 너클본이 테이블에 놓여 있는 동안 소녀는 방금 공을 공중으로 던졌다.

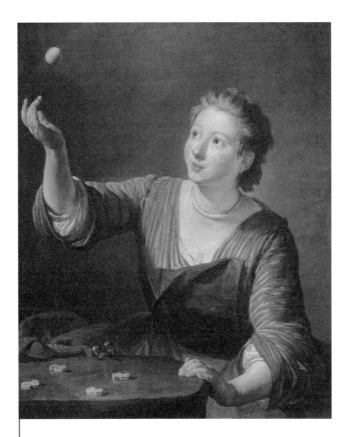

장시메옹 샤르댕Jean-Baptist-Siméon Chardin 〈너클본 게임The Game of Knucklebones〉
1734, 캔버스에 유채, 82x65.5cm, 볼티모어 미술관, 메릴랜드주, 미국

시선은 공의 움직임에 초점을 맞추고 있다. 마치 카메라의 스냅사진처럼 공중에 떠 있는 공을 순간 포착했다. 그림을 그릴 때는 이미 공은 바닥에 떨어져 있을 것이다.

이제 탁자를 짚고 있는 왼손은 재빨리 탁자 위에 있는 4개의 너클본을 집어야 한다. 불규칙한 모양의 너클본은 실제로 양의 발뒤꿈치에서 나온 작은 뼈이다. 언제부턴가 너클본 게임은 플라스틱 너클을 사용하고 있다.

이 소녀는 하던 일을 멈추고 놀이에 집중한 듯하다. 공을 던지느라 느슨해진 앞치마의 가슴 부분은 한쪽이 앞으로 젖혀져 있다. 테이블 가장자리에는 가위가 놓여 있고, 앞치마 가슴 왼쪽에는 바늘이 꽂혀 있다. 허리를 묶은 빨간 리본은 테이블 위에 살짝 올려놨다. 할 일이 밀려도 놀이에 빠진 소녀에게 이 시간은 잠시 일을 잊은 귀한 휴식 시간이다.

비슷한 놀이가 세상 어느 곳에서나 행해지는 것을 보면 예나 지금이나, 동양이나 서양이나 놀이가 인간에게 주는 즐거움과 위안은 크다. 특별한 놀이기구가 없어도 주위에서 구할 수 있는 돌멩이를 이용하여 논다. 돌멩이조차 없어도 된다. 그저 맨땅에서, 아주 작은 공간에서도 놀 수 있다. 놀이하는 즐거움은 어른이나 아이나 다르지 않다. 일상의 과중한 무게에 짓눌려 사는 현대인들에게 놀이가 필요하다. 잠시나마 즐거운 시간을 갖는 것이 필요하다. 공기놀이는 어떤가? 사무실 책상에서도 쉽게 할 수 있다.

1500년대 네덜란드에서도 '너클본 게임'이 있었다. 어린이 놀이의 그림 한 부분을 살펴본다.

대大 피터르 브뤼헐Pieter Bruegel The elder **<어린이들 놀이**Children's Game>
1560, 판넬에 유채, 118×161cm, 쿤스트히스토리쉬 뮤제움, 비엔나, 오스트리아

Jean-Baptiste-Siméon Chardin
장시메옹 샤르댕

장시메옹 샤르댕Jean-Baptiste-Siméon Chardin(1699. 11. 2. 파리 출생, 1779. 12. 6. 파리 사망)은 파리에서 가구공의 아들로 태어나, 거의 도시를 떠나지 않았다. 예술 역사상 가장 뛰어난 정물화의 대표자 중 한 명으로 간주된다. 루이 15세가 그에게 루브르박물관의 스튜디오와 거주 공간을 허락한 1757년까지 생 쉴피스 근처 좌안에서 살았다. 고도로 세련된 소규모 정물 작품과 냉정하고 단순한 조화를 불러일으키는 풍속화를 많이 남겼다. 1720년대에 첫 번째 정물을 제작했지만, 많은 정물이 날짜가 지정되지 않아 정확히 언제인지는 알 수 없다. 샤르댕은 처음에 화가 피에르쟈크 카제스Pierre-Jacques Cazes(1676-1754)의 스튜디오에서 학문적 그림 기법을 배웠고, 다음에는 저명한 역사 화가인 노엘 니콜라 쿠아펠Noël-Nicolas Coypel(1690-1734)의 기법을 배웠다. 1724년에는 생 뤽 아카데미(Académie de Saint-Luc)의 마스터가 되었고, '동물과 과일의 화가'로 인정받았다. 1737년부터 샤르댕은 살롱에서 정기적으로 전시회를 가졌다. 1737년 살롱의 재건은 샤르댕에게 정물을 넘어 자신의 작품을

발전시킬 동기를 부여했다. 그는 50년 동안 정기적으로 회의에 참석하고, 1752년 루이 15세로부터 500리브르의 연금을 받았다. 1759년 살롱에서 9개의 그림을 전시했다. 1761년 살롱 전시회 설치를 감독했다. 1770년까지 샤르댕은 '프리미어 페인트 뒤 로이Premiere peintre du roi 궁정화가'가 되었고 연금 1,400리브르는 아카데미에서 가장 높았다.

17세기 네덜란드 그림의 인기가 높아짐에 따라 샤르댕은 '장르 화가'로서의 기술을 개발하기 시작했다. 웅대하고 역사적인 주제를 선택하지 않고 보통 가사 역할에서 평범한 사람들을 묘사했다. 장르(풍속화) 장면은 파리 살롱에서 매우 인기를 얻었고 곧 풍부한 해외 고객층을 갖게 되었다. 1737년 살롱에서 샤르댕은 7개의 소규모 장르 장면을 전시하여 이 영역에서 자신의 숙달을 확립하고 비평가들의 찬사를 받았다.

1771년 살롱 출품은 동료와 대중 모두에게 충격을 주었다. 평소의 정물화나 풍속화 대신에 3개의 파스텔을 전시했다. 그는 앙지빌레 백작(Comte d'Angiviller)에게 보낸 편지에서 "내 허약함으로 인해 계속해서 유화를 그릴 수 없었고 파스텔에 의지했습니다"라고 썼다. 샤르댕의 파스텔 초상화는 대담한 색상과 회화적 터치가 특징이며, 다양한 종이에서 허용하는 질감을 실험했다. 경력을 통틀어 초상화를 거의 만들지 않았지만, 이 후기 작품은 삶을 그리는 것과 빛과 색조의 미묘한 변조를 렌더링하는데 모두 샤르댕의 재능을 보여준다.

마지막 살롱 참가는 1779년이었고, 여러 파스텔 연구를 특징으로 했다. 그의 수집가의 벽, 그의 예술, 특히 그의 풍속화는 파리에서 스톡홀름까지, 에든버러에서 상트페테르부르크까지, 비엔나에서 칼스루에까지 유럽 전역의 부르주아, 귀족 및 왕실 수집가들에 의해 추구되었다.

윤덕희
〈독서하는 여인〉

프라고나르
〈책 읽는 소녀〉

글을 읽고 의리를 강론하는 것은 남자가 할 일이요, 부녀자는 절서에 따라 조석
으로 의복·음식을 공양하는 일과 제사와 빈객을 받드는 절차가 있으니, 어느
사이에 서적을 읽을 수 있겠는가? 부녀자로서 고금의 역사를 통달하고 예의를
논설하는 자가 있으나 반드시 몸소 실천하지 못하고 폐단만 많은 것을 흔히 볼
수 있다.

우리나라 풍속은 중국과 달라서 무릇 문자의 공부란 힘을 쓰지 않으면 되지 않
으니, 부녀자는 처음부터 유의할 것이 아니다. 『소학』과 『내훈(內訓)』의 등속도
모두 남자가 익힐 일이니, 부녀자로서는 묵묵히 연구하여 그 논설만을 알고 일
에 따라 훈계할 따름이다. 부녀자가 만약 누에치고 길쌈하는 일을 소홀히 하고
먼저 시서에 힘쓴다면 어찌 옳겠는가?

_『성호사설』16권 「인사문」 "부녀지교婦女之敎"[1]

『성호사설』은 조선의 실학자 성호星湖 이익李瀷(1681~1763)이 평소에 제자들과 나누던 문답을 엮은 책이다. 위의 글은 300여 년 전 조선 여인들에게 준 가르침이었다. 격세지감이라는 말이 저절로 떠오른다.

책읽기에 대해 가장 많이 쓰는 말은 '독서삼매경讀書三昧境'일 것이다. 불교 용어 '삼마디samadhi'의 한자 표기인 삼매三昧는 "마음을 한 곳에 집중한다"는 뜻이다. 이 '삼마디'의 경지는 곧 선禪의 경지와 같다. 독서삼매경은 다른 생각은 전혀 하지 않고 오직 책 읽기에만 골몰하는 경지를 이르는 말이다.

'독서망양讀書亡羊'이라는 말이 있다. 『장자莊子』「변무편騈拇篇」에 나오는 말이다. 다른 일에 정신을 뺏겨 중요한 일을 망쳤다거나 중요한 일을 하다가 다른 일을 그르친 상황에서 인용되는 말이다. 문자 그대로 보자면 책을 읽다가 양을 잃어버렸다는 뜻이다. 이야말로 독서삼매에 빠진 것 아닌가!

'위편삼절韋編三絶', 공자는 주역을 읽고 또 읽느라고 가죽으로 묶은 끈이 세 번씩이나 끊어졌다는 고사가 있다. 죽간竹簡(대나무 조각을 가죽끈으로 엮어 만든 책)을 엮은 가죽끈이 끊어졌다는 것이다. 하나의 책을 정독한 예이다.

두보의 시 〈제백학사모옥題柏學士茅屋〉에는 '남아수독오거서男兒須讀五車書'라는 글귀가 있다. 남자는 모름지기 다섯 수레만큼의 많은 책을 읽어야 한다는 말이다. 다독을 권하고 있다.

조선 시대, 17세기부터는 많은 여성이 한글로 된 『규중요람』, 『내훈』, 『삼강행실』 등 현모양처가 되기 위한 지침서를 읽기 시작했다. 여성의 독서가 여성용 책에 국한된 것은 아니었다. 『구운몽』을 쓴 김만중金萬重(1637~1692)의 어머니 해평 윤씨는 『소학小學』, 『사략史略』, 『당률唐律』을 읽고 아들들에게 손수 가르쳤다고 한다. 문인 학자나 과거 지망생들의 전유물이었던 독서가 여성들에게까지 퍼진 것은 임진왜란을 계기로 조선에 전해진 패관소설의 인기가 한몫을 했다. 민간에서 떠도는 이야기를 모아 기록한 것이 패관소설이다.

한편 독일 작가 슈테판 볼만Stefan Bollmann(1958~)은 그의 저서에서 '책과 여자'를 집중 조명했는데『책 읽는 여자는 위험하다Frauen, die Lesen, sind gefährlich』(Elisabeth Sandmann, 2005)라는 책을 출간했다. 한국어로도 번역 출간되었다(조이한, 김정근 역. 웅진지식하우스, 2006).

삼종지도三從之道의 시대에 자의식이 강한 여성이 위험하다고 여긴 것은 정황상 이해할 수 있으나 2000년대에 서양에서 출간된 책에서 책 읽는 여성의 위험성을 다루다니 놀랍고 또 놀랍다. 그러나 여성의 독서에 대한 위험성을 집중적으로 다룬 책은 아니다. 화가들이 책 읽는 여성의 아름다움에 매혹되어 그린 그림들을 중심으로 쓴 그림읽기책이다.『책 읽는 여자는 위험하다』는 이어서 새로운 버전『책 읽는 여자는 위험하고 현명하다Frauen, die lesen, sind gefährlich und klug』로 출간됐다. 새로운 그림과 텍스트가 추가된 신간은 여성들의 책에 대한 접근이 그들을 훨씬 더 현명하고 지식을 풍부하게 만들었다는 내용이다.

가부장 시대에는 책 읽는 여성을 급진적이라고 여겼다. 자존감이 강하고, 전통적인 세계관, 특히 남성중심적 세계관과 일치하지 않는 것이 왜 위험했을까?

지금은 '책 읽는 여성'은 시대의 요구이다. 우리나라는 이미 수백 년 전부터 여성이 책을 읽어 왔다. 조선 시대 여인의 책 읽는 모습을 풍속화로 만나본다.

윤덕희는 아버지 윤두서가 개척한 풍속화를 계승했고, 윤덕희의 아들 윤용도 가풍을 이었다. 해남 윤씨 종가 녹우당綠雨堂은 책이 많기로 유명하다. 아버지 윤두서의 〈미인독서〉와 아들 윤덕희의 〈독서하는 여인〉은 녹우당의 서책들이 만들어 낸 그림이리라. 아침에 눈을 뜨면서부터 밤에 눈을 감고 잠자리에 들 때까지 녹우당의 서책들이 뿜어내는 책 냄새를 맡으며 생활한 윤덕희의 풍속화이다.

파초 잎이 시원스레 드리운 여름날, 단정한 차림새의 여인이 개다리 의자에 앉아 독서 삼매경에 빠져 있다. 현대 여성은 쌍꺼풀 눈에 눈동자가 크고, 오똑한 콧날을 가진 얼굴형을 미인형으로 보지만 조선 시대에는 그림 속 여인처럼 날이 서

지 않은 콧대와 도톰하게 작은 입술 그리고 동그스름한 얼굴을 미인으로 꼽았다.

고개를 약간 수그려 내리 깐 눈이 책을 향하고, 무릎에 펼친 책을 한 자 한 자 짚어가며 읽는 모습이 지성적으로 보인다. 여성은 한 치도 흐트러짐 없는 기품있는 모습이다. 깃과 소매 그리고 곁마기에 다른 천을 댄 삼회장 저고리와 옅은 색 치마를 입은 차림새가 수수하다. 이마 위쪽으로 둥글게 다리를 얹은 머리는 단정하여 사대부 권솔임이 틀림없다. 치마는 풍성한 모양으로 두 발을 가렸다. 책 읽는 여성을 그린 그림은 드물어 여인들을 많이 그린 신윤복의 그림이나 풍속화를 많이 그린 김홍도의 그림에서도 발견되지 않는다.

여인의 뒤에 놓인 삽병挿屛의 그림도 그대로 한 폭의 화조도이다.

파초와 삽병과 난간은 중국 화풍이지만 다소곳한 여인의 표정은 조선 여인의 모습이다. 윤두서의 그림 〈미인독서〉와 윤덕희의 〈독서하는 여인〉은 파초, 삽병, 독서하는 여인의 구도가 같다. 다른 점은 윤두서의 그림은 책을 읽지 않는 다른 여성과 배경과 전경이 있는 반면에 윤덕희의 그림은 책 읽는 여성에게 집중하고 있다.

이덕무李德懋(1741-1793)의 『사소절士小節』에는 여자가 책 읽는 것을 좋지 않게 기록했지만 그림 속 여인은 당당히 방 밖에 나와 책을 읽고 있다. 조선에서는 여자가 읽어야 할 책과 읽지 말아야 할 책을 구별하여 가르쳤다.

> 부인은 경서(經書)와 사서(史書), 『논어(論語)』·『시경(詩經)』·『소학(小學)』 그리고 여사서(女四書)를 대강 읽어서 그 뜻을 통하고, 여러 집안의 성씨, 조상의 계보, 역대의 나라 이름, 성현의 이름자 등을 알아둘 뿐이요, 허랑하게 시사(詩詞)를 지어 외간에 퍼뜨려서는 안 된다.

이렇게 필요한 것은 대충 알아두라는 식이다. 마치 큰 인심 쓰듯 여인독서를 제한적으로 허락해준다. 그러나 금서에 대해선 엄격하다.

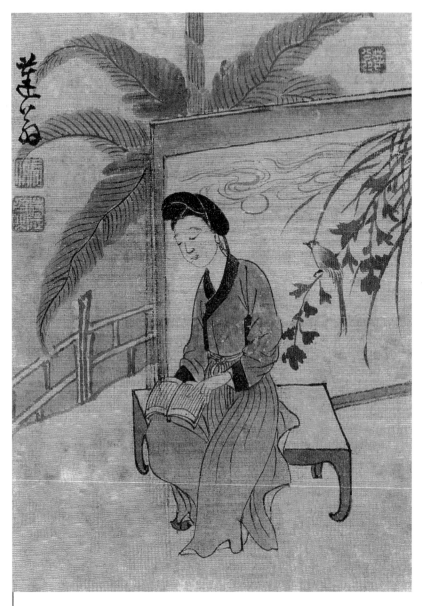

윤덕희 <독서하는 여인>
비단에 수묵담채, 20×14.3cm, 서울대학교박물관 소장, CC BY 공유마당

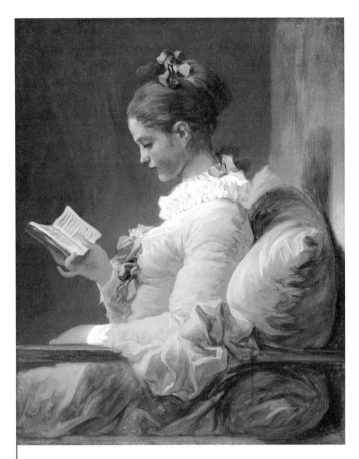

장오노레 프라고나르Jean-Honoré Fragonard **<책 읽는 소녀**Young Girl Reading**>**
c. 1769, 캔버스에 유채, 81.1×64.8cm, 워싱턴 국립미술관, 워싱턴 DC, 미국

언문으로 번역한 이야기책(傳奇)을 탐독하여 가사를 방치하거나 여자가 할 일을
게을리해서는 안 된다. 그런데 심지어 돈을 주고 빌려보는 등 거기에 취미를 붙
여 가산을 파탄하는 자까지 있다.

또는 그 내용이 모두 투기하고 음란한 일이므로, 부인의 방탕함이 혹 그것에 연

유하기도 하니, 간교한 무리들이 요염하고 괴이한 일을 늘어놓아 선망하는 마음을 충동시키는 것이 아닌 줄을 어찌 알겠는가?

＿『청장관전서』제30권『사소절』7.「부의婦儀」**2**

아, 조선 여인들의 삶이여! 책도 마음대로 못 읽었구나.

서양화에서 책 읽는 여성이 등장하는 것은 주로 종교화의 성모 마리아, 막달라 마리아이다. 성모 마리아는 수태고지 그림에서 성서를 읽고 있는데 가브리엘 천사가 나타나고, 막달라 마리아는『성무일과서聖務日課書』(Breviary)를 열심히 보고 있는 모습으로 그려졌다.

18세기에는 책 읽는 여성을 소재로 한 그림을 많이 그렸다. 많은 문학책이 쏟아져 나왔고, 특히 여성들은 소설을 즐겨 읽었다. 소파에 편안하게 앉아 긴장감에서 해방된 모습으로 책 읽는 그림을 흔히 볼 수 있다.

프라고나르의 〈책 읽는 소녀〉 그림에는 우아한 노란 드레스를 입은 소녀가 푹신한 쿠션에 몸을 기대고 책을 읽고 있다. 프라고나르 '환상의 인물Figures de fantaisie' 시리즈의 일부인 이 그림은 미국에서 가장 유명한 프랑스 로코코 시대 그림 중 하나이다. 로코코 컬러로 여성스러움의 감성과 무드를 표현하였다. 소녀의 얼굴과 드레스는 정면에서 빛이 들어오고, 어두운 배경 색상은 피사체를 강조한다. 소녀의 뒤쪽 벽에 희미한 그림자가 있다. 더 어두운 황토색은 팔걸이와 함께 배경 벽과 그림자에 힘을 준다. 갈색 벽의 강한 수직 구조는 수평 막대인 팔걸이와 결합되어 견고한 구성을 드러낸다.

프랑스 혁명 이전에 상류사회의 라이프 스타일은 문화를 중요하게 여겼다. 이 무렵에 볼테르Voltaire François-Marie Arouet(1694~1778)의 『캉디드Candide』 같은 작은 책들이 출판되어 엘리트들이 손에 들고 다니며 읽는 것이 유행이었다고 한다. 그림 속

소녀가 읽는 책이 무엇인지 알 수 없으나 그 당시 유행하던 작은 책이다.

프라고나르는 얼굴에 미세한 붓놀림을 사용했고 드레스와 쿠션에는 느슨한 붓놀림을 사용했다. 러프의 정확한 디테일을 구현하기 위해 나무 브러시(혹은 미술용 나이프)를 사용하여 페인트를 조각했다. 부드럽고 섬세한 색상과 노란 색조의 구성은 전형적인 로코코 스타일이다. 베개의 바이올렛 틴트, 짙은 톤의 벽과 팔걸이, 소녀의 장밋빛 피부와 화사한 노란색 드레스가 따뜻함과 환희, 관능적인 느낌을 연출한다. 손가락은 마치 어떤 신호처럼 책을 둘러싸고 있어 붓놀림의 빠른 유동성을 볼 수 있으며, 이는 프라고나르의 전형적인 특징이다.

서양 미술에서는 13세기부터 현재까지도 책 읽는 여자를 소재로 한 다양한 작품들이 전해진다. 이탈리아 화가 안토넬로 다 메시나Antonello da Messina(1430∼1479)의 〈수태고지〉 이후 수없이 많이 그려진 '책 읽는 여성'의 모습은 비슷비슷하다. 여성이 읽는 책이 성서에서 세속의 책으로 바뀌어 갔을 뿐, 여성과 책이 주인공으로 등장한다. 윤덕희는 사대부 가문 출신이다. 그림에서도 그 기품이 엿보인다. 프라고나르의 가장 유명한 작품은 친밀한 분위기와 가려진 에로티시즘을 전달하는 풍속화이다. 위 그림 속 조선의 여인과 서양의 소녀가 읽는 책은 어떤 내용일까? 현미경을 대고 들여다봐도 알 수 없을 그 내용이 궁금하다.

우암尤庵 송시열宋時烈(1607-1689)은 시집가는 큰딸에게 교훈서『우암계녀서尤庵戒女書』를 남겼다. "부인의 소임이 의식衣食 밧게 업사니……" 지금 시집가는 딸에게 이런 편지를 써서 손에 쥐어 준다면 딸은 아버지 집에 다시는 오지 않을 것이다.

책은 정독하지 않아도, 함께 있기만 해도 사람에게 영향을 끼친다. 숲의 피톤치드처럼 책 나무들은 책 냄새를 뿜어낸다. 책 냄새에 취하면 환상의 세계를 거닐기도 하고, 지식의 빛을 쬐며 지혜의 열매가 영글어가기도 한다. 독기를 뿜어내는 것을 피하기만 하면 말이다.

Jean-Honoré Fragonard
장오노레 프라고나르

장오노레 프라고나르Jean-Honoré Fragonard(1732. 4. 5. 프랑스 그라스 출생, 1806. 8. 22. 프랑스 파리 사망)는 로코코 예술의 화가이다. 사랑을 추구하는 연인들의 그림, 휘날리는 드레스를 입은 우아한 숙녀들, 전원적인 장면으로 유명하다. 18세기, 특히 루이 15세의 통치 기간 동안 파리에서 나타난 로코코 양식은 밝은 색상, 비대칭 디자인, 곡선형의 자연스러운 형태가 특징이다. 프라고나르의 회화는 내러티브 드라마처럼 독특하다. 화면은 종종 무대처럼 구성되며, 빛을 사용하여 사건의 순서가 명확해지도록 보는 사람의 눈을 유도한다.

1747년 프라고나르는 장시메옹 샤르댕Jean-Baptiste-Siméon Chardin의 화실에서 견습생으로 일한 후 프랑수아 부셰François Boucher 밑에서 공부했다. 1752년 로마 대상(Prix de Rome)을 수상한 그는 1756~1761년을 로마에 있는 프랑스 아카데미에 거주하면서 골동품과 르네상스 회화를 공부했다. 1761년 파리로 돌아온 그는 이탈리아 바로크 회화와 17세기 네덜란드 풍경의 영향을 결합한 캐비닛 그림(small cabinet-size

paintings)으로 미술 시장에 진입했다. 1765년에서 1770년 사이에 유명 인사들의 공상적이고 외설적이며 에로틱한 초상화를 그려 본격적으로 성공을 거두었다. 이 기간 동안 그는 로코코 운동을 대표하는 〈그네^{Swing}〉와 같은 에로틱한 걸작을 그렸다. 루이 15세의 공식 정부인 뒤바리 백작부인^{Jeanne Antoinette Bécu, comtesse du Barry} 같은 개인 고객을 위해 이젤 그림을 그렸다.

1773~1774년 부유한 장군인 피에르 자크 오네심 베르제레^{Pierre Jacques Onésyme Bergeret de Grancourt}의 예술적 동반자로서 두 번째 이탈리아를 여행했다. 이 시기에 브라운 워시 기법을 도입하기도 했다. 프라고나르의 페인트 적용은 캔버스에서 명확하게 볼 수 있다. 옷의 주름을 나타내는 길고 유동적인 스트로크, 나뭇잎과 꽃을 전달하는 짧은 붓 터치, 흐르는 물은 빛과 그림자 사이의 극적인 대조를 통해 색상과 톤 사용으로 보완된다.

프랑스로 돌아온 후, 프라고나르는 평면적인 구성과 매끄러운 표면으로 새로 유행한 신고전주의 양식으로 자신의 스타일을 재창조하기 위해 다양한 시도를 했다. 프랑스 혁명 이후 그는 루브르박물관에서 행정직을 맡았다. 인물과 풍경을 가까이서 보면 하나의 획으로 분해되도록 이끄는 프라고나르의 표현적인 붓놀림은 인상파 화가들에게 큰 영향을 미쳤으며, 그의 주제는 젠더, 인종, 섹슈얼리티에 관심이 있는 21세기 예술가들에게 관심을 끌었다.

낯선 말 풀이

절서節序 절기의 차례. 또는 차례로 바뀌는 절기.

곁마기 여자가 예복으로 입던 저고리의 하나. 연두나 노랑 바탕에 자줏빛으로 겨드랑이, 깃, 고름, 끝동을 단다. 저고리 겨드랑이 안쪽에 자줏빛으로 댄 헝겊.

삼회장 여자 한복 저고리의 깃, 소맷부리, 겨드랑이에 대어 꾸미는 색깔 있는 헝겊.

다리 예전에 여자들의 머리숱이 많아 보이라고 덧넣었던 딴 머리.

얹은머리 땋아서 위로 둥글게 둘러 얹은 머리.

삽병揷屛 그림이나 서예, 조각품을 나무틀에 끼워서 세운 것을 말하는데, 중국에서 흔히 볼 수 있으며 실내 장식용 가구에 속한다.

패관소설 민간에서 떠도는 이야기를 주제로 한 소설.

윤용
〈협롱채춘〉

쥘 브르통
〈종달새의 노래〉

많은 예술가가 글로 계절 감상문을 짓고, 계절의 풍경을 그림으로 그리고, 소리로 연주하고 노래한다. 수백 년 전에도 그러했다. 봄이 오기 전부터 사람들은 봄속으로 서둘러서 걸어 들어갔다. 매화를 보려는 상춘객들도 있었고, 허기진 속을 채우려고 먹을 것을 찾아 나서는 사람들도 있었다. 추수한 곡식은 다 떨어졌고 햇곡식은 나오지 않은 춘궁기에 임금은 배고픈 백성을 가엾게 여겼다.

태종 9년(1409) 윤4월 27일(기사). 2번째 기록.

임금이 연침(燕寢)에서 세자에게 이르기를, "나는 백성들이 굶주린다는 말을 들으니 마음이 아프다." 하니, 세자가 자리를 피석(避席)하며, "신이 듣자오니 백성들 가운데 굶주림으로 인하여 나물을 캐다가 죽은 자도 있다고 합니다." 하였다.[1]

300여 년 전의 봄 그림을 감상해본다. 윤용의 〈협롱채춘〉이다. 나물 캐러 나온

한 여인이 호미를 들고 우뚝 서 있다.

조선 시대의 농민들도 주로 철제 농기구를 사용하였다. 『농사직설』(세종이 정초鄭招, 변효문卞孝文 등에게 명하여 1429년에 편찬)에 의하면 조선 전기 이전에 이미 각각의 농작업마다 사용하는 농기구가 구비되어 있었다.

호미는 7세기를 전후해 등장한 농기구이다. 고려, 조선을 거치면서 날의 형태가 지역에 따라 다르게 개량되고 발전했다. 최근에 온라인 쇼핑몰 '아마존amazon'에서 돌풍을 일으킨 '영주대장간'의 호미도 그림처럼 목이 긴 호미이다. 농사는 봄에 쟁기로 논과 밭을 갈고, 괭이와 쇠스랑 등으로 흙을 고른다. 써레와 나래로 보들보들하게 삶은 흙에 씨를 뿌린 후에는 호미로 여러 번 김매기를 하고 낫으로 수확한다. 호미는 여인들이 다루기에도 편리한 농기구로 농사뿐 아니라 나물을 캐는 데도 유용하게 쓰였다.

〈협롱채춘〉은 윤두서의 손자인 선비 화가 윤용尹愹(1708~1740)이 망태기와 호미를 들고 돌아선 여인의 모습을 그린 그림이다. 나물을 캐는 용도로도 쓴 호미의 모습이 잘 드러나 있다.

윤용의 《집고금화첩集古今畵帖》에 실려 있는 그림이다. 그림의 제목처럼 '나물 바구니를 끼고 봄을 캐는' 여인은 자루가 긴 호미를 든 채 허공을 응시하며 뒤돌아 서 있다. 봄날 농촌 서정이 스며 있다. 윤두서의 〈채애도〉와는 달리 배경 없이 들판에 사람만 우뚝 서 있다. 오른손에는 망태기를 끼고 왼손에는 호미를 들고 있다. 여인이 왼손에 든 호미는 '낫 형 호미'이다.

공재 윤두서의 작품 중 〈자화상〉은 정면상을 그렸다는 점에서 혁신적이었다. 손자인 윤용은 그와 달리 인물의 뒷모습을 그려 새로운 화풍을 선보였다. 관람자는 작품 속 여인과 같은 방향을 바라보며 그려지지 않은 풍경에 대해 상상한다. 사람의 뒷모습을 등장시키는 방법은 김홍도나 신윤복의 풍속화에 계승된다. 표정을 알 수 없는 여인의 생각도 추측해본다. 유별나게 넓은 공간으로 남겨진 여백에

윤 용 〈협롱채춘挾籠採春〉
종이에 담채, 27.6×21.2cm, 18세기, 간송미술관 소장, CC BY 공유마당

머릿속 그림을 그려보기도 한다. 일본의 미인도를 보면 여인들이 뒤를 돌아보는 모습을 종종 보게 된다. 조선에서는 볼 수 없는 여인의 뒷모습 그림이다.

머리쓰개는 터번처럼 꾸몄다. 수건으로 묶은 뒤쪽 매듭이 도톰하다. 소맷부리는 팔뚝이 드러나도록 감아올렸다. 드러난 속바지의 양쪽 가랑이를 무릎에 묶어 일하는데 거추장스럽지 않게 준비했다. 머리에 단단히 묶은 수건, 야무지게 들고

쥘 브르통Jules Adolphe Breton **〈종달새의 노래〉**The Song of the Lark
1884, 캔버스에 유채, 110.6×85.8cm, 시카고 아트 인스티튜트, 시카고, 일리노이, 미국

조선과 서양의 풍속화, 시대의 거울

있는 날 선 호미, 호미 자루를 그러잡은 손아귀와 근골, 단단한 종아리 근육은 춘궁기를 이겨내려는 생존의 의지를 강하게 뿜어내고 있다. 날렵한 서울 여인과 달리 허리까지 내려온 저고리는 토속적으로 보인다. 긴 저고리는 김홍도 이후부터 길이가 짧아져 젖가슴이 드러나기도 했다.

〈종달새의 노래〉는 1922년 퓰리처상을 수상한 윌라 캐더^{Willa Cather(1873-1947)}의 책『종달새의 노래』표지로 사용됐다.

제목에 있는 종달새가 그림에는 없다. 물론 새의 노래도 들리지 않는다.

첫눈에 시선을 끄는 것은 일출이다. 핑크 하이라이터로 발색한 태양은 나머지 배경의 흙빛 톤에서 더욱 두드러진다. 셔츠의 흰색이 여성으로 시선을 이끌어 간다. 그녀는 호미를 손에 들고 들판에 맨발로 서 있다. 젊은 여성의 알 수 없는 표정은 계속 그림에 흥미를 유발한다. 새벽녘에 들판으로 가던 중 종달새의 아름다운 노래에 발길을 멈춘 그녀의 위로 향한 얼굴은 시선이 어디에 머물러 있는지를 암시한다. 그림에 그려지지 않은 종달새를 쳐다보고 있는 것이리라. 종달새의 지저귐, 종달새의 노래를 듣고 있는 것이다. 예술 작품에서 종달새는 새벽을 상징하곤 한다. 작가 브르통의 설명에 의하면 새벽의 일출과 종달새를 통하여 여성에게 밝은 미래가 올 것이라는 메시지를 표현했다고 한다. 감상자들도 이 그림에서 종달새의 노래를 들을 수 있을까?

위 두 그림의 여인들은 모두 호미를 들고 있다. 호미는 흙을 헤치는 도구이다. 그러나 두 여인은 땅 쪽으로 몸을 굽히지 않았다. 시선을 땅에 두지 않았다. 땅은 생명을 상징한다. 하늘은 꿈을 상징한다. 그녀들이 발 디디고 살아가는 땅은 소출에 인색하다. 하늘로 눈길을 돌린다. 바라보는 그곳은 하늘 어디쯤일까? 마음은 그곳에 머물고 있으리라.

Jules Adolphe Breton
쥘 아돌프 브르통

쥘 아돌프 브르통Jules Adolphe Breton(1827. 5. 1. 프랑스 꾸리에르 출생, 1906. 7. 5. 프랑스 파리 사망)은 19세기 프랑스 자연주의 화가이다. 농민화가로 알려진 그는 '진실주의'(verism)의 옹호자이자 뚜렷한 사회의식을 가진 사실주의자였다.아버지는 지주였지만 부판사와 시장을 겸임했다. 그는 평온하고 행복한 환경에서 자랐고 대부분의 시간을 시골 농부들의 아이들과 정원과 들판에서 놀며 보냈다. 1843 년 여름,자연 배경의 초상화와 스케치로 벨기에 화가 펠릭스 드 비뉴Felix de Vigne(1806-1862)에게 깊은 인상을 주었고, 드 비뉴는 브르통을 자신의 스튜디오와 헨트의 왕립 아카데미에서 함께 공부하도록 초대했다. 1847년 에꼴 드 보자르에서 완벽한 예술 교육을 받기 위해 파리로 갔다. 미셸 드롤링Michel-Martin Drolling(1786-1851) 아틀리에에 합류했지만 1848년 혁명의 사회적 격변기에 진로를 포기했고, 아버지가 병들자 고향 꾸리에르로 돌아갔다. 1849년 살롱에서

〈불행과 절망〉으로 데뷔했고, 1851년 당시의 사회적 불행을 강조한 주제인 〈굶주림〉을 전시했다. 아르투아 지역의 농민들이 노역하는 모습을 지켜보던 어린 시절의 기억, 빛과 공기에 대한 인상과 함께 목가적인 시골 생활에 대한 기억은 그의 작품의 기초가 되었고 일생 동안 그림을 그리는 원천이 되었다. 1857년 살롱에서 〈밀의 축복〉(무제 드 보자르, 아라스)을 전시하여 2등 메달을 획득했고, 나폴레옹 3세가 그 작품을 구입했다. 그의 그림은 남북전쟁 이후 미국에서 특히 인기를 얻었다.

1870년대 브르통의 작품 발전에 영향을 미친 가장 중요한 외부 요인은 프랑스 회화에서 자연주의의 중요성이 높아지는 것과 프랑스-프로이센 전쟁 이후의 민족주의적 정서였다. 60여 년에 걸친 그의 경력을 통해 브르통은 땅에서 일하는 농민 노동자들의 아름다움과 조화에 대한 이상주의적 비전을 그렸다. 예술적, 문학적 능력과 업적으로 동료들로부터 존경받은 브르통은 1906년 파리에서 사망했다.

낯선 말 풀이

써레 갈아 놓은 논의 바닥을 고르는 데 쓰는 농기구. 긴 각목에 둥글고 끝이 뾰족한 살을 7~10개 박고 손잡이를 가로 대었으며 각목의 양쪽에 밧줄을 달아 소나 말이 끌게 되어 있다.

나래 논밭을 반반하게 고르는 데 쓰는 농기구. 써레와 비슷하나 아래에 발 대신에 널판이나 철판을 가로 대어 자갈이나 흙 따위를 밀어내는 데 쓴다.

삶다 논밭의 흙을 써레로 썰고 나래로 골라 노글노글하게 만들다.

연침燕寢 천자(天子), 제후(諸侯), 경대부(卿大夫), 선비[士]의 주거 공간 중 일상생활을 영위하는 공간을 말한다. 조선 궁궐의 경우 침전(寢殿)이 연침의 기능을 수행했다.

조선과 서양의 풍속화, 시대의 거울

윤두서, 윤덕희, 윤용

현재 사랑채 현판으로 걸려 있는 '녹우당'이라는 당호는 공재 윤두서와 절친했던 옥동 이서李漵(1662-1723)가 썼다. 전라남도 해남에 위치한 〈녹우당綠雨堂〉은 해남 윤씨海南尹氏 종가이다. 해변에 위치한 까닭에 해풍이 심해 윤선도尹善道(1587-1671)는 해남읍 연동에서 기거하고 증손인 윤두서를 살게 했던 건물이다.

해남 윤씨가는 윤두서에서 아들 윤덕희, 손자 윤용에 이르기까지 3대에 걸친 화가를 배출했다. 해남 윤씨가의 화풍은 한마디로 혁신성에 있다. 시대를 뛰어넘은 화풍, 그림을 통해 시대의 변혁을 꿈꿨던 화가들이었다. 이러한 화풍의 산실이 바로 해남 윤씨 종가 녹우당이다. 1927~1928년에 조선사편수회朝鮮史編修會에서 조사하고 작성한 『해남윤씨군서목록海南尹氏群書目錄』에는 중국의 화보, 서화가의 문집과 이론서 등 방대한 양의 중국 출판물들이 포함되어 있다. 중국에서 간행된 출판물이 2천 600여 종이나 된다.

윤두서가 새로운 회화 경향을 선도할 수 있었던 가장 큰 원동력은 방대한 중국

해남 윤씨 녹우당(사적 제167호) 현판
ⓒ고산윤선도박물관

서적의 독서 경험에서 온 것이다. 윤두서의 그림 독학 교재는 중국 그림을 수록한
《고씨화보顧氏畵譜》와 《당시화보唐詩畵譜》였다. 그림책을 펴놓고 그대로 베끼고 또
베꼈다고 한다. 원본 그림의 점 하나, 선 하나를 똑같이 그리려고 애썼다. 그렇게
열심히 중국 그림으로 연습하였지만, 특기할 것은 윤두서 삼부자가 중국풍의 그
림을 그리지 않았다는 것이다. 조선의 산하를 진경으로 그렸고, 조선의 인물을 그
렸다.

　녹우당은 윤두서의 외증손자인 정약용丁若鏞(1762-1836)이 강진에 유배되어 있을
때 드나들던 도서관이었고, 대흥사에 머물며 초의선사(의순意恂 1786-1866)의 가르
침을 받던 허련許鍊(1808-1893)이 화첩과 화보를 빌려보며 화가의 꿈을 키운 미술
관이었다.

공재恭齋 윤두서尹斗緒

윤두서는 1668. 6. 28.(음력 5. 20.) 출생, 1715. 12. 21.(음력 11. 26.) 사망한 조선의 화가이다. 자는 효언孝彦, 호는 공재恭齋, 종애鍾崖이다. 본관은 해남海南으로 고산高山 윤선도尹善道(1587~1671)가 증조부이다. 윤선도는 장손 윤이석尹爾錫에게 후사가 없자 윤이후尹爾厚의 4남인 윤두서를 종손으로 정하였다. 외증손이『목민심서』를 남긴 정약용이다.

윤두서는 버젓한 문벌 출신이다. 1693년(숙종 19) 진사시에 합격하였다. 다음 해 갑술환국甲戌換局이 터지고 서인에게 밀렸다. 해남 윤씨 집안이 속한 남인 계열이 당쟁의 심화로 어려운 상황에 처하자 벼슬을 포기하고 남은 일생을 학문과 시서화로 보냈다. 1712년 이후 고향 해남 연동으로 돌아가 은거하였다. 1715년 48세를 일기로 세상을 떠났다.

윤두서는 당시에 드문 인권 옹호주의자였다. 아들 윤덕희가 기록한 〈공재공 행장〉에 윤두서의 인품이 잘 드러난다. 그는 가난한 주민들을 구휼하는 데 앞장섰고 집안 노비들에게도 이름을 불러주었다. 노비의 자식이 무조건 노비가 되는 것에 반대하여 노비문서를 불태우기도 하였다.

그런 가풍은 아들 덕희와 손자 용에게도 이어져 가난한 농부를 따뜻한 시선으로 바라볼 수 있었다. 그림의 주인공이 되지 못했던 사람들을 주인공으로 삼았고, 노동을 천하게 여겼던 시대에 노동의 모습을 주제로 삼았다. 조선 풍속화의 문을 열고 기초를 다진 사람이 윤두서이다.

윤두서는 백성들이 생계를 위해 일하는 모습을 진지하게 표현했다. 농민들의 노동을 주제로 하는 그의 풍속화는 실학이라는 새로운 사상과 새로운 시대의 개막을 알리는 것이다. 대표작은 녹우당의 종손이 소장하고 있는 〈자화상〉이다. 공재의 〈자화상〉은 국가 지정유물이다. 조선 시대 초상화의 특징은 전신사조傳神寫照를 중히 여겼는데, 인물의 외양뿐 아니라 내면의 혼과 정신까지도 그림에 나타나

윤두서 <심득경 초상>
국립중앙박물관

야 한다는 것이다. 수염 한 올 한 올이 생생히 그려진 공재의 자화상은 비장하기까지 하다. 이 비장함은 여러 가지 현실의 괴리감에서 느껴지는 선비의 내면적 갈등일 것이다.

1710년(숙종 36)에는 친구 심득경沈得經(1673~1710)이 세상을 떠나자 재계하는 마음으로 유상遺像을 그렸다. 터럭 하나 틀리지 않게 재현했고, 벽에 걸었더니 온 집

안이 놀라서 눈물을 흘릴 정도였다고 한다.

이전 초상화는 약간 측면을 그렸으나 정면 초상화는 윤두서의 자화상이 처음이다.

윤두서 <자화상>
1710, 20.5×38.5cm, 국보 240호, 고산윤선도전시관 전시, CC BY 공유마당

윤두서의 사실주의적 태도와 회화관은 정약용丁若鏞의 회화론 형성에 바탕이된다. 윤두서는 대상을 정밀하고 정확하게 그리는 그림을 최선으로 삼았다. 정약용은 윤두서의 〈자화상〉을 보고 자신이 외탁했다고 피력했을 정도이다.

윤두서의 관찰력은 출중하다. 사물(인물)을 재현하는 데 특별한 재주가 있다. 머슴아이를 모델로 세워 동자를 그리기도 했다. 대상의 참 모습과 꼭 닮아야만 붓을 놓았다고 한다. 아들 윤덕희는 아버지가 반드시 연구 조사하고 뜻을 파악하여 실사에 비춰서 밝혀내고 배운 것을 실득했다고 〈공재공 행장〉에 기록했다.

남태응南泰膺(1687-1740)의 회화비평집 『청죽만록聽竹謾錄』중 "화사畫史"에서 사람들이 한쪽에 치우쳐서 다 잘하지 못하거나, 두루 잘하기는 하지만 공교하지 못한데, 그 모두를 집대성한 자는 오직 윤두서뿐이라고 했다.

윤두서의 제문을 쓴 실학자 성호星湖 이익李瀷(1681-1763)은 그의 형제(둘째 형 섬계剡溪 이잠李潛, 셋째 형 옥동玉洞 이서李漵)는 자신이 없었지만, 윤두서의 칭찬을 듣고 자신감을 갖게 되었다고 회고했다. 이익李瀷이 윤두서의 영향을 받았다는 의미가 된다.

추사秋史 김정희金正喜(1786-1856)는 우리나라 옛 그림을 배우려면 윤두서에서부터 시작하라는 찬사를 남겼다. 윤두서가 조선 후기 회화에 새로운 시대를 열었다고 평가했다.

윤두서는 조영석-김홍도-신윤복-김득신으로 이어지는 조선 시대 풍속화의 시조라는 점만으로도 한국 미술사에서 차지하는 비중이 크다.

낙서駱西 윤덕희尹德熙

윤덕희의 생애에 대해서는 녹우당에 소장되어 있는 유고집인 『수발집溲勃集』에서 엿볼 수 있는데, 그의 나이 21세에서 82세까지의 시문이 연대기로 쓰여 있어 그의 생애와 교유관계, 회화관을 살필 수 있다.

윤덕희尹德熙(1685-1766)의 자는 경백敬伯, 호는 낙서駱西, 연옹蓮翁, 연포蓮圃, 현옹玄翁이다. 윤두서의 맏아들이다. 가선대부嘉善大夫(종이품從二品의 문관과 무관에게 주던 품계) 동지중추부사에 추증되었다.

초년에 그는 서울 회동에 살며 이저李渚에게 학문을 배웠다. 윤덕희는 일찍부터 진경에 관심을 보여 25세인 1709년에 사촌 윤덕부에게 삼각산 팔경 중 하나인 '백운대'를 부채에 그려줬다. 부채 그림에 차운한 시에서 '진경眞景'이라는 용어를 처음으로 사용했다. 조선 후기 회화사의 큰 흐름인 '진경산수화'의 진경을 처음 사용한 사람이 윤덕희이다. 현재 전하는 진경산수화는 〈도담절경도島潭絶景圖〉(1763)가 유일하다. 숙종어진중모肅宗御眞重模에 참여했을 만큼 당시 인정받은 화가이다.

1713년 아버지 윤두서와 함께 해남으로 내려와 집안을 돌보면서 서화도 수련하였다. 윤두서는 아들 덕희에게 그림을 가르치지 않으려고 했었다. 그림 공부의 최종 목표는 도道라고 하던 윤두서는 덕희가 자신의 그림을 곧잘 따라 하는 바람에 결국 마음을 바꿨다고 한다. 윤덕희의 풍속화는 현실적인 풍속을 그린 경우도 있으나, 대부분은 윤두서의 그림이나 화보에서 일부 혹은 전체를 차용하여 조선풍으로 번안을 시도하였다.

1718년 선조들의 유묵을 모아 서화첩을 꾸미는 등 집안의 유물 정리와 보존에 힘을 쏟았다. 1719년에는 윤두서의 그림을 모아 《가전보회家傳寶繪》와 《윤씨가보尹氏家寶》 두 권의 화첩으로 꾸몄다. 1731년에 다시 상경하였다.

갑술환국(1694) 때 남인이 축출되고 소론과 노론이 다시 정권을 잡게 되자 남인 집안이었던 윤두서가 과거에 응시하지 않은 것처럼 아들들도 모두 과거를 보지 않고 관직에 나가지 않았다. 실권한 가문으로 견문을 넓히며 학문에 정진했다. 종손인 윤덕희는 선대부터 집안에 전해져 오는 수많은 고적과 유물들을 체계적으로 정리하는 데 주력하였고, 그림 그리는 일에도 집중했다. 그의 노력 덕에 해남 윤씨의 족적은 〈녹우당〉에 잘 정리되어 남아 있다.

<도담절경도>
1763, 윤덕희가 그린 진경산수화의 대표작으로 충청도 단양의 단양팔경 중 하나인 도담삼봉을 그린 것이다. 고산윤선도박물관

1747년 3월 22일~4월 27일까지 35일 동안 순의군順義君 이훤李煊(1638-1720)과 함께 금강산 일대를 유람하고 금강산 기행문인『금강유상록金剛遊賞錄』을 남겼다. 1748년(영조24)에 선원전에 있던 숙종 어진을 다시 모사하여 영희전 제4실에 모셨는데 재능을 인정받아 조영석과 함께 감동監董(조선 시대 국가의 토목공사, 서적 간행의 특별사업을 감독하고 관리하는 임시직 벼슬)으로 참여하였다. 1749년 봄에 윤덕희는 6품직인 사옹원 주부를 제수받고 2년 동안 관직 생활을 하였으나 병으로 사임하였다. 만년에 해남으로 낙향하였으나 한쪽 눈을 실명하여 작품 활동에는 주력하지 못했고 시를 쓰는 데 몰두하였다.

청고青皐 윤용尹愹

1708년 7월 27일에 출생하여 1740년 3월 8일에 33세의 젊은 나이로 세상을 떠났다. 자는 군열君悅, 호는 청고青皐. 윤선도의 후손으로 윤두서의 손자, 윤덕희의 차남이다. 1735(영조11)년 5형제 중 유일하게 28세에 진사시進士試에 합격하였다. 윤용은 시율과 시부를 잘 지어 여러 번 과시에 합격하였고 성균관에서 함께 공부한 사람들 사이에서도 명성이 자자했다. 남인 집안의 전통에 따라 관직에 마음을 두지 않고 시문학과 예술 방면에 재능을 보였다.

윤용의 작품들은 그림 위에 제시題詩를 쓰거나 시화합벽첩詩畵合璧帖으로 제작하여 '시중유화詩中有畵, 화중유시畵中有詩'의 경지를 잘 드러내고 있다.

윤두서로부터 가법으로 이어온 관찰과 사생을 중시하는 사실주의적 회화관을 엿볼 수 있다. 나비와 잠자리 등을 잡아 수염과 분가루 같은 미세한 것까지도 세밀히 관찰하여 거의 실물에 가깝도록 그렸다.

정약용은 강진 유배 시절에 해남 외갓집을 방문하여 외숙인 윤용이 그린 화첩《취우첩翠羽帖》을 보고 발문을 썼다.《취우첩》은 군열(윤용)이 스스로 자기 그림을 사랑하는 것이 마치 물총새(翡翠비취)가 스스로 제 깃을 사랑하는 것과 같다고 해

윤두서 <채애도>
18세기 초, 모시에 수묵, 30.2×25.0cm,
고산유물관 전시, CC BY 공유마당

윤 용 <협롱채춘挾籠採春>
종이에 담채, 27.6×21.2cm, 18세기, 간송미술관 소장,
CC BY 공유마당

서 붙여진 이름이라고 한다.

석북 石北 신광수申光洙(1712-1775, 윤용의 고모부)는 윤용의 그림을 극찬하여 『석북
집石北集』에 평을 남겼다.

祭尹君悅 偶然揮洒 亦自天縱 烟雲草樹 花鳥虫魚 春夏秋冬 濃淡惨舒 回薄萬

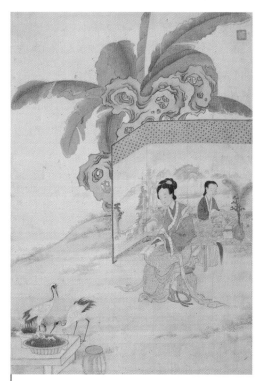

윤두서 <미인독서>
비단에 채색, 61x40.7cm, 개인소장

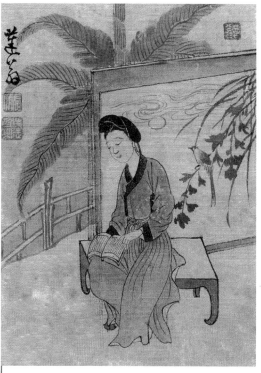

윤덕희 <독서하는 여인>
비단에 수묵담채, 20×14.3cm, 서울대학교박물관 소장

變 窮神入虛

(제윤군열, 우연휘쇄 적자천종 연운초수 화조충어 춘하추동 농담참서 회박만변 궁신입허)

_『石北先生文集』卷之十四 靈川 申光洙 聖淵甫著 / "祭文"[1]

우연히 붓을 놀리면 역시 하늘이 낳은 재주라 안개·구름, 풀·나무, 꽃·새,

곤충·물고기, 봄·여름·가을·겨울, 깊고 엷고 쓸쓸하고 여유 있는 것들이 모여서 끊임없이 변화하여 신의 경지를 다하고 허공에 들어갔다.

남태응은 『청죽만록』 중 "화사"에서 재주가 빼어나 앞으로 나아감을 아직 헤아릴 수 없을 정도이다. 그 성공이 어떠할지 기다릴 뿐이라고 하였다.

윤두서와 윤용의 그림은 여인의 뒷모습을 그린 것이 파격적이다. 윤두서의 그림 속 여인은 옆얼굴을 보여주지만, 윤용의 여인은 얼굴조차 드러나지 않는 뒷모습이다. 윤두서의 그림에 관념산수의 배경이 있으나, 윤용의 그림은 인물에 집중하여 풍속화적인 요소가 더욱 강조된다.

호미를 수평으로 틀어쥐고 멀리 봄기운을 향한 뒷모습의 사람을 등장시키는 방식은 후에 김홍도나 신윤복의 풍속화에 계승된다. 윤용의 산수화는 가법家法으로 정착된 남종화풍南宗畫風을 따랐고 풍속화에서는 윤두서의 영향을 많이 받았다는 것을 알 수 있다. 할아버지 윤두서의 혁신적 시각을 계승하여 민중적 소재를 화폭에 옮겼다.

묘소는 해남군 현산면 공소동에 있었으나 현재 흔적을 찾을 수 없다. 현존하는 작품은 불과 20점 안팎에 불과하다. 조부와 부친의 영향으로 산수화, 풍속화, 도석인물화, 초충, 화조화 등에 두루 재능을 보였다.

윤두서가 개척한 조선 후기 회화의 신세계인 풍속화를 아들 윤덕희가 계승했고, 윤덕희의 아들 윤용도 이 가풍을 이었다. 풍속화는 해남 윤씨 집안에서 3대로 이어지며 한때의 시도나 실험으로 끝나지 않았다. 조영석이 나타나 뿌리를 내리게 되고, 김홍도가 크게 발전시켜 새로운 장르로 만개하게 되었다.

낯선 말 풀이

문벌 대대로 내려오는 그 집안의 사회적 신분이나 지위.

행장 죽은 사람이 평생 살아온 일을 적은 글.

구휼 사회적 또는 국가적 차원에서 재난을 당한 사람이나 빈민에게 금품
을 주어 구제함.

추증追增되다 종이품 이상 벼슬아치의 죽은 아버지, 할아버지, 증조할아버지에게
벼슬이 주어지다. 나라에 공로가 있는 벼슬아치가 죽은 뒤에 품계가
높아지다.

차운次韻하다 남이 지은 시의 운자韻字를 따서 시를 짓다.

번안 원작의 내용이나 줄거리는 그대로 두고 풍속, 인명, 지명 따위를 시
대나 풍토에 맞게 바꾸어 고침.

시율詩律 시의 율격이나 운율.

율격 한시漢詩의 구성법에서 언어와 음률을 가장 음악적으로 이용한 격
식. 평측, 운각韻脚, 조구造句의 세 가지가 있다.

시부詩賦 시와 부를 아울러 이르는 말.

부賦 1.『시경詩經』에서 이르는 시의 육의六義 가운데 하나. 사물이나 그
에 대한 감상을, 비유를 쓰지 아니하고 직접 서술하는 작법이다.
2. 한 문체에서 글귀 끝에 운을 달고 흔히 대對를 맞추어 짓는 글.
3. 과문科文에서 여섯 글자로 한 글귀를 만들어 짓는 글.

조영석 〈말 징 박기〉, 테오도르 제리코 〈플랑드르 장제사〉

조영석 〈바느질〉, 아돌프 아츠 〈코트베익 고아원에서〉

조영석 〈이 잡는 노승〉, 바톨로메 무리요 〈거지 소년〉

조영석 〈우유 짜기〉, 제라드 터 보르히 〈헛간에서 우유 짜는 소녀〉

작가 알기 조영석, 김득신

나 자신을 관조觀照 하는 집

조영석
〈말 징 박기〉

테오도르 제리코
〈플랑드르 장제사〉

백낙일고伯樂一顧라는 고사가 있다. 문자 그대로 풀이하자면 백락이 한 번 뒤돌아본다는 뜻이다. 어떤 경우에 사용하는가? 누군가의 재능을 알아보는 사람이 있어야 그 재능이 빛을 본다는 의미로 사용한다. 말(言)의 근원은 이렇다. 한 사람이 말(馬)을 팔려고 했는데 아무도 그의 말에 관심을 보이지 않았다. 유명한 말 감정사 백락에게 간청하여 백락이 그 말을 보러 갔다. 백락이 보기에 그 말은 준마였다. 깜짝 놀라며 한동안 말을 살피다 돌아갔다. 백락의 감탄하는 표정을 본 사람들이 너도나도 그 말을 사겠다고 나서서 말은 생각했던 값의 열 배나 되는 값에 팔렸다.

백락伯樂은 천마天馬를 주관하는 전설의 별자리이다. 주周나라의 뛰어난 말 감정사 손양孫陽(생몰 연도 미상)이 별칭으로 백락이라 불리게 되었고, 백낙일고伯樂一顧라는 고사가 전해져 온 것이다. 『삼국지』의 '적토마'도 여포가 그 말의 가치를 알아보고, 믿고 잘 관리하여 싸움터를 누비는 준마가 될 수 있었다.

이익의 『성호사설』에는 말 징박기가 아주 나쁜 방법이라고 기록돼 있다.

> 또 이보다 더 해로운 것이 있으니, 발굽에 대갈(代葛)을 박아 일 년 내내 쉴 새 없
> 이, 들어오면 우리 안에 가두어 두고 나가면 무거운 짐을 싣게 되니, 아무리 좋
> 은 말인들 어찌 쉽게 늙어 죽지 않겠는가? 그런 까닭에 맨 먼저 대갈을 만들어
> 낸 자는 마정(馬政)의 죄인이다.
> _『성호사설』제4권 「만물문萬物門」 "마정馬政"[1]

편자에 박는 쇠못은 '징' 또는 '대갈代葛'이라 부른다.

말 기르기 중의 한 방법인 편자에 관한 자상한 기록을 찾아본다. 조선의 학자
청성青城 성대중成大中(1732-1809)이 쓴 『청성잡기青城雜記 4』 「성언醒言」 무쇠 말발굽
의 유래 기록이다.

> 옛날에는 말편자를 칡 줄기로 만들었는데 '대갈(代葛)'은 윤필상(尹弼商)에게서 시
> 작되었다. 윤필상이 건주위(建州衛)를 정벌할 때 두만강이 얼어 말이 미끄러지며
> 건너지 못하자 철편(鐵片)을 둥글게 만들어 끝부분을 틔우고 좌우로 구멍 여덟
> 개를 뚫었다. 못은 머리는 뾰족하게 하고 끝은 날카롭게 하여 쇠 편자를 말굽에
> 박으니 말이 과연 쉽게 건넜다. 그것이 칡 줄기로 만든 편자를 대신하였기 때문
> 에 '대갈'이라 하였다. 그러나 '목삽(木澀)'은 이목(李牧)이 만든 것으로 칡 줄기보
> 다 먼저 사용하였다. 대갈을 사용한 이후로 말발굽은 더욱 상했으니 말이 쉴 겨
> 를이 없었기 때문이다.
> 기구가 정교해질수록 부림받는 동물은 더 고달파지니 예로부터 그러하다.[2]

일본에서는 짚신으로 말발굽을 감쌌다고 한다.

말(馬)은 갈기를 다 깎고 발굽에 편자를 붙이지 않은 채 짚신으로 발을 쌌으며

_『동사일기 곤東槎日記 坤』[3]

우리나라에서는 말의 네 다리를 묶어 하늘을 보게 하고 칼로 굽바닥을 깎은 다음 못을 박는다. 중국에서는 말을 세워둔 채 끌로 먼저 말굽 가장자리가 고르지 못한 것을 다듬은 다음 굽을 들어 무릎에 얹고 못을 박는다.

_『청장관전서』제59권 「앙엽기盎葉記」 6 "말굽쇠"[4]

여기 "네 다리를 묶어 하늘을 보게" 한 뒤 말 징을 박는 그림이 있다.

말 한 마리가 하늘을 보고 누워 있고, 말머리 밑에는 가마니가 깔려 있다. 몸통 가장자리와 다리 부분에 흑백 대비를 주어 말이 입체적으로 보인다.

편자를 박기 위해 사람들은 말의 앞다리와 뒷다리를 서로 교차하여 묶어 말굽을 모은 뒤, 말이 움직이지 못하도록 네 다리를 다시 묶어서 끈을 옆에 있는 나무에 고정시켰다. 때로는 묶은 다리 사이에 주릿대를 끼어 꼼짝 못 하게 붙들고 있어야 한다. 단원 김홍도가 같은 소재로 그린 그림에는 주릿대가 나온다. 굽을 보호하고 미끄럼을 방지하는 게 편자다. 대장간에서 말의 발에 맞는 크기로 편자를 만들고, 말발굽을 깎아서 손질한 후에 편자를 붙인다. 그림 속 장면은 말 징박기의 마지막 과정인 편자를 붙이는 장면이다.

말은 무척이나 괴로운 듯 입을 벌리고 힘을 잔뜩 주고 있어 목의 근육이 두드러져 튀어나왔다. 말 주위에 있는 두 남자는 괴로워하는 말과는 대조적으로 매우 여유로운 모습이다. 맨발에 짚신을 신고 바지저고리를 입고 망건만 맨 편안한 차림의 남자는 쭈그리고 앉아 왼손으로 말발굽을 잡고, 오른손으로는 망치질을 하고 있다. 낫과 톱이 앞에 보인다. 오래된 편자를 먼저 빼내고 닳은 발굽을 다듬는 데 쓰는 연장들이다. 그 옆에는 벙거지 같은 모자를 눌러쓰고 적삼을 입은 남자가

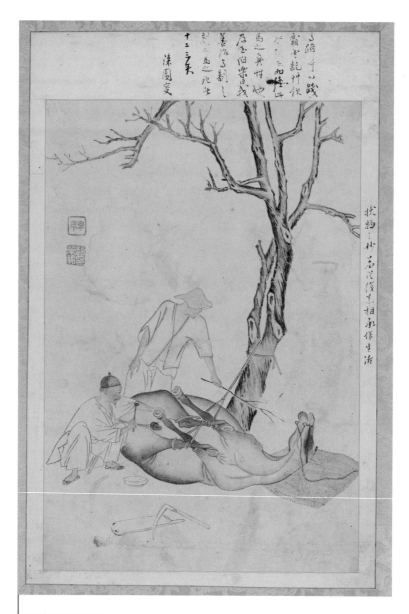

조영석 <말 징 박기>
조선 시대, 종이에 수묵담채, 36.7×25.1cm, 국립중앙박물관

왼손에 나뭇가지를 들고 흥분한 말을 진정시키는 중이다. 삿갓 쓴 사내가 나뭇가지로 으르며 짐짓 고통을 쫓으려 하는데, 작가는 말이 괴로워하는 모습을 매우 사실적으로 묘사하였다. 고삐나 굴레나 편자는 말을 위한 것이 아니라 길들이는 자의 편의를 돕는 도구다. 자신에게 편리하고 이익이 되면 다른 존재의 고통은 외면하는 인간의 모습을 그린 것 같다. 옆에 쓴 글은 화가의 올바른 길을 시사한다. "잘 그리는 것이 무엇인가. 남의 그림을 따라 배우는 것은 부끄러운 일이다. 오로지 살아 움직이는 것을 그려야 한다." 조영석은 사물을 직접 관찰한 뒤 그 사물들의 사실적인 모습을 그린 화가로 유명하다. 사람살이의 자잘한 일상을 예리한 눈으로 파고든 이 그림에서 말의 울음소리가 들리는 듯하다.

마구간에 커다란 말이 한쪽 뒷발굽을 들고 서 있다. 한 남자는 기다란 나무 봉 위에 말의 발을 걸쳐놓아 고정시키고 편자를 박고 있다. 말도 괴롭겠지만 작업을 하는 사람도 힘이 드는지 근육질 팔뚝에 힘줄이 울퉁불퉁하다. 맞은편의 남자는 태평하게 마구간 기둥에 기대어 서 있다. 괴로워하는 말의 목덜미라도 부드럽게 어루만져주면 얼마나 좋을까. 고통이 줄어들지는 않겠지만 아무리 짐승이라도 마음의 위로는 받을 텐데, 저 남자는 그저 무심한 표정이다. 오히려 어린아이가 말에게 손을 내밀지만, 말에게 닿을 듯 말 듯 닿지 않는다. 강아지는 아이 곁을 지키고 있다. 말꼬리를 똬리 틀어 묶어 올린 모습이 눈에 띈다. 달궈진 금속 편자에서 증기가 피어오른다.

말은 테오도르 제리코의 회화와 석판화에서 가장 좋아하는 주제였다. 이 석판화는 제리코가 1820~1821년에 런던에 있을 때 완성한 일련의 12개 판 중 하나이다. 석판화는 그리스grease(기름, 윤활유)와 물이 섞이지 않는 것을 이용한 인쇄 기술이다. 인쇄할 영역은 그리스로 덮고, 비워둘 곳은 습기를 준다. 유성 잉크를 인쇄면 전체에 바르면 그리스로 덮은 부분에는 달라붙지만 젖은 부분에는 달라붙지

테오도르 제리코Théodore Gericault **〈플랑드르 장제사**The Flemish Farrier**〉**
1822, 크림색 종이에 석판, 종이: 42.1×57.9 판: 24.3×32.2cm, 메트로폴리탄 미술관, 뉴욕, 미국

않는다. 그 상태로 압력을 가하면 잉크가 종이에 묻어 인쇄된다. 이 판화에서 작가는 물감처럼 기름진 용액을 사용하여 마치 대장간 내부에 증기가 피어오르는 형상을 만들어 냈다. 불에 달군 편자가 말발굽에 닿는 순간을 절묘하게 묘사했다.

조선 시대에는 말의 네 발을 묶어 땅바닥에 자빠뜨리고 편자를 박았다. 중국에서는 말을 세워둔 채 발굽을 갈고 그 뒤에 편자를 박고, 일본에서는 말에게 짚신을 신겼다. 서양에서는 제리코의 판화처럼 말을 세워둔 채 편자를 박는다. 같은 일을 하는 모양새가 다르지만, 동물과 인간, 말과 사람의 관계를 생각해본다.

이익은 『성호사설』에서 말을 기르는 것과 부리는 것은 같은 일이 아니라고 했다. 부리는 것은 사람에게 편하게 하는 목적이고, 말을 기른다는 것은 말을 편하게 해주는 것이 잘 기르는 것이라고 했다. 비단 말에게만 해당되는 생각은 아니다. 현대인들이 키우는 애완동물에 대한 생각도 일깨워주는 그림이다. '애완용 장난감'이 아닌 살아있는 동물을 기르고 돌보는 일이라는 인식을 가져야 한다.

Jean-Louis André Théodore Géricault
테오도르 제리코

테오도르 제리코(Jean-Louis André Théodore Géricault 1791. 9. 26. 프랑스 노르망디 루앙 출생, 1824. 1. 26. 프랑스 파리 사망)는 프랑스의 낭만주의 예술가이다. 그의 가족은 제리코가 다섯 살 때 파리로 이주했다. 아버지는 예술 교육을 반대했지만, 어머니의 유언과 삼촌의 도움으로 미술을 시작할 수 있었다. 1808년에 칼 베르네Carle Vernet(1758-1836)의 작업실에 들어갔다. 베르네 작품의 주제는 말과 군사, 풍속 장면이었다. 2년을 베르네의 작업실에 다닌 제리코는 평생을 말에 열중했다. 1811년 2월 에콜 데 보자르에 들어가 엄격한 고전주의자인 피에르 게랭Pierre- Narcisse Guérin(1774-1833)의 제자가 되었다. 1812년 나폴레옹 서사시에 대한 기념비적 찬사인 〈샤쇠르Chasseur(돌격하는 엽기병)〉로 데뷔했다. 1814년 봄, 파리 방위군의 기마 2중대에 합류했고, 그다음 해 루이 18세를 따라 망명한 왕의 총사 1중대에 합류했다. 게랭의 고전주의에 반발하여 그는 르네상스와 바로크 시대의 극적인 색채 화가들, 티치아노Tiziano Vecellio(c.1488-90-1576), 루벤스Peter Paul Rubens(1577-1640), 반 다이

크Anthony van Dyck(1599-1641), 렘브란트Rembrandt Harmenszoon van Rijn(1606-1669)의 그림을 모사했다. 동맹국들이 나폴레옹의 루브르박물관을 박탈한 1815년까지 그의 작업은 당시 프랑스 미술의 주요 경향인 민족적 근대성의 흐름에 속해 있었다. 1816~1817년에 이탈리아에 머물면서 게랭에게서 받아들이기를 거부했던 고전주의적 주제로 눈을 돌렸고, 벽을 가득 채운 규모의 작업에 대한 욕구를 불러일으켰다.

1817년 파리로 돌아왔다. 1817년에 석판화 공정을 최초로 시행했다. 1819년 살롱에서 정부에 대한 공격으로 잘못 해석된 〈메두사의 뗏목〉은 주로 적대적인 반응을 받았고, 1820년 〈메두사의 침묵〉을 전시하기 위해 영국으로 가서 2년을 머물렀다. 석판화의 전문 지식을 잘 활용하여 영국 빈곤층의 삶을 보여주는 석판화를 제작했다. 1821년 12월 건강이 악화되어 파리로 돌아왔고, 계속되는 승마 사고로 몸이 약해졌고, 1824년 1월에 사망했다.

제리코는 자신의 그림을 구상할 때 중점을 둔 것은 즉각성, 영속성, 안정성을 결합하는 것이었다. 따라서 그는 역사적 사실주의와 영웅적 일반성을 조화시키면서 예술의 두 가지 상반된 측면을 통합하려고 노력했다.

낯선 말 풀이

대갈代葛 얼음에 미끄럼 방지를 위해 칡으로 말발굽을 감았는데, 칡대신 쇠로
만든 편자를 사용한 후에도 편자를 '대갈'이라 불렀다.
말굽에 편자를 박을 때 쓰는 징을 뜻하기도 한다.

적삼 윗도리에 입는 홑옷. 모양은 저고리와 같다.

굴레 말이나 소 따위를 부리기 위하여 머리와 목에서 고삐에 걸쳐 얽어매
는 줄.

편자 말굽에 대어 붙이는 'U'자 모양의 쇳조각.

주릿대 주리를 트는 데에 쓰는 두 개의 긴 막대기.

장제사裝蹄師 말의 편자를 만들거나 말굽에 편자를 대는 일을 전문적으로 하는
사람.

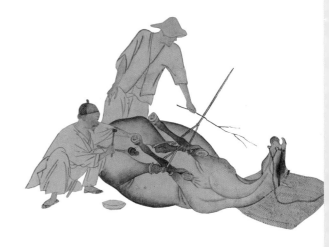

조영석
〈바느질〉

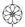

아돌프 아츠
〈코트베익 고아원에서〉

발달한 IT 기술로 글쓰기 플랫폼이 많이 생겼다. 전문 작가의 개념도 점차 흐려지고 있다. 주제가 독특한 글뿐만 아니라 일상의 기록들도 많이 눈에 띈다. 일상을 글로 기록하면 '수필'이 되고, 그림으로 기록하면 '풍속화'가 된다. 여러 글쓰기 플랫폼에는 수필이 넘쳐난다. 쓰는 사람도 남녀노소로 구분할 수 없이 다양하다. 바로 이전 시대인 조선 시대에는 시서화詩書畵가 주로 사대부가의 남성들이 누리던 문화였었다. 신사임당 같은 여성은 극히 드물었다. 드문 여성 문예 작품 가운데 작가 미상의 글이 조선 여성들 사이에 퍼져 나갔다.

〈규중칠우쟁론기〉이다. 현대에서 수필이라고 분류하는데 원래는 가전체假傳體라는 문학의 한 갈래가 고려 후기부터 조선 전기까지 문인들 사이에서 크게 유행했었다. 〈규중칠우쟁론기〉가 바로 가전체에 속한다. 규중 부인의 일곱 친구(자; 척尺부인, 가위; 교두交頭각시, 바늘; 세요細腰각시, 실; 청홍각시, 인두; 인화引火부인, 다리미; 울熨낭자, 골무; 감투할미)이 등장하여 대화를 나누는 풍자 글이다. 순조 때 유씨兪氏 부인이 지

은 〈조침문弔針文/제침문祭針文〉과 더불어 여성 고전 수필의 쌍벽을 이룬다. 남녀가 함께 이루는 사회에 남성들의 친구인 문방사우만 있는 것은 아니다. 규중칠우 같은 여성들의 친구도 있다.

7월 7일, 칠석날은 명절로 여기고 제사를 지냈다. 특히 여성들은 바느질을 잘하게 해달라는 제사를 지냈는데 바로 걸교제乞巧祭이다. 칠석날의 주인공은 견우와 직녀, 직녀라는 이름의 '직織'자가 길쌈과 바느질에 연관되어 칠석날 걸교제를 지낸 것이다. 한漢 나라 시대부터 지내던 걸교제가 우리 역사에 기록된 것은 고려 공민왕 때이다. 조선 시대에도 칠석날 궁중에서 연희를 베풀고, 과거를 보게 하는 등 칠석은 중요한 명절로 여겼다. 바느질을 얼마나 중히 여겼으면 바느질 잘하게 해달라는 제사까지 지냈겠는가.

조선 시대 여성들에게 바느질은 필수 가사노동이었고, 내면을 표현하는 예술이었고, 마음을 위로하는 취미생활이었다. 신분에 따라 바느질의 역할은 달랐다. 노비에겐 밤잠 못 자고 과로에 등골 휘는 고된 노역이었다. 부잣집 여자들에겐 우아한 소일거리였다. 여자들이 하는 일이려니 하고 당연하게 여기던 일, '바느질'을 눈여겨본 사대부가의 사람 관아재의 그림을 보자.

두꺼운 한지에 유탄柳炭이나 먹선으로 스케치를 한 뒤에 그린 것이다. 그림 속엔 세 여인이 옹기종기 모여 앉아 바느질에 여념이 없다. 여인들은 평행으로 나란히 앉아 수평 구도를 이룬다. 배경은 모두 생략됐다. 오직 인물에만 초점을 맞췄다. 왼쪽 여인은 한쪽 다리 위에 다른 쪽 다리를 올려 쭉 뻗고, 그 위에 옷을 펼쳐서 바느질하는 중이다. 치마 사이로 맨발이 삐죽이 나와 있다. 오른쪽 여인은 쪼그려 앉은 자세로 방바닥에 천을 펼쳐놓고 가위로 자른다. 천을 자르기 위해 긴 소매를 한단 정도 걷어 올려서 편안한 차림을 하고 있는데 머리 모양으로 봐서는 나이가 제일 많은 듯하다. 이목구비는 짧은 선으로 포인트만 주어 특징을 묘사했다. 인물의 사실적인 처리가 능숙하다. 왼쪽과 가운데 두 여인은 머리를 뒤로 땋

조영석 〈바느질〉
종이에 담채, 22.4×23cm, 간송미술관 소장, CC BY 공유마당

아서 묶은 모습으로 출가 전의 아가씨들이다.

가운데 무릎 꿇은 여인은 천을 바늘로 꿰매는 모습이 아니다. 그럼 무슨 바느질을 하고 있을까? 옛 기록에서 찾아본다. 원래 이 그림에는 평이 달려 있었다. 허필許泌(1709~1761)의 평은 이렇다.

한 계집은 가위질하고 / 一女剪刀(일녀전도)
한 계집은 주머니 접고 / 一女貼囊(일녀첩낭)
한 계집은 치마 깁는데 / 一女縫裳(일녀봉상)
세 계집이 간이 되어 / 三女爲姦(삼녀위간)

접시를 뒤엎을 만하다 / 可反沙碟(가반사접)

_『청장관전서青莊館全書』권52.「이목구심서耳目口心書 5」[1]

　이 기록으로 보아 가운데 여자는 주머니를 접고 있다. 예로부터 여자 셋이 모이면 살강의 접시가 들썩거린다는 말이 있지만 그림 속 세 여인의 표정은 모두 바느질에 열중한 표정이다. 접시가 들썩일 정도로 수다를 떠는 모습은 아니다. 허필의 그림 평에 의문이 든다.

　제각각 부지런히 자신의 일을 하는 세 여인의 모습에서 현장감을 느낀다. 조영석이 바느질을 실제로 해보진 않았을 텐데 여인들의 손가락 위치며 형태까지 섬세하게 그린 것을 보면 그의 관찰력이 얼마나 치밀한지 알 수 있다. 아주 작은 부분이라도 잘못된 곳이 있으면 반드시 고쳐 그리는 조영석이다. 가운데 앉은 여인의 왼손은 종이를 덧붙여 틀린 곳을 고쳐 그렸다. 아랫사람들의 노동에 대해 시선을 놓지 않고 관찰한 관아재의 심성이 보인다. 관찰의 시작은 관심이고 관심은 곧 사랑이다. 그는 사물의 특징과 형상, 인물의 디테일을 충실히 묘사한 화가였다. 그림 속 일상의 모습을 보면 필선 한 획 한 획을 이어가는 숨결이 느껴질 정도이다. 그림 속 인물들에 대한 따뜻한 시선이 고스란히 전해진다.

　관아재는 여인들이 바느질하는 장면을 실제로 어떻게 보았을까, 살짝 의문이 든다. 그림 속 여인들은 누구일까? 사대부가 여인이 맨발을 드러내는 일은 없다. 여종들의 바느질 모습이라면 관아재가 모델이 돼달라고 요구했을까, 몰래 훔쳐보았을까? 남자가 들여다보는 걸 의식했다면 뻗었던 다리를 얼른 거두어들였을 것이고, 맨발을 감추었을 것이다.

　'잠깐! 내가 그대들을 그리려 하니 잠깐 그대로 있으시오.'

　모델들을 잡아두고 빠르게 붓을 움직이는 관아재의 모습을 상상해본다.

사진, 국립민속박물관

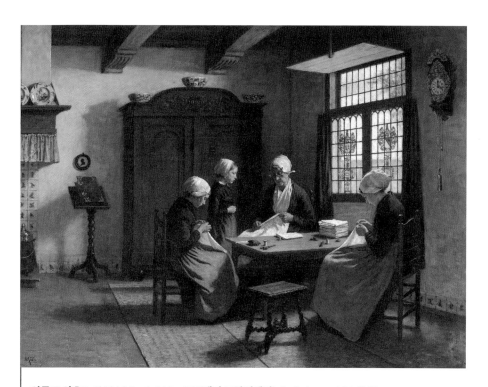

아돌프 아츠David Adolph Constant Artz **<코트베익 고아원에서**In the Orphanage at Katwijk-Binnen**>**
c.1870~c.1890, 캔버스에 유채, 97×13cm, 암스테르담 국립미술관, 암스테르담, 네덜란드

창으로 들어오는 햇빛 아래서 바느질을 하고 있다. 안경 쓴 어른은 아마 고아원 원장(Binnen-moeder)일 것이다. 소녀는 진지한 표정으로 다소곳한 자세로 서 있고, 원장은 직접 바느질 실기를 보여주고 있다. 실내는 제법 잘 갖춰진 인테리어를 했다. 세탁실 옆에 붙어있는 작업실은 아닌 것 같다. 원장의 방이든지, 사무실일 것이다. 벽걸이 시계, 장식장과 벽 선반 위에 올려놓은 델프트 블루 도자기들이 품위 있다. 왼편 보면대에 놓인 것은 악보가 아니라 책이다. 단단한 표지에 코너 금속 장식을 붙였고 책이 두꺼운 것을 보아 악보는 아니다. 고아원을 운영하는 종교 단체의 경전으로 짐작된다. 그림의 모델이 된 실제 고아원(Het Weeshuis)은 교단에서 운영하는 게스트하우스, 양로원, 교회, 고아원으로 사용되었다. 고아원은 1859년부터 1929년까지 독립 재단의 고아원으로 운영되었다.

고아원에는 많은 아이가 있는 만큼 할 일도 많다. 보모들은 틈틈이 해어진 옷이나 이부자리를 꿰매야 했다. 여자 원아들에게 바느질을 가르쳐주는 것도 보모들의 몫이었다.

덧문을 위로 걷어 올린 창으로 한낮의 햇빛이 방안 가득히 들어온다. 바닥에도 햇빛이 놓여 있고, 벽에는 천장 높이까지 햇빛이 비친다. '고아원'이라는 특정 장소가 주는 선입견과는 거리가 멀다. 고요한 실내 분위기는 밝고 따뜻하고 평화롭다. 네 사람이 테이블을 중심으로 둘러있는 구도는 새하얀 머릿수건으로 점을 찍으며 부드러운 곡선을 그린다. 역시 하얗게 빛나는 바느질감과 어우러져 그림에는 흰색의 타원이 그려졌다. 바닥과 천장이 동시에 다 노출된 구성이 산만해 보이지 않는 것은 이 타원이 시선의 중심을 잡아주기 때문이다.

코트베익Katwijk은 현재 코트베익 안 덴 린Katwijk aan den Rijn이라는 이름으로 더 익숙하며, 그림의 주제가 된 커크스트라트Kerkstraat의 코트베익고아원은 1929년 건물이 철거되었다.

조선과 서양의 두 그림 모두 바느질하는 여성들의 모습이 조신해 보인다. 앉아

서 집중하는 작업이라 그런 것일까? 화가의 시선과 설정이 그러한 것일지도 모른다. 잠깐 이런 생각을 해본다.

조선의 바느질하는 그림을 김홍도가 그렸다면 세 여인의 수다 소리가 그림 밖으로 들려왔을지도 모른다. 서양의 바느질 그림을 얀 스테인Jan Steen(c.1626-1679)이 그렸다면 바닥에 바느질감이 널브러져 있었을 것이다. 대大 피터르 브뤼헐Pieter Bruegel the Elder(c.1525-30-1569)이 그렸다면 오밀조밀한 바느질 소품으로 테이블이 화려했을 것이다. 이렇게 생각하면 결국은 화가의 구성과 설정에 따라 이 그림들은 완성된 것이다. 얌전하고 점잖은 사대부 관아재, 그림의 정석에 충실한 아돌프 아츠의 그림이다.

David Adolph Constant Artz

데이비드 아돌프 콘스탄츠 아츠

데이비드 아돌프 콘스탄츠 아츠(David Adolph Constant Artz 1837. 12. 18. 네덜란드 헤이그 출생, 1890. 11. 8. 네덜란드 헤이그 사망)는 헤이그 학파의 회장이던 요제프 이스라엘스Josef Israëls(1824~1911)의 가장 중요한 추종자였다.

1855년부터 1864년까지 J. H. 암스테르담 아카데미의 이스라엘스를 만났다. 이 기간 동안 그는 암스테르담 국립미술아카데미의 회원이었다. 이스라엘스는 '낚시'를 그림의 주제로 삼았는데 아츠에게 영감의 원천이 되었다.

1859년에 잔트포르트Zandvoort에서 이스라엘스와 함께 일하면서 아츠는 어부의 쾌활한 면을 묘사했다. 초원, 수로, 모래 언덕, 숲으로 둘러싸인 반 시골 지역이었기 때문에 해안과 어촌을 그리려는 예술가들에게 풍부한 영감을 주었다. 기술적으로 그는 날카로운 윤곽선과 밝은 색상을 사용하여 이스라엘스와 구별되었다.

1866년부터 1874년 사이에 아츠는 파리에 머물면서 쿠르베Gustave Courbet(1819~1877)의 제안에 따라 자신의 스튜디오를 차렸다. 제이콥 마리스Jacob Maris(1837~1899), 프

레데릭 캠머러Frederik Hendrik Kaemmerer(1839-1902)와 함께 스튜디오를 공유했다. 파리에서 그는 미술상인 구필 앤 씨Goupil & Cie와 가까운 사이로 지냈으며, 아츠는 파리에서 인정받은 최초의 네덜란드 화가 중 한 명으로 연례 살롱에서 자신의 이름을 알렸다.

파리에 머무는 동안 일본 예술이 유행했다. 일본에 대한 열정은 미술계 전체를 가득 채웠고, 비벨로트 컬렉션과 일본 가구와 예술품으로 꾸며진 집의 실내 장식뿐만 아니라 시각 예술가의 주제에서도 그 모습을 드러냈다. 이 기간 동안 아츠는 주로 유행하는 장르 장면(풍속화)과 일본 주제를 많이 제작했다. 일본 판화에 관심을 갖게 되어 일본 장식과 인테리어 장면들을 그렸다. 선과 색에 대한 그의 통제력은 더욱 강력해졌다. 1869년 5월에서 6월 사이에 스코틀랜드로, 1870년에는 영국으로, 1872년 1월에는 이탈리아로 여행했다.

1874년 헤이그로 돌아와 네덜란드 드로잉협회 회원이 되었고, 1879년 윌리엄 3세로부터 오크 왕관 훈장을 받았다. 뮌헨과 비엔나에서 열린 전시회에서 금메달을, 드레스덴에서 디플로마와 메달 오브 아너를 수상했다.

1880년 파리 살롱에서 가작을 받았고, 1883년 암스테르담 국제 및 식민지 박람회에서 금메달을 수상했다. 1889년 레지옹 드뇌르Légion d'onneur(명예군단훈장)의 슈발리에Chevalier(기사)가 되었다. 또한 1889년 사망하기 전 해에 파리에서 열린 만국 박람회에서 국제 심사 위원단의 부회장을 역임하며 무거운 의무에 건강을 희생했다. 후손들은 그의 작품을 네덜란드 화파의 부흥에 강력한 공헌을 한 대가의 작품으로 기릴 것이다.

낯선 말 풀이

가전체假傳體　　고려 후기부터 조선 전기까지 유행했던 문학의 갈래. 작품의 대부
　　　　　　　분이 물건을 의인화擬人化하여 쓴다.
살강　　　　　그릇 따위를 얹어 놓기 위하여 부엌의 벽 중턱에 드린 선반. 발처럼
　　　　　　　엮어서 만들기 때문에 그릇의 물기가 잘 빠진다.
델프트 블루 도자기 청화백자 대안으로 16세기 후반에 복합점토로 만든 도자기.
델프트Delft　　네덜란드 도시.

조영석
〈이 잡는 노승〉

바톨로메 무리요
〈거지 소년〉

우리가 자주 사용하는 "열 손가락을 깨물어서 안 아픈 손가락이 없다"는 속담이 있다. 편견이 없다는 의사 표시이다. 특히 부모의 자식 사랑에 편애가 없다는 뜻으로 사용한다.

이규보李奎報(1169-1241)의 『동국이상국집』에 수록된 "슬견설蝨犬說"-이(蝨슬)나 개(犬견)의 죽음을 어떻게 볼 것인가에 대해 손(客)과 내가 논쟁을 벌인 글에 나오는 구절이다. 큰 것(개)과 미물(이)의 생명은 다 같이 소중하다는 뜻으로 사용됐다. 우리에게 개는 사랑해줘야 하는 동물이고, 이는 박멸해야 하는 해충이지만 이규보의 시에서는 둘 다 같은 '생명'이라는 것을 강조했다.

어떤 손이 나에게 말하기를,
"어제저녁에 어떤 불량자가 큰 몽둥이로 돌아다니는 개를 쳐 죽이는 것을 보았는데, 그 광경이 너무 비참하여 아픈 마음을 금할 수 없었네. 그래서 이제부터

는 맹세코 개나 돼지고기를 먹지 않을 것이네.”

하기에, 내가 대응하기를,

“어제 어떤 사람이 불이 이글이글한 화로를 끼고 이[虱]를 잡아 태워 죽이는 것을 보고 나는 아픈 마음을 금할 수 없었네. 그래서 맹세코 다시는 이를 잡지 않을 것이네.”

하였더니, 손은 실망한 태도로 말하기를,

“이는 미물이 아닌가? 내가 큰 물건이 죽는 것을 보고 비참한 생각이 들기에 말한 것인데, 그대가 이런 것으로 대응하니 이는 나를 놀리는 것이 아닌가?”

하기에, 나는 말하기를,

“무릇 혈기가 있는 것은 사람으로부터 소·말·돼지·양·곤충·개미에 이르기까지 삶을 원하고 죽음을 싫어하는 마음은 동일한 것이네. 어찌 큰 것만 죽음을 싫어하고 작은 것은 그렇지 않겠는가? 그렇다면 개와 이의 죽음은 동일한 것이네. 그래서 그것을 들어 적절한 대응으로 삼은 것이지, 어찌 놀리는 말이겠는가? 그대가 나의 말을 믿지 못하거든 그대의 열 손가락을 깨물어 보게나. 엄지손가락만 아프고 그 나머지는 아프지 않겠는가? 한 몸에 있는 것은 대소 지절(支節)을 막론하고 모두 혈육이 있기 때문에 그 아픔이 동일한 것일세. 더구나 각기 기식(氣息)을 품수(稟受)한 것인데, 어찌 저것은 죽음을 싫어하고 이것은 죽음을 좋아할 리 있겠는가? 그대는 물러가서 눈을 감고 고요히 생각해 보게나. 그리하여 달팽이 뿔을 쇠뿔과 같이 보고, 메추리를 큰 붕새처럼 동일하게 보게나. 그런 뒤에야 내가 그대와 더불어 도(道)를 말하겠네” 하였다.

_『동국이상국전집』 제21권 「설說」 “슬견설蝨犬說”¹

이의 생명도 귀하니 잘 지켜주자는 이야기는 아닐 것이다. 다만 생명의 귀함에 크고 작음이 없다는 뜻일 게다. 이 자체는 크게 해로운 것이 아니지만 사람에게

옮기는 발진티푸스를 생각하면 이는 반드시 박멸해야 할 해충이다. '발진티푸스' 가 얼마나 무서운 전염병인가. 나폴레옹이 러시아에 무릎을 꿇고 원정에서 실패 한 것도 발진티푸스 때문이라는 설이 있다. 전쟁 때 집단생활하는 군인들이 적들 과 싸우는 것에 더해 이와도 싸워야 했다. 이는 나치 독일의 유대인 학살에도 비 인간적인 속어를 제공했다. "이를 박멸한다"는 말로 유대인의 학살을 이야기했다. 발진티푸스는 열 명 중에 네 명이 죽을 정도로 무서운 병이었다.

이렇게 무시무시한 병의 매개체인 이가 옛 그림 속에 등장한다. 전혀 무섭지 않 은 그림, 슬며시 웃음이 나오는 그림이다. 조선 시대 선비 화가 조영석은 〈이를 잡 는 노승〉을 그렸는데, 아마도 이규보의 "슬견설"을 읽은 후가 아닐까 조심스럽게 생각해 본다.

그림 제목은 〈이 잡는 노승〉이라 했지만, 사실은 잡는 게 아니라 털어내는 것 이다.

나뭇가지의 녹음으로 보아 한여름이다. 노승이 만행 길에 몸이 근지러워 참지 못하고 나무 그늘에서 이를 잡는 우스꽝스러운 모습이다. 이 잡기 한판을 벌인다. 체면을 중히 여겼던 양반으로 현감 벼슬까지 지낸 사대부 화가의 그림이라니 놀 랍기 그지없다. 파격적이다. 스님은 이를 손가락사이에 끼고 어찌할 줄을 모른다. 승려인지라 살생을 할 수 없다. 두 눈에 잔뜩 힘을 준 채 뚫어져라, 응시하고 있 다. 손가락을 보면 노승이 이를 죽이지 않고 털어내는 모습이다. 죽이려면 양쪽 엄지가 나왔을 것이다. 살생하지 않는 불교 정신, 이조차도 살생하지 않겠다는 메 시지가 전해진다. 스님의 표정과 눈초리에 망설임이 보인다. 눈동자가 이를 향해 한쪽으로 쏠려 있다. 고물고물 기어가는 이를 안 죽이고 잡으려는 궁리에 얼굴 전 체가 일그러져 있다. 자신을 괴롭히는 이와 살생을 삼가는 법도 사이에서 갈등하 는 것이다. 이를 잡아야 하겠고, 죽일 수는 없는 상황이 어찌 보면 스님의 또 다른 수행이 아닐까?

조영석 <이 잡는 노승>
종이에 담채, 23.9×17.0cm, 개인소장

관아재는 스님의 작은, 어쩌면 큰 갈등을 통하여 사대부의 위선을 드러내고자 한 것 같다. 그나저나 스님은 이를 털어내기만 했을지, 손톱 사이에 두고 꽉 누르고 싶은 마음은 없었을지… 다시 한번 이규보의 "슬견설"이 생각나는 재미있는 그림이다.

그림 옆에 조영석이 따로 써서 붙인 글이 남아 있다. "지금 우거진 편백 나무 아래서 흰 가사를 풀어헤치고 이를 잡는 사람은 어쩌면 선가삼매禪家三昧의 경지에 들어 염주 알 세는 일과 같지 않겠는가."

관아재는 이를 죽이지 않는 것과 염불하는 마음이 서로 같다고 여긴 것이다.

〈거지소년〉은 17세기 스페인의 가혹한 현실을 보여준다. 빈곤이 만연하고 엄청난 전염병이 많은 아이를 고아로 만들고 거리에서 스스로 버티며 살아갔다. 일찍 고아가 되어 친척들 손에 자란 화가의 어린 시절은 그림의 영감이 되었을 것이다.

〈거지 소년〉은 이탈리아 화가 카라바조의 스타일로 유명한 테네브리즘 효과(빛과 그림자의 뚜렷한 대조)를 사용했다. 배경의 그림자 같은 어둠과 전경에 있는 어린 소년은 조명의 매우 강한 대조를 보여준다. 창을 통해 옷이 찢긴 맨발 소년에게 빛이 쏟아진다. 그림의 왼쪽 위에 있는 창턱에서 볼 수 있듯이 빛과 그림자 사이의 보완적인 대조를 사용했다. 소년은 반대쪽인 오른쪽 아래 모서리에 앉아 이를 잡는다.

그의 옆에는 도자기 주전자와 과일과 밀집 바구니가 발치에 놓여 있다. 바구니는 안에 몇 가지 음식이 더 들어 있는 듯 불룩하다. 점토 주전자, 밀짚 주머니, 먼지투성이 사과는 모두 네덜란드와 플랑드르에서 파생된 정물화 유형처럼 정밀하고 신중하게 묘사했다. 소년은 옷을 움켜쥐고 이를 잡는 듯 보이지만 그의 마음은 이 잡기에 집중하지 못할 것이다. 식사하거나, 침대를 찾거나, 너그러운 행인이

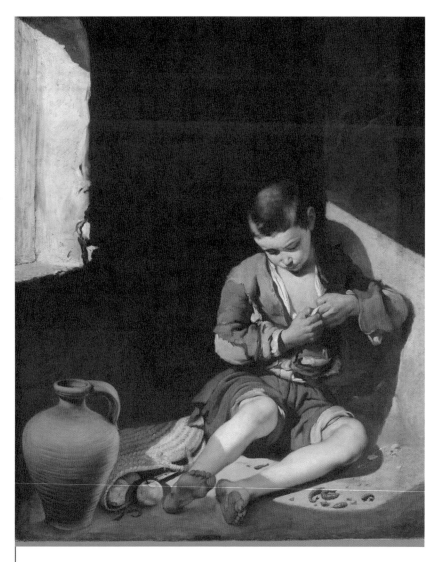

바톨로메 무리요Bartolomé Esteban Murillo **<거지 소년**The Young Beggar / The Louse(Lice)-Ridden Boy**>**

c.1647-1648, 캔버스에 유채, 134×300cm, 루브르박물관, 파리, 프랑스

무언가를 던져주기를 바라는 마음이 더 클 것이다. 소년이 처한 상황에 대한 슬픈 느낌을 자아내는 그림이다. 프란체스코 회원이던 무리요는 가난한 사람들에게 자선을 베푸는 종교적 믿음으로 거지 소년에게 시선을 집중했고, 작품의 주제로 정하게 되었을 것이다.

네덜란드, 플랑드르 화풍은 가난한 하층민의 인물은 우스꽝스럽고 어색하며 도덕적으로 타락하고 정신적으로 혼란한 인물로 묘사되기 일쑤다. 반면 무리요의 거지 소년은 가난해 보일 뿐 우스꽝스럽거나 타락해 보이는 모델이 아니다.

이 그림은 그의 가장 인기 있는 작품 중 하나로 한때 루이 16세의 왕실 컬렉션에 보관되어 있었다.

〈거지소년〉은 세르반테스Miguel de Cervantès(1547-1616)의 소설 『돈키호테Don Quixote』에서 영감을 받았다고 한다. 소설에 나오는 말 로시난테Rocinante는 해충에 감염된 하찮은 말로 묘사되는데 무리요 그림의 몸에 이가 꼬인 소년이 로시난테에서 비유된 것이라고 한다.

지금 시대 사람들은 상상도 못 할 장면이다. 머릿니 때문에 디디티(DDT)를 머리에 뒤집어쓰던 시절이 있었다. 한국전쟁 후, 거리에서 행인들에게 디디티를 살포하기도 했다. 요즘 세상에 구제역이 유행할 때는 그 근처의 출입구에 자동 소독제를 살포하는 장치를 두고 통행하는 차량에 소독약을 뿌리는 모습과 같았다.

우리 풍속화 〈이 잡는 노승〉은 스님의 표정과 상황을 감상하는 즐거움이 있다. 풍속화가 지닌 해학이다. 그러나 서양 풍속화 〈거지 소년〉은 감상자의 마음을 무겁게 한다. 지금 눈에 띄지는 않지만, 어느 그늘에서 현대의 거지 소년이 저런 모습으로 앉아 있지는 않을지, 외면할 수 없는 사회의 한 단면을 보는 마음은 편치 않다.

Bartolomé Esteban Murillo

바톨로메 에스테반 무리요

바톨로메 에스테반 무리요(Bartolomé Esteban Murillo 1617. 12. 스페인 세비야 출생, 1682. 4. 세

비야 사망)는 바로크 시대의 스페인을 대표하는 화가이다. 14명의 가족 중 막내로

세비야에서 태어났다. 1630년경, 12살이었을 때 무리요는 지역 화가 카스티요Juan

de Castello(1584-1640)의 견습생이었다. 당시 세비야는 번성한 상업 도시였기 때문에

무리요는 다른 많은 지역의 예술을 경험할 수 있었다. 무리요 그림의 세부 사항에

대한 관심, 색상의 세련미, 복잡한 구성은 플랑드르 회화의 영향을 받았다. 그와

동시대 화가 벨라스케스Diego Velazquez(1599-1660)도 세비야 출신이다.

26세에 마드리드로 이사하여 벨라스케스의 작품에 영향을 받았다. 1645년 무리

요는 부유하고 사회적으로 저명한 빌라로보스Beatriz Villalobos(그와 11명의 자녀를 낳게

됨)와 결혼했다. 같은 해 프란체스코 수도회의 성인들이 행한 기적을 묘사한 그림

을 위임받았다.

1649년의 재앙적인 전염병으로 무리요의 자녀 넷이 사망했다. 1652년 섬유 노동

자의 격렬한 봉기에도 불구하고 1640년대 말과 1650년대는 예술가로서 무리요에게 가장 바쁜 해였다. 1656년에 세비야 역사상 가장 큰 제단화 〈파도바의 성 안토니오〉를 제작했다.

세비야는 소수의 부자를 풍요롭게 했지만, 잦은 농작물 실패와 지속 불가능한 경제로 인해 엄청난 수의 거지가 거리에 나타났다. 무리요의 미술 수업 초기에 영향을 받은 세비야 지역 화가 수르바란Francisco de Zurbarán(1598-1664)과 벨라스케스의 사실주의 영향은 세비야에 만연한 빈곤과 결합되어 가난한 사람들이 일상을 그리는 계기가 되었다.

이 기간 동안 수도원과 교회의 수가 증가했으며 프란체스코 수도회는 자선 행위에 중요한 영향을 미쳤다. 교회는 바로크 미술을 사용하여 대중에게 기독교 신앙에 접근하도록 하여 반종교 개혁 동안 권력을 유지했다. 무리요는 교회로부터 많은 위임을 받았다.

1660년 스페인 최초의 예술 아카데미(Real Academia de Bellas Artes de St. Isabel de Hungría)가 세비야에 문을 열었다. 이탈리아의 미술 학교를 모델로 한 아카데미이다. 무리요는 동료 세비야 예술가 프란시스코 데 에레라Francisco de Herrera(1576-1656)와 공동으로 아카데미의 초대 회장으로 선출되었다.

1682년까지 무리요는 카디즈Cadiz에 있는 카푸친 교회의 주요 제단을 위한 그림을 의뢰받았다. 이는 예술가에게 큰 영예이다. 작품은 비계를 사용하여 현장에서 직접 실행해야 했다. 중앙 캔버스에 그림을 그릴 때 무리요는 최소 20피트 높이에서 대리석 바닥으로 떨어져 복벽이 파열되었고 몇 달간의 끔찍한 고통 끝에 사망했다. 탐험가 콜럼버스Christopher Columbus(1451-1506)와 같은 매장지인 세비야 대성당, 그가 가장 좋아하는 페드로 데 캄파냐Pedro de Campaña(1503-c.1580)의 그림 〈십자가에서 내려오다〉 앞에 묻혔다.

낯선 말 풀이

기식氣息 숨을 쉼.

품수稟受 선천적으로 타고남.

붕새 하루에 구만 리(里)를 날아간다는, 매우 큰 상상(想像)의 새. 북해(北海)에 살던 곤(鯤)이라는 물고기가 변해서 되었다고 한다.

만행萬行 불교도나 수행자들이 지켜야 할 여러 가지 행동. 여러 곳을 두루 돌아다니면서 닦는 온갖 수행.

DDT Dichlorodiphenyltrichloroethane. 농업 분야의 해충과 말라리아 등 질병을 옮기는 해충을 구제하는 살충제. 냄새나 맛이 없는 흰색의 결정성 고체.

조선과 서양의 풍속화, 시대의 거울

조영석
〈우유 짜기〉

제라드 터 보르히
〈헛간에서 우유 짜는 소녀〉

송아지 송아지 얼룩 송아지
엄마소도 얼룩소 엄마 닮았네
송아지 송아지 얼룩 송아지
두 귀가 얼룩 귀 귀가 닮았네

시인 박목월(1915-1978)의 시에 손대업(1923-1980) 작곡가가 곡을 붙인 노래다. 한때 '얼룩소'가 우리나라 소가 아닌 '젖소'인데 우리 아이들 동요 가사로 적합하지 않다는 설이 나돌았었다. '얼룩소'가 '바둑이'처럼 완전히 다른 색깔의 얼룩이가 아니라 같은 색의 고르지 못한 색의 의미일 수 있다는 설명이 '젖소' 논란을 덮었다.

정지용(1902-1950)의 시 〈향수〉에 나오는 '얼룩빼기 황소'에 대해서도 왈가왈부 말이 있었다. '얼룩빼기'는 젖소가 아니다. 얼룩소이다. 오히려 잘못 알기로는 '황소'에 대한 오류가 더 크다. 황소는 누런 소가 아니다. 힘이 세고 큰 수소를 칭하는

것인데 소의 색깔이 누렇다 보니 황소를 누런 소로 잘못 아는 경우가 있다.

우리는 언제부터 우유를 먹었을까? 기록에 따르면 우유를 마시는 풍습은 고려 시대에 원나라 영향을 받으면서 시작되었고, 조선 시대에는 왕실에서 보양식으로 올릴 정도로 아주 특별한 것이었다. 시대 상황에 따라서 우유는 보양식이 되기도 했고 금지 식품이 되기도 했다. 1404년(태종 4)에는 왕실에 우유를 공급하는 유우소乳牛所를 설치했고, 1421년(세종 3)에 폐지하였다. 1438년(세종 20)에는 우유를 타락駝酪이라 부르고, 소 기르는 목장을 지금의 서울 동대문에서 동소문에 걸치는 동산 일대로 옮겨 이곳이 타락산 또는 낙산이라 부르게 됐다고 한다.

우유 먹는 일이 끊겼다 이어졌다 한 이유는 그 당시 '젖소'를 키운 것이 아니었기 때문이다. 새끼 낳은 어미소의 젖을 모았으니 송아지는 굶게 되었고, 죽기까지 하였으니 농사에 부릴 소가 없는 지경에 이르렀다. 소 도살금지령이 내려지면 우유뿐 아니라 소고기도 먹을 수 없었다. 무엇보다 중요한 것은 농사짓는 일이기 때문이다.

태종 15년(을미, 1415) 8월 23일(정해) 기록.
유우소(乳牛所)의 거우(車牛)의 반을 감하였다.[1]

세종 3년(신축, 1421) 2월 9일(임인) 기록.
병조에서 계하기를,
"유우소(乳牛所)는 오로지 위에 지공(支供)하기 위하여 설치한 것으로서, 모든 인원 2백 명을 매년 전직하여 승직시켜 5품에 이르면 별좌(別坐)가 된다는 것은 능한가 능하지 못한가를 상고하지 아니하여 이름만 있고 실상은 없으니, 바라옵건대 유우소를 혁파하고, 상왕전에 지공하는 유우(乳牛)는 인수부(仁壽府)에 소속시키고, 주상전에 지공하는 유우는 예빈시에 소속시키게 하고, 그 여러 인원은

소재한 주·군의 군軍에 보충하게 하소서." 하니, 그대로 따랐다.²

단종 즉위년(임신, 1452) 6월 1일(임술) 기록.
"무릇 사람이 비록 장성한 나이로 있더라도 거상을 하면 반드시 마음이 허하고 기운이 약하게 되는데, 지금 주상께서 나이 어리시고 혈기가 정하지 못하시니, 청컨대 타락을 드소서. 또 바야흐로 여름 달이어서 천기가 찌고 무더우니, 또한 청컨대 소주(燒酒)를 조금 드소서."³

정조 2년(무술, 1778) 1월 14일(을해) 기록.
내가 이르기를,
"지금은 겨울철이 지나고 봄기운이 한창 생동하니, 타락(酡酪)을 진상하는 일을 정지하라고 내국(內局)에 분부하라." 하였다.⁴

소 한 마리에서 우유를 짜는 데 갓을 쓴 선비 다섯 사람이나 동원되었다. 송아지를 잡고, 어미 소의 머리와 다리를 붙들고, 젖을 짜느라 쩔쩔매고 있다. 행여나 소가 뒷발로 찰까 봐 단단히 밧줄로 붙들어 매고, 코뚜레까지 단단히 부여잡은 모습이다. 송아지를 붙들고 있는 남자는 엉거주춤한 자세로 망건을 두른 머리 위에 갓을 쓰고 직령을 입고 있다. 빙그레 웃으며 소고삐를 잡고 있는 남자 역시 망건을 두른 위에 갓을 쓰고 있다. 소 젖을 짜고 있는 남자는 갓을 쓰고, 쪼그리고 앉아 있기 편하도록 포의 뒷자락은 왼쪽으로 걷어 올렸다. 소다리를 끈으로 잡고 있는 남자는 갓을 쓰고 포를 입었으며 세조대를 묶었다. 이러한 차림새로 보아 양반이나 관리로 추측된다. 수염을 기르지 않은 젊은이도 있다. 아마 저 우유는 임금님께 드릴 우유죽을 쑬 재료인 듯하다.

소와 마주 보도록 송아지를 끌어다 놓은 것은 어미젖이 잘 나오도록 하는 처방

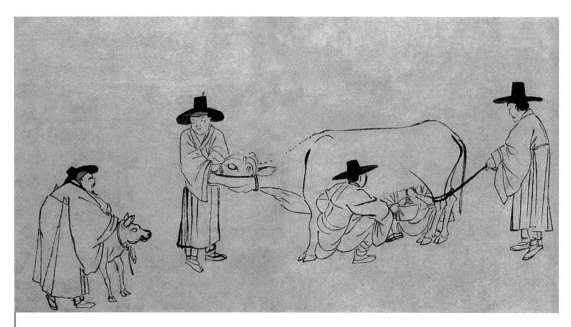

조영석 <우유 짜기>
조선, 종이에 수묵, 28.5×44.5cm, 개인 소장, CC BY 공유마당

이다. 소에게 송아지를 보여주면 모성애가 발동해서 젖이 돈다고 하는데 이 그림이 바로 그런 장면이다. 우유를 많이 얻기 위한 방법이 소와 송아지에게는 너무 잔인한 일이다. 새끼에게 줄 젖을 다 빼앗기는 어미소, 몇 발짝 앞에서 제 젖을 다 가져가는 인간을 바라보는 소의 슬픈 눈이 아른거린다.

영조실록 25년(기사, 1749) 10월 6일자에는 임금이 암소의 뒤에 작은 송아지가 졸졸 따라가는 것을 보고 마음에 매우 가엾이 여기며 낙죽酪粥을 올리지 말도록 명하였다는 기록이 있다.

내의원(內醫院)에서 전례에 따라 우락(牛酪)을 올렸다. 하루는 임금이 암소의 뒤에 작은 송아지가 따라가는 것을 보고 마음에 매우 측연(惻然)히 여기며 어공(御供)에 낙죽(酪粥)을 정지토록 명하였다.[5]

영조가 어미소를 따르는 송아지를 보는 시각, 영조와 사도세자와 정조의 관계, 갑자기 해결하기 어려운, 난제에 부딪힌 느낌이다.

컴컴한 헛간에서 한 여인이 소젖을 짜고 있다. 우리가 흔히 알고 있는 젖소가 두 마리 있다. 크기로 보아 젖을 잘 나오게 하기 위해 끌어다 놓은 송아지가 아니라 다음 차례를 기다리고 있는 젖소로 보인다. 그림의 검은 배경 때문에 살짝 빛을 받아 모습을 드러내는 물체들이 더욱 시선을 끈다.

왼쪽 아래 구석에 놓인 거친 의자, 물이 담긴 나무 대야, 부서진 사기그릇이 있다. 양동이를 동여맨 금속은 반짝이고, 문틈으로 들어온 빛은 깜깜한 배경에 하얗게 꽂혀 있다. 흔한 헛간의 모습이다. 점박이 젖소의 흰 얼룩은 칙칙한 그림에 생기를 불어넣었고, 두 마리 젖소의 흰 얼굴과 젖 짜는 여인의 흰 머릿수건은 그림을 수평으로 가로지른다.

이 그림은 풍속화 화가들이 흔히 사용하는 유머러스한 주제를 거부하고 일상적인 젖짜기 장면을 사진처럼 직설적으로 묘사했다.

같은 일을 하는 장면인데 두 그림은 너무나 큰 차이가 난다. 관아재의 풍속화는 여러 명의 남자가 강제로 채유하는 장면이고, 보르히의 그림은 움직임도 안 보이고 소리도 없는 정적인 장면이다. 강제성이 없는 채유 모습을 보여준다. 두 작가가 이 주제를 선택한 이유는 무엇일까? 채유 장면이 자주 눈에 띄는 환경에서 그림의 주제가 된 것인지 궁금하다.

송아지를 보여주며 다섯 명씩이나 덤벼들어 젖을 짜는 장면에서 관아재는 무

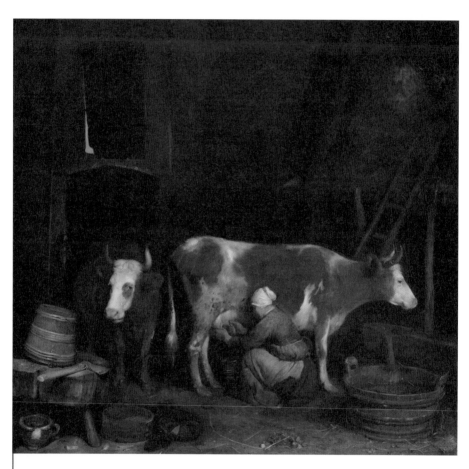

제라드 터 보르히Gerard ter Borch **<헛간에서 우유 짜는 소녀**A Maid Milking a Cow in a Barn**>**
c.1652-54, 캔버스에 유채, 47.6×50.1cm, 폴 게티 뮤제움, LA, 미국

슨 말을 하고 싶었을까? 모든 것을 내어주는 소의 우직한 충정? 동물을 강제로 지배하고 착취하는 인간의 잔인성? 일하는 티를 내는 관료들의 작태를 풍자한 것인지… 아니면 주변에서 일어나는 일상의 모습을 있는 그대로 세심하게 묘사한 것일 뿐일까?

보르히의 채유 장면은 일상에서 마주치는 스냅사진 한 컷 정도의 느낌을 줄 뿐이다.

Gerard ter Borch
제라드 터 보르히

제라드 터 보르히(Gerard ter Borch, 1617. 12. 네덜란드 즈볼레 출생, 1681. 12. 8. 네덜란드 데벤테르 사망)는 Gerard Terburg로도 알려져 있으며 네덜란드 황금시대의 화가이다. 초상화는 터 보르히의 작품에서 상당한 부분을 차지하지만, 풍속 장면도 세심하게 그렸다. 특히 의상의 품질, 새틴과 실크의 질감에 주의를 기울였다.

화가인 아버지(Gerard ter Borch Elder)로부터 일찌감치 예술 교육을 받았고, 1634년 하를렘에서 유명한 풍경화가 몰린Pieter de Molijn(1595~1661)에게 사사했다. 다음 해에 훈련을 마치고 세인트 루크 길드에 합류했다. 1635년 여름에 런던에 거주하며 샤를 1세Charles I of England의 조각사로 임명되었다. 1636년 봄에 즈볼레로 돌아왔다. 이후 독일, 프랑스, 스페인, 이탈리아를 여행했다.

스페인 왕의 작은 초상화와 함께 벨라스케스Diego Veláquez가 보르히의 작품에 미친 영향은 보르히가 마드리드에 머물렀음을 시사한다. 두 사람이 실제로 만난 적이 있는지, 여부는 알 수 없지만, 공화국으로 돌아온 직후 보르히가 그린 여러 초상

화는 그가 벨라스케스의 작품을 봤음을 암시한다.

1645년 뮌스터에서 스페인과의 평화 조약을 중재하는 네덜란드 대표단에 합류하도록 초대되었고, 그의 유명한 그룹 초상화인 〈뮌스터 조약의 비준 선서〉(1648)를 그렸다. 그 작품은 현재 런던 내셔널 갤러리에 있다. 조약이 체결된 후 공화국으로 돌아와 브뤼셀에 머물렀고 그곳에서 스페인 왕의 이미지가 새겨진 금메달을 받았다. 1673년과 1675년 사이에 암스테르담 섭정 가문인 드 흐라프De Graeff로부터 여러 초상화 의뢰를 받았다. 그는 마침내 데벤테르에 정착하여 시의회 의원이 되었으며 현재 헤이그 갤러리에 있는 초상화에 등장한다. 1681년 12월 8일 데벤테르에서 사망했고, 그의 요청에 따라 시신은 즈볼레로 옮겨져 장크트 미하엘스케르크Die Sint-Michaëskerk에 있는 아버지 옆에 묻혔다. 그의 가장 중요한 제자는 카스파 네셔Caspar Netscher(1639~1684)로 호화로운 질감을 표현하는 보르히의 기술을 많이 배웠고, 보르히 작품의 서명된 사본을 여러 개 그렸다. 그는 동료 네덜란드 화가 가브리엘 메취Gabriel Metsu(1629~1667), 게릿 도Gerrit Dou(1613~1675), 요하네스 베르메르Johannes Vermeer(1632~1675)에게 영향을 끼쳤다.

낯선 말 풀이

상고詳考 꼼꼼하게 따져서 검토하거나 참고함.

예빈시禮賓寺 고려, 조선시대의 행정기관. 빈객의 연향과 종재宗宰의 공궤를 맡아 보던 관아.

공궤供饋 음식을 줌.

타락駝酪 소의 젖. 백색으로, 살균하여 음료로 마시며 아이스크림, 버터, 치즈 따위의 원료로도 쓴다.

직령直領 조선 시대에 무관이 입던 웃옷. 깃이 곧고 뻣뻣하며 소매가 넓다.

세조대細條帶 가느다란 띠.

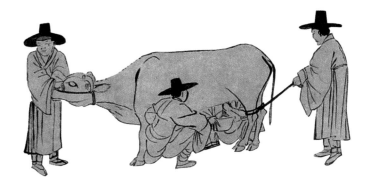

조선과 서양의 풍속화, 시대의 거울

조영석, 김득신

관아재觀我齋 조영석趙榮祏

관아재觀我齋 조영석趙榮祏(1686년 숙종 12년~1761년 영조 37년)은 조선 시대 후기의 화가, 시인, 서예가이다. '관아재觀我齋'는 '나 자신을 관조하는 집'이라는 뜻이다. 관아재는 사대부이자 문인화가였는데, 인물화와 풍속화에서 새로운 장을 열었다고 평가받는다. 그의 가문은 함안 조씨 명문가이다. 경기도 양지현에서 태어났고, 나중에 백악산(북악산) 아래에서 진경산수의 대가인 겸재 정선鄭敾(1676~1759)과 시인 이병연李秉淵(1671~1751) 등과 이웃해 살면서 진경 시대의 문화예술을 주도했다. 관아재는 조선 화원 삼재에 들기도 한다.

조선 화원 중에 화원 출신의 전문화가 삼원三園은 단원 김홍도檀園 金弘道(1745~1806?), 혜원 신윤복蕙園 申潤福(1758~1814?), 오원 장승업吾園 張承業(1843~1897)을 가리키고, 사대부 출신 문인화가 삼재三齋는 겸재 정선謙齋 鄭敾(1676~1759), 현재 심

사정玄齋 沈師正(1707-1769), 관아재 조영석觀我齋 趙榮祏(1686-1761)을 꼽는다. 관아재 대신에 공재 윤두서恭齋 尹斗緖(1668-1715)를 삼재로 꼽기도 한다. 관아재는 겸재 정선과 화풍이 비슷한 점이 있으나 공재는 독특한 화풍으로, 겸재와 비슷한 관아재를 삼재로 하는 것보다 겸재, 현재, 공재를 삼재로 하는 것이다.

삼재는 진경산수화, 풍속화, 조선남종화를 세 축으로 하여 조선 후기 회화를 발전시킨 주역들이라 할 수 있다.

나이 28세(1713년)에 진사시에 합격했으나 대과에 이르지 못해 높은 벼슬에는 오르지 못하고 지방 수령을 지냈다.

조영석은 인물화와 산수화와 풍속화에 뛰어났는데 지방 수령의 경험이 서민들의 삶에 관심을 갖고 그들의 삶을 관찰한 것이 풍속화의 배경이 된 듯하다. 그의 풍속화 그림 솜씨(필선筆線)는 김홍도의 선처럼 감정이 풍부하게 느껴지는 것도 아니고, 신윤복의 선처럼 세련되지는 않았다. 그러나 한국 회화사에 큰 변혁을 일으킨 선비 화원으로 그 이름이 남아 있다. 조영석 이전의 산수화에 보이는 인물은 중국풍의 선비, 신선, 나그네였는데 조영석은 산수화에 인물들을 조선 사람의 모습으로 그렸다. 특히 〈설중방우도〉에 등장하는 두 사람은 조선 선비의 모습으로 조선 미술사에 조선 선비가 이 작품처럼 정확하게 표현된 적이 없었다. 삼재三齋 이후 삼원三園의 풍속화에는 얼굴이나 의복이 조선 사람들의 모습으로 그려졌다. 다만 오원 장승업의 초기 산수화에 등장하는 인물은 중국 사람 모습이었다.

조영석의 시詩, 서序, 기記, 제발題跋 등을 수록한 시문집『관아재고觀我齋稿』(1984년 발굴)에는 그의 회화관이 잘 드러난다. 그는 사의寫意와 시서화 일치詩書畵一致를 강조한다. 화본을 보고 그리는 것은 잘못이고 직접 보고 그려야(즉물사진卽物寫眞) 살아있는 그림이라는 것이다. 그림 속 인물의 나이와 신분에 맞는 의복, 상황에 따른 심리와 표정까지도 정확히 묘사한 관아재의 그림은 그의 회화 인식을 잘 보여준다. 이러한 사실주의적 회화 인식이 실제 생활 모습을 그대로 옮긴 풍속화의 근

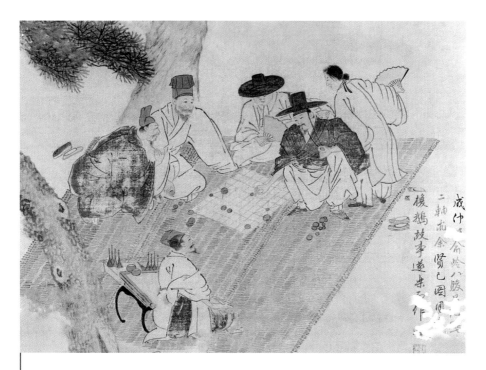

조영석 <현이도賢已圖>
견본 채색, 31.5×43.3cm, 간송미술관

원이 되었다.

〈조영복 초상〉 위쪽에 있는 관지.

이것은 나의 백씨인 이지당부군(二知堂府君) 조영복의 54세 초상이다. 갑진년
(1724)에 영석이 영춘(永春)의 유배지에서 부군을 뵙고 처음 초를 잡은 뒤, 다음
해 을사년(1725)에 부군께서 조정으로 돌아오셨을 때 약간 손질을 가하였으며,

조영석 <조영복 초상>
1725, 견본 채색, 125×76cm, 1999년 보물 지정, 경기도박물관

화사 진재해(秦再奚, 1691~1769)를 시켜 따로 공복본(公服本)을 그리게 하고, 영석
은 이 그림을 그렸다. 숭정 기원 후 두 번 임자년(1732) 7월 정미일에 동생 영석
삼가 쓰다."
_ <조영복 초상>(출처: 한국민족문화대백과사전)

조영석은 그림을 취미로만 여겼다. 재주를 자랑하기 위해 그린 것이 아니라
심심풀이 삼아 스케치하듯 그렸으니 그저 집안 식구들끼리만 펼쳐 보라는 말을

《사제첩麝臍帖》에 남겼다. "勿示人 犯者非吾子孫(물시인 범자비오자손) 남에게 보이지 말라 범하는 자는 나의 자손이 아니다." 남의 눈을 의식하고 그린 그림이 아니라는 것이다.

《사제첩》은 관아재가 자신의 삶 주변에서 본 풍경을 유탄柳炭으로 스케치하듯 그린 화첩이다. 서민들 삶의 모습을 본 그대로 그린 그림 15점을 묶었다. "사제麝臍"에는 후회해도 소용없다는 뜻이 담겨 있다. 사향노루가 사냥꾼에게 잡히면 자신의 사향 때문에 잡힌 것으로 알고 배꼽을 물어뜯는데 이미 잡힌 후에는 그래도 소용이 없다는 의미이다. 그는 왜, 무엇을 "후회해도 소용없다"고 했을까.《사제첩》에는 이병연의 발문이 있다.

어진 제작의 거부로 왕의 노여움을 산 뒤 조영석의 그림이 세상에 다시 나오지 않았는데 그의 아들이 그림을 모아 화첩을 만들고 조영석 스스로 '사제첩'이라 이름 지었다는 내용이다.

조영석은 선비의 품위를 지키며 살아왔고, 학식이 높았고, 그림 솜씨도 뛰어났다. 특히 인물화를 더 잘 그렸다. 의령 현감으로 있던 나이 50에 세조 어진 모사에 뽑혔다. 그의 형을 그린 〈조영복 초상〉을 본 영조가 감탄하여 조영석을 선택했다고 한다. 그가 할 일은 옮겨 그리는 것이었는데 조영석은 어진을 제작하는 일인 줄 알고 영조의 부름에 응하지 않아 파면당하고 옥살이를 했다. 그림 그리는 일이 천한 일이라는 인식이 깔려 있던 당시에 사대부가 그림에 능한 자로 이름을 알리는 것을 부끄럽게 생각했기 때문이다.

영조 24년(무진, 1748) 2월 4일(무오) 기록.
"조영석이 경에게 익히 보였다. 나 또한 조영석이 그의 형의 모습을 그린 것을 본 적이 있었는데 과연 실물과 너무도 흡사했었다." 하였다. 이어 하교하기를,
"그대가 붓을 잡고 모사하겠는가?" 하니, 조영석이 대답하기를,

"이미 집필하지 말 것을 허락한 성교(聖敎)가 있었기 때문에 신이 날마다 감동(監董)하면서 식견이 닿는 데까지는 감히 극진히 말하지 않을 수 없었습니다. 지금 중신(重臣)이 진달한 것으로 인하여 이런 하교가 있으시니 신은 깜짝 놀라 당황하여 진달할 바를 모르겠습니다. 신이 비록 하찮은 말단의 천품(賤品)이기는 하지만, 임금을 섬기는 의리는 대강 알고 있습니다. 따라서 공효를 바쳐 보답하는 도리에 있어 위태로움을 보면 목숨을 바치고 머리에서부터 발뒤꿈치까지 가루가 되더라도 의리에 있어 사양할 수 없는 것인데, 어찌 붓을 들고 모사한 뒤에야 비로소 신하의 분의를 극진히 하는 것이 되겠습니까? 『예기(禮記)』 "왕제(王制)"에 이르기를, '대저 기예(技藝)를 가지고 위를 섬기는 사람은 고향을 떠나 사류(士類)의 반열에 끼지 않는다.' 하였는데, 신이 용렬하고 비루하기 그지없습니다만, 어찌 기예를 가지고 위를 섬길 수 있겠습니까?

국가에서 신하를 부리는 방도에 있어서는 각기 마땅한 것이 있는 것으로 도화서(圖畵署)를 설치한 것은 장차 이런 등등의 일에 쓰기 위한 것이니, 하찮은 신에게 집필하게 할 필요가 무엇이 있겠습니까?"[1]

조영석은 옥살이 후에 절필했다. 그의 그림을 볼 수 없게 된 후손들은 예전에 그린 그림을 모아 화첩을 만들었는데 이것이 바로 《사제첩》이다.

《사제첩》은 1980년대에 처음으로 세상에 알려졌다. 그의 후손들이 관아재의 엄명을 잘 따랐기 때문이다.

조영석의 사실주의적 기법은 김홍도에게 이어졌다.

긍재競齋 김득신金得臣

긍재競齋 김득신金得臣(1754 영조 30년~1822 순조 22년)은 영–정–순조 대의 도화서 화원이자 초대 자비대령화원差備待令畵員이다. 그는 개성 김씨 출신인데 개성 김씨는 김득신의 큰아버지 김응환金應煥, 동생 김석신金碩臣, 아들 김건종金建鍾, 김하종金夏鍾, 손자, 동생의 아들과 손자 외에 외가까지 5대에 걸쳐 20여 명의 화가를 배출한 조선 후기의 쟁쟁한 화원 가문이다. 김득신은 44년 이상을 화원으로 봉직했다. 아들 김건종(1781~1841)은 인물화에 뛰어나서 동생 하종(1793~?)과 함께 〈순조어진원유관본純祖御眞遠遊冠本〉(1830) 제작에 참여했다.

자비대령화원은 시험을 통해 발탁되는데 출제된 시제詩題에 따라 인물, 산수, 누각, 초충(풀, 곤충), 영모(털 있는 짐승), 문방, 매죽, 속화(풍속화)의 8과목을 대상으로 시험을 치르게 된다. 규장각 신하가 출제하는 1차, 2차의 채점 결과를 왕에게 보고하면 국왕이 출제하고 채점하는 3차 시험이 있다. 이러한 과정을 거친 자비대령화원은 모든 장르에 능통한 화원인 것이다. 김득신 역시 인물, 풍경, 풍속 등 모든 것에 뛰어난 화원이다.

정조 5년(1781)에 김득신은 김홍도와 함께 정조 어진(임금의 초상화)과 영조(80세) 어진을 모사했다. 임금의 초상화는 솜씨가 뛰어난 화원들이 함께 그리는데 김홍도는 임금의 옷이나 의자, 화문석을 그렸고(2진, 동참 화사), 김득신은 밑그림을 담당하는 수종 화가(3진)였다. 김득신은 용주사(1790, 정조 14년, 사도세자의 명복을 빌려고 세운 사찰)의 후불탱화 조성에도 김홍도와 함께 참여했다. 여러 문서에 화원 김득신의 기록이 남아 있다. 『근역서화징權域書畵徵』(1917 오세창 편집, 1928 계명구락부 출판)에는 김득신이 그림에 능하고 특히 인물을 잘 그렸다고 쓰여있다. 『이향견문록里鄕見聞錄』(조선 후기, 유재건, 중인 이하 출신의 행적을 기록)에는 정조가 김득신의 부채 그림을 보고 김홍도에 견주어 "김홍도와 더불어 백중하다"고 평했다는 기록이 있다. 이어

김득신 <성하직구盛夏織屨>
종이에 담채, 긍재《풍속도화첩》, 간송미술관

서 당나라의 오도자吳道子/吳道玄(680~740)와 동진 시대 고개지顧愷之(344~406)의 경지에 들어갔다는 호평을 했다. 정조는 화원들의 평가에서 김득신에게 9번이나 최고의 평가를 주었다.

　김득신은 산수 인물화뿐 아니라 도석인물화道釋人物畵(도교와 불교에 관계되는 초자연적인 인물 그림), 풍속화에도 능했고, 의궤(화성능행도) 제작에도 참여했다. 많은 그림이 김홍도 그림의 주제와 소재와 표현이 비슷하여 김득신은 항상 김홍도 그림의

김득신《사계풍속도 8곡병》
1815, 비단에 수묵담채, 각 95.2×35.6cm, 호암미술관 소장, CC BY 공유마당

모방꾼처럼 여겨졌으나 실제로는 김득신의 그림 솜씨도 특출났다. 김홍도를 공부한 초기 작품을 넘어 민중들의 일상생활을 그리면서 그 나름의 독창성을 드러냈다. 8개의 풍속화를 모은 《풍속도 화첩》(간송미술문화재단 소장)은 해학이 넘치는 풍속화로 개성이 뚜렷하고 대중들에게 친밀감이 있다.

《사계풍속도 8곡병》(호암미술관 소장)은 주제를 뚜렷이 표현하고 섬세한 필치를 보여준다. 병풍식 농경 그림의 유행을 선도했다.

'풍속화'라면 사람들은 항상 김홍도나 신윤복을 먼저 생각하지만, 그들은 누가 더 잘 그렸느냐보다는 서로 다른 특징으로 각기 다른 매력을 뿜어낸다. 김홍도는 서민들의 생활상을 배경 생략하고 주제만 돋보이게 그렸고, 김득신은 양반과 상민을 가리지 않고 주변 묘사를 꼼꼼히 표현했다. 신윤복은 양반들의 다양한 모습-그들의 문란한 모습까지도 현장을 들여다보듯이 그렸다. 풍속화는 일상의 기록 같은 역할을 하지만 단순한 기록화가 아닌 해학과 풍자로 풍부한 스토리를 담고 있다. 김홍도는 김득신의 선배이고, 신윤복은 김득신의 후배 화원이다.

김홍도 풍속화의 형식미가 19세기 화단에 전수되고 유지된 것은 김득신의 역할이 크다.

낯선 말 풀이

진사시進士試 '국자감시'를 달리 이르던 말. 국자감시에 합격한 사람을 진사라고
하였기 때문에 이렇게 이른다.

분의 자기의 분수에 알맞은 정당한 도리.

사의寫意 그림에서 사물의 형태보다는 그 내용이나 정신에 치중하여 그리
는 일.

백중佰仲**하다** 재주나 실력, 기술 따위가 서로 비슷하여 낫고 못함이 없다.

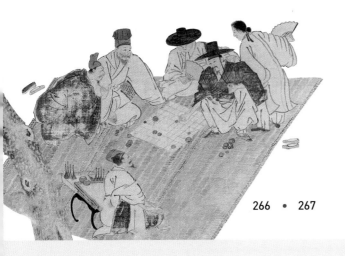

김득신 〈귀시도〉, 구스타프 쿠르베 〈플라기의 농민들〉

김득신 〈대장간〉, 프란시스코 고야 〈대장간〉

김득신 〈밀희투전〉, 폴 세잔 〈카드게임 하는 사람들〉

신한평 〈자모육아〉, 장바티스트 그뢰즈 〈조용!〉

작가 알기 신한평, 신윤복

5대에 걸쳐 20여 명의 화가를
배출한 개성김씨

김득신
〈귀시도〉

구스타프 쿠르베
〈플라기의 농민들〉

정치인들이 민생행보를 나선다면 우선 시장 방문이다. 시장은 민심의 바로미터이기 때문일 것이다. '시장'이란 무엇일까? 장소처럼 구체적인 뜻도 있고, 경제의 흐름을 뜻하는 추상적인 의미도 있다. 정기적, 또는 부정기적인 시간에 따른 시장도 있다.

조선 후기 문신 서영보徐榮輔(1759-1816)와 심상규沈象奎(1766-1838)가 왕명으로 재정과 군정에 관한 내용을 수록한 행정서를 발간했다.『만기요람萬機要覽』이다.『만기요람』에는 "송정松政", "황정荒政", "휼전恤典" 등 국내의 정사와 "각전各廛", "향시鄕市" 등 국내 상업 활동, 국제 무역 및 외교 관계에 관한 사항들이 기록되어 있다. 시장을 "행상이 모여서 교역하고는 물러가는 것을 장場이라고 이른다"고 설명한다. 조선 시대 정치에서도 시장을 중요하게 여겼다.

왕도(王都)의 제도는 왼쪽은 종묘 오른쪽은 사직[左祖右社], 앞에는 조정 뒤에는 시

장(前朝後市)이다. 시전(市廛, 장거리의 가게)은 소민(小民, 상 사람)의 무역(貿遷)이 매어 있고, 공가(公家)의 수용에 근본이 되므로 치국하는 이가 중하게 여기는 것이다.
_『만기요람』「재용편」5 "각전"[1]

태종실록은 한양의 행랑 터 닦은 일, 행랑 조성이 계속됨을 기록했다.

태종 12년(임진, 1412) 2월 10일(을축)
비로소 시전(市廛)의 좌우 행랑(行廊) 8백여 간의 터를 닦았는데, 혜정교에서 창덕궁 동구에 이르렀다.[2]

태종 14년(갑오, 1414) 7월 21일(임진)
도성의 좌우 행랑을 지으라고 명하였다. 임금이 말하였다. "종루(鐘樓)에서 남대문에 이르기까지 종묘 앞 누문(樓門)에서 동대문 좌우에 이르기까지 행랑을 짓고자 한다."[3]

운종가雲從街(혜정교<-->창덕궁)의 시전에 건설한 행랑은 800여 칸으로 상인들에게 점포를 분양하였고 이로써 태종 14년 무렵에는 도성 내 설비 건설이 거의 끝났다. 사람들의 생활에는 물건이 필요하고 자급자족 시대를 지난 도시에서 시장은 꼭 필요한 시설이었다.
장이 서는 일정에 따라 시장은 정기 시장과 상설 시장으로 나뉘어 주민들이 편리하게 이용할 수 있었다.
5일장·10일장 주시(週市), 연시(年市) 그리고 대구, 원주 등의 약령시(藥令市) 따위는 일정한 기간을 두고 열리는 정기 시장이다. 고려 송도(松都)의 방시(坊市), 조선 한양의 육주비전(六注比廛, 六矣廛) 그리고 오늘날의 남대문시장, 동대문시장 등은

상설 시장이다.

_ "시장" (출처: 한국민족문화대백과사전)

현재 탑골공원의 삼일문 왼쪽에 육의전 터 표지석이 있다. 육의전빌딩(서울 지하철 종각역과 종로3가역 사이) 지하에 육의전박물관이 있다.

기록에 의하거나 현실에서 체험하거나 장소 의미의 시장은 필요에 따라 '가고', '오는' 곳이다. 사러 가고 사서 오고, 팔러 가고 팔고 오는 시장길은 풍속화로 남아 있다.

김득신의 〈귀시도歸市圖〉이다. 제목 때문에 논란이 많은 작품이다. 그림 속 사람들이 시장에 가는 행렬인지, 시장에서 돌아오는 길인지 알 수 있는 징표는 없다. 시장을 보고 마을로 돌아오는 장면이라는 설이 우세하다.

말과 소를 앞세운 긴 행렬이 나무 다리를 건너고 있다. 다리를 떠받치고 있는 나무 기둥을 짙은 먹으로 칠해 다리의 안정감을 더해준다. 사람들은 두세 명씩 몰려 있는데 앞선 두 남자는 소와 말을 몰고 아이를 데리고 간다. 다음 세 남자는 등짐을 졌다. 몇 발짝 뒤에 갓을 쓴 두 남자가 간다. 이 남자들에 대하여도 논란이 있다. 도포를 입고 갓을 썼으니 양반이라는 것이다. 한편으론 도포에 술띠도 안 맸고, 조선 말기에는 천민은 도포를 입지 못한다는 금기가 지켜지지 않았다는 이론도 있다. 양반이 저렇게 전대를 어깨에 두르고 상민들과 함께 무리 지어 다닐 리가 없다는 것이다. 제일 뒤에는 머리에 짐을 인 아낙과 등짐을 진 아이가 따르고 있다. 인물묘사는 건필로 가볍게 처리했다.

오른쪽 위에서 왼쪽 아래로 흐르는 물결은 제법 큰 물결을 이루며 화면을 대각선으로 가른다. 행렬의 진행하는 방향과 물이 흐르는 방향은 X자형으로 교차된 구조이다. 개울 건너 먼 배경은 담묵 처리로 마을의 형태가 보이지 않는다. '장터로 가는 길', '집으로 오는 길', 어느 것도 반박하거나 주장하기 어렵다. 한자 '시市'는 시

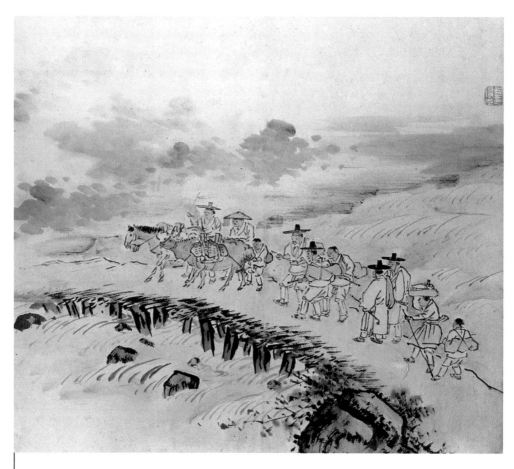

김득신 <귀시도歸市圖>
조선, 종이에 담채, 33.5×27.5 cm, 개인 소장, CC BY 공유마당

장을 칭하기도 하고, 도시(마을)를 뜻하기도 한다. 장면도 제목도 이들이 가는 방향을 명확히 알려주지 않는다. '귀시歸市'라는 문자를 쓴 다른 글을 살펴보자. 『맹자』 「양혜왕장구梁惠王 章句」 하편에 '귀시자부지歸市者不止'라는 글귀가 있다. 풀이하면 "시장에 가는 무리가 그치지 않는다"라는 뜻이다. 그렇다면 <귀시도歸市圖>라

는 제목은 '장터로 가는 길'이 맞다고 할 수 있다. 또한 이형록李亨祿(1808-1883)의 그림 〈설중향시도雪中向市圖〉는 장에 가는 길임을 밝히고 있다. 문자에 매이지 말고 그림을 잘 살펴보자. 김득신의 〈귀시도〉의 사람들이 지닌 짐과 이형록의 〈설중향시도〉에 있는 짐은 덩치가 다르다. 바리바리 싣고 팔러 가는 짐과 필요한 것만 사 들고 오는 짐은 크기가 다를 것이다. 짐의 덩치로 보면 〈귀시도〉는 장이 파하여 집으로 돌아오는 길인 것 같다.

그림 속 저 무리는 어디로 가는 길일까….

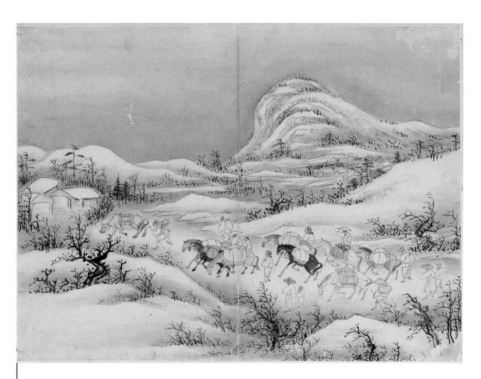

이형록 〈설중향시도〉
조선, 종이에 채색, 38.8×28.2cm, 국립중앙박물관

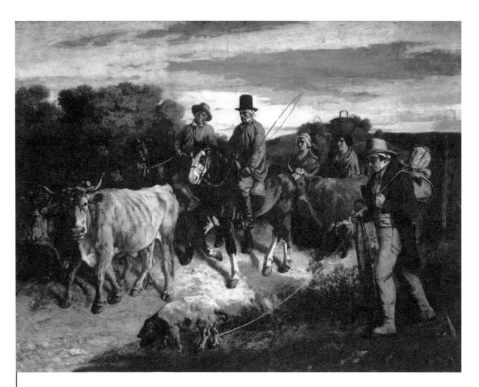

구스타프 쿠르베|Gustave Courbet **〈플라기의 농민들**The Peasants of Flagey〉
1850, 캔버스에 유채, 210×276cm, 브장송공립박물관, 브장송, 프랑스

1850~1851년의 살롱에서 쿠르베는 〈돌 깨는 사람〉, 〈오르낭의 매장〉, 〈플라기의 농민들〉을 전시했다. 세 작품 모두 쿠르베의 고향 오르낭의 시골 생활을 대규모로 표현하고 있다. 세 가지 작업에서 쿠르베는 빈곤층의 힘든 일상, 중산층을 위한 사회 행사, 주요 통과 의례를 보여주었다. 이러한 평범한 삶들은 현실에 기반을 둔 쿠르베의 새롭고 사회적인 역사 회화의 일부였다.

파리지앵들에게 우스꽝스럽게 보이는 〈플라기의 농민들〉은 파리지앵들의 목

가적인 환상을 멀리하고, 도시의 아스팔트와 마카담Macadam(쇄석 도로)을 소중히 여기게 만들 만한 그림이었다. 그러나 그림 속 인물들은 두Doubs의(플라기는 두에 있는 코뮌임) 토지 소유자인 실제 농부로 결코 빈민층이 아니라 중산층 농부들이다. 짐을 짊어지고 돼지를 묶은 끈을 메고 걸어가는 남자와 바구니를 머리에 이고 걸어가는 여자가 천해 보이지만 이들은 가축을 매매할 경제력이 있는 사람들이다. 중앙에 말을 타고 있는 남자는 쿠르베의 아버지 레지스(Régis Courbet)로 플라기의 시장이었다. 첫눈에 보이는 왼쪽 소는 살집이 없지만 당당하게 잘생긴 뿔을 가지고 있다. 시선은 누군가를, 무엇인가를 찾는 듯한 표정이다. 소 아래쪽의 하얀 돼지는 바닥에서 먹을 것을 찾는 것 같다.

그림이 첫선을 보였을 때 비평가들은 그림의 주제를 무례하고 추하다고 조롱하면서도 규모에 충격을 받았다. "이토록 큰 그림에 하찮은 농민들이나 그려 넣다니!" 이러한 조롱이었다. 철학자 프루동Pierre-Joseph Proudhon(1809-1865)은 쿠르베는 천성적으로 성실한 프랑슈콩테Franche-Comté(스위스와 프랑스 국경 마을) 농민이라고 했다. 프랑슈콩테의 농업 공동체에서 태어난 쿠르베는 20세 때 파리로 이주했지만, 그의 작품에는 프랑슈콩테 사람들이 많이 등장한다.

쿠르베의 그림이 파리 오르세미술관 공식 타이틀은 〈플라기의 농부들Les Paysans de Flagey〉로 쓰여 있다. 영문 번역은 〈The Peasants of Flagey Returning from the Fair〉가 주를 이룬다. 제목이 어떠하든지 김득신의 〈귀시도〉와 그림의 이미지가 비슷하다.

우리나라에서는 지금도 5일장이 서는 곳이 많다. 외국에서도 주 단위로 정기적인 장이 서는 곳이 많다. 사람이 사는 곳엔 물건이 필요하고, 물건들을 유통하는 시장이 필요하니 동서고금 시간대를 초월하여 시장은 항상 우리 곁에 있다. 사람들의 살아가는 모습을 그리는 풍속화 화가들에게 시장에 오가는 사람들은 매력 있는 주제다. 시장은 생생한 삶의 현장이기도 하다.

Jean Désiré Gustave Courbe

구스타프 쿠르베

구스타프 쿠르베(Jean Désiré Gustave Courbe 1819. 6. 10. 프랑스 오르낭 출생, 1877. 12. 31. 스위스 라 투르 드 페일즈 사망)는 프랑스 동부 오르낭의 부유한 농가에서 태어났다. 인근 브장송Besançon에서 교육받았고, 1839년 체계적인 미술 교육을 받기 위해 파리로 갔다. 파리에서 그는 타치아노Tiziano Vecellio(c.1488-90~1576), 카라바조Michelangelo Merisi da Caravaggio(1571~1610), 벨라스케스Diego Velázquez(1599~1660)와 같은 노련한 미술계 영웅들을 따라 루브르박물관을 맴돌았다.

1840년대 초반, 그는 자신의 초상화를 다양한 모습으로 그렸다. 1848년 시골에서 일어난 민주화 봉기의 여파로 쿠르베의 오르낭 시골 중산층에 대한 묘사는 살롱 미술 애호가들을 불안하게 만들었다. 1849년 쿠르베는 〈오르낭에서의 저녁 식사 후〉라는 걸작으로 살롱에서 첫 성공을 거두었다. 이 그림은 그에게 1857년까지 살롱 배심원 승인에서 면제되는 금메달을 받았다.

객관적이지 않은 쿠르베의 사실주의적 작품은 허구적이고 수사학적이다. 1855년

나폴레옹 3세가 그의 통치 7년을 기념하기 위해 시작한 만국박람회 외부의 파빌리온에서 쿠르베는 전시를 열고 '사실주의 선언문'을 발표했다. 1850년대에 쿠르베는 근대성을 포용함으로써 오르낭 주제를 넘어서 파리의 카페 문화에 눈길을 돌렸다. 시민들의 초상화와 상송에서 영감을 받은 작품들을 그렸다.

1863년 마네의 〈올랭피아〉와 마찬가지로 쿠르베의 누드는 비너스와 이브가 아닌 실제 프랑스 여성을 그렸다. 그는 자신이 살고 있는 사회에는 부와 빈곤, 불행, 고통 등 다양한 요소가 있다고 설명하며 무덤을 파는 사람과 매춘부와 성직자 같은 여러 인물을 작품의 주제로 삼았다. 1871년 파리 코뮌Paris commune(프로이센과의 전쟁에서 프랑스가 패배하고 나폴레옹 3세의 제2제정이 몰락하는 과정에 파리에서 일어난 민중봉기) 직전에 정계에 뛰어들어 사회주의 정부의 정치적, 예술적 삶에서 적극적인 역할을 했다. 코뮌이 몰락하자 그는 나폴레옹 권위의 상징인 방돔Vendôme 기둥 파괴에 가담한 혐의로 체포되어 6개월 형을 선고받고 1873년에 스위스로 망명했다. 쿠르베는 스위스에서 1877년 사망했다.

낯선 말 풀이

종묘	왕실의 조상신을 모신 사당.
사직	땅의 신(社社)과 곡식의 신(직稷)에게 제사를 지내는 제단.
송정松政	조선 시대의 대표적인 산림정책 중 하나로 소나무 관리와 관련된 정책을 일컬음.
황정荒政	흉년에 백성을 구하는 정책.
휼전恤典	정부에서 이재민 등을 구하기 위하여 내리는 특전.
각전各廛	각각의 가게. 여러 가게.
육주비전	조선 시대에 전매 특권과 국역(國役) 부담의 의무를 진 서울의 여섯 시전(市廛). 선전(縇廛), 면포전(綿布廛), 면주전(綿紬廛), 지전(紙廛), 저포전(紵布廛), 내외어물전(內外魚物廛)을 이른다.
술띠	양쪽 두 끝에 술을 단 가느다란 띠. 허리띠나 주머니 끝 따위로 쓴다.

김득신
〈대장간〉

프란시스코 고야
〈대장간〉

동물과 다른 인류 문명과 문화의 발달을 논할 때는 불의 사용을 첫째로 꼽는다. 인간이 직립하여 손의 사용이 자유로운 것은 물론 불보다 더 앞선 이야기이다. 석기, 동기, 청동기, 철기 시대로 이어지는 과정은 '불'이 주도했다.

우리나라 철 제련의 역사는 기원전 4~3세기쯤부터 시작되었다. 이 시기의 다양한 철제품이 발견되었고, 가야 문화권에서도 갑옷, 투구, 마구류 등의 철제품이 출토되었다.

철을 제련하게 되자 농사의 필수품인 농기구 제작이 활발해졌다. 나라에서도 농기구 보급에 힘썼다. 조선 후기 실학자 북학파의 거두 박제가朴齊家(1750~1805)는 청나라에서 농기구와 농사 기술을 도입하여 중앙에서 시험한 다음 전국으로 확산시키는 방안을 제안하였다. 대장간을 설치하고 청나라 요양遼陽에서 농기구를 수입하여 직접 만들어보자는 것이다.

세종조에는 대장간 설치를 늘리고, 농기구뿐 아니라 돈을 주조하기에 이른다.

세종 6년(갑진, 1424) 7월 26일(기해) 기록.

사섬서제조(司贍署提調)가 계하기를,

"나무와 숯이 유여(有餘)한 곳에 대장간 50군데를 설치하여 주전하는 공장 50명과 조역 1백 명을 주고 본감(本監) 관원과 서(署)의 제거(提擧) · 별좌(別坐)와 합동하여 감독 주조하게 하고, 또 경상도 · 전라도에도 역시 월정으로 부과한 군기(軍器)를 정지하고 대장간을 더 설치하여 돈을 주조하게 할 것입니다."[1]

우리네 일상을 담은 풍속화에서 불을 다루는 '대장간'이 등장함은 당연하다.

대장간을 구성하는 필수 인원과 도구들을 꼽아본다. 쇠를 달구는 화덕이 있어야 한다. 대장간 그림마다 큰 굴뚝이 우뚝 서 있는 이유이다. 화덕에 불을 때려면 화력을 높이기 위해 바람을 불어주는 풀무가 필요하다. 불에 달궈진 쇳덩이를 올려놓을 모루, 쇠를 두들기는 큰 메와 작은 망치, 쇠를 집는 집게, 달구어진 쇠를 물에 넣는 담금질 물통, 만든 칼을 가는 숫돌이 필요하다.

대장간의 우두머리는 경험이 많아 최고의 기술을 갖춘 연장자 대장장이이다. 메를 잡고 쇠를 두드리는 일꾼은 메질꾼인데 3-4명이 필요하다. 풀무질하는 사람, 칼을 숫돌에 가는 사람이 대장간의 필수 구성원이다. 대장간의 기능은 철물을 만드는 것뿐 아니라 사랑방 역할도 했다. 농경시대에 농기구는 필수적이고 장날이면 사람들이 대장간으로 모여들었다. 온 동네 사람들이 모이니 대장간은 자연스럽게 뉴스센터가 된다. 지금은 대장간을 찾기가 어렵지만, 아직도 대장간을 운영하는 곳이 있다.

2021년 12월 서울역사박물관에서는 서울미래유산기록 2번째로 『서울의 대장간』을 발간했다. '서울'이라는 특정 도시의 역사는 한 지역의 역사에 한정되지는 않는다. 서울의 역사는 조선 시대를 들여다보는 중요한 자료가 된다.

『서울의 대장간』에서는 책 제목 그대로 서울에 있는 대장간을 심층 취재한 연

구 기록이다. 책에 의하면, 조선 후기에는 군기시軍器寺를 중심으로 한 무기 생산이 각 군영軍營으로 나뉘는데, 지금의 서울 을지로7가 동대문디자인플라자(DDP) 자리가 훈련도감 동영이 있던 곳이다. 인근은 훈련도감에 소속된 140명을 비롯한 수많은 대장장이의 활동 무대였다. 해방 이후 이 일대가 한국 철물산업의 중심지로 떠올랐으며, 1970년대 말까지 70곳 넘는 대장간이 운영됐던 데는 이 같은 역사적 배경이 있다.

풍속화 〈대장간〉의 원제는 〈야장단련冶匠鍛鍊〉이다.

위험하고 힘든 일이지만 그림에 등장하는 인물들의 표정엔 미소가 있다. 쇠가 달궈졌을 때 재빠르게 작업을 해야 하므로 두 사람 이상이 동시에 작업을 한다. 붉게 달궈진 쇳덩이를 집게로 모루 위에 대주고 있는 사람이 우두머리 대장장이로 대장간 주인일 것이다. 깔끔한 차림의 옷맵시와 균형이 잘 잡힌 외씨버선이 그 증거다. 대장장이 입이 벙긋한 걸 보면 노동요를 부르는 모양이다. 풀무질 노래는 메질의 박자 역할도 한다. 모루 위에 얹혀진 시우쇠를 메질하는 두 일꾼의 순서를 꼬이지 않게 잡아준다. 일의 순서를 꼽아 본다. 쇠를 불에 달구는 불림으로 시작하여 달군 쇠를 망치로 두드리며 모양을 만드는 벼림질로 이어간다. 벼림질 후에는 찬물에 식히며 쇠를 단련시키는 담금질이 있다.

그림을 보면 메질하는 자세가 마치 노래의 박자에 맞춰 순서대로 진행되는 느낌이 든다. 지방마다 다른 풀무질 노래가 대장간에서 일하는 남자들의 노래였는데, 집안에서 아기를 어르고 재우는데 부르는 자장가로 변했다고 한다. "불무 불무"가 "달강 달강"이 된 셈이다.

대장장이의 집게 잡은 팔이 닿을만한 거리에 담금질할 물 구유가 길게 앞으로 놓여 있다. 높지 않은 것으로 보아 이 대장간에서는 소도구만을 만드는가 보다. 대장장이는 달궈진 쇠를 보고 있어야 하는데 화면 밖을 응시하고 있다. 사진 찍을 때 카메라를 쳐다보는 것처럼 그림 그리는 화가나 대장간을 기웃거리는 사람을

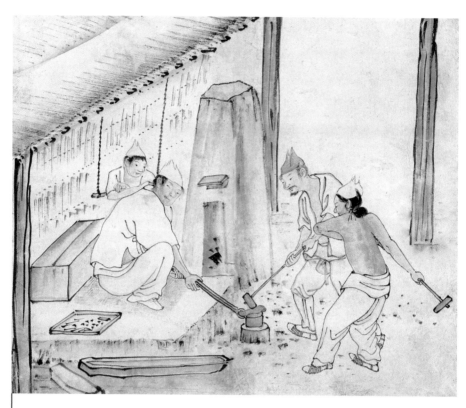

김득신 <대장간>
조선, 종이에 담채, 27×22.4cm, 간송미술관

처다보는 것 같다.

이 그림은 김홍도의 <대장간> 그림을 보고 그렸다는 평이 있다. 두 사람의 그림은 거의 같아 보인다. 《단원풍속화첩》에 있는 김홍도의 그림은 배경 없이 풍속 장면만을 부각했는데, 김득신의 그림은 배경으로 건물을 그렸다. 김홍도의 그림에는 숫돌에 낫을 벼리는 사람이 있는데 김득신의 그림에는 물 구유 옆에 숫돌만 있을

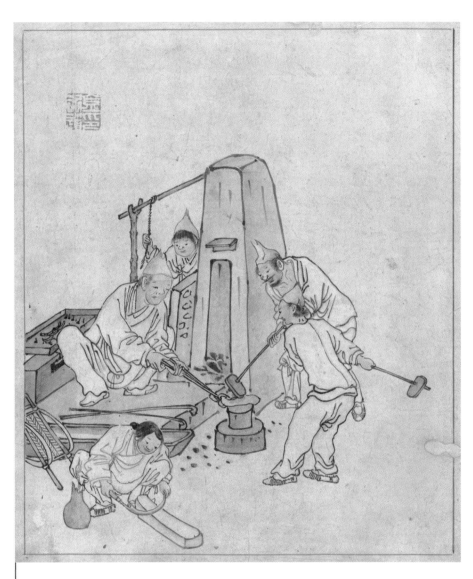

김홍도 <대장간>
《풍속도첩》 27.9×24cm, 국립중앙박물관

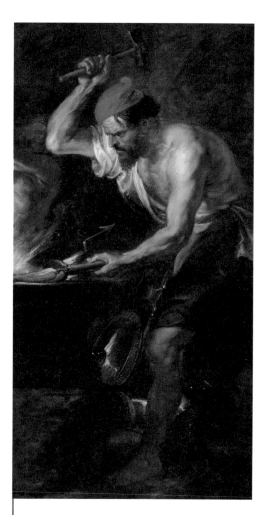

피터 루벤스Peter Paul Rubens <**제우스의 번개를 만드는
헤파이스토스**Vulcan forging the Thunderbolts of Jupiter>
프라도미술관, 마드리드, 스페인

조선과 서양의 풍속화, 시대의 거울

뿐 사람은 없다. 두 그림에서 대장장이 시선의 방향은 다르다. 대장장이의 앉음새는 다르지만 메질하는 사람 둘의 몸자세는 거의 같다. 등장인물들이 쓰고 있는 통마늘같이 생긴 두건은 특이하게 불꽃 같은 뿔이 솟구쳐 있다. 두건의 모습은 화가 루벤스의 그림과 비슷하다. 루벤스의 그림도 두건이 불꽃처럼 휘감겨 있다.

나폴레옹 전쟁과 스페인 정부의 내부 혼란 이후, 프란시스코 고야는 인류에 대한 적개심을 갖게 되었다. 고야의 말년(1819-1823으로 추정)에 그린 어두운 그림들은 광기에 대한 두려움이 드러나는 강렬한 주제였는데 이를 '검은 그림'(Spanish: Pinturas negras)이라고 칭한다. 검은 그림들은 인간에 대한 암울한 시선으로 제작한 작품들이다.

고야는 궁정화가였지만 평생 서민의 어려운 생활에 관심을 보였고, 노동의 존엄성이나 전쟁의 고통을 강조하는 그림을 자주 그렸다.

〈대장간〉은 힘든 노동의 강도를 실감나게 보여준다. 그림에는 대장간에서 일하는 세 남자가 등장한다. 격렬한 붓놀림으로 대장간에서 일어나는 일을 사실적으로 그렸다. 작업에 전념하는 굵고 강한 팔과 남성적인 근육질 등을 보여준다. 붉게 달아오른 쇠에 전력을 다하여 메질하는 대장장이의 집중력이 그림에서도 느껴진다. 왼쪽에 있는 남자는 정면을 향하고 집게를 사용하여 물건을 모루에 단단히 고정한다. 등을 보이고 있는 흰색 셔츠의 남자는 큰 망치를 머리 위로 향하게 하여 모루에 내려칠 찰나이다. 다른 두 사람보다 나이가 많아 보이는 세 번째 남자가 모루 위로 몸을 굽히고 있는데 그의 역할은 불분명하다. 어두운 배경은 벽과 바닥이 짙은 회색과 파란색 음영으로 채색되었으며 흰 셔츠의 등과 바지를 걷어 올린 다리의 살빛이 밝은 색상을 보여준다. 모루 위에 얹혀진 시우쇠는 선명한 빨간색의 작은 불꽃을 튕긴다.

이 그림은 뉴욕시 프릭 컬렉션 소장품이다. 철강왕 프릭Henry Clay Frick(1849~1919)

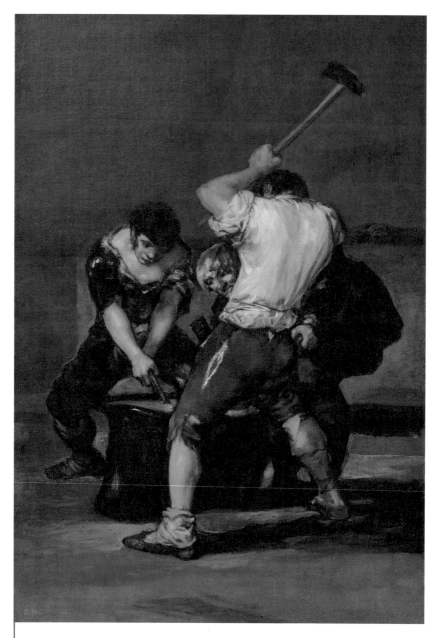

프란시스코 고야Francisco Goya **〈대장간**The Forge〉
c.1817, 캔버스에 유채, 181.6×125cm, 프릭 콜렉션, 뉴욕, 미국

조선과 서양의 풍속화, 시대의 거울

의 딸 헨렌에 따르면 카네기 철강의 1892년 격렬한 홈스테드 파업 후 은퇴한 프릭에게 강한 반향을 일으켰다고 한다.

동서양 마찬가지로 개인이 운영하는 작은 대장간들은 거의 문을 닫았다. 대장간뿐 아니라 옛 풍습들은 점점 사라져간다. 세월이 변하는 속도는 점점 더 빨라진다. 많은 것들이 시간의 무덤 속에 파묻힐 것이다. 수백 년 전 풍속화 속 실물은 없어졌으나 그림으로나마 남아 있으니 참 다행이다.

조선의 화가들은 풍속화로 그 시대를 남겼는데 표현이 사실적이면서도 은근한 부드러움이 있는 반면, 서양 화가들은 사실과 감정을 직설적으로 표현했다.

Francisco José de Goya y Lucientes
프란시스코 고야

프란시스코 고야(Francisco José de Goya y Lucientes, 1746. 3. 30. 스페인 푸엔데토도스 출생, 1828. 4. 16. 프랑스 보르도 사망)는 스페인의 낭만주의 화가이자 판화 제작가이다.

14세 때부터 호세 루잔José Luzán y Martinez(1710~1785)에게 후기 나폴리 바로크 스타일로 그림을 배웠고, 마드리드로 건너가 안톤 라파엘 멩스Anton Raphael Mens(1728~1779)에게 사사했다. 초기에는 모방으로 시작했다. 벨라스케스, 렘브란트 같은 대가들의 작품에서 영감을 찾아 작품들을 복사했다.

1769년에 이탈리아로 여행을 떠났는데 그때부터 기록한 수첩이 현재 프라도미술관에 소장되어 있다. 수첩은 이탈리아에서 일어나는 모든 일과 진행되고 있는 일, 방문을 기념하는 그림 작업, 많은 정보를 제공한다. 1774년경 산타 바바라에 있는 로얄 타페스트리 공장을 위한 타페스트리 밑그림(cartoon) 제작을 의뢰받아 스페인 사람들의 일상을 밝은 톤의 로코코 방식으로 그렸다. 그중 2개가 왕궁에 설치되었고, 1775년에 궁정에서 타페스트리 화가로 일하게 되었다.

1779년 고야는 스페인 왕실에서 일하게 되었다. 지위가 계속 올라가 다음 해에 산 페르난도 왕립 아카데미에 입학했다. 1786년에 샤를 3세 치하에서 궁정화가로 임명되었고, 귀족 초상화를 그리는 한편 당대의 사회적, 정치적 문제를 비판하는 작품을 만들었다.

1792년 고야는 알 수 없는 병에 걸려 청각장애자가 되었다. 그 후 그의 작업은 점차 어둡고 비관적이 되었다. 마누엘 고도이^{Manuel de Godoy}(1767-1851)가 프랑스와 불리한 조약을 맺은 해인 1795년에 왕립 아카데미의 이사로 임명되었고, 1799년에 스페인 궁정의 최고 궁정화가가 되었다.

1799년 고야는 애쿼틴트^{Aquatint}(동판 또는 아연판을 부식시켜 표현하는 요판인쇄)로 80점의 에칭 시리즈 〈카프리초^{Los Caprichos}〉 이미지를 만들었다. 당시 스페인에 만연한 부패, 탐욕, 억압을 고발하는 내용이었다.

1807년 나폴레옹은 프랑스군을 이끌고 스페인과의 반도 전쟁에 참전했다. 고야는 전쟁 중에 마드리드에 남아 있었고, 1814년 스페인 왕실이 왕좌를 되찾은 후 그는 전쟁의 진정한 인명 피해를 보여주는 〈5월 3일〉을 그렸다. 이 작품은 마드리드에서 프랑스군에 대항하는 봉기를 묘사했다.

1814년 부르봉 왕조가 복원된 후 공직에서 완전히 물러났다. 말기인 1819~1823년 그가 거주하는 농아인의 집(Quinta del Sordo)의 석고벽에 기름을 바르고 '검은 그림'을 그렸다. 그곳에서 스페인의 정치적, 사회적 발전에 환멸을 느끼며 거의 고립되어 살았다. 고야는 결국 1824년 페르디난트 7세의 압제적이고 독재적인 정권을 피해 보르도로 이주했다. 뇌졸중으로 오른쪽이 마비되고 시력 저하와 그림 재료에 대한 접근이 어려웠다. 1828년 4월 16일 82세의 나이로 세상을 떠났다.

고야의 넓고 눈에 띄는 붓놀림은 그의 예술의 본질적인 스페인 주제와 마찬가지로 인상주의의 즉흥적인 스타일을 위한 길을 닦았다. 마네의 〈올랭피아〉는 고야의 〈누드 마야〉의 영향을 받았다.

낯선 말 풀이

군기시軍器寺 고려 · 조선 시대에 병기, 기치, 융장, 집물 따위의 제조를 맡아보던 관아. 몇 차례 군기감으로 이름을 고치다가 고종 21년(1884)에 폐하고 그 일은 기기국으로 옮겼다.

모루 불린 쇠를 올려놓고 두드릴 때 받침으로 쓰는 쇳덩이.

외씨버선 오이씨처럼 볼이 조붓하고 갸름하여 맵시가 있는 버선.

시우쇠 무쇠를 불에 달구어 단단하게 만든 쇠붙이의 하나.

불림 금속을 달구었다가 공기 중에서 천천히 식혀서 보다 안정된 조직과 무른 성질을 갖게 하는 열처리 방법. 주로 강철을 처리하는 데 쓴다.

벼림질 금속에 열을 가한 상태에서 두들기거나 눌러, 탈탄 과정을 거쳐 결정이 조밀하고 단단한 금속을 만드는 공예 기법. 주조법과 더불어 금속 공예의 대표적 기법이다.

벼리다 무디어진 연장의 날을 불에 달구어 두드려서 날카롭게 만들다.

탈탄脫炭 강철을 공기 속에서 가열할 때 표면의 탄소가 일산화 탄소호 산화되어 표면의 탄소량이 감소하는 현상.

김득신
〈밀희투전〉

폴 세잔
〈카드게임 하는 사람들〉

조선 후기, 중국에서 들어온 투전은 길고 두꺼운 종이에 기름을 먹여서 만든 80장 내지 60장으로 하는 도박이다. 종이쪽지 한 면에 인물, 새, 짐승, 곤충, 물고기 그림이나 글귀를 적어 끗수를 표시한다. 길이는 10~20cm 사이이며 너비는 손가락만 하다.

투전이 우리나라에 보급된 것은 조선조 숙종 때부터이다. 숙종 때 상평통보가 발행되었고, 이전에는 부유한 계급층에서만 사용하던 동전을 일반 백성들도 사용하게 되었다. 화폐 경제가 시작되고 물물교환에 비하여 즉시 교환되는 동전은 심리적으로 강한 자극과 흥분을 주었다. 상업이 활성화되고 장시가 발달한 것도 투전 확산의 배경이 된다. 중인 이하의 계층에서 시작된 투전은 나중에는 양반 계층에까지 확산된다. 정조 때의 학자 성대중(1732-1809)이 지은 『청성잡기』에는 투전은 명나라 말기에 장희빈의 종백부인 역관 장현이 북경에서 들여왔다고 기록되어 있다.

투전놀이가 어느 시대에 시작되었는지는 알 수 없으나 숭정(崇禎) 말엽에 장현(張炫)이 북경에서 배워 가지고 왔다. 그 방법은 8가지 물건을 4짝으로 나누되 물건마다 장수(將帥)를 두고 패의 수는 모두 80개인데 노소(老小)가 서로 대결하여 많이 얻은 자가 이기는 것이다.[1]

원래 투전은 투기성이 강한 노름이 아니었다. 투전의 한 종류인 수투전(數鬪牋)의 경우는 문아한 양반들이 즐기는 놀이였다. 금전 추구에 집착하기보다는 우열 승부를 결정하는 놀이였다. 점차 오락성은 사라지고 도박성이 커졌다. 투전은 영조 때 크게 성행, 서울은 물론 시골 구석구석까지 퍼져 전국 도처에서 패가망신하는 사람들이 속출했다. 심지어 살인하는 사례까지 생겼다. 정조 때 문신이자 학자인 윤기尹愭(1741~1826)의 책『무명자집無名子集』에 나오는 〈투전자投錢者〉라는 시를 보면 투전을 하다가 아내의 치마를 벗겨가고, 솥까지 팔아먹어서 식구들이 굶을 수밖에 없었다는 얘기가 나온다. 정약용丁若鏞(1762~1836)의『목민심서』에는 조선 시대 사람들은 투전 말고도 골패, 바둑, 장기, 쌍륙, 윷놀이를 좋아했다고 기록되어 있다.

문신 신기경愼基慶은 투전을 금하고 투전으로 이익을 얻는 사람 역시 엄격히 벌을 줄 것을 상소했고, 정조는 투전금지령을 내렸지만 그치지 않았다. 투전꾼들은 지하로 숨어들었다.

정조 15년(신해, 1791) 9월 19일(신묘).
잡기(雜技)의 피해는 투전(投錢)이 특히 심합니다. 위로는 사대부의 자제들로부터 아래로는 항간의 서민들까지 집과 토지를 팔고 재산을 털어 바치며 끝내는 몸가짐이 바르지 못하게 되고 도적 마음이 점차 자라게 됩니다. 삼가 바라건대 경외에 빨리 분명한 분부를 내리시어, 한 명의 백성이라도 감히 금법을 어기고 죄에 빠지는 일이 없게 하시고, 투전을 만들어 팔아서 이익을 취하는 자도 역시

엄히 금지하소서.

잡기 가운데 투전(投錢)으로 인한 폐단의 문제는 사대부들까지 모두 거기에 빠져 있다고 하니, 한마디로 말해서 수치스러운 일이다. 집안에는 각기 부형들이 있을 것인데 그 부형들이 그것을 보고서도 막지를 않으니, 어찌 세상의 도의를 위해 한심한 일이 아니겠는가.[2]

김득신의 풍속화 〈밀희투전密戲鬪錢〉은 그러한 시대의 산물이다. '투전'을 '밀희密戲'로 수식한 것은 당시에 금지된 투전을 몰래 즐겼기 때문이다

우리 옛 그림은 오른쪽 위에서부터 왼쪽 아래 방향으로 본다. 그렇게 보면 맨먼저 보이는 것은 개다리소반이다. 도박판의 술상인 듯하지만 무관심하게 멀찌감치 밀어놓은 것이며 잔이 하나뿐인 것을 보면 저 병은 술병이 아니라 물병인 것 같다. 잔탁을 보면 물이 아니라 술인 것도 같고, 가래를 뱉는 타구와 요강까지 준비하고 시작한 도박판이다. 아마도 밤을 새운 모양이다.

그 시대에 부자가 아니면 가질 수 없었던 안경을 쓴 사람이 끼어 있는 것으로 보아 저들은 부유한 사람들일 텐데 투전에 빠져 있는 모양새는 양반의 매무새가 아니다. 돈푼깨나 만지지만, 양반은 아닌 중인계급으로 보인다. 중인 신분인 김득신이 방안에 함께할 수 있고 자세히 관찰할 수 있었을 것이다.

뒤쪽에 실다리 안경을 쓴 남자, 오른쪽 살이 두툼한 얼굴은 앞의 두 남자에 비해 얼굴 윤곽이 뚜렷하고 체구도 크다. 그림에서는 인물의 크기와 얼굴의 각도가 등장인물의 중요도를 말하는데 뒤쪽의 두 남자가 중심인물이다. 앞쪽의 남자들은 측면을 그렸고 덩치도 작다. 네 명의 남자가 패를 들고 앉아 자신의 마음을 감추고 있다. 안경 쓴 남자는 왼손으로 패를 움켜쥐고 가슴 앞으로 가져가 다른 사람들에게 자신의 패를 숨기려 하고 있다. 뒤 오른쪽에 앉은 구레나룻의 남자는 손을

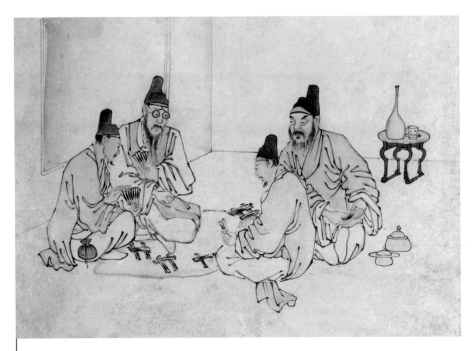

김득신 <밀희투전>
18c, 종이에 채색, 22.4×27.0cm, 간송미술관

투전鬪牋
ⓒ한국민족문화대백과사전

왼쪽으로 모아 패를 감추고 몸을 오른쪽 앞으로 약간 기울였다. 몸과 눈길이 은근히 오른쪽(그림의 왼쪽)으로 향해 안경 쓴 사람이 곧 내놓으려는 투전 쪽에 관심을 보이고 있다. 자기 쪽을 숨긴 채 상대방에게 신경을 쓰는 중이다. 앞줄 왼쪽의 남자는 작은 체구지만 돈주머니는 두둑하다. 한복에는 주머니가 없으니 따로 주머니를 만들어 소지품이나 돈을 들고 다녔다.

새벽녘, 투전으로 밤을 지새운 듯 네 명의 사내가 투전에 빠져 있다. 김득신은 그림 속 등장인물 4명의 손짓을 모두 다른 모습으로 연출했다. 새벽인 걸 어찌 알 수 있는가? 창호 문의 왼쪽은 약간 거무스레한데 오른쪽으로 갈수록 그 색을 점점 옅게 처리해 희붐한 새벽이 다가오는 것을 한눈에 알 수 있게 표현했다. 또한 놓치지 말고 봐야 할 것은 '입체감'이다. 당시 초상화에서나 사용하던 훈염법(명암을 넣는 기법)을 김득신이 풍속화에 도입했다. 돌출 부분은 밝게, 들어간 부분은 어둡게 처리했는데 얼굴에만 적용하고 의복에는 사용하지 않았다.

이 그림은 투전판을 통해 돈에 탐닉하는 시대상을 사실적으로 잘 보여준다. 〈밀희투전〉은 조선의 뛰어난 풍속화지만 감히 한 가지 아쉬움을 꼽자면 뚜렷한 포인트에 집중하지 않는다는 점이다. 그림 속 투전판에서 현재 가장 중요한 것은 안경 쓴 사람이 곧 내밀 투전 쪽이다. 그 패에 나머지 투전꾼들의 관심이 온통 집중되어 있는 상황이다. 그런데 안경 쓴 사람이 쪽을 내미는 손은 그 사람의 무릎에 섞여버려 또렷하지 않다. 김득신은 감상자들의 시선을 고의적으로 흩어 네 명의 투전꾼들의 심리상태를 살펴볼 것을 요구하는 것일까?

메트로폴리탄 소장 〈카드게임 하는 사람들〉은 세잔이 카드놀이 하는 사람들을 통해 형태의 구조와 색채의 효과를 실험하려는 의도로 시작되었다. 애초에 풍속화를 그리기 위함이 아니었다. 그래서인지 그림 1을 살펴보면 작가는 인물들의 특성을 묘사하는 데 별로 주의를 기울이지 않는다. 풍속화의 특징인 등장인물들

이 서로 연결되어 엮어내는 이야기를 찾기 어렵다.

세잔은 그림 속 인물들과 사물들의 공간적 관계에 관심을 쏟고 있다. 같은 공간에 있는 등장인물들은 각자가 독립성을 보여준다. 세 명은 카드게임을 하고, 한 사람은 게임을 구경할 뿐이다. 인물들을 하나하나 독자적으로 연구한 다음에 이들을 한 자리에 모아놓았다. 그림의 주제보다는 화면 구성에 대한 관심이 더 크다. 실제로 인물을 한 명씩 스케치하고 수채물감으로 칠한 습작이 남아 있다. 카드게임은 나란히 앉아서 하는 것이 아니라 마주 보고 앉아서 한다. 그 자체로서 대칭구도가 된다. 세잔의 화면 구성 연구에 어울리는 소재라 할 수 있다.

4명의 인물은 앞쪽, 중간, 뒷배경의 3개의 별개의 공간으로 구성됐고, 가로로는 왼쪽, 중앙, 오른쪽 3부분에 인물을 배치했다. 등장인물은 구성뿐 아니라 색상도 그림 오른쪽 사람 옷의 파란색, 파이프와 셔츠의 흰색, 서 있는 남자의 빨간 스카프, 이렇게 3색으로 구성했다. 세잔은 미학적 중요성에 중점을 두고 〈카드게임 하는 사람들〉을 다섯 작품이나 그렸다.

그림 2는 다섯 개의 그림 중 가장 크다. 일반적으로 역사나 신화와 같은 주제를 그리던 규모의 크기에 프로방스의 노동자들을 그렸다. 크기도 가장 크고 구성도 가장 복잡하다. 등장인물이 다섯 명이나 된다. 세 명의 카드놀이를 하는 사람들이 테이블 주위에 반원형으로 앉아 있고, 두 명은 뒤쪽에 서 있다. 다섯 명은 전체 구성을 비대칭으로 만듦으로 나중에 그린 3개의 작품에서는 인물을 줄였다.

그림에서 격자 구조를 볼 수 있는데 테이블 위의 카드를 격자로 배치한 것이다. 개체와 개체 사이의 공간이 일종의 틱-탁-토tic-tac-toe 패턴을 형성한다. 인물의 움직임도 섬세하게 묘사했다. 작품의 왼쪽에 있는 인물(정원사 폴랭 폴레)은 마치 탁자에서 카드를 집으려는 것처럼 검지 손가락을 펴고 있다. 생각과 행동을 연결하는 제스처로서 카드 한 장에 대한 생각과 손의 움직임을 연결한다.

〈카드게임 하는 사람들〉 다섯 작품 중 후기의 세 작품에서는 세부적인 것들을

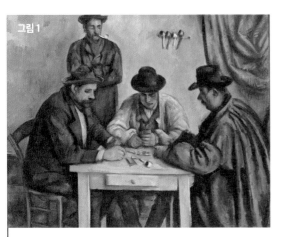

폴 세잔Paul Cézanne **<카드게임 하는 사람들**The Card Players**>**

1890~1892, 캔버스에 유채, 65.4×81.9cm, 메트로폴리탄미술관, 뉴욕, 미국

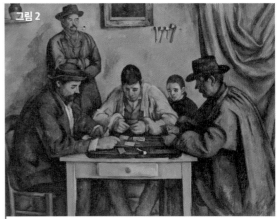

폴 세잔Paul Cézanne **<카드게임 하는 사람들**The Card Players**>**

ca. 1890~1892, 캔버스에 유채, 134x181.5cm, 반스Barnes 파운데이션, 필라델피아, 미국

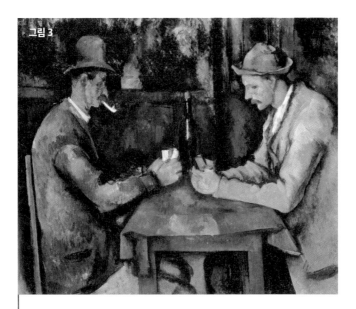

폴 세잔Paul Cézanne **<카드게임 하는 사람들**The Card Players**>**

ca. 1894~1895, 캔버스에 유채, 47×56cm, 오르세이미술관, 파리, 프랑스

없애버리고, 서로 팽팽히 맞서고 있는 두 인물에만 집중한다. 그림 3에서 두 인물은 카드게임에 몰입해 있다.

그림 3 작품은 〈카드게임 하는 사람들〉의 마지막 그림으로 가장 작고 간결한 스타일로 그려졌다. 이전 버전의 비대칭 구도를 벗어나 대칭구도를 보인다. 테이블 한가운데 수직으로 놓인 술병이 대칭구도를 강조하지만, 사실은 완전한 대칭이라고 할 수는 없다. 왼쪽 사람은 그림 속에 들어가 있고, 오른쪽 사람은 그림에 완전히 들어가 있지 않으니 완전한 대칭은 아니다. 구도뿐만 아니라 색감도 그렇다. 왼쪽 사람은 어두운색으로, 오른쪽 사람은 밝은색으로 칠하여 그림은 명암을 뚜렷이 한다. 대칭을 무너뜨리는 세잔의 취향이 드러난다. 유명한 '세잔의 사과'는 항상 둥글지 않다. 세잔은 사과를 둥근 모양에서 변형된 모습으로 그렸다. 이 그림 역시 대칭처럼 보이는 비대칭의 그림이다.

폴 세잔은 1890년대의 대부분을 엑상프로방스Aix-en-Provence에 있는 아버지의 저택에서 살았다. 그곳에서 세잔은 프로방스 노동자들의 카드게임 그림을 다섯 점이나 그렸다. 카드게임 그림은 17세기 프랑스와 네덜란드의 장르 그림에 등장하는 모티프인데 세잔의 그림은 그것들과 다르다. 술에 취한 도박꾼으로 묘사됐던 17세기의 그림을 노동자들의 놀이로 분위기를 바꿔 그렸다. 농부들은 자신이 가지고 있는 가장 좋은 옷을 입고, 중절모를 쓴 모습으로 묘사되었는데, 이 장면을 위하여 세잔은 여러 개의 데생 및 수채화 습작들을 그렸다. 엑상프로방스 부근 가족 소유의 농장 일꾼들을 모델로 그렸다. 정원사 폴랭폴레Paulin Paulet는 〈카드게임 하는 사람들〉 다섯 작품에 모두 등장한다.

그림 제목에서 알 수 있듯이 세잔의 카드놀이(play) 그림은 도박(gambling)이 아니다. 김득신의 그림 〈밀희투전〉에 등장하는 볼록한 돈주머니도 없다.

풍속화에서 단원 김홍도는 배경을 과감하게 생략하고 주제만 돋보이게 한 것과 달리 긍재 김득신은 주변 묘사까지도 꼼꼼하게 그렸다. 화면에 인물 외에 여러

기물이 흩어져 있다. 김득신의 작품처럼 폴 세잔의 카드놀이 작품들의 캔버스에는 카드놀이를 하는 사람들 외에 주변에 여러 소품이 그려져 있다. 다섯 작품 중 가장 나중에 그린 '오르세이' 버전은 카드에 몰입한 두 인물에 집중했는데 김홍도가 인물에 집중한 것과 유사하다. 물론 두 그림의 성질은 서로 다르다. 종이에 수묵화로 그린 것과 캔버스에 유화로 그린 것을 비교할 수는 없다.

발자크Honore de Balzac(1799~1850)는 도박꾼을 현대의 탄탈로스Tantalos라고 했다. 영원히 충족되지 않는 욕구에 사로잡혀 자신을 위로하는 일종의 이성적인 미치광이라는 것이다. 대문호로 잘 알려진 도스토예프스키Fyodor Mikhailovich Dostoevsky(1821-1881)는 도박을 끊으려고 애썼다. 도박판의 게임에서 투쟁한 만큼 끊임없이 도박과 투쟁을 했으나 번번이 도박에 넘어가고 만 상습 도박꾼이었다. 그의 중편소설『도박꾼』(1866)은 자신의 체험을 바탕으로 쓴 것이다.

"모든 문화가 놀이에서 출발한다"고 호이징거Johan Huizinga(1872-1945)는 『호모 루덴스Homo ludens』(1938)에서 주장했다. 놀이하는 인간, 호모 루덴스이다. 어느 순간 호모 루덴스는 호모 알레아토르Homo Aleator(도박하는 인간)로 살짝 변하게 된다. 놀이를 인간 본성의 최상위로 분류한 플라톤이 무색할 지경으로 놀이는 중독으로 빠지는 길이 되기도 한다.

Paul Cézanne
폴 세잔

폴 세잔(Paul Cézanne 1839. 1. 19. 프랑스 엑상프로방스 출생, 1906. 10. 22. 엑상프로방스 사망)은 20세기 추상미술에 큰 영향을 미친 프랑스 후기 인상파 화가이다. 부유한 아버지는 세잔을 경제적으로 지배했고, 세잔은 아버지의 강권에 굴복하여 로스쿨에 등록하였지만 결국은 예술가로서의 삶에 정착했다.

1852년 세잔은 부르봉 컬리지에 입학하여 작가 에밀 졸라Émile Zola를 만나 친구가 되었다. 1857년까지 엑스미술관Musée d'Aix(현재 Musée Granet)에 딸린 그림학교에서 수업을 들었다. 1858년부터 몇 년 동안 법학 공부와 미술을 병행하며 아버지 곁에 머물렀다. 1861년 모험심이 강한 세잔과 졸라는 파리로 이주했다. 파리에서 세잔은 에콜 데 보자르에 입학하려고 했으나 두 번이나 거부당했다. 그때 세잔은 루브르박물관에 다니며 티치아노, 루벤스, 미켈란젤로의 작품을 복사했다. 라이브 모델을 그릴 수 있는 아카데미 스위스 스튜디오에 다니며 카미유 피사로, 클로드 모네, 오귀스트 르누아르를 만났다. 파리에서 5개월을 머문 후에 고향으로 돌아가 아버지의 은행에 취직하였으나 미술 공부는 계속했다. 1862년에 다시 파리로 가서 일 년 반을 머물다가 엑상프로

방스로 돌아갔고, 10여 년간 세잔은 유동적이고 불확실한 시기를 보냈다.

1860년대 세잔의 그림은 우울하며 환상, 꿈, 종교적 이미지 및 섬뜩한 것에 대한 집착을 보인다. 두꺼운 임파스토 기법을 사용하여 이미 엄숙한 구성에 무거움을 더했다. 살롱 심사위원단이 선호하는 잘 묘사된 실루엣과 원근법을 선호하여 색상에 중점을 두었으나 그의 모든 제출 작품은 거부되었다.

프로이센 전쟁이 시작되자 프랑스 마르세유에 정착하여 풍경화를 그리기 시작했다. 1872년에 프랑스 퐁투아즈로 이사하여 자연에서 직접 그림을 그려야 한다고 확신하게 되었다. 탁하고 어둡던 그림은 신선하고 생생한 색상으로 바뀌기 시작했다. 1877년에 열린 세 번째 인상파 전시회에만 16점의 그림을 출품했다. 1877년 세잔은 인상파 동료들과 점차 더 고립되었으며, 세 번째 인상파 전시회 이후 거의 20년 동안 공개 전시를 하지 않았다.

세잔의 인상주의는 섬세한 미적 감각이나 감각적 느낌을 취하지 않았다. 1880년대 대부분을 독창적이고 진보적인 형태를 조화시키는 '회화적 언어'를 개발하는 데 전념했다. 1886년에는 에밀 졸라Émile Zola(1840-1902)와 결별하게 되는데 졸라의 소설 『걸작 The Masterpiece/L'Oeuvre』 때문이다. 실패한 예술가에 대한 이야기를 자신을 비난하는 것으로 받아들인 세잔은 깊은 상처를 받았다. 1890년대에는 고립에서 벗어나 활발히 작품활동을 하고 대중들의 인지도도 높아졌다. 사람과 자연의 직선적 표현을 거부하고 기하학적 요소와 맞물리는 형태에 중점을 두었다. 원기둥, 구, 원뿔을 추구하며 이것은 견고하고 내구성 있는 구성이라고 생각하고 시도했는데 이는 후에 큐비즘(입체파)으로 가는 길의 시작이었다. 결국 세잔은 19세기의 후기 인상주의와 20세기 초반의 입체주의를 연결하는 다리가 되었다. 앙리 마티스Henri Émile Benoît Matisse(1869-1954)와 파블로 피카소Pablo Ruiz Picasso(1881-1973)가 세잔의 영향을 많이 받았다.

1906년 가을, 야외에서 그림을 그리다가 폭풍우를 만나 병에 걸린 세잔은 자신이 태어난 곳에서 사망했다. 이듬해 1907년 살롱도톤Salon d'Automne에서 대규모 세잔 회고전이 열렸다.

낯선 말 풀이

꾰 화투 투전 같은 노름 따위에서 셈을 치는 점수를 나타내는 단위.

꾰수 꾰의 수.

문아하다 풍치가 있고 아담하다.

훈염법 중국 명나라 말기에 증경이라는 화가에 의해 시도된 명암법. 얼굴의 움푹한 부분에 붓질을 거듭함으로써 어두운 느낌을 주고, 도드라진 부분을 붓질을 덜하여 밝은 느낌을 준다.

임파스토Impasto기법 물감을 두껍게 바르는 방식. 붓이나 나이프, 손 등으로 물감을 떠서 주로 중요한 부위를 강조하는 방식으로 많이 사용한다.

조선과 서양의 풍속화, 시대의 거울

신한평
〈자모육아〉

장바티스트 그뢰즈
〈조용!〉

엄마와 아이가 나누는 사랑의 주제는 모든 국경과 언어, 이념을 초월하여 땅의 모든 영혼에게 울려 퍼진다. 세상 모든 엄마와 아이의 모습이 가지가지 형태로 예술 작품으로 표현됐다. 미술에서도 '엄마와 아기', '여성과 어린이' 모티프는 젖먹이를 품에 안은 엄마, 아장아장 걷는 아이와 산책하는 엄마 등등 미술사를 통틀어 끊임없이 이어져 왔다. 종교에서 '아기 예수와 성모 마리아' 주제는 미술사에서 빠질 수 없는 큰 주제이다. 특히 라파엘Raffaello Sanzio da Urbino(1483~1520)은 여성과 어린이가 관련된 수많은 그림과 성모 마리아와 아기 예수를 주제로 여러 그림을 그렸다. 성모가 모유 수유하는 장면을 처음 접한 사람들은 동요했다. 모성을 다룬 주제에 감탄하고 감동하여 눈물을 흘리는가 하면 성모를 성적으로 모독했다고 거세게 반발했다. 여성의 가슴을 성적인 대상으로 여기고, 여성에게 노출증이 있다고 생각했기 때문이다.

모유 수유는 엄마가 아이에게 줄 수 있는 가장 소중한 자연의 선물이다. 생명의

원천이다. 수 세기 동안 예술가들에게 영감을 주었으며 고대 이집트부터 현대까지 계속되고 있다.

신화에서 우주의 기원을 이야기할 때 '젖'을 기본 체액, 세상의 창조자, 생명을 주는 존재로 제시한다. 우리가 잘 아는 '은하수'도 '젖'을 근본으로 한 이야기다. 그리스 신화에서는 우주의 무수한 별들이 신들의 여왕인 헤라Hera의 가슴에서 뿜어져 나온 젖이 흩뿌려진 것이라고 한다.

젖은 영유아의 생존과 밀접한 관계가 있다. 모유 수유를 할 수 없는 상황일 때 상류층에서는 유모를 따로 두었고, 가난한 집에서는 동냥 젖을 얻어 먹었다. 심청전의 심봉사가 심청이를 키울 때 젖동냥을 한 이야기는 잘 알려져 있다. 조선 시대 왕의 유모는 봉보부인奉保夫人이라는 종1품 벼슬을 받았다. 일반 상류층 가정의 유모는 가난한 집 여성들이었다. 유모가 되면 자신의 아이가 먹을 젖이 부족하여 아이를 잃기도 했다.

근대 이후 우유牛乳의 보급이 대중화되면서 유모나 젖동냥은 역사의 뒤안길로 사라져갔다. 우유의 보급은 여성들이 모유 수유 육아에 매이지 않을 수 있는 자유를 주었고, 모유 부족으로 배곯는 아기의 훌륭한 영양공급이 되었다. 우유는 분유로 만들어 더욱 편리해졌다. 시대의 흐름에 따라 생활방식의 변화는 늘 있기 마련, 많은 출산 여성들이 여러 가지 이유로 모유 대신 우유 수유를 선호했고, 그런 흐름은 다시 모유 수유를 주장하는 반항을 불러일으켰다.

루소Jean-Jacques Rousseau(1712-1778)는 저서 『에밀Émile/On Education』(1762)에서 어머니의 '자연스러운 의무'로의 복귀만이 핵가족 내에서뿐만 아니라 사회 전체에서 친밀감과 강한 감정적 유대를 키워 갈 것이라 주장했는데 이는 모유 수유의 담론을 이끌어 냈다. 모유 수유가 엄마와 아기 사이에 더 강한 유대감을 형성하고, 그것은 정서적 안정을 준다는 데 사람들의 관심이 쏠렸다. 모유이든 우유이든 생명을 살리는 젖을 단순히 '먹이'로만 여기지 않은 개념이다. 수유를 '양육'의 관점에서

살펴보자는 것이다.

루소의 『에밀』은 260년 전의 책이다. 지금과는 다른 환경 속에서 쓴 책이다. 사람이 사람을 낳고 먹이고 양육하는 근본은 그대로 이어지고 있다. 방법의 변화가 있을 뿐.

조선 시대 풍속화에서 아기에게 젖을 먹이는 장면을 찾아본다. 신한평의 〈자모육아慈母育兒〉이다. '수유'라는 단어를 쓰지 않고 '육아'라는 제목을 붙인 것에 잠시 마음이 머문다.

가슴을 풀어헤치고 아기에게 젖을 물린 어머니와 딸의 앉은 자세를 보면 이들은 방 안에 있다. 그림에는 인물을 제외한 방안의 어떠한 배경도 없다. 눈길이 인물에 집중할 수밖에 없는 구도이다. 인물 중심이면서도 인물의 배치를 중앙에 두지 않고 한 구석에 몰아놓았다. 이렇게 편향된 구도 중에 중요한 역할을 하는 것은 낙관落款이다. 만약에 낙관이 저 위치에 없었다면 그림은 미완성의 느낌을 주지 않겠는가? 오른쪽 아래의 인물들, 왼쪽 위의 낙관은 서로 사선 대각의 위치에서 텅 빈 방안의 구도를 착실히 잡아주는 그림이다.

일재逸齋는 신한평의 호, 자신의 호를 쓰고 바로 아래에 "산기일석가山氣日夕佳"라고 새긴 백문방인을 찍었다. 호와 도장을 합한 크기를 보라. 그림 속 아이들의 키보다 더 크다. 화가 자신을 밝히는 것이 그림의 모티프보다 더 큰 경우는 드물다. 그림 속 인물들은 자신의 가족이고 함께 자리하지 않은 자신(아버지 일재)도 방안에 있다는 존재의 상징처럼 낙관은 큼지막하다. 백문방인의 문구 "山氣日夕佳(산기일석가)"는 도연명陶淵明(365~427)의 시 〈음주〉의 한 구절로 산 기운은 해 저녁에 아름답다는 뜻이다. 이렇게 글귀를 새긴 도장을 '사구인詞句印'이라고 하는데 시서화에 능한 조선의 화원들이 즐겨 사용했다.

그림 속 인물들은 이남일녀를 둔 신한평의 가족이다. 장남이 신윤복이고 그림 속에서는 엄마 옆에서 징징거리며 눈물을 짜내며 서 있는 사내아이다. 아우 본 아

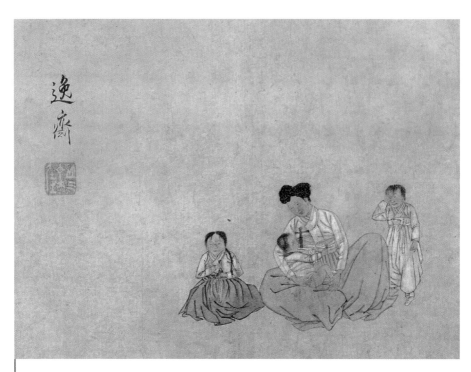

신한평 <자모육아>
조선, 종이에 담채, 23.5×31cm, 간송미술관 소장, CC BY 공유마당

이가 엄마 젖을 빼앗기고 엄마 곁에서 눈물을 훔치며 서 있다. 엄마 옆에 다소곳이 앉아 있는 여자아이는 신윤복의 누이다. 엄마 젖을 빼앗긴 경험은 이미 지나간 일이다. 벌써 두 번째이다. 동생 둘이 생기는 동안 마음이 성숙해진 것일까, 체념한 것일까, 노리개를 만지작거리며 조용히 엄마 곁에 앉아 있다. 젖을 빨고 있는 아기는 신윤복의 동생 신윤수申潤壽이다. 한쪽 손으로는 다른 젖을 만지작거리고 있다. 양쪽 젖 모두 아기 것이다. 잠시라도 형에게 한쪽을 만지게 하지 않는 본능적인 욕심이다.

이 시대에는 저고리 길이가 짧아서 옷고름을 풀지 않고도 수유를 할 수 있었다. 엄마의 옷고름은 그대로 매여 있다. 오른팔로 아기의 엉덩이를 감싸 안고 다른 손으로는 아기의 다리를 다독거린다. 시선을 아기의 눈에 맞춘 자애로운 어머니의 모습이다. 아버지 신한평, 가장 신한평은 사랑의 눈을 크게 뜨고 자신의 살붙이들을 관찰하고 화폭에 옮겼다. 그림 속에 얼굴을 내밀 수 없는 위치에서 붓질하던 그는 자신도 그들과 함께한다는 징표로 자신의 호를 큰 글자로 남겼다. 〈자모육아〉는 지금까지 알려진 신한평의 작품 중에 유일한 풍속화이다.

모자상母子像, 모녀상母女像은 미술사에서 고대로부터 중요한 주제였지만 조선에서는 흔치 않았다. 특히 수유하는 장면을 그린 그림은 찾기 어렵다. 김홍도金弘道(1745-1806?)의 〈점심/새참〉 속에도 젖먹이는 여인이 등장하지만, 이 그림처럼 단독으로 주제가 된 것은 아니다. 여럿 속에 한자리하고 있을 뿐이다. 여인들의 일상이 그려진 것도 풍속화가 활발해지면서부터이다. 〈자모육아〉는 모성애가 듬뿍 녹아 있는 풍속화이다.

젊은 엄마가 고만고만한 아이 셋을 키우려니 얼마나 힘들까? 젖을 빨던 아기는 잠이 들었는데 큰아이가 입에 나팔을 물고 있다. 첫째 아이인가 본데 역시 어린 아기다. 동생이 없었다면 엄마 품에 안겨 있을 아기다. 동생에게 엄마 품을 빼앗겨 심술이 나서 나팔이라도 크게 불면 잠든 아기는 깜짝 놀라 깰 것이다. 엄마 마음은 조마조마하다. "쉿, 조용히 해!" 소리를 낮추어 부탁한다. 오른쪽 의자에는 둘째 아기가 잠들어 있다. 의자 뒤에 걸린 작은 북은 이미 찢겨 있다. 동생 둘이 잠들었으니 큰아이는 이제 엄마랑 놀 기회가 왔다. 어렵게 얻은 기회인데 막내가 깨기라도 하면 엄마는 다시 막내를 달래는 데 집중할 것이다. 큰아이는 그 상황을 이미 알고 있다. 입에 댄 나팔을 만지작거리기만 할 뿐 불지는 않는다. 엄마는 야

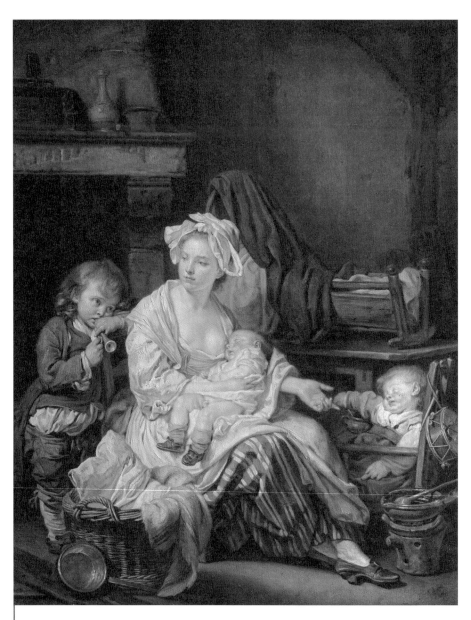

장바티스트 그뢰즈Jean-Baptiste Greuze **<조용!**Silence!**>**
1759, 캔버스에 유채, 62.2×50.5cm, 영국 왕실 콜렉션, 버킹엄궁전, 런던, 영국

속하게도 잠든 막내를 자리에 눕히지 않고 품에 안은 채 조용히 하라고만 한다. 아기를 품에 안은 엄마는 아름답고, 가슴을 드러낸 것에 부끄러운 기색도 없다. 다산이 축복이던 시절에 아이에게 젖을 물리기 위해 가슴을 풀어헤치는 것이 부끄러울 것은 없다. 오히려 자랑이기도 한 시대였다.

한편으론 그뢰즈의 다른 여인 그림에서 가슴을 드러내 관능미를 표현한 것이 많다. 젖먹이를 안고 있지 않은 여인들도 가슴을 풀어헤친 모습으로 그린다. 모성

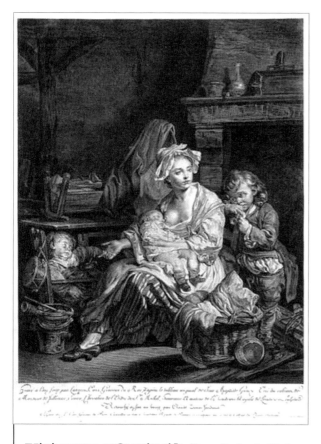

로랑 카Laurent Cars **<조용! 그뢰즈 이후**Le Silence, after Jean-Baptiste Greuze**>**
에칭 판화, 50.7×36.2cm, 레오 스타인버그 콜렉션/블렌톤미술관, 텍사스 대학, 오스틴, 미국

애를 보여주는 어머니의 순수함 또는 관능적인 하인은 그뢰즈 인물의 다중적 이미지를 보여준다.

이 그림이 파리 살롱에서 전시될 때(1759) 제목은 〈휴식을 나타내는 그림Un tableau représentant le repos〉이었다. 관람한 사람들은 그림의 내용에 따라 〈휴식Le Repos〉, 〈침묵Le Silence〉, 이런 제목들을 제안했다. 〈침묵!Silence!〉이라는 제목은 1765년 로랑 카Laurent Cars(1699-1771)가 판화를 만들고 일반적으로 통용되는 영어로 정한 것이다. 이 그림은 그뢰즈 예술의 매우 특징적인 예이다. 비록 비평가들로부터 압도적인 찬사를 받지는 못했지만 1787년 보드레이유Vaudreuil 카탈로그에는 "작가에게 가장 큰 영예를 안겨줬다"고 씌여 있었다. 그뢰즈의 그림에 묘사된 주제는 종종 현대 문학에 묘사된 모성과 자녀 양육에 대한 18세기 프랑스 환경을 반영한다.

현재 파리 루브르박물관에는 〈침묵 또는 좋은 어머니Le Silence ou La Bonne Mère〉라는 제목을 붙이고 있다.

판화를 통해 그뢰즈의 작품은 상당한 명성을 얻었고, 그의 영향력은 19세기 영국 예술에서 볼 수 있다. 〈침묵Silence〉에 대한 준비 도면이 많이 있다.

Jean-Baptiste Greuze
장바티스트 그뢰즈

장바티스트 그뢰즈(Jean-Baptiste Greuze, 1725. 8. 21. 프랑스 투르누스에서 출생, 1805. 3. 21. 프랑스 파리 사망)는 프랑스 로코코 시대 화가이다. 그는 윤리적 교육으로 예술의 기능을 강조했다. 예술은 사람들에게 나쁜 행동의 비극적 결과를 보여주고 양심을 깨우는 역할을 한다고 주장했다.

1745~1750년에 리옹에서 초상화가 샤를 그랑동Charles Grandon(1691~1762)에게 그림을 배운 후 파리로 갔다. 왕립 회화 조각 아카데미에서 드로잉 수업을 들었고, 로코코 화가 샤를 나투아르Charles-Joseph Natoire(1700~1777)에게 배웠다. 1755년 중하류층과 중산층 사이의 사회적 가족적 문제를 다루는 작품을 발표했다.

1755년 후반, 자신의 견문을 넓힐 목적으로 이탈리아 여행길에 올랐다. 유명한 고고학자이자 대평의회 의원인 아베 구즈노Abbé Louis Gougenot(1719~1767)와 함께 나폴리와 로마를 돌며 일 년을 보냈다. 1756년에 왕실 건축물 총리를 지낸 마리니 후작Marquis de Marigny의 주선으로 로마에 있는 프랑스 아카데미에 머물렀다. 그는

그랜드 투어에서 이탈리아의 유적과 풍경을 그리는 대신 17세기 볼로냐 학파의 작품에 더 관심을 보였다.

1757년 프랑스로 돌아온 그는 이탈리아 의상을 입은 네 개의 그림을 살롱에서 전시했다. 〈나태〉, 〈깨어진 달걀〉, 〈나폴리식 제스처〉, 〈파울러〉 이 네 개의 그림은 교훈적인 함의와 현대의 관습에 대한 도덕화 논평을 제시한 그림이다. 아이러니하게도 그의 그림들은 프랑스 로코코 전통에 속하는 에로티시즘과 관능을 강조한다.

많은 동료 장르 화가들과 마찬가지로 그뢰즈는 개인 소장품의 원본 작품뿐만 아니라 판화를 통해 장르 이미지에 접근할 수 있었던 17세기 네덜란드 선조들의 영향을 받았다.

장르 그림으로 성공했지만, 그는 꾸준히 프랑스 아카데미 예술의 최상위 등급인 역사화가로 인정받고 싶었다. 1769년 역사화 〈셉티미우스 세베루스와 카라칼라〉를 아카데미에 제출했다. 푸생Nicolas Poussin(1594-1665)의 영향을 받은 신고전주의 양식의 그림이었으나 아카데미는 역사화가로서의 그뢰즈를 거부하고 장르 회화 범주 안에서만 그를 인정했다. 화가 난 그는 1800년까지 다시는 살롱에 전시하지 않았으나 그뢰즈 최후의 작품은 현재 릴 팔레 드 보자르Palais des Beaux-Arts de Lille에 걸려있는 〈프시케가 왕관을 씌운 큐피드〉로 역사화이다. 아카데미에서 거부당했던 〈셉티미우스 세베루스와 카라칼라〉는 현재 루브르박물관에 전시되어 많은 이들의 찬사를 받고 있다.

그뢰즈 작업의 특징은 과장된 파토스pathos(청중의 감성에 호소하는)와 감수성, 자연의 이상화, 세련미의 조합이다. 도덕적 내러티브가 있는 장르 그림과 뛰어난 초상화로 사랑받던 그의 로코코 양식은 신고전주의 회화로 대체되었다. 바로크와 로코코는 귀족과 부도덕한 관계 때문에 폐기되었다.

역사화가로서의 인정을 그토록 갈망하던 그뢰즈는 1805년 파리에서 사망했다.

낯선 말 풀이

낙관落款　글씨나 그림 따위에 작가가 자신의 이름이나 호(號)를 쓰고 도장을 찍는 일. 또는 그 도장이나 그 도장이 찍힌 것.

백문방인　글자를 음각으로 새겨 인주가 묻지않아 글자가 흰색으로 보이는 도장.

주문방인　글자를 양각으로 새겨 인주가 묻어 글자가 붉은 색으로 보이는 도장.

방인方印　사각형 도장.

육각인六角印　육각형 도장.

원인圓印　둥근 원형 도장.

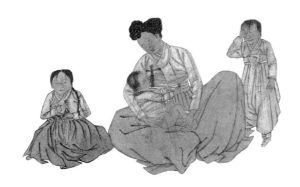

신한평, 신윤복

일재逸齋 **신한평**申漢枰

일재逸齋 신한평申漢枰(1725~1809 이후)은 어진 제작에 3차례 참여한 어용 화사로 벼슬은 첨절제사僉節制使를 지냈고 산수·인물·초상·화훼를 잘 그렸다.

본관은 고령高靈, 호는 일재逸齋. 집안은 화원 가문이었다. 신숙주申叔舟(1417~1475) 동생 신말주申末舟(1439~1503)의 8대 신세담申世潭, 9대 신일흥申日興, 10대 신한평申漢枰 등 3대에 걸쳐 도화서 화원이 배출되었다. 조선의 풍속화가 신윤복申潤福의 아버지이다. 신한평은 자비대령화원差備待令畵員으로 영조, 정조, 순조 초년까지 봉직했다

신한평은 중인 출신으로 추정된다. 양반가의 족보인『만성대동보萬姓大同譜』고령高靈 신씨申氏 족보에 기록이 없다. 7대조(신수진)가 서자이기 때문에 이 집안은 중인으로 떨어진 것이다. 조선 후기부터 일제강점기까지 이창현李昌炫(1850~1921)이 작성한『성원록姓源錄』의 '고령 신씨' 조에 신한평, 신윤복의 가계가 수록되어 있

다. 『성원록』은 역관, 의관, 산관 등 중인계층의 성씨를 수록한 족보이다.

조선 숙종 때부터 어진을 그리게 되면 화사의 선발에서부터 제작, 봉안 등의 절차를 임시기구인 도감을 설치해 제도적으로 관리했다. 왕의 초상화를 지칭하는 용어가 어진으로 통일된 것도 숙종 때다.

신한평은 영조 49년, 정조 5년, 정조 15년에 어진 제작에 참여했다.

어진도사에는 왕의 얼굴을 그리는 주관 화사 1명, 몸 부분 곧 옷을 그리는 동참 화사 1명, 설채設彩를 돕는 수종 화사 4-6명 등 총 6-8명이 동원되었는데 많을 때는 13명이 되기도 했다. 신한평은 세 차례 모두 수종 화사로 참여했다. 사물과 상황을 묘사하는 것보다는 색감을 입히는 채색에 더 재능을 보인 것 같다.

정조는 영조가 어진을 10년마다 1본씩 모사했던 것을 본받아, 자신도 그 뜻을 이어 받들려고 하였다.

> 정조 5년(신축, 1781) 8월 26일(병신) 기록.
> "내가 어진(御眞) 1본(本)을 모사(摹寫)하려 하는데, 이는 장대(張大)시키려는 의도는 아니다. - 중략 - 이어 화사(畵師) 한종유(韓宗裕), 신한평(申漢枰), 김홍도(金弘道)에게 각기 1본씩 모사(摸寫)하라고 명하였다."[1]

정조는 10년 간격으로 어진을 모사하겠다는 뜻을 밝혔다.

> 정조 5년(신축, 1781) 9월 1일(경자) 기록.
> 영화당(暎花堂)에 나아가 승지(承旨) · 각신(閣臣)과 시임(時任) · 원임(原任) 대신(大臣)을 부르고는, 어용(御容)의 초본(初本)을 제신(諸臣)들에게 보였다. 임금이 이르기를, "내가 이런 거조를 하는 것은 대개 선조(先朝)에서 10년 간격으로 어진(御眞)을 모사한 규례에 따름으로써 소술(紹述)하는 뜻을 붙인 것이다. 금년부터 시작해서

매 10년마다 1본(本)씩 모사하겠다. 그러나 애당초 장대(張大)하게 하려는 마음이 없었기 때문에 도감(都監)을 설치하지 않고 단지 각신(閣臣)으로 하여금 감동(監董)하게만 한 것이다. 봉안(奉安)하는 처소(處所)에 이르러서는 송조(宋朝) 때 천장각(天章閣)에 봉안한 고사(故事)에 의거 규장각(奎章閣)에 봉안하려 한다." 하였다.[2]

정조 5년(1781) 9월 16일(을묘)에 어진이 완성되어 주합루宙合樓(창덕궁 규장각 2층)에 봉안하였다.

초상화의 방건을 보면 사진보다 더 사실적이다. 섬유 한 올 한 올을 섬세하게 다 묘사했고, 수염도 한 올씩 심듯이 그렸다. 이 초상화의 인물 이광사李匡師(1705-1777)의 아들 실학자 이긍익李肯翊(1736-1806)이 조선 시대의 정치 · 사회 · 문화를 서술한 역사서『연려실기술燃藜室記述』에는 신한평의 이름이 당대의 쟁쟁한 화원인 정선 · 강세황 · 김홍도 · 심사정 등과 나란히 기록되어 있어 화원으로서 신한평의 위상을 알 수 있다.

신한평은 1759년(영조 35) 영조와 정순왕후의 혼례식을 기록한『영조정순왕후가례도감의궤』제작에도 참여했다. 1802년(순조 2)에 거행된 순조와 순원왕후의 혼례식을 기록한『순조순원왕후가례도감의궤』에 이어서 1804년(순조 4)『인정전영건도감의궤仁政殿營建都監儀軌』의 반차도와 도설圖說 제작에도 참여했다.

문화예술을 사랑하는 정조는 화원을 격려하고 후원해주지만, 가끔 채찍질도 했다.

정조 5년(신축, 1781) 12월 20일(무자) 기록.
"예로부터 관아에서 종이와 잡다한 물종을 주고 화사(畵師)를 초계(抄啓)하여 연말이면 세화를 그려서 올리게 하였으니, 이는 세공(歲貢)과 다름이 없는 것이다. 그런데 이들이 근래에는 전혀 마음을 쏟지 않는다. 올해에는 이른바 이름이 널

리 알려진, 솜씨가 익숙한 자도 모두 대충대충 그리는 시늉만 냈으니 그림의 품

격과 채색(彩色)이 매우 해괴하였다. 세화를 잘 그린 자에 대해서는 원래 정해진

신한평 <이광사 초상>
조선, 비단에 채색, 53.6×67.6cm, 국립중앙박물관

『영조정순왕후가례도감의궤』〈반차도〉
문화재청 국가문화유산포털

상격이 있으니, 못 그린 자에 대해서도 어찌 별도의 죄벌(罪罰)이 없겠는가. 이것 또한 기강과 관계된 것이다. 먼저 그려서 바친 화사 중에서 신한평(申漢枰), 김응환(金應煥), 김득신(金得臣)에 대해서는 곧 처분할 것이니 이로써 해조에 분부하되, 나중에도 다시 태만히 하고 소홀히 할 경우에는 적발되는 대로 엄히 처리할 것이니 미리 잘 알게 하라."[3]

자유 주제를 내놓고 본인(정조)이 원하는 책거리 그림을 그리지 않았다고 벌을 주는 일도 있었다.

정조 12년(무신, 1788) 9월 18일(병자).
草榜判付畵員申漢枰李宗賢等旣有從自願圖進之命則册巨里則所當圖進而皆以不成樣之別體應畫極爲駭然竝以違格施行

_『내각일력』(출처: 서울대학교 규장각한국학연구원)

"草榜判付 초방판부(합격자 명단의 초안에 대한 임금의 결재문):
畵員申漢枰·李宗賢等 화원신한평, 이종현등, 旣有從自願圖進之命기유종자원도진지명(이미 본인이 원하는 대로 그려서 바치라고 명하였으니), 則册巨里則所當圖進칙책거리칙소당도진(책거리는 응당 그려서 바쳐야 하지만), 而皆以不成樣之別體이개이불성양지별체(모두 모양/형식을 갖추지 못한 다른 풍의 그림이니), 應畫極爲駭然응화극위해연(그린 그림이 지극히 놀랍다.), 竝以違格施行병이위격시행(모두 격식을 어긴 것으로 시행하라.)"

관료가 벼슬에서 물러나는 나이 70이 넘도록 도화서 화원으로 그림을 그린 신한평은 평생을 화원으로 살았다.

혜원蕙園 신윤복申潤福

혜원蕙園 신윤복申潤福(1758~1814?)은 고령 신씨申氏 가문으로 도화서 일급 화원이었던 일재逸齋 신한평申漢枰의 아들이다. 단원 김홍도와 오원 장승업과 함께 조선시대 화원중 삼원三園으로 알려졌다. 풍속화에서는 김홍도, 김득신과 더불어 신윤복을 조선 3대 풍속화가로 꼽는다. '혜원蕙園'은 단원檀園 김홍도의 호에서 '원園'을 따왔다. '혜'는 '난초 혜蕙'이다. '란蘭'과 '혜蕙'를 구별한 문헌도 있으나 일반적으로 난초의 일종인 혜란蕙蘭이다. 매란국죽梅蘭菊竹을 사군자라고 하는데 매란국죽이 상징하는 군자는 곧 선비를 일컫는다. 신윤복의 '혜원蕙園'이라는 호는 그가 선비의 삶을 지향한다는 의미로 해석된다. 김홍도가 존경하는 명나라 문인화가 이유방李流芳의 호를 그대로 따라 '단원檀園'이라 지었고, 신윤복은 거기서 원園을 따왔다. 오원吾園 장승업도 그와 같은 원園을 따랐다. 한편으로는 다른 해석도 있다. 혜원蕙園은 '혜초정원蕙草庭園'을 줄인 말이라는 것이다. 혜초는 콩과 식물로, 여름에 작은 꽃이 피는 평범한 풀이다. 이곳저곳 떠돌아다니는 자신을 빗대어 붙인 호라는 설이다.

신윤복에 대한 기록은 극히 드물다.

오세창(1864~1953)이 1917년 편찬한『근역서화징槿域書畫徵』에는 "자 입부(笠父), 호 혜원(蕙園), 고령인. 첨사 신한평의 아들, 화원. 벼슬은 첨사다. 풍속화를 잘 그렸다"는 기록뿐이다.

『청구화사靑丘畫史』내에 혜원에 관한 언급이 있다. 『청구화사』는 이구환(1731~1784)이 엮은 것으로 강세황의 고문서집인『표암장서』에 수록돼 있다. 『청구화사』에는 신윤복을 이렇게 설명한다. "東家食西家宿동가식서가숙(떠돌면서 살았으며), 似彷佛方外人사방불방외인(마치 이방인 같았고), 交結閭巷人교결여항인(항간의 사람들과 가까웠다)." 신윤복에 대한 관찰기록이 거의 없는데 이 짧은 기록은 그의 성격을 잘 말해주고 있다.

혜원은 20세인 1777년 도화서圖畵署 화원에 합격했다고 한다. 그러나 도화서 화원의 활동 기록이 전혀 없다. 국가 행사를 기록한 의궤에도 이름이 없다. 아버지 신한평의 이름은 왕조실록에도 나오고 의궤에도 이름이 올려있다. 사학자이며 언론인인 문일평文一平(1888-1939)의 유고를 정리한 『호암전집湖巖全集』에는 신윤복이 너무 비속한 그림을 그리다가 도화서에서 쫓겨났다는 짧은 기록이 있다. 사실 여부를 증명할 다른 기록은 없다. 다만 상피제相避制 때문이라는 설이 유력하다.

'상피제'는 관직에 있는 친인척들이 같은 관청에서 근무하지 못하는 법이다. 고려 선종 9년(1092)에 제정된 상피제는 조선 시대에 더욱 엄격히 적용되었다. 조선은 관료제를 지향했던 사회로서 왕권의 집권, 관료체계의 질서를 위하여 권력 분산이 필요했기 때문에 상피제를 더욱 중요하게 실행했다. 아버지가 도화서 화원이므로 아들이 같은 도화서에 있을 수 없었다는 것이다.

18~19세기 사대부들은 주로 산수화, 화조화, 사군자 종류의 남종 문인화를 선호했다. 신윤복은 이와 상반되는 밝고 짙은 채색을 선보였다.

신윤복은 풍속 화가로서 한량과 기녀를 중심으로 한 남녀 간의 애정 문제나 춘의春意 또는 여속女俗과 양반사회의 풍류를 즐겨 다루었다. 여성, 특히 기녀를 남성의 소유물이 아닌 주체적 인물로 부각시켰다. 양반들의 이중적인 생활과 연애 그리고 애환들을 우스꽝스럽지만 세련된 화풍으로 그렸다. 유교 사회에서 선비들의 이중생활에 대한 저항예술이라 할 수 있다. 말하자면 현실 고발 같은 역할이다. 조선 시대는 '남녀칠세부동석', '내외법' 등 남과 여를 구별하는 엄격한 사회적 규율이 있었다. 그러나 당시 한양에는 근대적 소비사회가 도래했다. 상업이 발달하고 도시가 성장해 유흥과 소비문화가 광범위하게 퍼져 있었다. 신윤복의 그림은 정조 시대 조선 사회가 일부 계층을 중심으로 인간의 성과 연애 본능에 얼마나 자유로웠는가를 보여준다. 특히 부유한 양반과 중인들은 기방을 중심으로 한 향락 문화를 즐겼다. 한편으로는 신윤복 그림의 향락적 주제들이 인간의 욕망을 표

현한 것이다.

　신윤복의 유명한 작품으로 《풍속도화첩/혜원전신첩惠園傳神帖》이 있다. 풍속화 30여 점이 들어 있는 화첩으로 각 면의 크기가 가로 28㎝, 세로 35㎝이다. A4 용지(21×29.7cm)보다 약간 더 크다. 거기에 산수, 인물, 집, 가구 등 모든 것을 그려 넣었고, 10여 명에 가까운 사람들을 그리기도 했다. 그뿐인가. 달과 구름도 그리고 시를 써넣기도 했다. 그림마다 글로 풀어서 쓰면 책 한 권은 족히 될 만한 이야기가 담겨 있다. 《풍속도화첩》은 주로 한량과 기녀를 중심으로 한 남녀 간의 애정과 낭만, 양반사회의 풍류를 다루었다. 조선 시대 윤리관에 비춰보면 비도덕적이고 외설적인 그림이다. 당시의 세속소설인 『이춘풍전』 『무숙이타령(왈자타령)』 『절화기담』(석천주인石泉主人, 1809)의 분위기와 비슷하다. 이 화첩은 일본으로 유출되었던 것을 1930년 간송澗松 전형필全鎣弼(1906-1962)이 구입해 국내로 들여왔다. 새로 틀을 짜고 오세창이 발문을 썼다. 18세기 말 당시 사회 풍속이 현재의 스냅컷 사진을 들여다보는 것처럼 그려져 있다. 《풍속도화첩/혜원전신첩》은 국보 135호로 지정되었다.

　김홍도가 서민의 일상을 풍속화로 사진처럼 보여줬다면, 신윤복은 인간 누구에게나 잠재되어 있는 성性과 유흥遊興의 모습을 적나라하게 노출시켰다.

　작은 크기에 전경과 배경, 많은 등장인물, 채색, 제시, 모든 것이 다 들어있다.

　다른 화원들의 풍속화는 거의 담채(연한 채색)인 데 반해 혜원의 채색은 짙다. 청홍 대비가 짙고 뚜렷하다. 인물을 부드럽고 여린 필치로 그리면서 청록 또는 빨강, 노랑 등 화려한 채색을 위주로 구사하였다.

　많은 사람이 '신윤복' 하면 〈미인도〉를 연상한다. 여인의 전신 초상화 〈미인도〉는 19세기의 미인도 제작에 전형典型을 제시했다.

　신윤복의 그림에는 짤막한 찬문贊文이 곁들여 있는 경우가 많다. 신윤복은 그림뿐 아니라 시를 잘 짓고, 서예도 잘했다고 한다. 그의 여러 그림에 제화시題畵詩를

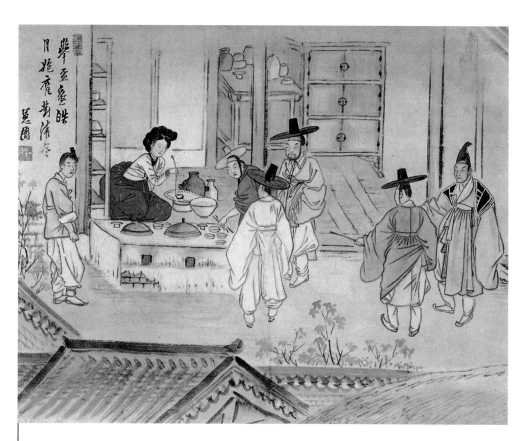

신윤복 <주사거배>
《혜원전신첩》 종이에 채색, 28.2×35.6cm, 국보 135호, 간송미술관

신윤복 <야금모행>
《혜원전신첩》종이에 채색, 28.2×35.6cm, 국보 135호, 간송미술관

써넣은 것을 보면 그가 시서화에 능했다는 것을 알 수 있다. 〈미인도〉의 제화시를
보자.

　　내 가슴속에 춘정이 가득하니
　　붓끝으로 겉모습과 함께 속마음까지 그려냈네

신윤복 <미인도>
견본 채색, 114.0×45.5cm, 보물 1973호,
간송미술관

盤薄胸中萬化春(반박흉중만화춘)
筆端能言物傳神(필단능언물전신)

그는 칠언절구의 한시로 자신의 심정까지 드러냈다.

신윤복 당시 도화서는 한양의 중심가인 운종가와 광통교 인근에 있었다. 그 지역엔 양반들과 부유한 중인들이 풍악을 울리며 노는 모습이 자주 눈에 띄었다. 부자들의 기방 출입도 잦아서 신윤복의 그림 소재가 되었다. 채색에 뛰어난 아버지 신한평의 영향을 받은 혜원은 원색의 옷을 입은 기녀들의 모습을 원색 그대로 그렸다.

다양한 색을 사용하려면 중국과 서양 상인을 통해 들어온 안료를 이용해야 한다. 신윤복은 역관을 지내는 사촌 형을 통해 안료를 구할 수 있었고, 그림에 채색을 짙게 할 수 있었을 것이다.

신윤복의 그림은 낙관이 있지만 연대기를 밝힌 작품이 거의 없다. 작품의 정확한 묘사 시기나 화풍의 변화를 추적하기 어렵다. 그의 사망 연도도 확실하지 않다. 그의 묘소가 조성된 것은 2002년 10월 20일이다. 그의 후손들이 9대조 안협공 묘하(경기도 양주시 장흥면 삼상리 산113-1번지)에 혜원 신윤복의 설단묘設壇墓를 조성하여 참배하고 있다.

그의 후손들은 신윤복의 그림을 모아『도화서 화원 첨절제사 혜원 신윤복』(고령신씨안현공파종중회, 2015)이라는 책을 만들었다. 그림과 함께 그림 속 모든 동작마다 친절한 설명을 곁들인 책이다.

조선에 풍속화가 등장하기 이전에는 그림 속에서조차 주인공이 될 수 없었던 여인들, 기녀들을 버젓이 전면에 내세워 주인공을 만들어준 풍속화의 화원들, 그들은 진정 페미니즘의 선구자가 아닐까?

낯선 말 풀이

초계抄啓 조선 정조 때에, 당하관 문신 가운데 인재를 뽑아 임금님에게 보고
하던 일. 뽑힌 사람을 다시 교육한 뒤 시험을 보게하여 그 성적에 따
라 중용하였다.

설채設彩 먹으로 바탕을 그린 다음 색을 칠함.

제화시題畫詩 그림을 먼저 그린 다음에 그 그림에 맞는 시를 지어 쓴 시.

화제시畫題詩 어떤 시를 그림으로 표현한 것이 '시를 그린 그림 속의 그 시' 라는 뜻.

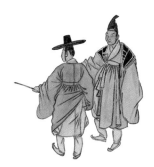

신윤복 〈쌍검대무〉, 장레옹 제롬 〈전무戰舞〉

신윤복 〈월하정인〉, 앙리 루소 〈카니발 저녁〉

신윤복 〈유곽쟁웅〉, 얀 스테인 〈와인은 조롱거리다〉

신윤복 〈청금상련〉, 제임스 티쏘 〈파티 카레〉

신윤복 〈월야밀회〉, 윌리엄 헨리 피스크 〈비밀〉

광통교를 배회하던 방랑아

신윤복
〈쌍검대무〉

장례옹 제롬
〈전무戰舞〉

인간이 소리를 내고 몸을 움직이는 것은 본능인지라 지금과 형식은 다를지라도 춤과 노래는 늘 인류 역사에 있어 왔다. 춤과 노래는 개인감정의 발산으로 표출되었고, 공동체에서 중시하는 제례 때에도 중요한 요소였다. 여러 종류의 춤 중에서 특히 검무劍舞에 대해 알아본다.

검무는 상고 시대의 수렵무용, 의례무용, 전투무용에서 그 유래를 찾을 수 있는 전통춤이다. 우리나라 검무의 양식으로는 신라의 황창랑黃昌郎 설화의 황창검무, 가면을 쓴 동자가 추는 동자가면무가 있다. 황창검무의 유래는『동경잡기』권1 "풍속조"에 기록되어 있다. 신라 사람 황창랑이 일곱 살 때 백제로 들어가 칼춤으로 구경꾼을 모았다. 소문을 들은 백제왕이 불러들여 백제왕 앞에서 춤을 추다가 왕을 찔러 죽였고, 황창랑도 그 자리에서 백제인에게 죽임을 당했다. 그 후 신라 사람들이 그의 가면을 만들어 쓰고 칼춤을 춘 것이 황창검무이다. 황창검무는 고려 시대를 거쳐 조선 시대 초까지 이어져 처용무와 함께 공연되었다.

조선 숙종 이후에는 여기女妓검무가 나타난다. 김만중金萬重(1637-1692)이 지은 책 『서포집西浦集』에 수록된 칠언고시에 여자가 황창무를 춘 것으로 보이는 한 시구 가 있다.

翠眉女兒黃昌舞(취미여아황창무)

숙종 38년 연경사행燕京使行 수행원 김창업金昌業(1658~1722)의 왕래견문록『노가 재연행록老稼齋燕行錄』의 기록에는 가면을 쓰지 않은 여기 2명의 검무 모습이 있 다. 황창검무의 무적武的인 성격과 달리 여기검무는 예적藝的 성향의 검무로 변화 되었다.

정조 때 정재呈才(대궐 안의 잔치 때 벌이던 춤과 노래)로 정착되면서 여기검무는 궁중 에서 공연한 각 지방 교방의 기녀들에 의해 전국으로 전파되었다. 교방검무라고 한다. 정조 때 문신 채제공蔡濟恭(1720~1799)의 시문집『번암집樊巖集』에 수록된 〈망 미록 하下〉 여섯 번째 시에는 검무를 재촉하는 구절이 있다.

기생 아이에게 특별히 명하여 검무를 재촉하네

別飭兒姬劍舞催(별칙아희검무최)

검무를 여기女妓가 추었음이 기록으로 남아 있다.

각 지방의 독특한 특색을 담은 현재의 향제鄕制 교방검무 양식이 나타났다.『원 행을묘정리의궤園行乙卯整理儀軌』(1795)에 교방검무가 등장하는데 검무의 복식에 치 마, 저고리, 쾌자, 전대, 전립을 착용한 모습을 볼 수 있다. 색상은 각 지역의 특색 에 따라 다르다.

그림 〈쌍검대무〉는 작은 연회 자리인 것 같은데 상차림이 보이지 않는다. 술과 음식이 나오기 전에 검무를 감상하는 것 같다.

교방검무는 전반부에 정적인 동작으로 시작하여, 칼을 들고 추는 후반부에는 잽싼 움직임을 표출하는 이중적인 요소가 조화롭게 결합된 춤이다. 그림의 장면은 발이 바닥에서 약간 떠 있는 듯 후반부에 접어든 동적인 모습이다. 여러 풍속화와는 달리 이 그림은 특별히 눈길을 끈다. 정중앙에 위치한 검무가의 빨간 치마색은 채색 면적도 넓고 색깔도 진하여 첫눈에 확 끌린다. 의상에서 청홍의 강렬한 대조를 보이면서 화면을 압도한다. 남자들의 새까만 갓과 여인들의 역시 까만 머리 색이 시선을 흩으며 화면의 비중은 평형을 이루는 구도이다. 검무를 감상하는 양반들과 기녀들과 시종이 상단에, 중앙엔 무용수, 하단엔 악공들과 양반의 모습을 일렬로 그려 16명의 등장인물을 삼단으로 나누어 배치했다.

상단에는 주인 대감과 그의 자제와 부하관리가 앉아 있다. 죽부인에 등을 기대 앉은 남자는 테두리를 남색으로 마감한 고급 돗자리에 앉아 있는 것으로 보아 이들 중 가장 지체 높은 사람이다. 그림의 하단 왼쪽에는 주인 대감보다 지체가 낮은 양반이다. 이 남자가 손에 들고 있는 검은색의 긴 물체는 남녀가 내외하기 위해 얼굴을 가리는 차면선遮面扇이다. 그는 얼굴을 가리지 않고 있다. 그 시대에는 장죽에 담배를 피는 것이 자신들의 위엄을 알리는 표시로 여겨졌다. 지체 높은 양반들이 등장하는 풍속화에는 장죽이 함께 그려진 그림이 많다. 악공들의 수를 보아 세력 있는 귀족이 베푼 연회이다. 장악원에서 데려온 악공들이 삼현육각을 연주하고 있다. 이들은 돌아앉아 해금, 장고, 북이 보이고 피리와 대금은 보이지 않는다.

검무를 추는 기녀들의 차림새를 정교하게 표현했다. 날렵한 움직임으로 휘날리는 두 기녀의 전복戰服(군복의 소매 없는 겉옷) 안쪽 색을 달리 칠했다. 기녀는 공작 깃을 단 전립戰笠을 썼는데 몸을 낮춘 오른쪽 기녀는 위에서 아래로 보이는 겉모

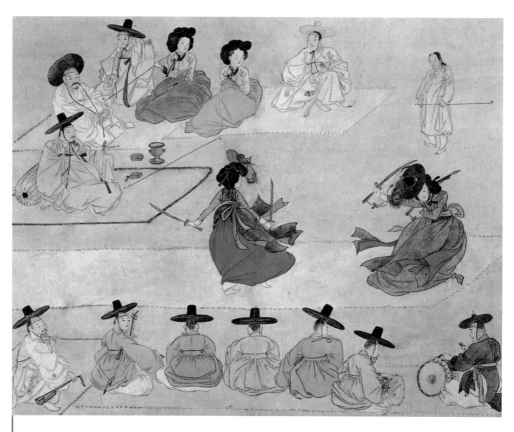

신윤복 <쌍검대무>

《혜원전신첩》 조선, 지본채색, 28.2×35.6cm, 국보 135호, 간송미술관

장레옹 제롬Jean-Léon Gérôme 〈전무戰舞The Pyrrhic Dance〉
c.1885, 캔버스에 유채, 66×92cm, 개인 소장

습으로, 공중에 뜬 것 같은 왼쪽 기녀의 전립은 아래에서 위로 보이는 안쪽 모습으로 검은색과 청색을 사용하여 색을 달리했다. 전체적인 표현이 능숙한 이 그림은 혜원이 이런 세계(연회)를 많이 접한 익숙한 사람이라는 짐작이 간다.

작은 화첩(28.2×35.6cm)은 지금 A4 사이즈보다 가로, 세로 약 6cm 정도 큰 크기인데 그 안에 16명의 사람과 부채와 차면선, 대나무 안석案席, 장죽 3개와 흡연용품, 모자 4종류, 돗자리 여러 장을 다 그려 넣은 것이 얼마나 치밀한가.

아래쪽 악공들이 쓴 갓은 그 기울기가 각기 달라 마치 연주되는 음률의 음표 같은 느낌이 든다.

〈전무〉는 프톨레마이오스(고대 이집트) 시대의 건축물을 배경으로 그린 전쟁춤 장면이다. 신윤복의 쌍검대무가 연회의 흥을 돋우기 위해 기녀들이 추는 춤이라면 피리키오스Pyrrhichios(Pyrrhic Dance)는 훈련용 전쟁춤이다. 파란 하늘 아래 굳건히 버티고 서 있는 건축물은 우리를 멀고 먼 옛날 포틀레마이오스Ptolemaios(Ptolemaic B.C. 305~B.C. 30) 시대로 끌고 간다. 마지막 여왕 클레오파트라Cleopatra(B.C. 69~B.C. 30)의 죽음으로 포틀레마이오스 왕국은 역사에서 사라졌지만, 그 유물은 아직도 남아 있다. 사막에 실물로 존재하는 건축물들은 이집트를 여행한 화가들의 화폭 속으로 옮겨졌다. 그림 속 넓은 벽면에는 암소 뿔 머리 장식과 태양 원반을 쓴 하토르Hathor가, 바로 옆 문설주에는 변형된 상형문자가 희미하게 그려져 있다.

전쟁춤을 추는 두 남자의 몸에 휘감긴 흰색 천이 하이라이트가 되어 빛나고, 칼을 휘두르는 팔과 건각의 단단함이 그림에 역동성을 더한다. 섬세하게 표현한 옷주름은 이들이 격렬히 움직이고 있음을 알려준다. 구경하는 사람들은 긴 창을 들고 있는데 피리키오스가 끝난 후에 혹시 창의 대련이 있는 것 아닐까.

피리키오스는 호메로스의 『일리아드』에 등장한다. 트로이 전쟁의 주인공 아킬레우스는 그의 전우이자 연인인 파트로클로스의 장례식 때 불타는 장작더미 옆

에서 이 춤을 추었다. 플라톤은 그의 저서 『법률Laws/Leges』에 피리키오스를 묘사했다. 타격과 다트를 피하는 방식과 적을 공격하는 방식의 빠른 동작의 춤이라고 한다. 그림 속 춤추는 이들의 빠른 움직임에서 가끔 부딪히는 창과 방패의 금속성 소리가 들리는 듯하다. 피리키오스는 처음에 오직 전쟁을 위한 훈련으로만 행해졌다. 문자 그대로 '전쟁춤'이다. 특히 스파르타인들은 아이들이 어렸을 때 이 춤을 가르쳤다. 아테네의 청년들은 체조 훈련으로 팔레스트라Palestra(체육관, 체육학교)에서 이 춤을 추었다. 그리스 전역에 흥행하던 피리키오스는 시저Julius Caesar(B.C. 100-B.C. 44)가 로마에 도입하여 많은 경기를 벌이며 로마제국에 퍼졌다. 이탈리아와 이집트 그랜드 투어를 경험한 장레옹 제롬은 그의 학문적 지식과 예술적 감성을 혼합하여 피리키오스를 화폭에 재현했다.

장레옹의 피리키오스는 휘두르는 검이 방패에 부딪히는 쇳소리가 들리는 듯하다. 바닥에는 연습용인지 목검 두 개가 놓여 있고, 이들이 휘두르는 것은 실제 금속 검이다. 전쟁을 위한 훈련이기 때문이다. 그러나 신윤복의 무희들은 쌍검을 들었어도 무섭지 않다. 그 춤이 유희인 줄을 알고 감상하기 때문이다. 기녀들은 몸동작 하나하나에 굴곡진 율동감이 있다. 옷자락마저도 너울너울 춤을 추는 듯 흩날리는 모습이 시선을 끈다. 같은 검劍을 휘두르는 춤이라도 유흥을 위한 춤과 전쟁을 위한 춤은 그 느낌이 확연히 다르다.

Jean-Léon Gérôme
장레옹 제롬

장레옹 제롬(Jean-Léon Gérôme 1824. 5. 11. 프랑스 브술 출생, 1904. 1. 10. 프랑스 파리 사망)은 아카데미즘으로 잘 알려진 화가이자 조각가이다. 그는 동양적, 신화적, 역사적, 종교적 장면의 학문적 회화 전통을 예술적 절정으로 끌어 올렸다.

1840년 파리로 가서 화가 폴 들라로슈Paul Delaroche(1797~1856)의 제자가 되었고 1843년 그와 함께 이탈리아를 여행했다. 피렌체, 로마, 바티칸, 폼페이를 방문했다. 1844년 파리로 돌아와 들라로슈의 많은 학생과 마찬가지로 샤를 글레르Charles Gleyre(1806~1874)의 아틀리에에 들어가 잠시 동안 그곳에서 공부했다. 1847년 〈수탉 싸움〉으로 살롱에 데뷔하여 이름을 알리게 됐고, 금메달을 수상했다. 1850년 살롱에서 스캔들을 일으킨 〈그리스 인테리어〉는 황제의 사촌인 나폴레옹 왕자가 인수했고, 현재는 파리 오르세미술관이 소장하고 있다.

1853년 제롬은 러시아로 떠났으나 크림 전쟁은 그를 콘스탄티노플로 돌렸고 이것이 제롬의 동양과 터키와의 첫 접촉이다. 1855년 11월 교육부의 위임을 받아

조각가 오귀스트 바르톨디$^{Auguste\ Bartholdi}$(1834-1904)와 함께 이집트를 처음으로 방문했다. 카이로에서 파이윰을 거쳐 나일강을 따라 아부심벨까지, 다시 카이로로 돌아와 시나이반도를 지나 와디 엘-아라바를과 예루살렘을 거쳐 다마스쿠스까지 이어지는 전형적인 그랜드 투어였다. 이집트 그랜드 투어는 제롬의 작품 활동에 큰 영향을 미쳤는데 아랍 종교 관습, 아랍 풍속, 북아프리카 풍경을 묘사하는 오리엔탈리즘 회화의 시작이 되었다. 그의 최고의 작품은 이집트 또는 오스만 주제에 기반한 동양주의 흐름에서 영감을 받았다. 1862년 제롬은 이집트와 시리아를 여행했다.

1863년 1월 17일에 유명한 출판사이자 미술상인 구필$^{Adolphe\ Goupil}$의 딸 마리Marie Goupil와 결혼했고, 1864년에 그는 파리의 미술 학교에서 회화 교수가 되어 죽을 때까지 40년간 봉직했다. 1874년 역작 〈그레이 에미넌스〉를 살롱에 내걸자 비평가와 대중의 찬사가 쏟아졌고 그 그림으로 금메달을 받았다.

1878년 파리 만국박람회에서 그의 첫 번째 조각품인 〈검투사〉를 선보였다. 1878년부터 주로 다색으로 조각품을 제작했는데 종종 장르 장면, 인물 또는 알레고리를 나타낸다. 다색성은 제롬 조각품의 기술적 특징이다. 1914년까지 구필Goupil은 제롬의 작품 거의 370개를 판화 또는 사진으로 복제하였다. 여러 여행지를 돌아다니며 방문지의 문화에 영감을 받아 회화와 조각으로 열심히 작품 활동을 하던 장레옹 제롬은 1904년 사망하여 몽마르트르 묘지에 묻혔다.

낯선 말 풀이

교방敎坊	1. 고려 시대의 기생학교. 말기에는 기생학교가 있는 지역을 이르기도 하였다.
	2. 조선 시대에 장악원의 좌방과 우방을 아울러 이르던 말. 좌방은 아악을, 우방은 속악을 맡았다.
향제鄕制	지방에서 유행하는 시조 창법.
지체	어떤 집안이나 개인이 사회에서 차지하고 있는 신분이나 지위.
전립戰笠	조선 시대에 무관이 쓰던 모자의 하나. 붉은 털로 둘레에 끈을 꼬아 두르고 상모, 옥로 따위를 달아 장식하였으며 안쪽은 남색의 운문대단으로 꾸몄다.
삼현육각三絃六角	1. 삼현과 육각의 갖가지 악기.
	2. 피리가 둘, 대금, 해금, 장구, 북이 각각 하나씩 편성되는 풍류. 감상의 성격을 띨 때는 '대풍류'라 한다.
장악원掌樂院	장악 기관의 하나. 조선 초기의 아악서 · 전악서 · 악학 · 관습도감을 합친 것으로, 세조 12년(1466)에 장악서로 통합하였고, 예종 원년에 다시 장악원으로 바꾸었다.

신윤복
〈월하정인〉

앙리 루소
〈카니발 저녁〉

달은 태초부터 지금까지 항상 우리들 머리 위에, 우리들 가슴 속에 있다. 달 속에서 옥토끼는 불사초를 찧고, 달은 하늘에만 있는 것이 아니라 빛나는 수면 위에도 떠 있고, 애주가의 술잔 속에도 담겨 있다. 종교와 문학과 예술에서 달은 가장 강력한 상징이다. 만약에 달이 없었다면 이 세상에 시詩도 없었을 것이다. 때로는 따뜻한 색깔로, 때로는 차가운 빛으로, 가슴속 꽉 차는 둥근 원으로, 어여쁜 새색시 눈썹 모양으로 늘 우리와 함께 있다. 재주 좋은 화가들은 손닿지 않는 곳에 있는 달을 자신의 화폭 속으로 옮겨놓는다. 옛 조선의 화원들도 그러했고, 서양의 화가들도 달을 따오곤 했다.

우리나라의 기록에 등장하는 달을 살펴본다. 달은 대개 해와 짝을 지어 등장한다. 신라 사회에는 일월 숭배가 있었다. 『삼국사기』는 신라가 문열림文熱林(제의 장소)에서 일월제日月祭를 시행하였다고 기록한다. 『삼국유사』에서는 연오랑延烏郎과 세오녀細烏女(해와 달의 짝)에 관한 기록을 볼 수 있다. 상고대의 고분벽화에서 해와

달의 그림이 발견된다. 상고대의 일월 신앙은 고려조와 조선조를 거쳐 민속신앙에까지 이어졌다. 종교화뿐 아니라 문학작품에서도 달은 중요한 자리를 차지하고 있다.

많은 사람이 백제 가요 〈정읍사井邑詞〉를 알고 있다. "달하 높이곰 도다샤/ 어기야 머리곰 비치오시라/ 어기야 어강됴리 아으 다롱디리/ 져재 녀르신고요/ 어기야 진 데를 드디올세라/ 어느이다 놓고시라/ 어기야 내 가논 데 졈그랄셰라"라는 노래에서 달은 그리움의 정이 얽힌 마음, 지아비를 기다리는 여인의 빛이다.

신윤복의 〈월하정인〉에 그려진 달빛은 희부옇고 어슴푸레하다. 둥근 보름달이라도 해처럼 눈부시게 빛나지 않는다. 달빛은 어둠을 몰아내기보다는 어둠의 일부를 밝히면서 어둠과 조용히 공존한다. 동서양 어디에서든지 그림 속에 들어앉은 애월靄月은 화가의 마음에, 감상자의 마음에 은은한 달빛을 선사한다. 푸르스름한 하얀 빛의 차가움, 부드러운 빛의 따뜻함, 이렇게 이중적인 느낌이 바로 달빛이다.

사람들은 레오나르드 다 빈치Leonardo da Vinci(1452-1519)가 달의 모습을 가장 근사近似하게 그린다고 평했지만, 네덜란드의 얀 반 아이크Jan van Eyck(1390-1441), 이태리의 조토 디 본도네Giotto di Bondone(1267-1337), 이후 18세기 말과 19세기 초에 달은 낭만주의 상징으로, 또한 많은 풍경화에서 극적으로 표현되었다. 1969년 7월 미항공우주국(NASA)의 우주비행사 닐 암스트롱은 달에 첫발을 내디뎠고, 그 후 달의 모습은 면밀하게 파헤쳐져 더 이상 그림 속의 달이 아닌 실제의 달로 존재하게 되었다. 지금 우리의 가슴 속에 있는 달의 모습은 어떠한가? 과학 이전의 예술로서 달을 살펴본다.

> 삼경에 창밖에는 가는 비 내리는데
> 두 사람의 마음은 두 사람만 알리라

신윤복 <월하정인>
《혜원전신첩》 지본 담채, 28.2×35.6cm, 국보 135호, 간송미술관

窓外三更細雨時(창외삼경세우시)

兩人心事兩人知(양인심사양인지)

 조선의 문신 주은酒隱 김명원金命元(1534~1602)의 애틋한 이별에 대한 시의 시작 부분이다. 조선의 중종과 선조 시대를 살아온 김명원은 퇴계退溪 이황李滉(1501~1571)의 문인이었다. 〈월하정인〉에는 이 시의 둘째 연이 인용되어 혜원이 이 시구에서 영감을 받아 그린 그림이라는 해설이 있다. 특히 그림의 절반이나 되는 공간에 배경으로 기와집만 그리고 글귀를 쓴 것은 드문 구도이기 때문에 여기 등장하는 그림은 시의 내용에 중심을 둔 것 같다.

 그림 속 남녀는 무슨 애틋한 사연이 있는 것일까? 글귀를 보면 "月沈沈夜三更(월침침야삼경)"이라 써 있는데 야삼경夜三更은 자시子時로 밤 11시부터 새벽 1시까지의 시간이다. 통행금지가 있었던 조선 시대에 통금을 어기고 야경도는 수라꾼들에게 들키면 곤장 30대의 체벌을 받아야 했다. 그림 속 남녀는 그 벌이 두렵지 않단 말인가?

 여인의 치마 아래로 속곳이 보이는 차림은 기생인 것 같지만 기생은 쓰개치마를 쓰고 다니지 않았다. 쓰개치마를 둘러쓴 모습은 양반가 여인임을 알려준다. 눈초리가 올라간 눈, 위쪽으로 올라간 신발코, 둥글게 부푼 속바지의 곡선에서 신윤복의 특징을 볼 수 있다.

 남자는 갓을 쓴 선비 차림이다. 몸은 여인을 향하여 서 있지만 그의 발은 다른 방향을 향하고 있다. 서 있는 장소는 담 모퉁이다. 담 모퉁이를 돌아서 가는 중인데 차마 발길이 떨어지지 않아 멈춰서 돌아보는 것일까. 남자가 한 손을 품속에 넣고 있는데 헤어지면서 정표로 무언가를 주려고 품속의 것을 꺼내려는 것일까. 아니면 함께 가는 길인데 앞서가면서 빨리 따라오라고 채근하는 중인가? 쓰개치마를 쓴 이 양반가 여인은 속곳이 보일 정도로 치마끈을 질끈 동여매고 남자를

따라갈 결심을 했을까? 이들은 무슨 사연이 있어 통금시간에 그것도 보름달 밝은 밤이 아닌 어두운 밤에 만나는 것일까? 달은 초승달 모양이지만 이 그림에서처럼 볼록한 면이 위를 향해 그려진 초승달은 없다.

〈월하정인〉의 특별한 초승달 모양을 과학적으로 '월식'이라고 한다. 1793년 8월 21일 무렵이라는 날짜까지 추론한다. 달 위에는 태양이 있기 때문에 달의 볼록한 면이 위를 향할 수 없다. 그림에 있는 대로 '야 3경'에 그렸다면 그림 속 달 모양은 월식이 일어날 경우에만 볼 수 있다고 한다. 야 3경에는 달이 가장 높이 뜨는데 처마 근처에 달이 보이니 보름달의 남중고도가 낮은 여름을 가리킨다. 신윤복이 활동하던 시기의 월식을 조사해본다.『승정원일기』, 정조 17년(1793) 7월 15일에는 "7월 병오(15)일 밤 2경에서 4경까지 월식月食이 있었다(夜自二更至四更, 月食)"는 기록이 있다.[1]

1793년 정조 17년은 신윤복 나이 35세 때이다. 〈월하정인〉에 보이는 월식 때의 달 모양은 8월 21일(음력 7월 15일) 자정 무렵이라는 이론이다.

월식이 있는 밤, 달빛 아래 서 있는 두 연인의 상황이 마냥 애틋하게 느껴지는 그림이다.

한 발 더 그림 속으로 들어가 본다. 그림 속에 있는 시 구절의 뒤를 잇는 구절을 살펴본다.

나눈 정은 미흡한데 하늘은 새벽이 다가오려 하니
다시 비단 적삼 붙잡으며 뒷날을 물어보네

歡情未洽天將曉(환정미흡천장효)
更把羅衫問後期(갱파나삼문후기)

그림의 무대가 월식이 있는 밤이 아니라 '새벽'으로 유추할 수 있는 구절이다. 이 구절대로라면 저 달은 새벽의 초승달이라고 할 수 있다. 신윤복에게 물어보자. 저 달은 무슨 달인가요?

〈카니발 저녁〉은 하얗고 둥근 달 아래 신비로운 숲이 빚어내는 어둡고 음산한 분위기의 그림이다. 카니발 시즌이니 아직 새잎이 돋기 전이다. 짙은 검은색 나무들이 철사 같은 잔가지들을 드러내고 서 있는 모습이 강한 인상을 준다. 나무는 숲을 이루고 있지만 루소의 일반적인 정글 장면과는 많이 다르다. 비평가들도 이 그림의 해석을 난감해했다.

카니발 나들이를 다녀오는, 또는 나들잇길에 나선 한 쌍의 커플이 그림의 맨 앞에 배치됐는데 작가 루소는 이 그림을 '초상화 풍경'이라고 불렀다. 조선에도 '산수인물화'가 있는데 산수화 속 인물은 초상화처럼 정확하게 그리진 않는다. 그에 반해 〈카니발 저녁〉의 인물은 하이라이트 느낌으로 또렷하다. 이들은 남녀 모두 독특한 옷차림을 하고 있다. 원뿔 모자를 쓰고 남자는 지팡이를 들고 있는데 이는 남자 어릿광대 할리퀸Harlequin과 여자 어릿광대 콜롬비나Colombina가 아닐까 추측해본다. 아니라면 카니발 축제를 위한 분장일 수도 있다.

극히 적은 부분이지만 남자 양말의 파란색, 갈색 샌들, 여자의 밝은 분홍색 양말, 파란색 샌들은 전체적으로 회색과 검은색의 음영에 대한 선명한 색상의 충돌이다. 흰색 구름은 나뭇가지에 매달아 놓은 듯하고 흰색, 검은색 조각구름의 모양새는 마치 초현실 구성 같다.

그 시대의 화풍에 휩쓸리지 않고 자신만의 독창적인 그림을 꾸준히 그려온 앙리 루소의 그림은 첫눈에 사람을 확 끌어들이고, 차츰 뭔가 꼭 있을 것 같은 설렘으로 그림 구석구석을 살펴보게 하는 마력이 있다.

그림의 주제는 달만도 아니고 연인만도 아닌 달빛 아래 연인들일 것이다. 월식

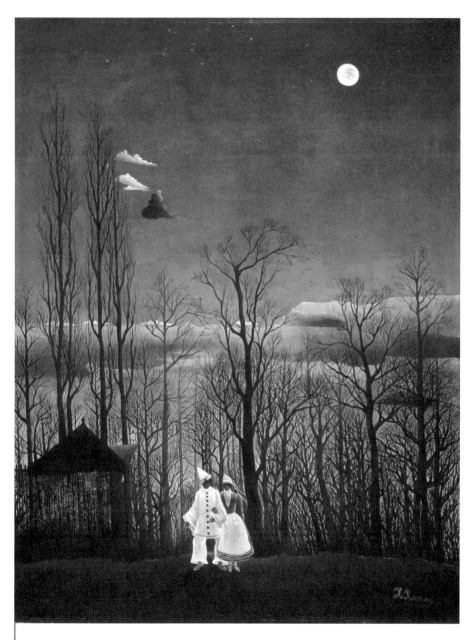

앙리 루소Henri-Julien-Félix Rousseau <**카니발 저녁**Carnival evening>
1886, 캔버스에 유채, 117.3×89.5cm, 필라델피아미술관, 펜실베니아, 미국

 의 밤 달빛 아래 손목조차 잡지 못한 채 멈춰선 신윤복의 연인과 만월의 달빛 아래 팔짱을 끼고 걷는 루소의 연인 모습은 조선과 서양의 문화 차이일까?

이 그림에는 루소의 속마음을 알 수 없는 기이한 이미지가 그림 왼쪽에 자리 잡고 있다. 자세히 살펴보자. 검은 오두막 벽면에는 창처럼 둥근 구멍이 뚫려있고, 정체를 알 수 없는 얼굴이 보인다. 원의 전체를 얼굴로 생각하면 계란형의 하얀 색 얼굴 오른쪽(그림 왼쪽) 면에 그림자가 진 모습 같기도 하고, 원의 오른쪽 흰색을 공간으로 생각하면 왼쪽 어두운 부분은 검은 굴뚝 모자를 쓰고 콧수염을 기른 남자의 옆모습처럼 보이기도 한다. 그런데 이 사람은 왜 여기 있는지 이해할 수 없다. 뿐만 아니라 오두막의 지붕(오른쪽)에는 뜬금없이 램프가 올라가 있다. 숨은 그림 찾듯이 자세히 관찰하지 않으면 오두막에 사람과 램프가 그려져 있는 걸 알 수 없다. 생뚱맞다. 이해하자면 이 엉뚱한 장난(?)이 바로 진정한 자유인 루소의 매력 아닐까….

신윤복의 〈월하정인〉에서 과학적으로 증명하는 월식의 달, 제시에 나타난 새벽의 초승달, 감상자가 그림을 과학적으로 증명할 필요는 없다. 만나서는 안 될 두 남녀의 애틋한 사랑과 이별의 안타까움에 젖어 들면 그만이다. 루소의 〈카니발 저녁〉의 해석도 난감하다는 평이다. 왜 그림을 해석해야 하나? 자신의 감정 표현을 문학가는 글로, 음악가는 리듬으로, 화가는 그림이나 조각으로 나타낸다. 예술가의 감정 표현은 결과적인 작품이 자신의 감정 전달이다. 해석을 요구하지 않는다. 감상자들도 해석에 매이지 말고 '그냥' 느끼면 좋겠다.

Henri Julien Félix Rousseau
앙리 루소

앙리 루소(Henri Julien Félix Rousseau, 1844. 5. 21. 프랑스 라발 출생, 1910. 9. 2. 프랑스 파리 사망) 는 미술 공부를 독학으로 한 프랑스 후기 인상파 화가이다.

루소는 정기 미술교육을 받지 못했다. 4년 동안 프랑스 군대에서 복무했으나 실 전(멕시코 전쟁 1861-1867, 프랑스-프로이센 전쟁 1870-1871)에는 참전하지 않았다. 한 번도 파리를 떠나 본 적이 없었다고 한다. 유명한 정글 장면과 이국적인 풍경은 그가 주장했던 신화적인 멕시코 경험이 아니라 파리의 식물원에서 관찰한 열대 동식 물을 참고하여 그렸다.

1869년에 파리에 정착하여 세관에서 일한 그는 '르 두아니에Le Douanier(세관원)'라는 별칭으로 불리기도 했다. 1884년에 루소는 파리국립박물관에서 복사와 스케치를 할 수 있는 허가를 받았다. 1885년에 세관을 그만두고 여관 간판을 그리는 등 잡 일을 하며 자신의 그림에 더 많은 시간을 할애했다.

그는 '예술을 위한 예술'의 지식주의를 허세로 보고 기피하는 성격이었다. 미술 평론가들에게 조롱받았지만, 색채 화가 마티스$^{Henri\ Matisse}$(1869~1954), 후기 인상파 화가를 포함한 다른 현대 미술가들에게 많은 존경을 받았다. 특히 피카소$^{Pablo\ Picasso}$(1881~1973)는 루소의 그림에 큰 매력을 느꼈다. 1908년에 피카소는 루소를 위하여 만찬을 주최했는데 이를 계기로 루소의 작품에 대한 지적 관심이 촉발됐고, 그의 원시주의를 고급 예술 수준으로 끌어올렸다. 많은 비판과 논쟁 속에서 19세기 말 파리의 엘리트들은 그의 작품에서 상징주의의 '쾌락주의적 신비화'를 이해한다고 주장했다. 1886년에 "앙데팡당" 전에 초대받아 원시 예술가로서 자신의 이름을 알렸고, 1904년부터 1905년까지 호랑이, 원숭이, 물소와 같은 야생 동물이 있는 '정글 장면'을 그려 널리 인정받았다.

그는 정확하고 구체적인 세부 사항에 집착했지만, 자신의 구성을 통제하여 이질적인 관찰과 전체를 잘 조화시켰다. 천천히 조심스럽게 여러 겹의 물감과 이국적인 보석 같은 색상을 만들어 냈다. 나뭇잎 색을 50개의 서로 다른 초록색으로 칠할 정도였으니 그의 그림이 창의적이고 상상력이 풍부한 꿈 같아 보이는 것은 당연하다. 풍경화, 인물화, 알레고리, 이국적인 장면 등 전통적인 장르를 넘나들며 작업하면서 조롱과 감탄을 동시에 받았다.

학문적 예술가들과는 대조적으로 루소는 대중문화(일러스트, 잡지, 소설, 엽서, 사진)에 대해 개방적이었고, 종종 강렬한 그래픽 품질과 극적인 주제를 자신의 작품에 통합했다. 알프레드 자리$^{Alfred\ Jarry}$(1873~1907), 기욤 아폴리네르$^{Guillaume\ Apollinaire}$(1880~1918), 로베르 들로네$^{Robert\ Delaunay}$(1885~1941), 파블로 피카소를 포함한 젊은 세대의 전위 예술가와 작가들의 지지를 받았다.

노동계급 출신, 학문적 예술 교육도 받지 않은 앙리 루소가 어떻게 자신만의 스타일을 찾고 주변의 전위 예술가들에게 감동을 주었는지 놀랍다.

낯선 말 풀이

처네　　　　조선 시대 여인들이 외출할 때 얼굴을 가리려고 머리에 뒤집어썼던
　　　　　　　옷.

애월靄月　　아지랑이나 운무 속에 있는 달.

근사近似　　거의 같음.

남중고도南中高度 천체가 자오선을 통과할 때의 고도.

신윤복
〈유곽쟁웅〉

얀 스테인
〈와인은 조롱거리다〉

 모든 사물에 장단점, 호불호, 이러한 양면성이 있는 것처럼 술은 긍정적인 것과 부정적인 면이 공존한다. 누룩이 있기 이전부터 과육이 자연 발효하여 알콜화된 술이 있었고, 농경 시대에 곡물로 누룩을 만들며 술은 점점 더 발전하게 되었다. 기독교인들은 가나의 혼인 잔치에서 물을 포도주로 변화시킨 것이 예수의 첫 번째 기적이라고 말한다. 술의 오랜 역사로 보면 예수가 만든 포도주는 최근(?)의 일이다. 성경에는 "노아가 포도나무를 심고 포도주를 마셨다(창세기 9:20-21)"는 구절이 있다. 예수의 포도주 기적 이전의 일이다. '노아의 방주'와 비슷한 내용의 길가메시 서사시The Epic of Gilgamesh에도 술의 이야기가 나온다. 우트나피쉬팀Utnapishtim이 대홍수에 대비하여 방주를 만드는데 그때 일꾼들에게 맥주와 포도주를 먹였다는 것이다. 길가메시의 시대는 대략 B.C. 2900~2350으로 추정한다.

 몇 년 전에는 14,000년 전의 양조장이 발견됐다는 뉴스가 있었다. 이스라엘 북서부 하이파지역에 있는 라케펫Raqefet 동굴에서 고대 나투피안Natufian이 만든 것으

로 추정되는 양조장 흔적을 찾았다는 것이다. 그런데 나투피안은 14,500년 전의 고대인들이다.[1]

우리나라 술의 역사를 살펴본다. 『삼국지』 위서 「동이전」에는 부여의 '영고迎鼓' 고구려의 '동맹東盟' 예濊의 '무천舞天' 등의 집단행사에서 술을 마셨다는 기록이 있다. 술은 제례, 혼례, 향음례 등 행례行禮의 풍속에서 중요시되었다. 고서에 기록된 술의 역할은 긍정적이다.

이익李瀷의 『성호사설星湖僿說』에는 노인을 봉양하고 제사를 받드는 데 술 이상 좋은 것이 없다고 한다. 이덕무李德懋의 『청장관전서青莊館全書』(1795) 「이목구심서耳目口心書」에는 술은 기혈을 순환시키고 정을 펴며 예를 행하는 데에 필요한 것이라 기록했다. 『사시찬요초四時纂要抄』(1590), 『음식지미방』(1680), 『증보산림경제』(1766)에는 누룩 만드는 방법과 술 빚는 방법이 집대성되어 있다. 사람은 술을 빚었고 술은 사람을 통해 새로운 예술 창작품을 빚어냈다. 음주와 더불어 지어낸 시가와 음주 장면을 옮긴 그림들을 살펴본다.

조선 중기의 문신 정철鄭澈(1536-1594)의 가사집 『송강가사松江歌辭』에 기록된 〈장진주사將進酒辭〉는 술맛을 돋우는 권주가이다.

"한 잔 먹세그려 또 한 잔 먹세그려 꽃 꺾어 세어놓고 무진무진 먹세그려 이 몸 죽은 후면 지게 위에 거적 덮어줄 이어 매여 가나 유소보장의 만인이 울며 가나 억새 속새 떡갈나무 백양 숲에 가기만 하면 누런 해(日), 흰 달(月), 가는 비(細雨), 굵은 눈 소소리바람 불 때 누가 한 잔 먹자 할꼬 하물며 무덤 위에 잔나비 휘파람 불 때 뉘우친들 어찌하리."[2]

'진주進酒'는 술을 권한다는 뜻인데 정철 이전에 당나라의 이백李白(701-762)이 쓴 〈장진주將進酒〉도 있다. 이백의 호는 태백인데 그를 일컬을 때 '주태백'이라고 할

정도로 그는 술에 관한 많은 시를 썼고, 술과 달과 이백이 함께 한 화폭에 들어있는 그림도 많다.

정철의 〈장진주사〉에서는 인생의 회환이 느껴진다. 고산孤山 윤선도尹善道(1587~1671)의 술에 대한 시는 아름다운 풍광의 정취가 듬뿍 묻어 있다.

"잔 들고 혼자 안자 먼 뫼흘 바라보니/그리던 님이 오다 반가움이 이리하랴/말삼도 우움도 아녀도 몯내 됴하 하노라."
 _『고산유고孤山遺稿』권6, <만흥漫興>의 셋째 수.[3]

고려에서도 술에 대한 시는 많았다. '술'하면 생각나는 고려의 시인은 이규보李奎報(1169~1241)이다. 이규보는 술 없이는 시를 짓지 않았다고 한다.

"병아 병아 너에게 말 두되 술을 담게 된다. 기울이고는 다시 담아 두니 취하지 아니한 때는 없다. 나의 몸을 윤택하게 하고 나의 뜻을 시원하게 한다. 춤을 추고 노래를 부르는 것이 모두 네가 시킨 것이다. 너를 따라다니는 자는 나이니 다만 술이 바닥이 나지나 말라."
 _『동문선』제49권 「명銘」<주호명酒壺銘>.[4]

"모두 네가 시킨 것이다"라니 "술, 너 때문이야!"라고 짐짓 술을 탓하는 이규보의 투정이 아이처럼 귀엽다. 어떤가, 술 한잔하고 싶지 않은가?

1876년 일본에 의해 조선이 개항되며 부산과 원산, 인천의 개항장에 일본인 유곽 업자와 창기들이 나타나기 시작했다. 유곽遊廓은 관의 허가를 받은 전근대 일본의 성매매 업소이다. 주막酒幕은 길손을 위한 술집인 주점을 이르는 말이다. 막幕을 쳐놓고 술을 팔던 간단한 주막은 손님을 끌기 위해 사람들 왕래가 많은 시장

이나 큰길에 번성하기 시작했다. 『고려사』에는 주막은 고려 성종 때부터 있었던 술집으로 사교장이었으며 주식을 팔던 곳이라는 기록이 있다. 조선 시대 이전에 이미 주막이 있었다는 것이다.

신윤복의 〈유곽쟁웅〉 화제에서 의문이 생긴 것은 '유곽'이 조선 개항 이후에 생겼는데 그림의 제목이 된 점이다. 비록 축첩이 인정되던 사회이긴 하였으나, 기생집에서 은밀한 성매매가 있었겠지만, 유교 사회인 조선에서 공창이 있을 수 없었다. 더구나 신윤복의 생몰 연도는 1758~1814(?)년이다. 어찌 된 영문일까? 옛 그림들이 작가가 직접 화제를 써놓은 것도 있지만, 제목이 없이 그림만 남겨진 그림들이 많다. 이 그림은 《혜원전신첩》에 들어있던 것인데 혹시 개항기 이후 고미술 연구가 활발할 때 붙여진 제목이 아닐까. 이 그림에서 '유곽'이라 함은 '기생집'을 뜻할 뿐 그것이 '공창'의 의미는 없을 것이다.

그림은 기생집 앞에서 힘겨루기로 주먹다짐이 막 끝난 장면이다. 가운데 남자가 웃옷을 걸쳐 입고 있다. 제목처럼 용맹을 겨룰만한 체격은 아니다. 시쳇말로 복근의 식스팩도 없는 허여멀건한 남자의 모습일 뿐이다. 그래도 이겼다고 느리게 거들먹거리며 옷을 몸에 꿰는 중이다. 어깨는 의기양양하게 펴고 선 모습이다. 왼쪽 담벼락 쪽에 진 사람이 있다. 그는 창피한 마음에 얼른 옷을 주워 입었다. 두 사람의 표정을 비교해보자. 이긴 자의 눈썹은 위로 치켜 올라갔고, 진 사람의 눈썹은 아래로 처져있다. 울상이다. 옷을 입은 것으로 보아 다시 덤벼들 기세로는 안 보이는데 별감은 방망이를 들고 제지하는 자세로 서 있다. 노란 초립을 쓰고 붉은 철릭을 걸친 차림이 별감이다. 별감은 기방을 관리한다. 돌아서 있는 그의 왼손에 진 사람의 갓을 들고 있다.

그림 오른쪽 아래에는 두 동강이 난 갓을 챙기는 남자가 있다. 갓을 거칠게 던져놓은 듯 둥근 갓 양태凉太(갓의 둥근 둘레)와 대우帽屋(위로 솟은 부분)가 분리되었다. 동행인이 쭈그리고 앉아 갓을 줍는다. 큰 가체머리를 한 기생은 싸움의 결과에는

신윤복 <유곽쟁웅遊廓爭雄>
《혜원전신첩》 지본 채색, 28.2×35.6cm, 국보 135호, 간송미술관

아랑곳없이 방관자의 태도로 장죽을 들고 있다. 속바지가 드러나도록 치마를 걷어 올린 이유를 모르겠다.

전장도 아니고 기생집 앞에서 무슨 영웅을 겨루는가. 갓 쓴 양반들이 그야말로 갓값도 못 하는 부끄러운 모습 아닌가.

별감을 제외한 등장인물들의 표정을 낱낱이 살펴보자. 싸움에 진 사람의 표정, 그의 곁에 선 동행인의 달래는 듯한 표정, 갓을 줍는 남자의 난감한 듯한 표정 그리고 이러한 장면이 일상인 듯 별것도 아니라는 듯 서 있는 기생의 무심한 표정, 이 표정들을 세필 몇 번 그으며 그려낸 신윤복의 천재성이 드러난다.

김홍도가 그렸다고 전해지는 〈기로세련계회도〉에는 길바닥에 주저앉은 취객의 모습이 있다. 술이란 참 이상한 결과를 만들어 낸다. 어떤 이는 취해서 힘이 불끈불끈 솟아올라 주먹다짐을 하고, 어떤 이는 온몸에 힘이 쭈욱 다 빠져 장소 불문하고 주저앉는다.

신윤복의 그림에서는 술 취하여 힘자랑하는 장면을, 김홍도는 대취하여 주저앉은 장면을 묘사했다. 그림 속에서뿐 아니라 현실 술판에서도 흔히 볼 수 있는 장면이다.

프랑스에서 와인을 수입하기 이전에 암스테르담 주민들은 맥주를 마셨었다. 오염된 운하의 물이나 저장된 빗물을 마시는 것보다 맥주가 더 안전한 음료수였기 때문이다. 네덜란드보다 남쪽에 있는 프랑스는 따뜻하여 포도를 재배하고 포도주를 생산했다. 공화국의 경제 호황기인 17세기에는 프랑스산 와인을 수입하기 시작했다. 프랑스뿐 아니라 이베리아반도, 지중해, 라인강 남부에서 와인을 수입하여 많은 네덜란드 사람들이 와인을 마셨다. 와인 마시는 장면은 일상의 모습이 되어 그들의 풍속화와 정물화의 모티브가 되었다. 한 잔의 와인을 손에 쥔 우아한 장면의 행복한 계층이, 와인에 취하여 추태를 보이는 장면이 실생활에서 화

얀 스테인Jan Steen **〈와인은 조롱거리다**Wine is a mocker〉
1663~1664, 캔버스에 유채, 87.3 ×104.8cm, 노톤 시몬 뮤제움, 캘리포니아, 미국

가들의 화폭 속으로 들어왔다.

그림에서 위로 들어 올린 문의 좁은 면에 흰색의 글자가 써 있다. 구약성서 잠언 20장 1절이다. "포도주는 거만한 자요 독주는 화내는 것이요 무릇 이에 미혹되는 자는 지혜롭지 못하느니라"는 기록이다. 어두운 배경 가운데 빛은 단정치 못한 자세를 강조한 것처럼 여인의 얼굴과 가슴으로 쏟아진다. 인사불성으로 질펀하게

퍼져 있는 여인을 수레에 실어 옮기려는 장면이다. 아이들은 재미있는 구경이라도 하듯 웃는 표정이고, 오히려 개가 걱정스러운 듯 여인을 올려다보고 있다. 짖고 있는 것일까?

이 여인은 누구일까? 풀어헤친 가슴과 빨간 스타킹은 그녀를 매춘부로 인식하게 된다. 빨간 스타킹은 고객을 끌어들이는 차림이었다. 그러나 이 여인은 모피 트리밍 자켓을 입었고, 치마는 값비싼 비단이다. 이러한 차림은 중상류층 여인임을 암시한다. 그녀의 옆에는 선술집 파이프가 바닥에 놓여 있고 신발은 바닥에 팽개쳐 있다. 신분이 무엇이든 만취한 모습으로 조롱거리가 되었다. 선술집을 직접 운영했던 작가 얀 스테인은 그림과 같은 모습을 늘 봐왔을 것이다. 스테인은 사실 그대로의 풍속화를 그렸지만, 그것은 현실 고발이기도 하고, 반면교사의 역할을 기대한 교훈이기도 했다. 물론 감상자들에게 유쾌한 선물이 되기도 한다. 여인을 중심으로 시선이 모인 등장인물들 각자의 표정을 자세히 살펴보는 재미가 쏠쏠하다.

신윤복의 그림 속 남자들은 갓을 쓴 양반들이다. 거리에서 의복을 벗어 던진 모습과 양반이라는 신분은 어울리지 않는다. 얀 스테인의 그림 속 만취한 여인의 신분은 확실하지 않지만 차림으로 보아 중상류층으로 볼 수 있다. 아니면 상류층 옷차림으로 신분을 꾸미고 싶은 매춘부일 수도 있다. 거리에 널브러진 모습은 이 여인이 상류층이든 매춘부이든 상관없다. 그냥 조롱거리의 여인일 뿐이다. 조선의 그림이나 네덜란드의 그림이나 사람을 변화시키는 술의 마력을 보여준다.

술은 무엇일까? 얀 스테인의 그림 제목처럼 "와인은 조롱이다"가 맞는 말일까, 신이 내린 기쁨이 맞는 말일까.

Jan Havicsz Steen
얀 스테인

얀 스테인(Jan Havicsz Steen 1626년경 네덜란드 라이덴 출생, 1679. 2. 3. 라이덴 사망)은 바로크 시대의 네덜란드 역사, 장르 화가이다. 작업의 특성은 심리적 통찰력, 유머 감각 과 풍부한 색채이다. 그보다 훨씬 더 유명한 동시대의 렘브란트처럼 스테인은 라 틴어 학교에 다녔고, 라이덴에서 학생이 되었다.

그는 풍경, 초상, 정물, 역사적, 신화적 작품을 두루 발표할 정도로 다재다능했다. 초상화와 종교적 신화적 주제를 그리기도 했지만, 생동감 있는 장르 회화(풍속화) 장면에 집중한 다작의 화가였다. 대규모 단체 사진, 가족 축제, 분주한 여관, 법원 등 구 네덜란드에 대한 많은 풍속화로 가장 잘 알려져 있다. 스테인은 선술집을 운영했기 때문에 다양한 인간 행동을 관찰할 수 있었다.

1660년부터 1671년까지 스테인은 하를렘Haarlem에서 그림을 그렸다. 기술적인 방 법을 익힌 하를렘 시절은 스테인 최고의 전성기였다. 인간의 표현을 더욱 사실적 으로 그리기 위해 회화의 상식을 곧잘 무시하고 그림이 말하고자 하는 주제에 집

중했다. 주제는 대개 유머러스하고 그가 표현한 풍자가 도덕적 논란이 되곤 했다. 그림 속 인물들을 낱낱이 살펴보면 그의 관찰력에 혀를 내두르게 된다. 그가 묘사한 인물들은 네덜란드 바로크 시대의 어떤 화가도 아이와 어른의 모습을 더 통찰력 있고 매력 있게 묘사한 사람은 없을 것이다.

여러 사람이 등장하는 화면에서 정교한 구성은 세세한 부분까지 주의 깊게 연구하여 복잡다단한 그림을 완성했으나 보는 사람들은 그러한 장황한 구성을 혼란스러워했다. 일반 사람들의 일상을 그린 풍속화이기 때문에 그의 그림은 17세기 네덜란드 생활에 대한 훌륭한 정보 출처가 되기도 한다.

1669년 그의 아내 마가렛이 사망하고 1년 후 고향인 라이덴으로 돌아갔다. 30년 미만의 활동으로 신중하게 완성된 500점 이상의 그림을 그릴 수 있는 사람은 그 예를 찾기 어렵다. 윌리엄 호가스^{William Hogarth}(1697~1764) 시대까지 다시는 찾을 수 없는 과감하고 진실을 강조하는 주제를 그린 화가, 그는 1679년 라이덴에서 사망하고 피터스커크의 가족 묘지에 안장되었다.

낯선 말 풀이

영고迎鼓 공동체의 집단적인 농경의례의 하나로서 풍성한 수확제 · 추수감
 사제 성격을 지니는 부여시대의 제천의식.

동맹東盟 /**동명**東明 고구려에서 10월에 행하던 제천의식.

무천舞天 상고시대 예濊에서 행하던 제천의식.

행례行禮 예식을 행함.

유소보장流蘇寶帳 술이 달려 있는 비단 장막. 주로 상여 위에 친다.

조선과 서양의 풍속화, 시대의 거울

신윤복
〈청금상련〉

제임스 티쏘
〈파티 카레〉

여름이 무르익으면 연꽃이 핀다. 연꽃은 다른 꽃처럼 길가에서, 들에서 흔히 볼 수 있는 것이 아니라 연못에 가야만 볼 수 있다. 어린아이를 데리고 연꽃이 만개한 연못가를 거닐면 아이가 꽃밭 한가운데로 들어가듯이 연꽃 무리 속으로 들어가려는 것을 단속해야 한다. 연꽃은 더러운 연못에서 깨끗한 꽃을 피운다 하여 선비들로부터 사랑받아 왔다. 주자周子(1017~1073 주돈이周敦頤, 주무숙周茂)는 연꽃이 군자가 사랑할 만한 꽃이라고 하며 〈애련설愛蓮說〉이라는 시를 지었다. 진흙탕에서 자라지만, 맑고 깨끗하다. 너무 요염하지도 않다. 줄기는 속이 비어있어 서로 소통하고 겉은 곧아 넝쿨이 뻗어나가지도 않고 가지가 벌어지지도 않는다. 향기는 멀리 퍼져나가고 멀리서 바라볼 수는 있지만 가까이 가서 가지고 놀 수는 없으니 고고함의 표상이요 바로 군자의 상징이라는 내용이다.

신윤복의 〈청금상련聽琴賞蓮/연당야유蓮塘野遊〉를 보면 연꽃 핀 연못가에 모인 남자들의 모습은 군자와는 거리가 멀다. 사대부라 하여 모두 다 군자는 아니지만….

불교에서는 연꽃이 속세의 더러움 속에서 피되 더러움에 물들지 않는 청정함을 상징한다고 하여 극락세계를 상징한다. 불교를 국교로 삼았던 고려 시대 유물을 보면 도자기나 나전칠기에 연꽃무늬 장식이 많다. 부처가 앉아 있는 불상의 대좌도 연꽃으로 조각하였다. 고려 시대뿐 아니라 그 이전부터 연꽃은 예술의 한 모티프로 등장했다. 고구려의 '강서중묘' 천정에도 연꽃이 그려져 있다. 고려 시대 이후 숭유억불 정책을 펼친 조선에서는 연꽃은 불교의 상징으로서가 아니라 선비들이 즐겨 감상하는 고미술품에 많이 등장한다.

문화가 점점 발달하며 왕궁이나 권력자들은 저택 안에 정원을 꾸미기 시작했다. 정원에 물을 가두는 연못을 파게 되었다.

고구려 장수왕은 427년에 평양으로 도읍을 옮겼는데 중궁지中宮址 서편에는 물가에 가산이 쌓인 연못의 흔적이 지금도 남아 있다고 북한의 고고학자들이 전한다. 현재 확인할 수 있는 문헌상에 나타나는 최초의 연못은 백제의 진사왕辰斯王 때이다. 391년에 한산성 안에 못을 파고 물새를 키우고 진귀한 꽃을 심어 가꾸었다. 백제의 왕들이 연못을 만들었다는 기록이 많다.

동성왕 22년(500)에는 공산성 안에 못을 파 놀이터로 삼았으며 기이한 짐승을 길렀다는 기록이 『삼국사기』 26권 「백제본기」 제4권에 있다.

起 臨流閣 於宮東(기 림유각 어궁동)

又穿池養寄禽(우천지양기금)

29대 무왕은 634년에 부여의 남쪽 교외에 모후를 위한 이궁을 짓고 그 앞에 큰 연못을 팠다. 이것이 오늘날 궁남지이다. 지금도 해마다 궁남지에서는 연꽃 축제가 열린다.

신라는 674년(문무왕 14)에 반월성 밖에 큰 연못을 꾸며놓았다. 오늘날 안압지雁

鴨池이다.

조선 시대에도 궁궐 안에 연못을 만들었다. 1116년(예종 11) 청연각의 뜰에 가산을 곁들인 연못이 꾸며진 것과 1157년(의종 11)에 태평정의 남쪽에 연못을 파고 돌을 모아 가산을 쌓아 폭포를 꾸몄다. 경복궁에는 경회루지慶會樓池와 향원지香遠池, 창덕궁의 부용지芙蓉池와 애련지愛蓮池 그리고 반도지半島池가 있는데, 반도지는 일제 시대에 반도형으로 개축되면서 그 이름이 붙여졌다.

궁궐 밖에도 연못이 많아졌고, 곳곳의 연못은 풍류객들의 놀이터 역할을 했다. 풍속화를 그리는 화원들에게 연못은 좋은 소재가 되었다. 신윤복의 연못가 풍경을 살펴본다.

신윤복의 그림을 접하면 은근슬쩍 관음증이 일어나 세심하게 훑어보는 사람들이 있다. 노골적인 춘화가 아니어도 그의 그림엔 춘정을 불러일으키는 장면들이 자주 등장한다.

〈청금상련聽琴賞蓮〉은 가야금 연주를 들으며 연꽃을 감상한다는 뜻이다. 그림에 묘사된 세 쌍의 남녀를 보면 연꽃을 감상하는 자세는 아니다. 연꽃 감상에 시심이 일어 고귀한 시 한 수 읊는 상황은 아니다. 제목은 〈연당야유〉라고도 하는데 그림 속 장면은 〈청금상련〉보다 〈연당야유蓮塘野遊〉가 더 적절한 것 같다.

배경의 석축과 고목, 연못으로 보아 이 집은 아무나 살 수 있는 일반 주택은 아니다. 등장인물들의 의복을 살펴보면 당상관급 이상의 고급관료가 주인이다. 그러나 자기 집안으로 기생을 불러들여 저렇게 논다는 것은 상식에 맞지 않으니 이 집은 아마도 고급 기방일 것이다.

갓끈은 호박琥珀으로 만들었고, 도포에 두른 끈이 붉은 것이 고급관료임을 말해준다. 도포에는 당하관은 파란색, 벼슬이 없는 사람은 검은색 띠를 두른다. 새까맣게 칠한 남자의 갓과 여자의 머리가 보는 사람의 시선을 끈다. 우선 한 가운데 혼자 서 있는 사람이 눈에 띈다. 그는 넌지시 왼쪽 아래쪽을 내려다보고 있다. 왜

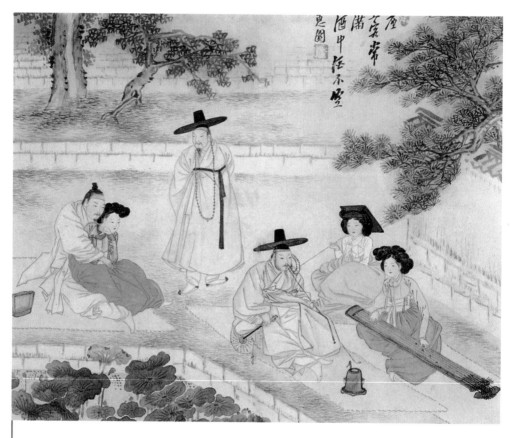

신윤복 <청금상련/연당야유>
《혜원전신첩》 지본 채색, 28×35cm, 국보 135호, 간송미술관

그쪽을 바라보는 걸까? 그의 시선이 머문 곳으로 눈길을 돌려본다. 이런! 신윤복의 그림은 기대를 저버리지 않는다. 한 남자가 기생을 끌어안고 있다. 이 그림을 해설한 여러 글은 남자의 허벅지에 여자를 앉혔다는 것과 그들 손의 위치에 화살표까지 해가면서 호기심을 유발하곤 한다. 그게 뭐 그리 중요할까? 만약에 기방이 아니고 자기 집 후원이라면 여자를 끌어안고 있는 남자가 이 집 주인일 것이다. 자기 집이 아니고서야 남의 집에서 어찌 저렇게 정자관을 벗어 던지고 풀어진 모습을 하고 있을까? 그 남자의 집이 아니라면 화려한 기생집일 것이다.

이 그림을 그리던 시절에는 여염집 여인을 모델로 그릴 수 있는 시대가 아니었다. 감히 자세히 관찰할 수 없었다. 신윤복의 그림에 등장하는 여인들은 거의 기생들이다. 그림 우측에 장죽을 들고 있는 여인은 트레머리에 가리마를 쓰고 있다. 가리마는 왕실 여성과 양반가 부인들이 머리 장식으로 썼으나 18세기 이후에는 낮은 신분의 여성들이나 사용하다가 조선 말기 이후에는 사라진 머리쓰개이다. 또한 가리마가 의녀醫女의 표시이기도 하다. 기생파티에 의녀는 왜 등장하는 것일까? 그럴만한 사연이 있다. 역사의 기록에서 찾아본다.

영조 14년(1738) 12월 21일(기해) 기록.
창가(娼家)와 기방(妓房)이 문득 분주하게 출입하는 장소가 되었고, 침비(針婢)와 의녀(醫女)들이 각기 풍류(風流)의 자리를 점유하고 있습니다.[1]

영조 35년(1759) 기묘 5월 17일. 도청 의궤都廳儀軌 / 계사질啓辭秩.
주석; 가의녀(假醫女)는 임시로 채용한 의녀를 말한다. 의녀는 조선조 때 각 도(道)에서 뽑아 간단한 의술을 가르쳐 내의원(內醫院) · 혜민서(惠民署)에서 심부름을 하는 역할을 하게 하던 여자이다. 연산군 대에 의녀를 화장시켜 연회에 참여시켰는데 이러한 관행이 계속되어 궁중의 크고 작은 잔치가 있을 때는 기생 역할

을 하기도 하였다. 의기(醫妓) · 약방기(藥房妓)라고도 한다.[2]

이 기록을 보면 연산군 대 이후로는 의녀가 기녀를 겸했다는 것을 알 수 있다. 그림 속 가리마를 한 여인이 의녀라고 해도 이상할 게 없다.

가야금을 타고 그 소리를 듣는 한 쌍은 이 그림의 제목인 〈청금상련〉의 '청금聽琴'에 맞지만, 등장인물들 가운데 연꽃을 감상하는 이는 아무도 없다. 장죽을 들고 있는 여인은 가운데 서 있는 남자의 짝인데 남자의 시선에서 벗어나 애꿎은 담배만 피고 있는 모양새이다. 세 쌍의 남녀를 등장시키면서 그들의 행동을 각기 다르게 그린 것이 재미있다.

허필許泌(1709-1761)의 〈의녀도醫女圖〉 감상평을 보면 그림 속 집이 기방이라는 짐작이 맞는 듯하다. 벽장동 기생집일까? 조선 시대 한양의 기방은 벽장동(현재 송현동, 사간동, 중학동 일대)과 육조 앞(세종로), 다방골(다동)에 많았다고 한다.

> "의녀도(醫女圖)에 쓴 것은,
>
> 천도 같은 높은 상투 목어 귀밑털 / 天桃高髻木魚鬢(천도고계목어빈)
>
> 붉은 회장 초록 저고리에 / 紫的回裝草綠衣(자적회장초록의)
>
> 벽장동을 향해서 새로 집을 샀으니 / 應向壁藏新買宅(응향벽장신매택)
>
> 오늘 밤엔 누구 집에 밤놀이 했나 / 誰家今夜夜遊歸(수가금야야유귀)
>
> 했는데, 기생집이 벽장동에 많기 때문이라 했다."
>
> _『이목구심서耳目口心書5』「청장관전서靑莊館全書」권52.[3]

신윤복의 그림에는 대부분 제발題跋을 쓰고 인장을 찍었다. 이 그림의 제발문은 학자들의 많은 비평이 있다.

"座上客常滿 酒中酒不空(좌상객상만 주중주불공)" 자리에는 손님이 항상 가득 차고

술 중에 술은 비지 않는다는 뜻이다.
학자들이 문제로 삼는 것은 "酒中酒"
의 첫 글자가 잘못되었다는 것이다.
'술 주酒'가 아니라 술통을 뜻하는 '준
樽'인데 신윤복이 실수로 잘못 쓴 것
이라고 한다. 옛 기록을 보자.

> 다시 깊은 술 항아리 있어 북해가 열렸고 / 갱유심준개북해(更有深樽開北海)
>
> _『속동문선』 제7권 칠언율시七言律詩 <추만 등성북루秋晚登城北樓> 이승소李承召
> 지음.

이 시에서 "북해가 열렸고"를 설명한 주석에 "진중주불공(樽中酒不空)"이라는 구절
이 있다.

> 한나라 말년에 공융孔融이라는 사람이 북해태수北海太守가 되었으므로 공북해孔
> 北海라고 한다. 그의 평생 소원은 자리 위에 손님이 항상 가득하게 앉아 있고[座
> 上客常滿] 술 항아리에 술이 비지 않는 것[樽中酒不空]이라 하였다.[4]

그런데 그림과 제발을 연결해보면 이상하다. 그림에는 술이 없다. 술통도 술상
도 전혀 등장하지 않는다. 담배만 있을 뿐이다. 신윤복은 왜 술에 대한 글을 이 그
림에 붙였을까? 풍류에는 으레 술이 따르기 때문일까, 왼쪽 남녀의 행태가 술 취
한 자들의 모습이기 때문일까….

신윤복의 <청금상련>처럼 연못가의 유흥장면인 이 그림은 대중들에게 익숙한

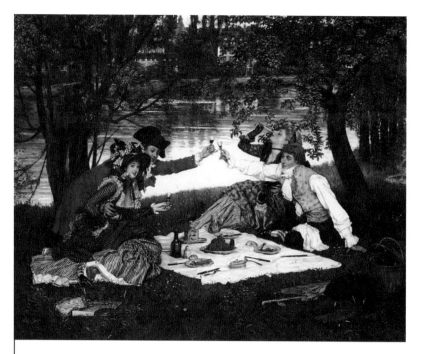

제임스 티쏘James Tissot **〈파티 카레〉The Partie Carrée**
1870, 캔버스에 유채, 120×145.8cm, 국립미술관, 오타와, 캐나다

마네의 〈풀밭 위의 점심 식사〉(1863)가 연상된다. 누드의 여인이 등장한 마네의 작품은 그 당시 엄청난 스캔들에 휩싸였었다. 이 그림 〈파티 카레〉의 여인들은 벌거벗지 않았다. 오히려 의복이 시선을 끄는 차림이다.

〈파티 카레〉는 티쏘가 영국으로 떠나기 전 파리에서 마지막으로 그린 작품이다. 프랑스 디렉투아르Directoire(Directory 총재정부 1795~1799) 정부의 쾌락주의적 생활 모습이 드러나는 그림이다. 그 후 디렉투아르를 물리치고 정권을 장악한 나폴레옹 보나파르트 시대의 모습이기도 하다. 새로운 정권에서 사치스럽고 호화로운 생활방식을 주도하는 귀족 하위문화가 출현하였다. 티쏘는 자신의 모델에 이 시

대를 연상시키는 의상을 입혔다. 특히 의상의 묘사는 극히 섬세하여 작가가 디테일에 얼마나 집착했는지 알 수 있다. 의상을 통하여 의도적으로 어색하고 코믹한 분위기를 연출하며 많은 이야기를 하고 있다. 취한 시선, 노출된 발목의 파란색 스타킹, 관객을 응시하는 여성의 의상은 유혹의 상징이다. 데콜타주^{Décolletage}(목, 어깨 등 가슴 윗부분, 옷의 목선을 따라 노출된 몸통) 목선의 가슴 가까이에 분홍 장미를 꽂은 것은 도발적인 유혹이다.

남녀가 모여 즐기는 자리에는 상징적인 도구들이 메시지를 전달한다. 활짝 펼쳐 놓은 부채는 "나를 기다려주세요", 닫힌 파라솔은 "나는 당신과 이야기하고 싶어요"를 의미한다.

이 그림을 위해 티쏘는 공쿠르 형제(Edmond 와 Jules de Goncourt)가 18세기 풍속사를 연구하여 출판한『대혁명 시대의 프랑스 사회사』(1854)를 면밀하게 관찰한 것으로 알려졌다. 의상 표현에 심혈을 기울인 것은 이 책에서뿐 아니라 부모님의 영향도 크다. 어머니는 양복점을 성공적으로 운영했고, 티쏘는 패션에 대한 많은 지식과 그것을 그림으로 묘사하는 방법을 잘 알고 있었던 것이다.

신윤복의 〈청금상련〉에서 여인을 끌어안고 있는 남자의 왼쪽 손이 어디에 있느냐를 흥미 거리로 삼는 것처럼 티쏘의 〈파티 카레〉에서도 왼쪽 빨간 옷 입은 남자의 손을 찾아보는 것도 그림을 좀 더 자세히 들여다보는 계기가 될 것이다.

〈휴일〉은 가을의 정취가 물씬 풍기는 그림이다. 티쏘의 런던 집 뒷마당의 가을 풍경이다. 티쏘는 파리 코뮌이 몰락한 후 1870년에 런던으로 건너가 1882년까지 머물렀다. 이 그림에 등장하는 남자들은 '아이 징가리^{I Zingari}' 크리켓 클럽에 속한 사람들이다. 노랑, 빨강, 검정으로 짜여진 모자가 아이 징가리 클럽 회원임을 알려준다. 티쏘는 이 그림에서도 여성들의 의상에 정성을 들였다. 가을인데도 쓸쓸한 느낌보다는 온화한 분위기가 느껴진다. 가운데 길게 누운 남자가 술잔이 아닌 찻잔을 들고 있는 모습은 그의 자세가 단정치 못하다는 인상보다는 부드럽고 여

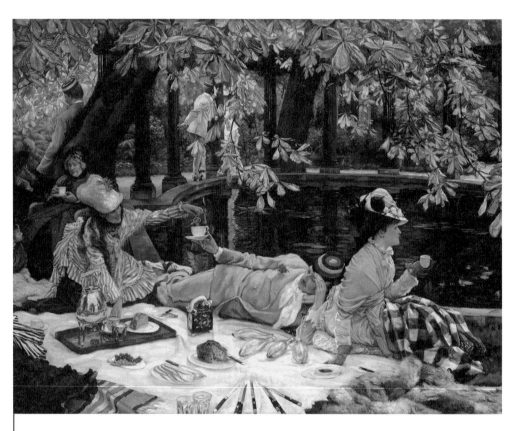

제임스 티쏘James Tissot **〈휴일Holyday〉**
 c.1876, 캔버스에 유채, 76.2×99.4cm, 테이트 브리튼, 런던, 영국

조선과 서양의 풍속화, 시대의 거울

유 있어 보인다. 가을날, 뒤 뜰 연못가에 모여 따뜻한 차를 마시는 이들 사이에 시간은 느리게 흐르는 듯하다. 주제를 이러한 일상적인 장면으로 정한 것은 인상주의의 영향이다.

오른쪽에서 일행을 등지고 앉아 있는 여인은 티쏘의 뮤즈인 캐슬린 뉴턴^{Kathleen} ^{Newton}이다.

〈청금상련〉에 등장하는 세 쌍의 남녀 중에도 일행에 섞이지 않고 서 있는 남자와 장죽을 든 여인이 등장하는데, 몇 사람이 모이면 그렇게 딴전 보는 사람이 있는 것 같다. 연못 저쪽의 남녀는 둘만의 시간이 아쉬운 모양이다. 무슨 밀담을 나누는지 이야기는 들리지 않고 연못에 여자의 흰색 드레스만 길게 드리워져 있다. 연못의 석축 둘레에는 큰 기둥과 나무들이 둘러서 있고 바닥의 흰 땅은 연못 주변의 산책로를 보여준다. 빅토리아 시대 티타임에 사용하던 은주전자를 자세히 살펴보자. 작가 티쏘는 관찰력이 뛰어난 감상자를 위하여 은주전자에 비친 아주 작은 사람의 모습을 그려놓았다. 있는 듯 없는 듯 주전자의 표면에 그려진 그 사람은 작가의 작품 완성도 높은 디테일일까, 우리 눈엔 들어오지 않는 그림 앞쪽에 약간 거리를 두고 서 있는 실제 사람일까?

신윤복의 〈청금상련〉이나 티쏘의 〈파티 카레〉는 그 시대 사람들의 일상을 그린 것이다. 일상의 생생한 재현이다. 화가는 신분을 숨기려는 트릭을 쓰지 않고 사실대로 그렸다. 그림에 등장한 당사자, 특정 개인을 밝히지 않더라도 사회적인 신분을 알 수 있는 그 모델들은 완성된 그림을 보면 어떤 생각을 할까? 자기의 허벅지 위에 기생을 앉히고 더듬는 남자는 부끄러워할까? 그들이 누리는 부와 권력을 과시하며 어깨를 으쓱거릴까? 신윤복 그림의 후원자들은 바로 그림 속에 등장하는 남자들이었으니 그들의 심리가 궁금하다.

James Tissot
제임스 티쏘

제임스 티쏘(James Tissot 1836. 10. 15. 프랑스 낭트 출생, 1902. 8. 8. 체네시 부용 사망)는 낭트에서 섬유 및 패션 산업에서 자수성가한 부유한 부모 밑에 태어났다. 원래 자크 조제프 티쏘Jacques Joseph Tissot였으나 후에 제임스James로 개명했다.

1856년경에 그는 파리 에꼴 데 보자르에 들어가 신고전주의 화가 앵그르Jean-Auguste-Dominique Ingres(1780~1867) 밑에서 교육받은 루이 라모스Louis Lamothe(1822~1869)와 플랑드랭Jean-Hippolyte Flandrin(1809~1864)의 스튜디오에 합류했다. 1859년 처음으로 파리 살롱에 5개의 그림을 전시했다. 주로 괴테의 파우스트에서 중세의 장면을 묘사했다. 1863년 무렵 그는 갑자기 초상화를 통해 중세 스타일에서 현대 생활의 묘사로 초점을 옮겼다.

1864년 살롱에서 티쏘의 그림은 '근대성'을 포착하려는 경향을 반영했고, 초상화가로서 보폭을 넓히기 시작했다.

1866년 파리 살롱에서 티쏘는 심사를 거치지 않고도 그림을 전시할 수 있는 오르

콩쿠르Hors concours로 선출되었다.

1868년 티쏘는 자기의 경력에서 가장 돈이 많이 들고 정교한 그림인 〈써클 오브 더 루 로얄〉(오르세미술관)을 그렸다. 루 로얄 클럽 12명의 회원이 각각 1,000프랑을 지불한 그룹 초상화 의뢰를 받은 것이다.

1869년 토마스 깁슨 볼스Thomas Gibson Bowles(1842-1922)가 창간한 런던의 사회 저널 「배너티 페어Vanity Fair」에 사악한 정치 캐리커처를 기고하기 시작했다.

1870년 제2제국이 무너지면서 그는 정예 부대인 센강의 정찰병으로 파리를 방어했다. 1871년 중반, 코뮌인 프랑코-프로이센 전쟁의 여파로 제임스 티쏘는 파리를 떠나 영국으로 갔다. 그는 우아하게 옷을 입은 여성을 그리는 화가로 명성을 얻고 경쟁이 치열한 런던 미술 시장에서 입지를 굳혔다.

1872년 세인트 존스 우드St. John's Wood에 있는 넓은 빌라를 샀다.

1872년부터 1875년까지 〈선상에서의 파티〉(테이트미술관)와 같은 작품으로 로얄 아카데미에서만 전시했다. 1875년에 캐슬린 뉴턴Kathleen Newton을 만났고, 그녀는 동반자이자 단골 모델이 되었다. 1882년 말, 28세의 나이로 캐슬린 뉴턴이 결핵으로 사망했을 때 티쏘는 세인트 존스 우드의 집을 버리고 파리로 돌아갔다. 그곳에서 10년을 살았다.

1883~1885년에 대형 작품 〈파리의 여인들〉 15점을 그려 파리에서 자신의 명성을 높였다. 이 작품들은 패셔너블한 파리지엔느를 밝고 현대적인 색채를 사용하여 다양하게 표현했지만 별로 호평받지 못했다. 1885년에 티쏘는 신비로운 경험을 했고 그리스도의 삶을 설명하는 데 헌신했다. 그는 성지를 여러 번 여행했고 신약성서를 자료로 약 350개의 수채화를 그렸다. 그런 다음 티쏘는 그의 남은 생애를 오로지 성경을 설명하는 데만 바쳤다. 제임스 티쏘는 1902년 66세의 나이로 사망했다. 그의 삽화는 그가 죽은 후에도 문학에서 널리 사용되었다.

낯선 말 풀이

트레머리 가르마를 타지 아니하고 뒤통수의 한복판에다 틀어 붙인 여자의
머리.

가리마 예전에 부녀자들이 예복을 갖추어 입을 때 큰머리 위에 덮어쓰던 검
은 헝겊. 비단 천의 가운데를 접어 두 겹으로 만들고 그 속에 종이나
솜을 넣은 것으로, 앞머리의 가르마 부근에 대고 뒷머리 부분에서
매어 어깨나 등에 드리운다.

신윤복
〈월야밀회〉

윌리엄 헨리 피스크
〈비밀〉

'밀회'는 남몰래 만남을 뜻한다. 왜 몰래 만나야 할까? 비밀이기 때문이다. 왜 비밀이어야 할까? 금지된 만남이기 때문이다. 금지된 사연은 여러 가지일 것이다. 로미오와 줄리엣처럼 가문끼리 원수이기 때문이기도 하고, 이미 배우자가 있는데 다른 사람과 사랑에 빠졌기 때문이기도 하다. 신분이 달라 맺어질 수 없는 사이일 수도 있다. "가까이하기엔 너무 먼 당신."

금지된 사랑은 수백 년 동안 예술 작품의 소재가 되어왔다. 영화나 소설 속 애틋한 '밀회'는 안타깝고, 심지어는 아름답기까지 하다. 타인에게 불행을 안겨주는 밀회는 영화관람자나 소설 독자를 분개하게 만든다. 작품 속 밀회의 주인공들은 영웅과 순정녀 커플이기도 하고, 배신자와 마녀 커플이기도 하다.

밀회는 시쳇말로 '로맨스'와 '불륜'이라는 말로 대치되기도 한다. '불륜'은 '상간'이라는 낯 뜨거운 단어와 연결된다. 흔히들 말하기를 불륜의 당사자를 상간남, 상간녀라고 한다.

상간相姦의 사전 풀이는 "남녀가 도리를 어겨 사사로이 정을 통함"이다. 상간의 다른 한자음으로는 상간桑間이 있다. '뽕나무 사이'라는 뜻으로 지명이다.

『예기禮記』「악기樂記」에 "상간-복상의 음악은 망국亡國의 음악이다. 桑間濮上之音 亡國之音也(상간복상지음 망국지음야)"라는 글에 상간이 등장한다.

이를 근거로 조선왕조실록에도 상간에 대한 기록이 남아 있다.

중종 5년(경오, 1510) 10월 13일(병신) 기록(주 315).
상복(桑濮)의 음악: 상간(桑間) 복상(濮上)의 음란하고 퇴폐한 음악. 상간은 땅 이름, 복상은 복수(濮水)의 물가라는 뜻인데, 그곳에 뽕나무가 많아서 남녀의 밀회가 성행하였으며, 음란한 노래가 이곳에서 일어났기 때문에 생긴 말이다.[1]

상간相姦이 상간桑間 지역에서 흔히 이뤄졌다는 것이다. "뽕나무밭에서 통정을 했다"는 말은 수백 년 전부터 있어 온 이야기인가? 증명할 수는 없지만 『예기禮記』「악기樂記」에서 흘러나온 말이 아닐까 짐작해본다.

금지된 밀회가 들통나 처벌받은 기록이 종종 눈에 띈다.

세종실록에는 음부 유감동兪甘同에 대한 논의가 있는데 바로 그 이튿날 유감동과 관계한 간부奸夫들에게 형벌을 내린 것을 기록에 남겼다.

세종 9년(정미, 1427) 8월 17일(임신) 기록.
임금이 대언 등에게 묻기를, "사헌부에서 음부(淫婦) 유감동(兪甘同)을 가뒀다는데, 간부(奸夫)는 몇이나 되며, 본 남편은 누구인가. 세족(世族)이 의관(衣冠) 집의 여자인가."[2]

세종 9년(정미, 1427) 8월 18일(계유) 기록.

사헌부에서 계하기를, "평강 현감(平康縣監) 최중기(崔仲基)의 아내 유감동(兪甘同)
이 남편을 배반하고 스스로 창기(倡妓)라 일컬으면서 서울과 외방(外方)에서 멋대
로 행동하므로 간부(奸夫) 김여달(金如達)·이승(李升)·황치신(黃致身)·전수생(田
穗生)·이돈(李敦)이 여러 달 동안 간통했는데, 근각(根脚)을 알지 못하므로 수식(修
飾)해서 통문에 답했으니 직첩을 회수하고, 감동과 함께 모두 형문(刑問)에 처하
여 추국(推鞫)하기를 청합니다." 하니, 윤허하였다.[3]

밀회는 동서양을 가리지 않고 이뤄졌다. 1856년에 쓴 플로베르Gustave Flaubert
(1821-1880)의 걸작 소설『마담 보바리Madame Bovary』에 나오는 엠마 보바리의 밀회는
그녀를 자살로 이끌었다. 밀회의 결과가 아름다운 이야기도 있을까? 어떤 밀회는
가슴이 아릿하니 애틋하고, 어떤 밀회는 화를 돋운다.

조선 시대 풍속화에서 밀회 장면을 살펴본다.

첫눈에 기시감이 있는 그림이다. 신윤복의 〈월야정인〉과 비슷한 느낌이다. 그
림은 위에서 내려다보는 부감법俯瞰法 구도로 그렸다. 담장 안 조경수보다 더 높은
곳에서 내려다보는 구도이다. 달빛 아래 몰래 만난다는 제목만 들어도 은밀한 이
야기를 상상하게 된다.

남자의 차림새가 전립氈笠을 쓰고 전복戰服에 남전대藍纏帶를 매었으며 왼손에
휴대용 무기인 철편鐵鞭을 들고 있다. 영문營門의 장교 차림이다. 오른쪽에는 남녀
를 바라보는 여인이 옆 담장에 바짝 붙어 서 있다. 여인은 사람의 기척에 무척 신
경 쓰면서 가슴을 졸이고 있는 듯하다. 자신을 노출시키지 않기 위해 벽에 얼마나
착 붙으려고 노력했으면, 발 모양까지 일一자로 하여 서 있을까? 커다란 얹은머리
에 떨잠이 꽂혀 있다. 조선 시대에 왕비를 비롯한 상류 계층 여자들이 의식 때 꽂
았던 머리 장식이다. 바로 이 연인이 밀회를 성사시킨 장본인일까? 헤어졌던 남
녀의 재회를 주선하였는지, 아니면 불륜의 현장을 목격해서 분노에 떨고 있는 건

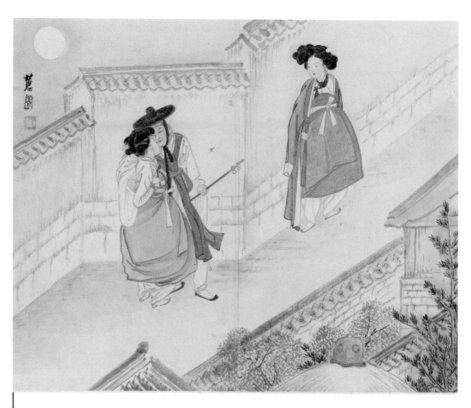

신윤복 <월야밀회>
《혜원전신첩》 19세기 초반, 종이에 채색, 28.2×35.6cm, 국보 135호, 간송미술관

지 정확히 알 수 없다.

기생이 저 둘의 밀회를 위해 망을 보고 있는 것일 수도 있다. 아니면 둘의 밀회
가 기생에게 들킨 장면일 수도 있다. 등장인물 셋이 삼각관계? 밀회의 주인공인
남자의 부인 아닐까? 그러고 보니 눈매가 측은하고 슬퍼 보인다. 남편의 외도를
목격한 부인의 심정은 말로 표현할 수 없을 만큼 분하겠지만(돌부처도 돌아앉는다고

한다), 조선 시대 칠거지악七去之惡 중 하나인 투기는 시집에서 쫓겨나기 때문에 참아야 하는 여인은 속이 터질 듯. 차림새가 여염의 여인은 아니다. 조선왕조 시대의 화류계를 주름잡았던 사람들이 대개 각 영문의 군교나 무예청별감 같은 하급무관들로서 이들이 기생의 기둥서방 노릇을 했는데 그중에 하나가 아닐까? 그들에겐 이러한 애틋한 밀회가 그리 새삼스러운 일은 아니다. 노상에서 체면 없이 여인을 끌어안는 것은 둘이 만나기 어려운 관계인 때문일 것이다. 이미 남의 사람이 되어버린 옛정인 관계일까? 줄이 닿을만한 여인에게 구구히 사정하여 겨우 불러내는 데 성공했는데 다시 헤어져야만 하는 듯하다. 애틋한 사연은 감상자가 상상으로 써 내려갈 일이다.

많은 사람이 신윤복의 그림을 보고 일상에서 표출되는 인간의 다양한 욕망이 생동감 있게 담겨 있다고 말한다. 신윤복은 막중한 무게의 유교적 도덕관에 짓눌린 인간의 욕망을 표현함으로써 유교의 허상을 드러냈다. 그 시대 여인들의 사회적 위치를 보여주었다.

보름달이 저 정도 높이에 위치해 있으면 초저녁이다. 깊은 밤이 될 때까지 기다릴 수 없는 사연이 있는가? 통행금지 시간이 되기 전에 만나야 하기 때문일 것이다.

그림 속엔 사랑하는 남녀, 나무 덤불 사이에 숨어 엿보는 소녀, 저 멀리 뒤쪽에서 팔을 휘젓는 배불뚝이 남성이 등장한다. 좀 더 눈을 크게 뜨고 보면 뚱뚱한 남성 옆쪽으로 소풍객들이 풀밭에 자리 잡고 앉아 있다. 아마도 한 가족의 나들이인 것 같다. 여기서 장성한 딸은 자리를 이탈하여 몰래 남자를 만나고 있다. 남자의 차림은 꽤 부자로 보인다. 비밀스러운 만남에 푹 빠진 두 사람의 모습이 시선을 사로잡는다.

덤불 속의 아이를 보자. 동그란 눈이며 갑자기 올라간 손이며 아이는 깜짝 놀란

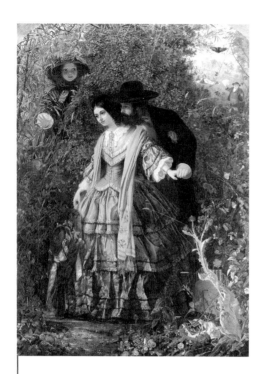

윌리엄 헨리 피스크William Henry Fisk**〈비밀**The Secret**〉**
1858, 캔버스에 유채, 로이 마일즈Roy Miles 개인 소장

표정이다. 왜 놀랐을까? 남녀가 몸을 밀착시키고 껴안은 모습이 소녀를 놀라게 한 것일까? 이런 상상은 가족에게서 벗어나 숲속을 향하는 언니를 소녀가 살금살금 따라와 엿보는 중에 맞닥뜨린 상황일 것이다. 이런 모습이 익숙하지 않은 아이의 순진함이리라. 달리 생각해 보자. 소녀가 엿보는 것이 아니라 밀회를 지켜주는 감시자 역할을 하고 있다. 숨겨진 덤불 속 연인들은 보호받고 있다고 믿는다. 언니는 이번 가족 소풍을 사랑하는 남자에게 미리 알렸다. 몸을 숨길 만큼 작은 덤불들이 에워싼 장소이니 사람들 눈을 피해 만나자고 둘이는 계획을 세웠다. 엄한 아버지에게 들키면 큰일 날 테니 동생에게 망을 보아달라고 부탁했다. 덤불 속 소녀의 놀란 눈을 보라. 눈동자의 방향이 남녀를 향해 있지 않다. 곁눈질이다. 저쪽에서 아버지가 쫓아오는 낌새를 눈치챈 것이다. 연인들은 아버지가 이쪽을 향해 다가오고 있다는 사실을 알지 못한다. '앗, 이쪽으로 오시네.' 다급한 소녀는 '안돼, 안돼.' 급박한 손짓을 한다. 아버지는 '너희들 거기 있는 것 다 알아' 하며 밀회를 말리는 듯 팔을 휘저으며 뒤뚱뒤뚱 쫓아온다. 비밀과 발견 사이의 긴장감을 능숙하게 포착했다.

작가 피스크는 왕립 아카데미에서 정기적으로 전시를 할 때 그곳에서 라파엘 전파Pre-Raphaelites와 친구가 되었다. 라파엘 전파 초상화의 특징 중 하나는 꽃으로 뒤덮인 배경인데 피스크의 〈비밀〉도 그와 비슷하다. 숨어 있는 한 쌍의 연인들을 초록의 배경으로 감쌌다.

〈비밀〉은 인류를 매료시켜 온 보편적인 감정인 사랑, 욕망, 배신이라는 주제를 곰곰이 생각해보도록 초대한다. 능숙한 붓놀림과 세심한 디테일을 통해 작가는 우리를 열정과 위험이 얽혀 있는 또 다른 세계로 안내한다. 우리를 그 불가사의한 매력에 사로잡히게 한다.

신윤복의 〈월야밀회〉나 피스크의 〈비밀〉이나 관람자들의 상상을 풍부하게 해준다. 엽편소설 한 편 쓸 이야깃거리를 제공한다. 밀회가 들통나게 되면 연인들은 곤혹스러운 상황에 처할 것이다. 아니, 배짱이 커진다. 아예 잘됐다. 기왕에 들킨 것이니 정당화시키자는 용기가 난다. 어떤 스토리가 맞을까? 정답은 없다.

환한 보름달 아래 노출된 담벼락에 의지한 신윤복의 연인들, 덤불 숲속으로 스며든 피스크의 연인들, 동서양을 막론하고 밀회는 애틋하다.

William Henry Fisk
윌리엄 헨리 피스크

윌리엄 헨리 피스크(William Henry Fisk, 1827. 영국 호머톤 출생, 1884. 11. 13. 영국 햄프스태드 사망)은 일생 동안 화가, 제도가, 교사로서 높이 평가받았다. 그는 또한 런던과 지방에서 인기 있는 대중 강사였으며 예술에 관한 작가이기도 했다.

아버지 밑에서 미술을 공부하다가 로얄 아카데미 스쿨에 다녔다. 1843년에 왕립 외과대학의 해부학 제도사(anatomical draughtsman)가 되었고, 새와 침팬지의 근육 조직에 대해 색연필 그림을 많이 남겼다.

1846년부터 전시를 시작했으며 1849년에 발모럴Balmoral에 초대되어 빅토리아 여왕을 위해 수채화를 그렸다. 그 결과 4점의 작품이 선택되어 왕실 컬렉션에 남아 있다. 1856년에서 1863년 사이에 브리티시 인스티튜트British Institute에 전시한 작품은 주로 풍경화와 정물화였다. 1850년대 후반부터 1873년까지 왕립 아카데미에서 전시했던 역사적이고 성서적인 주제로 점점 더 관심을 돌리면서 아버지의

발자취를 따랐다. 1850년대 후반에 그는 라파엘 전파와 동조했고 그룹의 회원들과 친구가 되었다. 그의 작품 중에 〈비밀〉이 가장 라파엘 전파 작품 스타일이다. 1860년대에 피스크는 사우스 켄싱턴 뮤제움(현재 Victoria & Albert Museum)에서 남부 법원의 상층부를 둘러싸고 있는 아케이드 켄싱턴 발할라Kensington Valhalla를 장식할 작품을 의뢰받았다. 일련의 위대한 예술가 초상화의 일부로 로렌조 기베르티Lorenzo Ghiberti(1378~1455)와 알브레히트 뒤러Albrecht Dürer(1471~1528)를 묘사한 모자이크 디자인이다. 기베르티 그림만 모자이크로 복제되었지만, 피스크의 전체 크기 유화 그림은 두 작품 모두 박물관에 남아 있다.

1863년에 그린 그림 - 로베스피에르가 암살 위협을 받은 희생자의 친구들로부터 편지를 받는 그림이 프랑스혁명박물관(Le musée de la Révolution française)에 남아 있다. 그 그림으로 인해 피스크는 프랑스 혁명에 관심을 가졌다. 그의 전시 경력은 그의 아버지가 사망한 지 1년 후인 1873년에 왕립 아카데미에 마지막으로 제출하면서 끝났다. 피스크는 1884년 58세의 나이로 사망하여 하이게이트 묘지 서쪽에 묻혀 있다.

낯선 말 풀이

남전대藍纏帶 남색의 전대. 돈이나 물건을 넣어 허리에 매거나 어깨에 두르기 편하도록 만든 자루. 주로 무명이나 베로, 폭이 좁고 길게 만드는데 양 끝은 트고 중간을 막는다.

떨잠 머리꾸미개의 하나. 큰머리나 어여머리의 앞 중심과 양옆에 한 개씩 꽂는다.

여염 백성의 살림집이 많이 모여 있는 곳.

어여머리於由味 조선시대 상류층 부인들이 예장용으로 크게 땋아 올린 머리모양

Part 1. 회사(繪事)에 속하는 일이면 모두 홍도에게

김홍도 <길쌈>, 빈센트 반 고흐 <실 잣는 사람>

1 태종실록 22권, 태종 11년 윤12월 2일 무오 4번째 기사, "궁중 시녀로 하여금 길쌈을 맡아서 궁 안의 소용되는 물건을 대비하도록 명하다." 「조선왕조실록」.

2 중종실록 20권, 중종 9년 2월 3일 정유 4번째 기사, "서얼이 당상에 오른 전례를 이조로 하여금 아뢰게 하다." 「조선왕조실록」.

김홍도 <우물가>, 유진 드 블라스 <연애/추파>

1 "燕巖集卷之十一○別集 潘南朴趾源美齋著 / 熱河日記 渡江錄." 「한국고전종합DB」.

김홍도 <행상>, 아드리안 반 드 벤느 <두 행상>

1 "三峯集卷之七 奉化鄭道傳著 / 朝鮮經國典 上 賦典." 「한국고전종합DB」.

2 태종실록 14권, 태종 7년 10월 9일 기축 1번째 기사, "평양 부윤 윤목이 올린 편의 사목 8조목과 이에 대한 의정부의 검토 의견." 「조선왕조실록」.

김홍도 <활쏘기>, 프레더릭 레이턴 경 <명중>

1 태조실록 1권, 총서 30번째 기사, "태조가 20마리의 담비를 쇠살로 명중시키다." 「조선왕조실록」.

2 태조실록 1권, 총서 53번째 기사, "태조가 화살 한 개로 노루 두 마리를 사냥하다." 「조선왕조실록」.

3 정조실록 36권, 정조 16년 10월 22일 정해 2번째 기사, "춘당대에 나가 활쏘기를 하고 전을 올린 신료와 초계 문신에게 고풍을 내리다." 「조선왕조실록」.

4 신증동국여지승람 卷三十九, 全羅道 南原都護府. 「한국고전종합DB」.

5 태조실록 1권, 총서 33번째 기사, "무거운 활을 들고 태조가 노루 7마리를 모두 명중시키다." 「조선왕조실록」.

한국의 풍속화 – 우리 역사의 사진첩

1 세종실록 61권, 세종 15년 8월 13일 癸巳 1번째 기사, "경연에 나아가 《성리대전》을 강론하고, 칠월시를 만들라 하다." 「조선왕조실록」.

Part 2. 농자천하지대본

김홍도 <논갈이>, 레옹 오귀스탱 레르미트 <쟁기질>

1 세종실록 116권, 세종 29년 5월 26일 병진 3번째 기사, "소와 군마 절도범을 엄중히 처벌하게 하다." 「조선왕조실록」.

2 단종실록 7권, 단종 1년 9월 25일 무인 3번째 기사, "바른 사람을 가까이할 것, 백성의 힘을 아낄 것, 군사를 사랑할 것, 도적 방지 등에 관한 세조의 봉장." 「조선왕조실록」.

3 인조실록 34권, 인조 15년 2월 11일 신사 5번째 기사, "삼남과 강원도에서 소와 종자를 구하여 경기와 양서를 구제하게 하다," 「조선왕조실록」.

4 "가평 현리에서 밭일하며 부르는 밭 가는 소리와 미나리," 「지역N문화」.(https://ncms.nculture.org/song/story/6528)

5 "난중잡록 3(亂中雜錄三)," 「한국고전종합DB」.

강희언 <석공공석도>, 존 브렛 <돌 깨는 사람>

1 牧民心書 卷十二 / 工典六條, "其在平時,修其城垣以爲行旅之觀者,宜因其舊,補之以石," 「한국고전종합DB」.

2 정조실록 27권, 정조 13년 7월 28일 壬子 1번째 기사, "석공들이 꾀꼬리봉의 석재 채취를 꺼려 타일러 채취케 하다," 「조선왕조실록」.

[작가 알기] 강희언, 김홍도

1 정조실록 12권, 정조 5년 9월 3일 임인 2번째 기사, "익선관에 곤룡포를 입고 김홍도에게 어용을 그리게 하다," 「조선왕조실록」.

2 弘齋全書卷七 / 詩三, "謹和朱夫子詩," 「한국고전종합DB」.

3 林下筆記卷之二十九 / 春明逸史, "名畵通神," 「한국고전종합DB」.

4 豹菴稿卷之四 / 記, "檀園記," 「한국고전종합DB」.

5 豹菴稿卷之四 / 記, "檀園記 檀園記 又一本," 「한국고전종합DB」.

Part 3. 주인공이 되지 못했던 사람을 그림의 주인공으로

윤두서 <채애도>, 카미유 피사로 <허브 줍기>

1 "다산시문집 제5권 / 시(詩)," 「한국고전종합DB」.

2 세종실록 104권, 세종 26년 4월 23일 임인 2번째 기사, "진무 김유율–진무 박대선 등을 청안 등지로 보내 백성을 기아를 검찰하게 하다," 「조선왕조실록」.

3 세종실록 104권, 세종 26년 4월 27일 병오 1번째 기사, "진무 김유율 등이 돌아와 기근이 심함을 아뢰자 다시 조관을 보내어 두루 충청도–경기도를 살펴보고 견책을 하도록 하다," 「조선왕조실록」.

윤덕희 <공기놀이>, 장시메옹 샤르댕 <너클본 게임>

1 人事篇○技藝類 / 雜技, "戲具辨證說," 「한국고전종합DB」.

윤덕희 <독서하는 여인>, 프라고나르 <책 읽는 소녀>

1 성호사설 제16권 / 인사문(人事門), "부녀지교(婦女之敎)," 「한국고전종합DB」.

2 청장관전서 제30권 / 사소절 7(士小節七), "사물(事物)," 「한국고전종합DB」.

윤용 <협롱채춘>, 쥘 브르통 <종달새의 노래>

1 태종실록 17권, 태종 9년 윤4월 27일 기사 2번째 기사, "침전에서 세자와 굶주려 죽는 백성들에 대해 이야기하다," 「조선왕조실록」.

[작가 알기] 윤두서, 윤덕희, 윤용

1 石北先生文集卷之十四 / 祭文, "祭尹君悅 愹 文," 「한국고전종합DB」.

Part 4. 나 자신을 관조하는 집

조영석 <말 징 박기>, 테오도르 제리코 <플랑드르 장제사>

1 성호사설 제4권 / 만물문(萬物門), "마정(馬政)," 「한국고전종합DB」.

2 青城雜記卷之四 / 醒言, "무쇠 말발굽의 유래," 「한국고전종합DB」.

3 동사일기 곤(東槎日記坤) / 문견록(聞見錄), "문견록(聞見錄)," 「한국고전종합DB」.

4 청장관전서 제59권 / 앙엽기 6(盎葉記六), "말굽쇠," 「한국고전종합DB」.

조영석 <바느질>, 아돌프 아츠 <코트베익 고아원에서>

1 청장관전서 제52권, "이목구심서 5(耳目口心書五)," 「한국고전종합DB」.

조영석 <이 잡는 노승>, 바톨로메 무리요 <거지 소년>

1 동국이상국전집 제21권 / 설(說), "슬견설(虱犬說)," 「한국고전종합DB」.

조영석 <우유 짜기>, 제라드 터 보르히 <헛간에서 우유 짜는 소녀>

1 태종실록 30권, 태종 15년 8월 23일 정해 3번째 기사, "유우소(乳牛所)의 거우(車牛)의 반을 감하였다," 「조선왕조실록」.

2 세종실록 11권, 세종 3년 2월 9일 임인 2번째 기사, "병조에서 유우소 혁파에 대해 아뢰다," 「조선왕조실록」.

3 단종실록 1권, 단종 즉위년 6월 1일 壬戌 2번째기사. 황보인-남지-김종서-정분 등이 조계청에 나와 문안하다. 「조선왕조실록」.

4 정조 2년 무술(1778) 1월 14일(을해), "성정각에서 약원 부제조 홍국영을 소견하였다," 「한국고전종합DB」.

5 영조실록 70권, 영조 25년 10월 6일 신사 2번째 기사, "내의원에서 전례에 따라 우락을 올리다," 「조선왕조실록」.

[작가 알기] **조영석, 김득신**

1 영조실록 67권, 영조 24년 2월 4일 무오 1번째 기사, "선정전에 나아가 봉심을 마치고서 조영석에게 모사를 하교했으나 듣지 않다," 「조선왕조실록」.

Part 5. 5대에 걸쳐 20여 명의 화가를 배출한 개성김씨

김득신 <귀시도>, 구스타프 쿠르베 <플라기의 농민들>

1 재용편 5 / 각전(各廛), "육의전(六矣廛)," 「한국고전종합DB」.

2 태종실록 23권, 태종 12년 2월 10일 乙丑 1번째 기사, "시전(市廛)의 좌우에 행랑 8백여 칸의 터를 닦다," 「조선왕조실록」.

3 태종실록 28권, 태종 14년 7월 21일 임진 1번째 기사, "도성에 행랑을 건축할 것을 명하다," 「조선왕조실록」.

김득신 <대장간>, 프란시스코 고야 <대장간>

1 세종실록 25권, 세종 6년 7월 26일 기해 4번째 기사, "사섬시 제조가 동전 주조에 관해 아뢰다,"

「조선왕조실록」.

김득신 <밀희투전>, 폴 세잔 <카드게임 하는 사람들>

1 青城雜記卷之三 / 醒言, "투전(鬪牋)놀이와 나라 정세," 「한국고전종합DB」.

2 정조실록 33권, 정조 15년 9월 19일 신묘 3번째 기사, "사직 신기경이 여러 가지 시무책에 대해 상소하다," 「조선왕조실록」.

[작가 알기] 신한평, 신윤복

1 정조실록 12권, 정조 5년 8월 26일 병신 1번째 기사, "어진 1본을 규장각에 봉안하기 위해 화사 김홍도 등에게 모사를 명하다," 「조선왕조실록」.

2 정조실록 12권, 정조 5년 9월 1일 경자 4번째 기사, "어용을 10년에 한 번씩 모사해서 규장각에 봉안하게 하다," 「조선왕조실록」.

3 정조 5년 신축(1781) 12월 20일(무자), "화원(畫員) 최득현(崔得賢)을 복속(復屬)하라고 명하였다," 「한국고전종합DB」.

Part 6. 광통교를 배회하던 방랑아

신윤복 <월하정인>, 앙리 루소 <카니발 저녁>

1 승정원일기 1719책 (탈초본 91책) 정조 17년 7월 15일 병오 3/25 기사, "月食이 나타남," 「승정원일기」.

신윤복 <유곽쟁웅>, 얀 스테인 <와인은 조롱거리다>

1 "World's oldest brewery' found in cave in Israel, say researchers,"(https://www.bbc.com/news/world-middle-east-45534133)

2 "장진주사," 「위키문헌」,(https://ko.wikisource.org/wiki/%EC%9E%A5%EC%A7%84%EC%A3%BC%EC%82%AC)

3 "산중신곡," 「위키문헌」,(https://ko.wikisource.org/wiki/%EC%82%B0%EC%A4%91%EC%8B%A0%EA%B3%A1)

4 동문선 제49권 / 명(銘), "주호 명(酒壺銘)," 「한국고전종합DB」.

신윤복 <청금상련>, 제임스 티쏘 <파티 카레>

1 영조실록 47권, 영조 14년 12월 21일 기해 2번째 기사, "지평 김상적이 풍류가 음란하다면서 정광운을 처벌하고, 이기익–정준일 등의 추고를 청하다," 「조선왕조실록」.

2 도청 의궤(都廳儀軌) / 계사질(啓辭秩), "기묘 5월 17일," 「한국고전종합DB」.

3 청장관전서 제52권, "이목구심서 5(耳目口心書五)," 「한국고전종합DB」.

4 속동문선 제7권 / 칠언율시(七言律詩), "추만 등성북루(秋晩登城北樓)," 「한국고전종합DB」.

신윤복 <월야밀회>, 윌리엄 헨리 피스크 <비밀>

1 중종실록 12권, 중종 5년 10월 13일 丙申 1번째 기사, "최숙생이 여악의 혁파를 청하니 삼공–육조 등에게 다시 의논하라 하다," 「조선왕조실록」.

2 세종실록 37권, 세종 9년 8월 17일 임신 2번째 기사, "음부 유감동에 대한 논의," 「조선왕조실록」.

3 세종실록 37권, 세종 9년 8월 18일 계유 3번째 기사, "사헌부에서 유감동과 그의 간부들에 대해서 추국하기를 청하다," 「조선왕조실록」.